打開雲門

THE | CLOUD 　解密雲門的技藝、美學與堅持
MAKING | GATE
OF

50
CLOUD GATE 門雲

風　土

將台灣呈現到全世界——

一九七三年，二十六歲的林懷民與十位年輕舞者，在台北信義路巷子裡，一家麵店的二樓，創辦了「雲門舞集」。

當時，沒有人相信這個臺灣第一個職業舞團，能夠活躍半世紀，長遠的影響臺灣文化的發展，成為三四代人珍貴的記憶。更無人預料得到，雲門會茁壯為歐美媒體讚譽的「世界一流舞團」，讓台灣在電子科技之外，樹立美好的文化形象。在故鄉，雲門演遍城鄉，深入校園與社區。

二十七年來，雲門大型戶外公演每場觀眾數萬，成為每年夏季節慶般的盛典。

一九八八年，舞團因為財務絕境而解散，三年後復出。二〇〇八年，雲門八里排練場毀於火災，四千多筆的捐款助成雲門劇場的建造，讓舞團在二〇一五年有了自己的家，可以從淡水出發，訪演國際大城，每一年，海外行程多達百日。

二〇一三年，雲門四十歲，在池上廣闊的稻浪裡起舞，感動萬千觀眾。同年，林懷民獲頒有「現代舞諾貝爾獎」美譽的「美國舞蹈節終身成就獎」。

二〇一八年，雲門獲頒英國國家舞蹈獎的「傑出舞團獎」，英國衛報也將林懷民的《關於島嶼》選入「21世紀頂尖20舞作」。

隔年年底，領導雲門四十六年的林懷民退休，接下藝術總監棒子的鄭宗龍，帶著充滿新世代活潑創意的作品，持續海內外滿檔的巡演。

然而，疫災打斷了雲門緊湊的節奏，各國劇場關閉，雲門海外公演全數取消。疫情逐漸解封後，壓抑許久的各國團隊競爭更加激烈。二〇二三年，雲門帶著鄭宗龍的《十三聲》進行美國六城之旅，也回到睽違六年的華盛頓甘迺迪表演藝術中心演出，宣示重出江湖。

一九七三到二〇二三，半世紀，雲門舞集有如為眾人親切演出的街坊鄰居，轉身又成為代表台灣的美學大使，「把一個國家呈現到全世界」（《紐約時報》）。

雲門50，《打開雲門》推出珍藏紀念版，讓大家走到光燦舞台的幕後，看舞者、行政人員、技術人員，如何流汗動腦，實踐林懷民的箴言……

沒有最好，只有更好

——果力文化編輯室

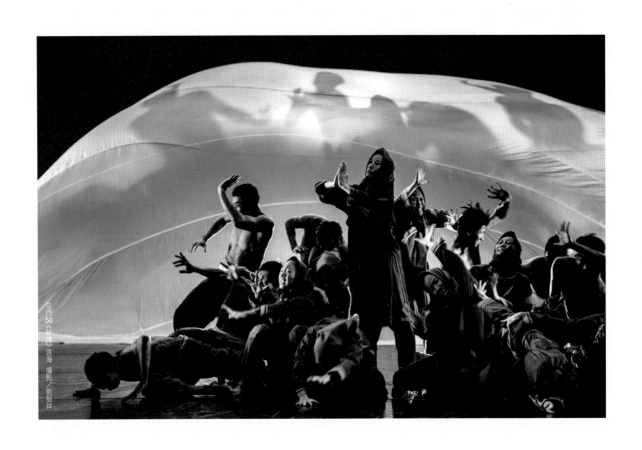

雲門50《薪傳》渡海 攝影／劉振祥

雲門50週年。

半世紀的歲月，因為各界人士的加持，

雲門才能一次又一次強渡黑水，

繼續為台灣起舞。

〈三十年二三事〉這篇短文

寫於雲門30週年，《薪傳》公演前夕。

重閱二十年前的舊作，

發現初心不變，感激之情益增。

這裡重登舊文，

向滋養舞團的朋友和觀眾誠摯道謝。

　　　　　——林懷民 雲門舞集創辦人 二○二三

初心與堅持——三十年二三事

文／林懷民

心臟與呼吸

一九九二年。沙田大會堂。

《薪傳》結束後，長達二十分鐘的歡呼掌聲熄去。我走到後台。一片漆黑中，只聽到一串腳步聲，感覺到一團熱氣。

我問：「誰？」

「義芳。」

那團熱氣移近。

「Bravo! 今天晚上很棒！」我說：「抱一下！」

我抱到濕淋淋熱騰騰的身體，抱到一顆激烈狂跳的心臟。整個後台的空氣彷彿跟著那怦怦急躍的心臟震動起來。

為藝術獻身，沒有比舞者更真實，更慘烈。觀眾看不到的後台，常會看到退場的舞者，歪個身癱倒地上，大口大口的喘氣，耳朵可是豎直的，時間一到，爬起來站到翼幕邊，在正確的節拍上衝進舞台，繼續表演。

雲門三十年，事實上就是舞者的心跳，呼吸，汗水，甚至創傷，交織起來的。

舞者要瘦，要跳得高，轉得快，要能持久，在在是對運動員的要求。但是，運動員不必詮釋音樂，不必呈現戲劇，甚至不必優雅。

舞者是奇特的勞動階級，收入也許比不上工廠的工人，絕對比工人累。舞蹈不是「興趣」，是他們的生命，是那心跳。聚精會神的舞者煥然明亮，以有限的肉體追求無限的可能。

我崇拜舞者。

我的工作，編舞，沒有玄秘，只是尋找妥貼的方法把舞者呈現出來。

西瓜與新鞋

一九九六年。西螺國中。

一位拄著拐杖的老先生，穿了一雙全新的白布鞋來看雲門。

他說，他在西螺大橋頭賣西瓜。雲門很有名，報紙在賣，電視也有在報，難得到西螺，他早託人買票。

因為主辦單位在票上提醒：不可吃檳榔，不可穿拖鞋，他便去買了雙新鞋。

義工問他好不好看，老先生連說值得值得，說開了眼界，他會想個三、四個月。「才一個多小時，」他說。

「太短了啦！」

很久很久以後，我仍會想起大橋頭，炎陽下，老先生邊賣西瓜，還在想著雲門的表演。我感到一種莊嚴，不由坐直起來。

無聲的掌聲

一九九八年。德國烏帕塔。

《流浪者之歌》終場時，俊憲曲膝彎腰二十五分鐘，把滿舞台的稻穀耙成一個龐大的同心圓。通常觀眾會安靜片刻，然後，掀起狂浪的掌聲。

俊憲始終認為這個作品的終結，不該再有謝幕。可是不謝幕，觀眾不走，他只好出場謝幕。然後，觀眾陸續離場。有人跑到台前看米。更多的人坐著不動，像在教堂。

但，那夜，在碧娜・鮑許的藝術節，俊憲退場後，觀眾久久無聲。有個人猶疑地拍了一下手。另一個人馬上短促地「噓」了一聲。戲院凝成一片蕭靜。十幾分鐘，無人離席，所有的人和台上的米一樣安靜。碧娜在座位上搗臉哭泣。酒會因此延後三十分鐘。

俊憲終於如願，不必謝幕。他說，那天晚上，他「聽到」最熱烈的掌聲。

也許因為那個圓滿的收鞘，俊憲和碧娜的舞者，克麗絲蝶兒，在酒會相談甚歡。兩年後，兩人離開各自的舞團，攜手去尋找他們的世界。

月餅與生力麵

二〇〇〇年。東勢。

九二一翌日，雲門加入慈濟的隊伍，到東勢協助賑災。我們的工作是把全台灣湧到的食品，醫藥物資，從大卡車搬下來，分門別類疊理出來。再根據「上面的」條子，把單子上的東西搬上要運往山區的小卡車。

我們只是搬上搬下的聯勤小兵。

十月，我們赴美演出。彷彿機緣註定，兩年前就排好的巡演城市，包括維吉尼亞州的費爾法克斯。九二一震後，費爾法克斯救難局成員緊急飛赴台灣，下了飛機直奔災區救難。我們請劇院代邀救難局的大漢和家屬來看《流浪者之歌》。開演前，我登台鄭重致謝，請二樓前排的救災英雄起立，接受觀眾的歡呼。

旅途上，我們始終惦記著那個樓傾人亡的小山鎮。回到台灣，十二月十一日，在國泰人壽的支持下，雲門回到東勢戶外公演。

舞台搭在河邊操場，曾經用來做法事的地方。貨櫃便是我們的化妝室。

在所有地方的戶外演出，午後就會有人來玩，來看排練，天黑時至少已有五六千人。那天，開演前三十分鐘，台前只坐了五六百人。

我想起震災後來領食品的災民：「不要給我月餅，給我生力麵！什麼時候了，吃什麼月餅？」

原來我們一廂情願，在這種時刻叫人看舞，好像請人吃月餅。

天黑了，幢幢人影從四方八面湧現。直到演出快結束，還有觀眾到臨，密密坐到操場盡頭。至少有三萬人參加。

那夜，我們演出集錦節目：《奇冤報》、《白蛇傳》、《輓歌》、《水月》選段和〈渡海〉，掌聲隨著每支舞的結束愈來愈響，到了最後的〈節慶〉，觀眾沸騰了。

謝幕時，從台上看下去，只見一張張笑臉綿延到天邊。然後，一件奇怪的事發生了。觀眾像翻起的海浪嘩地站立起來，他們站著繼續拍手，呼叫。

這不是歐洲，是在東勢！我腿一軟，單膝跪下。

原以為是來鼓勵災區的朋友，不料卻承受了他們更重的鼓勵。

三十年前，二十六歲的我以野人獻曝的心情草創雲門，動機非常單純：跳舞給鄉親看。沒有料想到的是，一路行來，我得到的鼓舞大大超過我的付出。

三十週年屆臨之際，我要向所有支持鼓勵雲門的長輩和朋友，單膝跪下，鄭重致謝。

原載於二○○三年七月二十八日《中國時報》人間副刊

特寫雲門舞作

雲門50

2023

林懷民·薪傳

二○二三，雲門50週年，舞團要我重排一齣作品。《薪傳》吧，我想。這齣舞讓雲門找到自己的位置和方向。以舞蹈專業而言，《薪傳》也是雲門的起手式：

違逆西方舞蹈往上挺拔的動作美學，從蹲馬步出發，逐漸發展出享譽國際的雲門動作語彙。更重要的，沒有《薪傳》的拚搏精神，雲門活不到五十歲。

《薪傳》的火炬傳到第八代舞者手裡。舞作首演時，他們還未誕生。幾乎每個人都在十歲左右開始習舞，從舞蹈班到北藝大，經過層層競爭淘汰，最後考進雲門。宣布這件事時，舞者的反應有一種專業的冷靜，無人皺眉，無人微笑。

質疑的聲音馬上跳出來：他們那麼年輕，瞭解那些苦難嗎？他們跳得完這耗盡心力的舞嗎？

他們真的年輕，高大，漂亮，比二十年前《薪傳》的舞者平均高七公分，服裝八成都得重做。比起創團舞者，他們的專業明確，衣食無慮，沒有陰影。除了吃漢堡長大，他們接受東西方多種流派的技術訓練，有如熟諳不同語言，身體充滿細密多元的符碼，動作學得快，跳得好，沒有雜質，進退之間充滿自信。

雲門50，我想用《薪傳》呈現用半世紀時光培植出來的台灣舞者。說歸到底，舞蹈就是舞者——舞者的身體。（文／林懷民）

策劃編作　林懷民
創作顧問　奚淞
舞題提供　張繼高
薪傳題字　董陽孜
音樂　序幕曲　南管
　　　間奏曲　陳達
人聲　雲門舞者

作曲　李泰祥（耕種與豐收）
　　　陳揚（序曲 渡海 節慶）
現場演奏　朱宗慶打擊樂團
燈光設計　林克華
道具設計　奚淞（節慶的獅頭）
服裝設計　傳統客家服裝（先民的服裝）
　　　　　林璟如（時裝）

霞

編舞者鄭宗龍在《霞》所引導的創作過程中，試圖讓舞者們透過不同的藝術實踐（尤其是繪畫），將來自於個人身上的情感來源轉譯為某種共情力量。此路徑在觀演當下，於肢體、音樂與繪畫等元素間來回拋接的運動性之中可明顯感受到，展現在編舞者透過不同舞台元素，帶領著每個段落開始的節奏感。

於是，我有時候在舞者身上首先感受到的空間感與律動性，又緊接著透過舞者背後的動態繪畫線條體驗到。或者，有時我會先聽到樂曲的旋律線條或塊面空間籠罩了整個場域，再看到舞者身上的服裝與動態感承接著這份律動節奏。也就是說，鄭宗龍與雲門舞者們在《霞》所工作的，是試圖將存在於作品中的情動力聽覺化、觸動覺化與視覺化；並且，不僅以媒介特質作為感官化的區分，而是試圖在音樂、繪畫與肢體等元素間進行跨越與交織，成為一個完滿的動態場域。這是之所以《霞》的場域，就感性力量而言張力飽滿，並且明顯感受到編舞者在美學選擇上跟隨著深層直覺流動，卻不被表層衝動所蒙蔽的清明狀態。（文／樊香君）

編舞暨構思 鄭宗龍
音樂 清水靖晃 巴赫《無伴奏大提琴組曲》薩克斯風版 選粹
影像 周東彥
音場 馬塞洛・阿內茲
燈光 沈柏宏
服裝 范懷之
動畫 魏閤廷
舞蹈構作 陳品秀

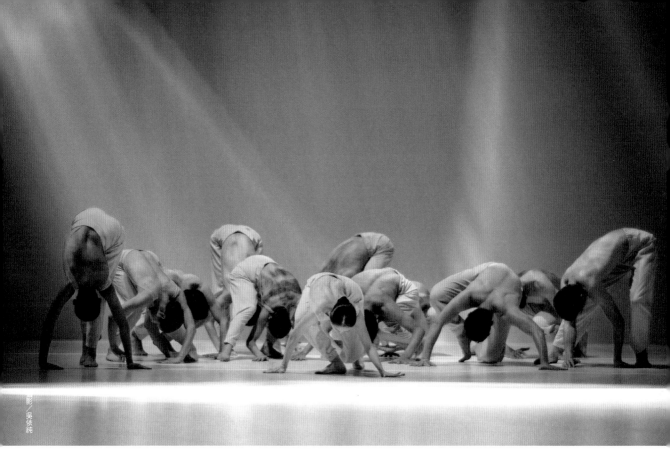

影／吳依純

定光

2020

某種在地語言的指向性有助再建集體認同、擴大集體認同嗎？《定光》（Sounding Light）所嘗試的光聲聯覺方法，或許假設某種音素聯覺即便出自個體（張玹或林強或舞者），仍可能具有普世性，使通曉此在地語言的大眾觀眾能夠捕捉到可親近的辨識性。《定光》所選的發聲是以台語本位思考所提出的一種台灣主體性，可能也是因應台語失去霸權地位的復興運動，使具備共同基礎的人們就「已知」去強化聯覺，透過聽覺的「Déjà vu（既視感）」來凝聚共感。

反向來說，會不會透過「誤讀」所產生的趨同性，可能會比「辨識」的趨同性更有力量呢？像是我差池地聽見了外星生物，進而有末世科幻之感。或我不知道會台語或不會台語的藏語朋友、越南語朋友、泰語朋友觀賞《定光》時，是否會清晰地知道那些發聲取材並非來自他母語的音素，或者可能以為那些聲音正是他們的母語。畢竟這數個語言之間共享了許多聲韻，只是輔音或尾音調各地特色不同。甚或，《定光》的發聲鑽進耳膜，在台語與歷史共時性更緊密連動的十六族原住民族朋友，五腔台灣客家話朋友，華語朋友，所感受到的親密度又是如何？

（文／陳盈帆）

編舞暨構思　鄭宗龍
音樂　林強
聲音暨人聲創作　張玹
燈光　李琬玲
服裝　陳劭彥
雲門音樂指導　梁春美
舞作題字　董陽孜

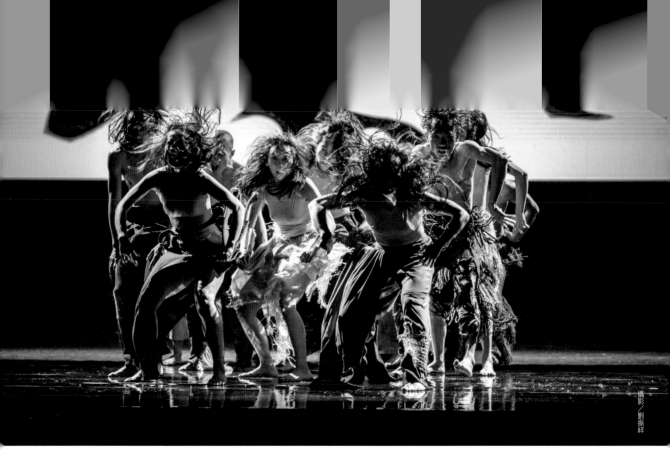

攝影／劉振祥

2019

毛月亮

不論從主題、合作對象、創作的企圖心來看，《毛月亮》都是一齣龐大的舞作。鄭宗龍從二條路徑破題：一端是舞者們原始而充滿欲望騷動的肉身，另一端是超高解析度 LED 屏幕所映現的現代科技主宰的虛擬世界。

在這二極之間，他要搏出一方舞蹈藝術在當代世界仍舊可以酣暢淋漓地撼動觀眾肉身感知的天地；同時，在肉身與擬像之間，還要層層辯證人與自然、與科技、與不可見的主宰力量互動中的操控與臣服。包覆並串聯這一切視覺、動覺的另一層媒介，是冰島後搖滾樂團 Sigur Rós 橫跨野性躁動到空靈抒情的聲音風景。

《毛月亮》的舞台上充滿各色人的形象，從舞者們的肉身到 LED 的超擬真身體影像，以及在屏幕表面與黑色鏡面地板之間，來回反射投影的人的形體。最具象徵意味的，或許是從屏幕的黑洞中浮現的層層疊疊、無限切割反射的舞者們的影像，她（他）們的視線與舞台上的舞者們透過觀眾的目光彼此凝視。（文／陳雅萍）

編舞　鄭宗龍
音樂　席格若斯
音樂設計暨統籌　查丹・霍姆
視覺設計暨統籌　吳耿禎
燈光設計　沈柏宏
影像設計　王奕盛
服裝設計　陳劭彥

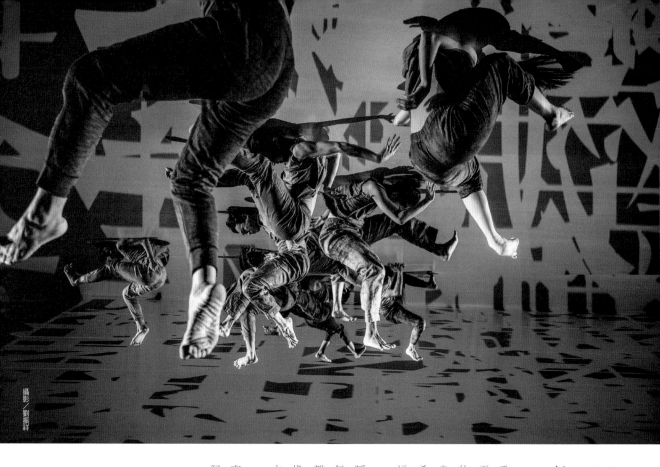

關於島嶼

2017

我想台灣一整代的人，從最早看到雲門的《薪傳》、《九歌》，到《流浪者之歌》，到《水月》、《竹夢》……一直到看到《關於島嶼》，一定百感交集，涕淚飄零。《關於島嶼》，那不斷將空間由虛空中召喚，以漣漪般的跳躍，抓出某些神秘的、文化記憶的「活者的一瞬」林懷民的舞，舞者，舞台，或劇場中宛若神明現身，綻露一瞬絕美，然後被剝鱗，剜出心臟，分解之的劇烈震撼，我總會想到古希臘數學家芝諾的悖論，其中一條「飛矢不動」，是指在分割成無數的每一瞬刻，這支箭都在那一瞬的位置，而且它那瞬的狀態是靜止。

也就是說，舞者們燦爛激烈的舞動，我們相信那是露珠從花瓣上滴落之一瞬；遍地穀粒迎風而起之一瞬；水噴灑而起的一瞬，千百年前某個古人酣墨運氣，將毛筆觸上紙絹的那一瞬；乃至燒松枝成煙，裊裊交織昇起的一瞬。這其實都是物理學上鋼鐵定律不可能穿透的界面，但林懷民和他的舞者們，以舞蹈空間換置了我們眼球瞪視的空間，如夢中長廊，如夢中列車，再開門仍是另一個夢之夢。

林懷民的「島嶼」，他什麼都不說，那些打翻的鉛字，在太虛幻境漂流的字，被剖去了心，挖走了眼珠的字，像是被我們無數次辜負，卻仍哀傷眷顧著這個島嶼上的神祇。最後像是剝皮曬晾的「美」和「麗」這兩個字。（文／駱以軍）

構想／編舞　林懷民
朗誦　蔣勳
口白文本　陳列　連橫　林煥彰　陳黎　楊牧　黃春明　許悔之
　　　夏曼‧藍波安　王文進　陳育虹　蔣勳　周夢蝶
　　　向陽　林文義　簡媜　劉克襄　瓦歷斯‧諾幹
音樂　凱雅‧莎莉雅霍　傑哈‧葛利榭　梁春美　桑布伊
燈光設計　李琬玲
服裝設計　詹朴
影像設計　周東彥與狠主流多媒體
影像攝影　張皓然

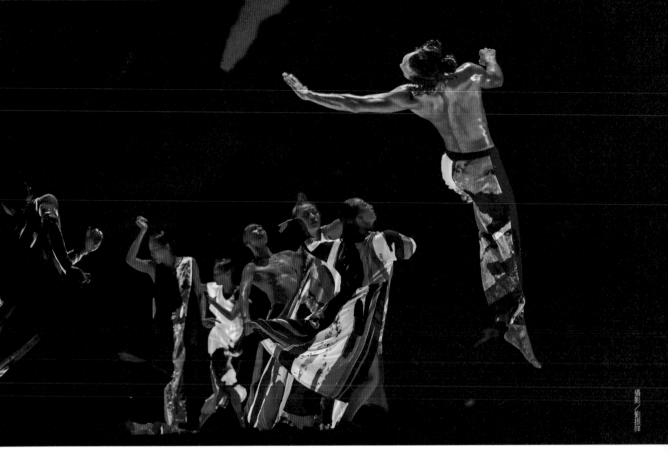

攝影／劉振祥

十三聲

2016

《十三聲》從草根底層出發，佝僂、萎
賤、癲傻、殘缺等身形，台灣民間常見的遊
藝陣頭與宗教儀軌動作，滿布著採擷民謠、
經懺、唱頌混合電子迷幻音樂而來的聲響，
構成諸多斑雜形象。多彩是第一個特色，不
論音樂、服裝、影像、燈光，宛若遊竄台上
那尾迷亂無序街景，五光十色，也像遊竄台上
那尾讓人驚詫的豔色錦鯉，滑溜難以捉摸。
變態是第二個印記，身腳八怪的動作，或者
人偶同身、實相入虛，或者聚散疏合、離我
非眾。台上眾生演繹膽妄清明，說是傳奇、
雜沓裡終是塵世。

表面上，《十三聲》再現了庶民野性，噴
發台灣本土生猛活力，然則不可逆的現實，
現代性下的鄉愁，《十三聲》指向了無所依歸
的夢土。年輕舞者未必能吃透上個世紀恣蔓
的野味，中生代編舞家於傳統與當代的拉拒
裡繼續尋覓出路，是以《十三聲》是一則向
鄉土禮敬的詩篇，透過嘶吼，展現了一次短
暫華麗的回眸。（文／紀慧玲）

編舞　鄭宗龍
音樂創作暨統籌　林強
美術設計　何佳興
燈光設計　沈柏宏
影像設計　王奕盛
服裝設計　林秉豪
聲音指導　蔡柏璋

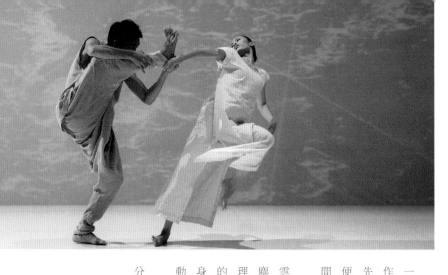

攝影／劉振祥

白水 微塵

看雲門舞集二〇一四年的秋季公演《白水 微塵》心有所感、身有所動。表面上一灰白一深褐、一天堂一煉獄,《白水》與《微塵》作為舞蹈大師林懷民的兩個新編舞作,彼此對鏡,彷彿形成了一種微妙的轉折回身,再度展現雲門自《行草三部曲》以降已臻成熟完美的風格語彙,舉手投足間,便見有無盧實動靜,徹底有別一般後現代的拼裝混搭(在芭蕾、現代、身段、武術之間跳接),而能給出一種全新的動作感性,呼吸如氣動,迴旋如纏絲,彈跳如驚弓。

而如果《白水》讓蜿蜒地表、粼粼閃動的河流,可以如水蒸氣般上升為大氣,為雲霧,為白雲蒼狗,那《微塵》便是墜落再墜落,身體作為貪瞋痴怨的萬劫難復。《微塵》的身體沉墜,創作意念深重,讓我們不時驚見早期雲門所著重身體動作的內在心理化與戲劇化。早期的雲門有較多創作意念的承載,纏繞於神話、傳說、歷史、政治的符號與意義,而動作多作為身體情感的延伸,或是創作意念的表達,鮮少是動作自身。而《微塵》沉重的舞台,彷彿帶回了雲門暌違甚久、既熟悉又陌生的劇場性與「情動力」。

《白水》與《微塵》是明與暗,大氣與塵土,抽象形式與肉身艱難的對鏡,亦是水分子雲門與河流雲門的輾轉相望。(文/張小虹)

構想　林懷民

編舞　林懷民與舞者

音樂　艾瑞克‧薩提‧阿爾伯特‧胡塞爾

　　　莫里斯‧歐哈納薩伊貢

服裝設計　馬可

燈光設計　李琬玲

影像設計　王奕盛

影像攝影　張皓然　根據張皓然拍攝的影像設計

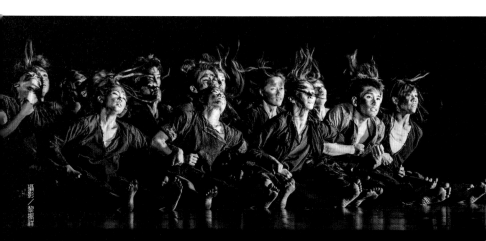

攝影／黎振祥

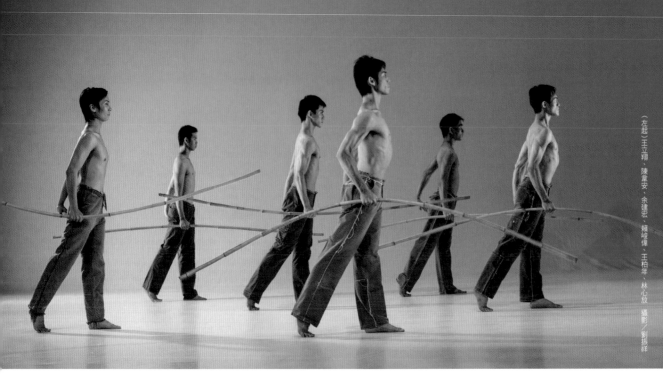

（左起）王立翔、陳韋安、余建宏、賴峻偉、王柏年、林心放 攝影／劉振祥

2013

稻禾

雲門四十週年紀念舞作，向台灣土地及農民致敬。

《稻禾》以土、風、花粉、日光、穀實、火、水等章節讚頌自然與生命。舞作佈景以池上一塊田地生命輪迴的紀錄為主。四時變貌的稻禾盡是中央山脈層次分明，構成麗舒緩的山稜。這些影像以全景和特寫交織投射在天幕和地板，構成田園風或超現實的舞蹈環境。池上錄音的風聲穿梭在滄涼的客家古調，遼闊的歌劇詠嘆調，與激昂的鼓樂之中，成為穿針引線的基調，墊襯節氣的更迭，隱喻時光的流動。（文／蔣慧仙）

構想／編舞 林懷民
音樂 客家山歌 梁春美 石井真木 貝里尼 聖桑 馬勒
燈光設計 李琬玲
舞臺設計 林克華
影像設計 王奕盛
影像攝影 張皓然
服裝設計／製作 安郁茜 黃莉婷
實踐大學服裝設計系

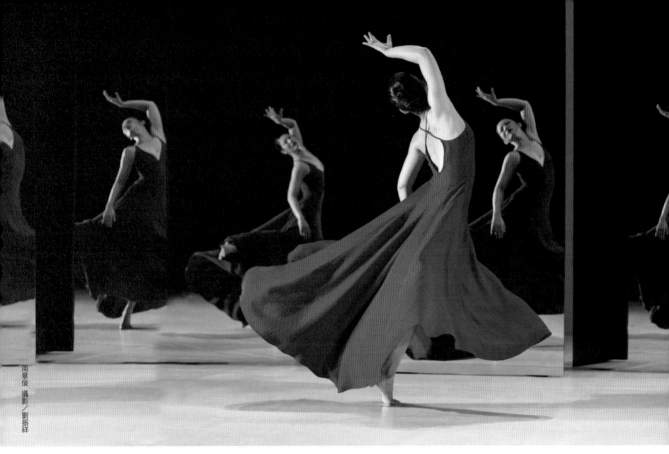

周章佞 攝影／劉振祥

如果沒有你

2011

恣意的青春歡樂之作。或許是因為這些歌曲，《如果沒有你》是我看過雲門的作品中，最「直覺」傳達音樂的作品，沒有隱晦的意涵、沒有欲言又止的姿態，歌曲好像就長在舞者身上，自然、貼切、理直氣壯。直到周杰倫《不能說的祕密》響起，抽搐的身體、鋼琴奏出的反覆動機，在看似熱鬧喧嘩的青春之中，成為一道隱隱作痛的反差。這首原本不甚喜歡的歌曲，在一片熱鬧中，鶴立雞群，藉由舞蹈的力量，從平庸之作變成令人反芻回味的音樂。（文／林芳宜）

編舞 林懷民 與 雲門舞者
舞台構思 林懷民
燈光設計 李琬玲
服裝設計 林秉豪

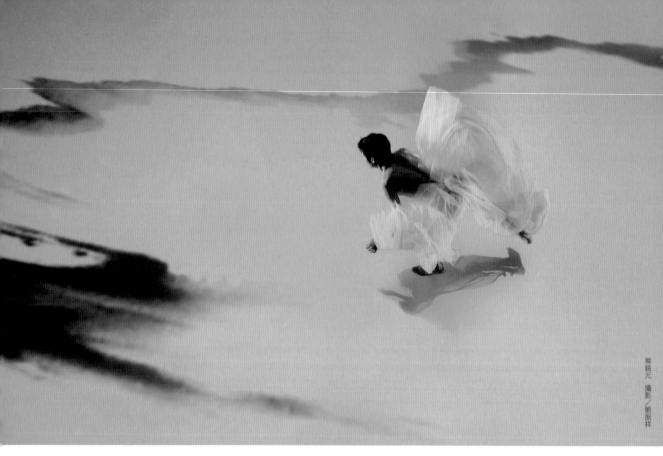

蔡銘元　攝影／劉振祥

屋漏痕

2010

無法在台灣的音樂廳裡聽到的經典作品，卻在屋漏痕中聽到了。

細川俊夫（Toshio Hosokawa）接受德國嚴謹的當代音樂創作訓練，卻因其師Klaus Huber一席話，返回追尋母文化的根源與滋養，而成為當代樂壇中，最獨樹一格卻也最擅於在當代語法中呈現東方美學的作曲家。

在他的作品中可以聽見氣的吐納、韻的流動、可以聽見留白的壯闊，但當代音樂畢竟抽象難懂，《屋漏痕》讓觀眾透過舞者的身體，看到音樂中的氣息，舞作讓細川俊夫的音樂哲思從無形變成一幅名符其實的屋漏痕。（文／林芳宜）

構思／舞台／編舞　林懷民
音樂　細川俊夫
燈光設計　李琬玲
服裝設計　林璟如
影像設計　王奕盛

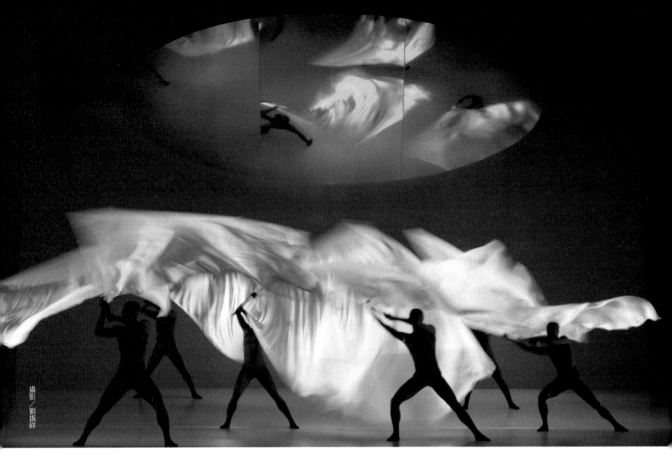

2006

風・影

雲門舞集與蔡國強合作的《風・影》是少有的高度吸引媒體注視的作品，不僅因為蔡國強，還因為馬英九總統的女兒馬唯中隨蔡國強工作室來台擔任助理引起的小小高潮。

但，關於爆破、關於政治，都與《風・影》無涉：雲門試圖創造／解決一個難題：風與影裡的身體。我們可能想像——對舞蹈身體而言——這是攸關流動、空間、虛實的諸多可能，身體與風（空氣）的接觸，身體與影（光線）的遊戲，但另一個可能——就現象美學而言——也可能是關於觀看，消逝、瞬間、力的命題。

總之，創意激盪之後，我們看到滿台裝置，即令喧賓奪主。風箏啦、投影啦、靠旗啦、強風啦……嘩啦啦，林懷民仍義無反顧的擁抱入夢，終於淹沒了舞者身體。主體消翳，惟風、影留駐舞台，幾個片段剪影彷人心魄，那是黑雲落下的一刻，綠色星雲漩渦吞沒一切的一刻，此時，無影無風無生命，只大蒼穹的存在，此時，無影無風無生命，只有宇宙悠悠千年的流速。（文／紀慧玲）

構思／視覺創意　蔡國強
編舞　林懷民
音樂　梁春美　沈聖德
舞台設計　林克華
燈光設計　張贊桃
服裝設計　曾天佑

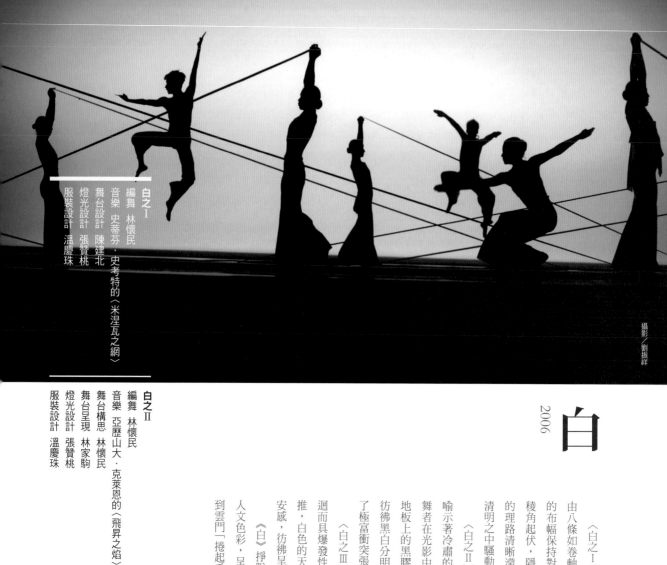

白之I

編舞　林懷民
音樂　史蒂芬・史考特的〈米涅瓦之網〉
舞台設計　陳建北
燈光設計　張贊桃
服裝設計　溫慶珠

白之II

編舞　林懷民
音樂　亞歷山大・克萊恩的〈飛昇之焰〉
舞台構思　林懷民
舞台呈現　林家駒
燈光設計　張贊桃
服裝設計　溫慶珠

白之III

編舞　林懷民
音樂　權代敦彥的〈終結之始／終結之後〉
舞台構思　林懷民
舞台呈現　林家駒
燈光設計　張贊桃
服裝設計　溫慶珠

2006

白

〈白之I〉是一支和諧而安靜，古典而簡鍊的作品。舞台由八條如卷軸般垂直而下的白色布幅切割構成。舞者與白色的布幅保持對稱平衡，呈現高低有致的光影與構圖，動作中稜角起伏，隱現詭譎波動的拉鋸。舞台上的吹簫人，把動作的理路清晰瀉入一層東方的氤氳之中，簫聲彷若浮雲低掠，清明之中騷動隱隱。

〈白之II〉降下舞台燈桿，黑色鋼鐵橫陳，金屬般的音響喻示著冷肅的警覺，彷如金戈鐵馬前的烏雲罩頂，黑幕下的舞者在光影中若隱若現，有若濛昧天色裡的雁群。舞者撕開地板上的黑膠帶，露出大地上白色的脈，撕裂聲令人屏息，彷彿黑白分明裡劃出銳利的鋒，巧妙地在視覺與聽覺上創造了極富衝突張力的現代感。

〈白之III〉則是卷軸全開後的豁然開朗，弦樂及銅管低迴而具爆發性的音響，成功地把整支舞一直往感官的邊緣上推，白色的天地裡音弦緊扣，推擠出一種瀕臨失衡的惴惴不安感，彷彿呈現出黎明與黑暗之間的終點高潮。

《白》掙脫各種外加的東方符碼，跳離林懷民以往作品的人文色彩，呈現身體的純粹性。一種白，三種況味，讓人看到雲門「捲起千堆雪」也似的浪漫身體。（文／盧健英）

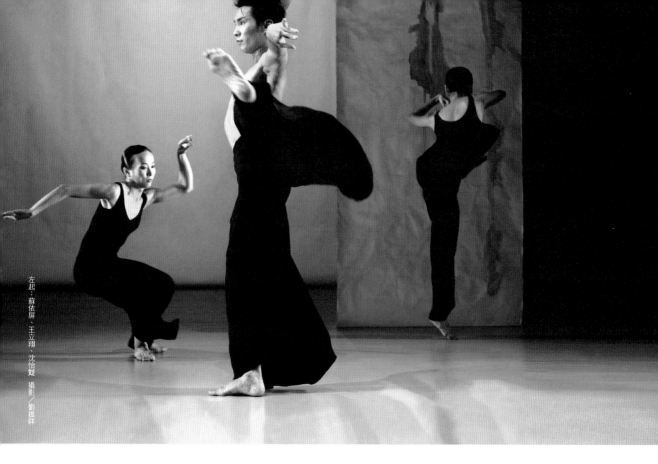

左起：蘇依屏、王立翔、沈怡彣　攝影／劉振祥

狂草（行草 參）

2005

由於這幾年的寫作計畫，認識了許多外國鋼琴家。之後再度相見，總是苦惱該選什麼禮物：當然，台灣茶葉是必備，但總不能年復一年都送茶葉吧！所幸齊瑪曼（Krystian Zimerman）給了我靈感。有次他帶全家到倫敦演出，「他女兒不是學舞嗎？那送雲門的『行草三部曲』好了！」一轉眼兩年過去，齊瑪曼又來倫敦。晚餐時我問他女兒感想如何，對方卻一臉茫然。「唉呀，DVD還在我那裡。真是害人的東西，一看就沒辦法停！」果然是通透表演藝術的大師，在書法氣韻和太極導引之外，齊瑪曼總能準確看出舞作中放諸四海皆準的普世價值，特別是編舞家探索並創造身體語言的經典成就。

對我而言，「行草三部曲」當然必須整體觀之。可一日看完，自己的私心最愛還是《狂草》。就像欣賞華格納《尼貝龍指環》，從前三部逐漸熟悉各種動機，聽到最後一齣《諸神黃昏》，必然能夠充分享受作曲家的偉大寫作。經過《行草》和《松煙》的洗禮，逐漸熟悉如此舞蹈語言之後，再看《狂草》，那真是視覺與心靈的饗宴，更是專屬自己的禮物。喜歡雲門的音樂家朋友當然不只齊瑪曼，英國鋼琴名家賀夫（Stephen Hough）也欣賞至極。後來林老師還運用了賀夫改寫的〈望春風〉編了一支短舞，是令人喜愛的小品。那是另一個故事了。而我知道，故事會一直繼續。（文／焦元溥）

編舞　林懷民
音樂　沈聖德　梁春美
舞台構思　林懷民
技術顧問　王孟超
紙張研發　中日特種製紙廠
墨汁研發　工研院化工所
呈現　洪韡茗
燈光設計　張贊桃
服裝設計　王世信

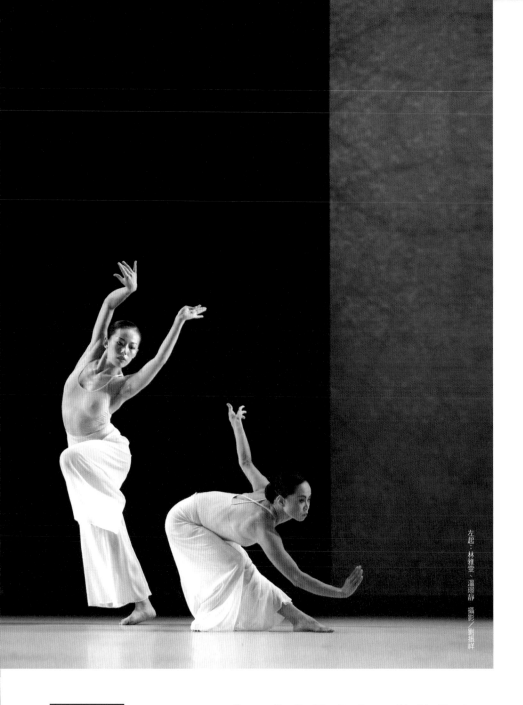

左起：林雅雯、溫璟靜 攝影／劉振祥

松煙（行草 貳）

2003

如何用身體舞出墨分五色中的「淡」？在一連串抑揚分明的動作之後，肢體與呼吸安靜的餘韻，猶如筆墨收尾處似斷還續的飛白。

如何藉虛無的空間演現書畫中扣人心弦的留白？不同音高的管樂以極度綿長的呼吸延展時空，一層漫過一層，同幽微變幻的舞台燈光交相呼應，彷彿天高地闊、無止無盡。

從沒想過 John Cage 的音樂竟成天籟。（文／陳雅萍）

編舞 林懷民
音樂 約翰・凱吉
燈光設計 林克華
舞台及影像設計 王孟超
服裝設計 林璟如

烟

2002

編舞　林懷民
音樂　許尼克
燈光設計　張贊桃
舞台設計　王孟超　幻燈圖景象　根據連建興及透納畫作衍生
服裝設計　王世信

雲門舞者們跳起了現代芭蕾，色彩繽紛的舞衣翻飛、迴旋。許尼克的音樂一波緊似一波地催動著，精力從核心出發、擴轉、延展、騰跳。很少看到情感如此澎湃的優雅線條。

枯樹下，所有回憶的匯集處，男男女女自記憶中排山倒海而來，踩著交際場的舞步，步步逼催，要喚醒時間長廊的陰暗角落裡沉睡的幽魂。長廊盡頭，似有粼粼波光，其中一縷輕烟升起，是洗滌一切的最原初純潔的記憶。（文／陳雅萍）

周章佞　攝影／劉振祥

行草

2001

關於《行草》的奧妙美感，其實已經有太多精闢的論述分析肯定。但對我而言，作品的溫度，一種看似不冷不熱的世故，其實卻才是所有故事或重大的旅程的關鍵眼神。恰好，這是一個關於字的故事。身上有字如紋身的男人們，潑灑沉穩自若如墨的女人們，非常、極度吻合著我個人對雲門的想像。一個字的存在，當它工具它是表達與溝通的載體，但每一個都是character（字形，角色）。許多character形成文句、語言、言志、載道、抒情。然而書法，凌駕了混搭了所有的字的可能，相當程度地，《行草》也因此一樣凌駕了曖昧了混搭了身體與思想裏頭的這些成份，或者，好的舞蹈，都應該形成這樣的溫度與存在。

這支被標的在廿一世紀開端的舞作，真的也具有里程碑式的重大。早期文學底蘊的敘事意圖、言志系統，至此，都因為一種抽象而純粹，因純粹而異常迷人。現代主義、後現代主義、心理分析式的夢的投射，至此都回到氣與形體，風格與文化。

對應打擊樂與獨奏弦樂的大比例黑白對比視覺，當然是書法與紙墨的基本起點與主軸，但反白投影與紅色光源的段落卻讓我念念不忘，在裸身上因移動而變幻的字的紋身，一個地面上的紅色光環，那麼神祕、科幻，甚至像一種秘教，於是我又合理地懷疑起，所有抽象的、概念的、風格純粹的，正也都還精確地述說著一個個或許多我們的故事。（文／黎煥雄）

編舞　林懷民
音樂　瞿小松　廣達文教基金會委託作曲
舞台及映像設計　林克華
「磐」字書法　董陽孜
燈光設計　張贊桃

竹夢

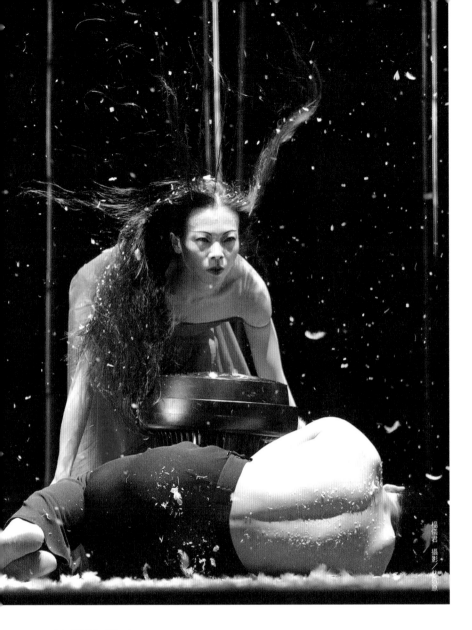

楊懷君 攝影／杜敬原

一場關於虛構與真實的演現。

舞台上，拔地而起的竹林裡，來自時空

霧霭的白衣人，以太極揮灑非現世的衣袖。

而青春之愛，以鮮紅的印記拓下肢體特

異的角度，卻又輕言別離，來去如風。

直到秋色濃重，方知生命的糾結如膠似

漆，須冷酷如揮劍，方能放下離去。

彷彿怕你入戲太深，大型風扇直往長髮

女舞者的頭臉猛吹，製造出鵝毛雪花中飄逸

的人工美。夢該醒了吧！

竹林撤去，吹簫人離席。

角色和情節是假的，但情感與記憶卻是

真的。（文／陳雅萍）

編舞 林懷民

音樂 阿爾沃·佩爾特 黃聖凱（簫樂）

舞台設計 王孟超

燈光設計 張贊桃

服裝設計 陳婉麗

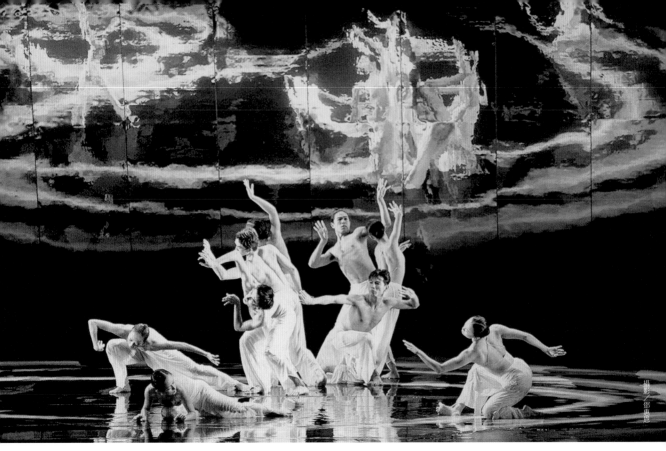

攝影／鄧惠恩

水月

1998

看了兩次《水月》。

第一次「按圖索驥」。來自佛偈「鏡花水月畢竟總成空」的作品名、熊衛先生的「太極導引」、麥斯基版的巴赫《無伴奏大提琴組曲》……看創作者林老師分別演繹細膩整合再重新翻轉出大千景致。舞者是「身」，每一個技巧熟練氣韻動人的身體，是肉身探觸世界，表達自我。

「語」，創作者說貪嗔癡心，緣起緣滅，詞語巧妙崢嶸……是幻，創作者大氣編譯勘破水月鏡花，去來自如。第一次看完，深深滿足，但覺得似未看盡。

第二次看，刻意圖「清淨」，不要為「身、語、意」羈絆。試著不分析，試著放空，試著享受，隨創作者浮沉。然後，慢慢安靜了下來。不執著身體，不執著語言、不執著意念、不執著聲、不執著色、不執著真、不執著幻、不執著有、不執著空……創作者林老師氣定神閒，娓娓說「不執著」，說「真性」。心裡突然明白了什麼，關於創作與生活的境界。吸。生。呼。滅。靈魂大自由，好神氣！（原來「神、氣」二字是如此解的。）然後就忍不住一直微笑了。

最後，祝福雲門：未來，仍是神神氣氣地，跳自己、跳生活、跳命運、跳靈魂、跳自由。（文／魏瑛娟）

編舞　林懷民
音樂　選自巴赫《無伴奏大提琴組曲》
燈光設計　張贊桃
舞台設計　王孟超
服裝設計　林璟如

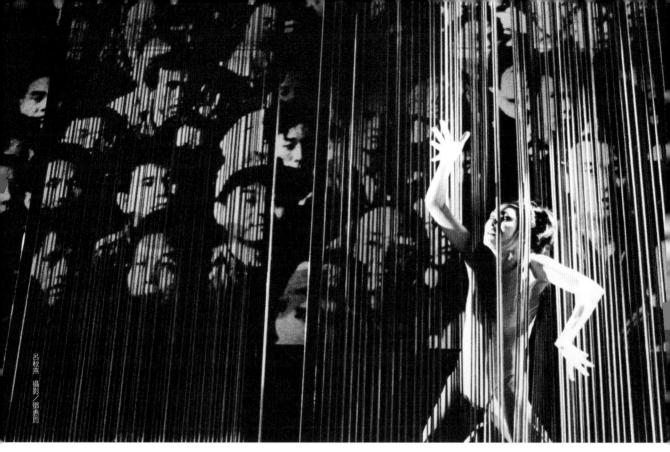

呂秋燕 攝影／鄧惠恩

家族合唱

1997

一九九七年，即使距解嚴已十年，國族歷史的陰翳依然「天未亮」，舞台上佇立許多人名即使以巨幅逼迫你我注視，卻恰如另一頁剛被翻洗過的黨國史，我們大聲高唱著「吾黨所宗」，跟囁嚅於舌根底吐出「二二八」，一樣都只是背誦的教條。我們分不清漂泊與躁亂的島國命運究竟該歸罪於誰？歷史只是黑白影像，是可以丟置於身後的紀念物而已。

二○一一年，再演《家族合唱》，我終於看清了編舞家奮力書寫國家暴力／統治、宗族枷鎖／血脈、集體制約／規馴、個人抵抗／飄流的多重複寫歷史關懷。真相的詮釋與觀點依舊糾纏，但我已經明瞭在漫漶影像與模糊聲線裡，在黑白背後，真實的血淚與被掩埋的血漬。舞者賁張激憤，卻拳拳落空，擺置在豪華劇院裡的相片依舊無法拼湊出完整的國族史，那是被文明消解的假性和解，是難以和鳴的多音雜杳。但，離開了劇院，走入風中，我依稀傷慟著那一幅幅試圖解說自己歷史的台灣人臉譜的無言目視⋯歷史聽見這些人的哭聲嗎？天已經亮了，只要撥開雲層，會看見光。（文／紀慧玲）

編舞　林懷民
音樂　阿爾沃‧佩爾特 南管 客家八音 以及 口述歷史錄音
口述歷史訪問　盧健英 以及 超視「調查報告」採訪小組
舞台設計　李名覺
舞台技術指導　羅瑞克
燈光設計　林克華
影像顧問　張照堂
影像蒐集　林家駒
原始幻燈設計　依蓮‧麥卡錫
影像重建　李琬玲
服裝設計　陳婉麗
舞獅指導　王宏隆

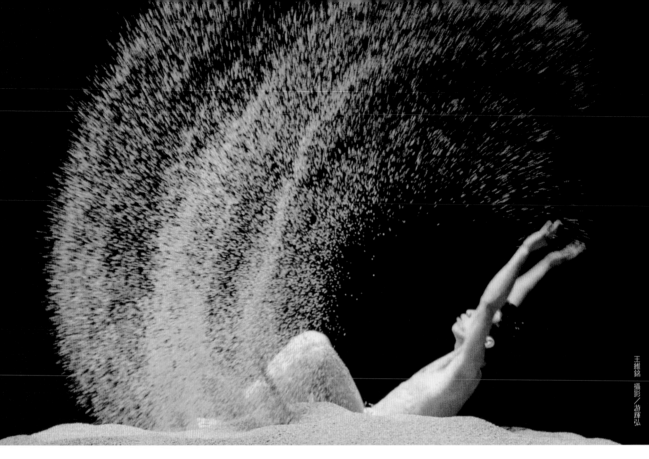

王維銘 攝影／游輝弘

流浪者之歌

1994

只要等待得夠長久，只要等待得夠尊嚴，命運會來找你。儘管年輕一點的時候，我們常覺得，命運是我們付出什麼奮力拼鬥了什麼而去找來的。《流浪者之歌》，悉達多求道的旅程，生命起始與終結而迴歸出的永恆螺旋。因緣際會地，我看過很多次雲門的《流浪者之歌》。

第一次看《流浪者之歌》，我專注望著台上被黃金稻穗澆淋卻一動也不動的入定僧侶。接著的日子一次次的看《流浪者之歌》，求道旅程上的不同流浪者映像，逐漸映入我的眼簾。人們以不同的方式求自己的道，或巫魅或自苦或探索或取經或酸楚，抓住了什麼幻象也著了什麼魔法。在求道的長河上翻攪，而眾生，求道若苦，求生尋死皆苦。金光閃爍華美。

在不同的年歲之中，我有的時候腦子會閃過這支舞蹈的畫面。像在台北街頭看著炎熱夏日午後，滿滿機車等待紅燈啟動的浩大，人們在汗滴煙霧之中往前平視的眼睛。又像傍晚校門口的家長接送區，混雜著各色族群的擁擠等待門面。還有夜半臉書上，電腦螢幕浮現湧現眾多寂寞慾望的嚎哭。以及隻身在火車上看著遠處稻田夾雜積木般的機房，更遠處有更長的天空，人忍不住吸口氣忍淚的時候。

多年過去，現在的我，逐漸明白悉達多的漫長旅程，流浪者的時光穿梭，那樣的漫長也是一吸與一吐。能與這樣一支黃金輝煌的深刻舞蹈，結了這樣長長的緣分，這支舞並在人生不同階段跑來找我，真是美好。（文／李維菁）

編舞　林懷民
音樂　喬治亞民歌　魯斯塔維合唱團
燈光設計　張贊桃
舞台設計　王孟超
服裝設計　華文偉
道具設計　楊正雍　斯建華

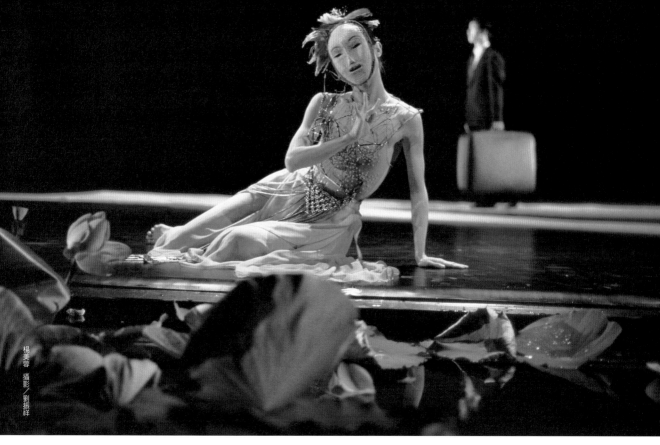

楊美蓉 攝影／劉振祥

九歌

1993

我第一次看雲門就是《九歌》。彼時我正要從大學畢業，對雲門的印象只是林懷民。當時並沒有多餘金錢接觸表演藝術的我，深怕自己無法投入完全沒有閱讀經驗的「現代舞」，但從開場的迎神開始，我馬上陷入文字閱讀以外的衝擊性經驗，完全被雲門舞者重塑的《九歌》氛圍包裹住了。

就像紀大偉曾提到的，林懷民部分小說裡的美國符號，說不定「比日常接觸的美國還更加『美國化』，或，更具異國情調」，透露出的那一代西化或對西化的思考。相對地，《九歌》這樣的舞碼，卻是使用西方特質明顯的舞蹈表演形式，重塑東方的文化，或者說「穿透」了東西方文化。實際上《九歌》裡的東方元素，卻也不宜說是「中國的」，因為在音樂上就包含了卑南族古調、西藏鉢樂、印度笛樂、日本雅樂、鄒族送神曲等，動作也揉合了許多民族傳統舞蹈的肢體語言。

也許就是從《九歌》開始，我發現自己在觀看雲門或其他現代舞的表演時，最著迷於赤足的舞者。因為現代人對腳的展露遠低於手，受過鍛鍊的舞者往往有一雙非常強健迷人的腳，它們伸展、抬起、彎曲、抓住地面，有些時刻就像是有心智的動物似地，那是「飛龍分翩翩」，是「乘回風分載雲旗」，是「臨風悅兮浩空存在的瑰麗、異質空間的可能性。雲門四十年了，這個僅比我略年輕一點的舞團，改變了台灣讀者對藝術的想像。沒有人可以從我身上取走《九歌》，它已被我身體裡的時間壁壘牢牢守住。（文／吳明益）

編舞　林懷民
音樂　台灣原住民音樂　亞洲民族音樂　朱宗慶打擊樂團
口白　瓦歷斯・諾幹　李疾　郭遠仙　蔣勳
舞台設計　李名覺　引用林玉山畫作「蓮池」局部設計
題字　董陽孜　書寫「九歌」「東皇太一」「禮魂」
燈光設計　林克華
服裝設計　林懷民　羅瑞琦
面具設計　王耀俊　林彥伶

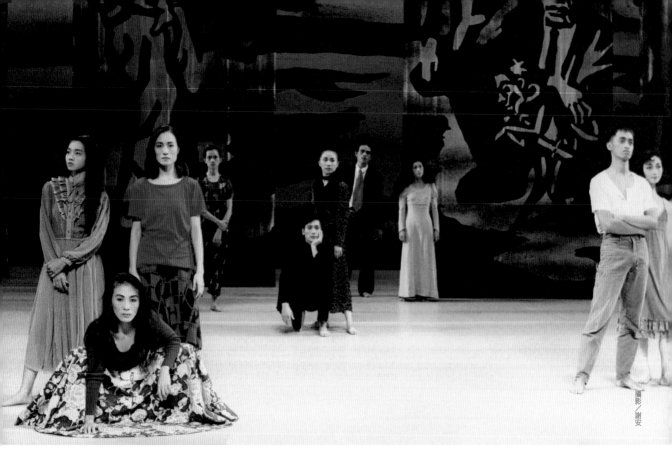

攝影／謝安

我的鄉愁，我的歌

1986

如今想來，於我是二十七年前的事。

我十九歲，可能才結束高中小混混打架、和七投仔爛耗一群的時光，開始在陽明山山裡小宿舍，像密室之獸苦讀那些不知在說啥的志文翻譯小說，佛洛伊德，和存在主義，完全不知道藝術是什麼？有一次，偷偷摸摸、糊里糊塗買了一張雲門的票，《我的鄉愁，我的歌》。我記得是在國父紀念館。

那舞台的整面牆非常怪。是一幅巨大的黑白照片。一群更早年代的年輕男子，在海邊，或站或蹲或叼著菸，最右邊那個還牽了隻猴子。他們穿著那種很俗辣的流氓衫，也許某個戴大墨鏡，某個漫那年代的大爆炸頭，對著下方觀眾席的我們，一臉茫然桀驁不馴，既被生命剝奪或損壞，卻又硬挺著一種屌樣子。

表演最後是蔡振南的煙嗓，靈魂悲鳴顫抖《心事誰人知》，還有舞台中央被一種舊照片裡的人，和這個懂的（藝術嗎）極限的光焰，黑裡一閃，灼燒到我。一種舊照片裡的人，和這個我，因某種斷裂，無法知道在冬日海邊那群昔日的年輕人他們想說什麼，他們為什麼那麼悲傷。我記得謝幕時我忘情站起身鼓掌（我以為都應這樣）但發覺只有我一人站起，顯得很突兀。那時我非常害羞，便一邊鼓掌（全場如潮水的掌聲啊）一邊假裝我站起是要往外走的一個連續動作。二十七年前，我記憶清晰如昨，我是鼓著掌，走出那一室輝煌。（文／駱以軍）

舞者們遺棄的一隻發條玩具猴，孤獨的打鼓嗎？我不知那個舞台上的舞者們，他們是否從那憂恨絕望的、海邊那群年輕人的黑白照的隙縫旋轉翻跳出來，成為無聲的肢體，對戒嚴空氣之青春苦悶的一種掙扭。我不知那裡頭一種什麼無

編舞　林懷民
音樂　策劃剪輯　張照堂
舞台設計　楊其文　根據奚淞版畫設計
燈光設計　林克華
服裝設計　林璟如

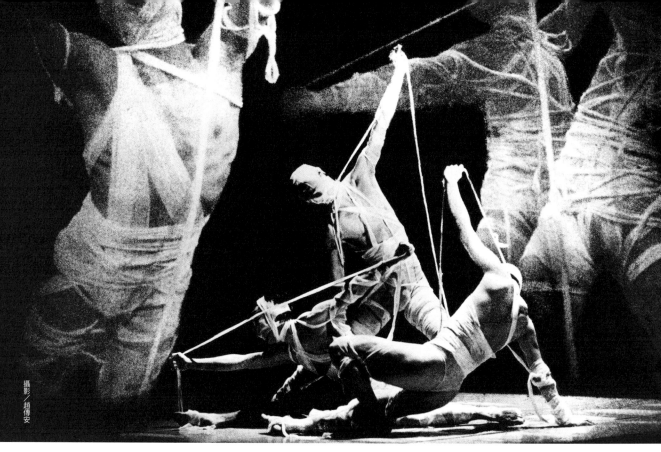

攝影／趙傳安

夢土
1985

一九八五年春天，我記得在看完雲門的《夢土》之後，我們在淡水的一群年輕人也正開始一個新的、青春的想像，關於文學、劇場、一個後來叫做「河左岸」的夢。對我而言，這是一個「適時」的作品。適時地整理了舞團自一九七三年創立以來第一個階段的美學與觀點、適時地呼應著台灣在現代與後現代銜接時期的氛圍與人心，適時地引發了更深更遠的時間旅程。

我記得孔雀、我記得敦煌壁畫的一些意象、記得全身被綢帶纏綁的無臉之人。但是對一個正開始被啟蒙的劇場青年而言，分析與理解仍然偏向文學的基礎、在視覺、景觀、肢體上頭，拼貼美學的創意帶來更大的驚奇，或者嚮往。之後又過了十年。一九九五年，在劇院重新看到這個變形金剛般不斷修整組合的中堅作品，才察覺了記憶與青春的距離如此微妙。孔雀還在，但這次，我深深被星宿段落的能量，還有鬼魅般濃重的紅衣吸引，那個緩慢鋪展著血色布疋的側彎女人，如此象徵、如此雲門。

《夢土》，當然是在談論我們自己的現實，夾在傳統與現代、東方與西方、宗教與心理分析之間的島嶼。淨土的期待、如同《九歌》與《我的鄉愁，我的歌》那些名作，但是更前導、衝突感也更明顯。相對更後來的美學風格的純粹與自若，《夢土》，非常八〇年代，而那是即使拼貼過於外顯、也見文學／人文深度底蘊的青春年代。我期待以這個底蘊，雲門始終溫潤、重新年輕卻又無懼老去。

（文／黎煥雄）

編舞　林懷民
音樂　許博允
舞台及燈光設計　林克華
服裝設計　林璟如 呂芳智 潘黛麗（星宿）林懷民（寒食）
映像設計　張照堂 陳拯文 陳錦林 何映庭 汪士玫
映像　張慧文 張震嘉

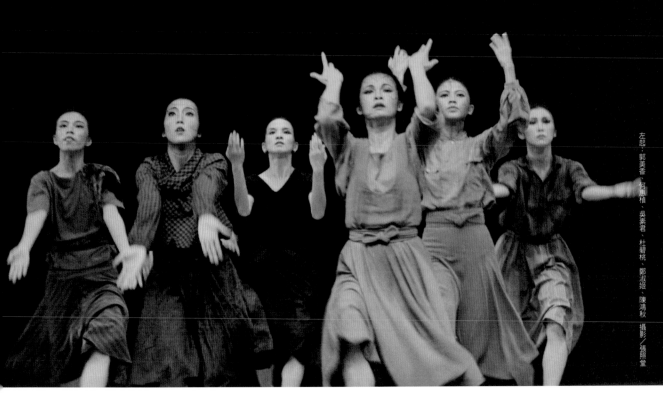

左起：郭美香、何惠楨、吳素君、杜碧桃、鄭淑姬、陳鴻秋　攝影／張照堂

春之祭禮・台北一九八四

1984

林懷民版的《春之祭禮・台北一九八四》以無力、焦慮和恐慌為主題，場景是經濟轉型中正要起飛的台北，獻祭的是在都市現代化過程中，一群穿著西式服裝的年輕男女，為了追求現代化，提升生活水準，硬是把自己疲憊的身軀拖過四十分鐘長的表演。林懷民透過投影到舞台後方的台北景象，從綠色稻田的鄉村，快速變成推土機鏟平古老建築，蓋起現代高樓大廈的畫面。舞者身影與背後偌大的台北景象比起來顯得格外渺小。

這支舞作在台灣首演後，又隨雲門巡迴歐美，對當年的雲門而言，是一個重要的轉捩點。它擺脫了先前中國戲曲身段（如：白蛇傳），台灣鄉土情結（薪傳），甚至美國現代舞（如：瑪莎・葛蘭姆）的主流身體訓練，設法以更貼近台北都會人的內心恐懼為出發點，較接近德國舞蹈劇場的創作風格。與國際間眾多編舞大師和史特拉汶斯基的《春之祭》樂曲或較勁或對話的版本相比，雲門的《春之祭禮》具有特定的時空背景與政經意義，毫不遜色，名列前茅。（文／林亞婷）

編舞　林懷民
音樂　伊格・史特拉汶斯基的〈春之祭〉
影像設計　梁家泰
燈光設計　林克華
服裝設計　林璟如

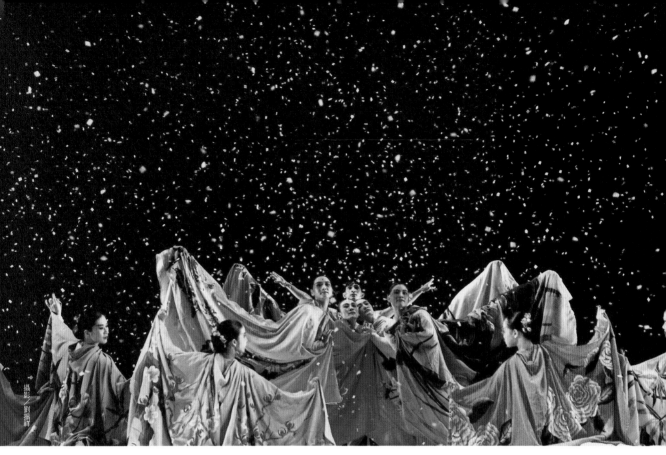

攝影／劉振祥

1983

紅樓夢

許多藝術家迴避「經典」。林懷民卻勇於以經典為題入舞。他說故事的方式，及獨特的美學，總能引人看見經典的另一興味。

《紅樓夢》舞作，既在曹雪芹的《紅樓夢》之內，又在之外，這正是他運用經典的巧妙之處。不似章回小說的故事鋪陳，卻處處可見紅書人物、情節交織顯影。這是寶玉，那是黛玉，還有元春、寶釵⋯⋯你正急著入戲，他馬上一個轉折，讓你轉醒過來，無法再沉醉其中。

從花謝花飛飛滿天的豐美，舞到大地一片雪白蒼茫，用春夏秋冬四季更迭，說生命的榮枯。目炫神迷的視覺意象，融合情緒起落的舞蹈，彷彿模糊了真實與虛幻的界線，實則舞作的意涵，如水波漫漾，層次分明。他以人生的領悟，召喚觀眾的共鳴——從驚艷，到驚歎，終於了然。（文／徐開塵）

編舞 林懷民
音樂 賴德和
舞台設計 李名覺
燈光設計 林克華
服裝設計 林璟如

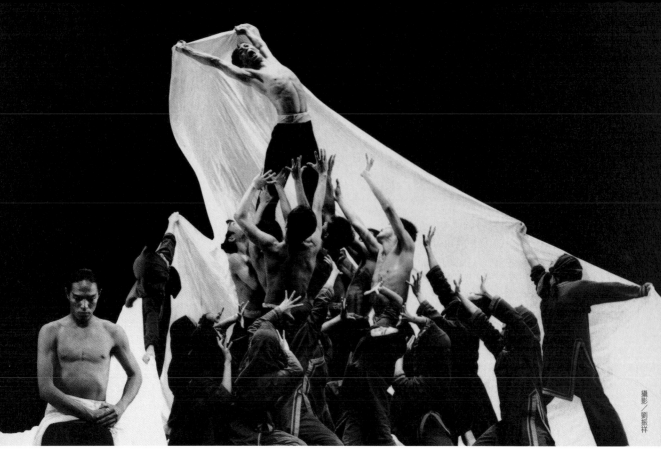

攝影／劉振祥

薪傳

1978

《薪傳》應該是雲門舞集最廣為流傳，渲染力最強的史詩般舞劇，刻劃漢人先民如何渡過黑水溝到達台灣，並在新建立的家園落地生根。創作的時間點，適逢台灣的鄉土論戰與本土意識的崛起；民間彈唱藝人陳達的台語〈思想起〉歌謠，貫穿全版舞作。

其中，令人印象深刻的幾位堅強的女性角色，穿著深藍色的客家布衣，不但要賣力地和男性一起拓荒與插秧，又要兼顧生兒育女的重任。在〈渡海〉一段狂風大浪時，提供安穩的精神力量，也是由代表媽祖的慈母角色來承擔。

為了真實體驗先人刻苦耐勞的身體，林懷民要求當年的舞者到戶外排練，感受在大自然之中的溪畔搬運巨石，所承受的重力與顛簸等挑戰。

至於在林懷民的故鄉嘉義首演，貼近了舞作裡的平民百姓，完成林懷民尋根的目的，也遠離政治中心，避開了當年戒嚴時期的審查困擾。首演的時間點，與美國宣布和台灣斷交的巧合，更反映了林懷民對政治事實的敏銳判斷。

歷年來，不同世代的舞者上演《薪傳》，從專業的雲門，到北藝大的學生，甚至還有外國大學透過舞譜、再經楊美蓉等排練指導調教後的版本。深刻程度雖有不同，但舞者的投入以及觀眾的感動，依然留存，真不失為一齣振奮人心，值得不斷上演的經典大師名作。（文／林亞婷）

編舞　林懷民
音樂　南管、陳達、李泰祥、陳揚
現場演奏　朱宗慶打擊樂團
燈光設計　林克華
服裝設計　林懷民、林璟如

白蛇傳

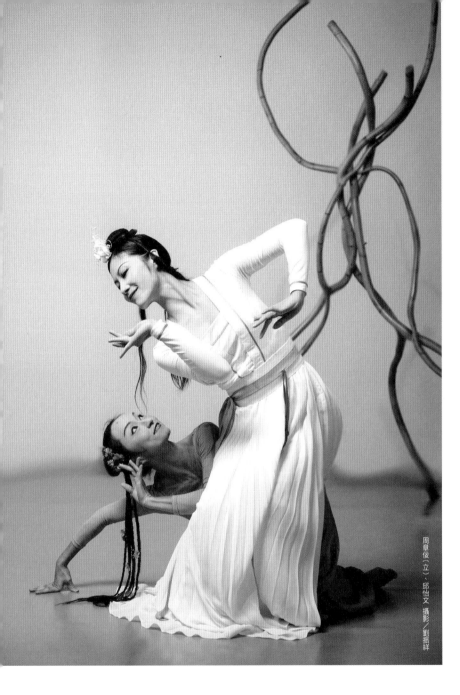

周章佞（立）、邱怡文 攝影／劉振祥

《白蛇傳》是當代音樂與舞蹈共同成長的里程碑之一，賴德和以當代的語法，傳達京劇文武場的概念：擊樂器作為引領與明確的拍點，胡琴、琵琶、古箏與蕭等旋律樂器，則賦予舞作中情感的轉折與流動。在台灣音樂的保存意識才剛覺醒的年代，少有如此內化傳統的元素、再透過西方學院訓練的創作技法所呈現的音樂作品，而舞作本身，也正呼應了這個特質。

《白蛇傳》也是我觀看的第一齣現代舞，淑姬老師和素君老師的青白蛇，完全有別於交響曲的音樂，開啟了我觀看表演的人生，當年在台下看得目瞪口呆的小學生，今日在各表演場中穿梭時，仍時時想起當時的悸動。

（文／林芳宜）

編舞　林懷民
音樂　賴德和
燈光設計　林克華
服裝設計　林懷民
道具設計　楊英風

雲門舞集創辦人林懷民、藝術總監鄭宗龍 攝影／劉振祥

眾人的雲門 藝術總監鄭宗龍專訪

採訪撰文/古碧玲

在約定的地點見到雲門舞集藝術總監鄭宗龍。久未見面，他精神奕奕，那出格的狀態沒有因藝術總監的壓力而消磨。這幾年，鄭宗龍選擇停泊在三芝，跟著鄰居學種菜、種樹，透由身體勞動讓他很快地安靜穩定，這與不斷破除規律性的舞蹈呈現截然不同的狀態。擺盪於兩種高度反差的狀態裡，編出舞作的急迫感悄然淡去，步調慢慢拉長、轉換、沉澱，逐漸長成凝聚時間答案的樹。

尋找新的身體語彙

自二〇一九年正式接下雲門藝術總監後，鄭宗龍即率團展開為期六十三天，跨法國、英國、瑞典十一城的演出，看似完美的開場，回台後大疫彷若偷吃掉時間的巨獸，不得不暫停旅途與創作腳蹤。

「我過去從來沒有想過，有天必須尋找另一種工作模式。」但當我看見舞者的房間樣態、居家服飾，更進入彼此內心的真實，和舞者合作的感受的確發生了變化。」大環境驟變，是危機也是轉機，他有了時間與舞者談話，開始認識他們的生命與個性，這一切正好與他初接手雲門的意念相接，也催化了《定光》與《霞》這兩支舞作的誕生。

其實這一直是鄭宗龍接下棒子三年的最大挑戰之一：面對雲門一團和二團兩團舞者合併，兩種不同風格的舞蹈和身體語彙，看似沒什麼事，但體現在平常生活和排練裡面，往往還是需要磨合的，「我們在人的身體的工

鄭宗龍與舞者排練 攝影/李佳曄

作上才可能前進，我覺得這三年下來看到這方面一直在改變，探索傳統的身體元素要如何創新等。」演出腳步雖

因疫情被迫凝止，身體卻不停練習，也在演習未來。

當年他因身體受傷離開雲門舞者的位置，開始嘗試編舞，卻發現自己再怎麼動怎麼編，卻都是東方身體美學的《行草》《水月》，都是太極導引，動不動就會出現武術的遁地動作，「拋好久都拋不掉，怎麼運動都動不了。」他說那段時間滿久的。「後來持續做一些其他的嘗試，才慢慢一點點開竅。但這些都是雲門祖產，所以不是背叛它，而是跟著舞者們一起重新定義它，處理它。」

鄭宗龍提到《十三聲》的工作方法，「我請舞者打開感官去觀察，生活周遭有著共同記憶，市場、夜市、叫賣聲。他們有什麼肢體語言，那肢體語言要如何轉化成舞蹈的方法？」《十三聲》的萬華和雲門的東方身體，是前後兩任藝術總監浮出自己藝術性格的重要起點，鄭宗龍後來帶著《十三聲》在台灣、歐洲多國、美國與中國大陸演出近八十場，成為他重要的代表作。

一直以來，鄭宗龍覺知他的創作「不是完成我自己的美學而已。」他和林強、周東彥、吳耿禎、王奕盛、沈柏宏等人或設計者的合作，「我覺得我的作品是在互相激盪變成共同的，不是我規定的，而是從討論開始就慢慢走到一條要往那裡走的路，留下一些可能的東西，最後會變成一個風景。」鄭宗龍坦承這過程「很驚險很新鮮」，而殘忍。但好在，我是幸運的。每次旅程都會有不同火花，也萌生出屬於舞者和我的力量。」

聲音也成為開發身體的方法。有次，參與創作的音樂家林強、張玹特別為每位舞者訂做不同音高的聲音，陪著舞者探索自然的聲響、模仿大自然的聲音，「在這聲音裡，舞者好像也被影響了。」

始終在路上

自認性格不是領導者和發起者，帶這一群比他平均小二十歲以上的年輕舞者，不工作時的鄭宗龍幾乎像他們的同輩夥伴，他觀察到這世代舞者較不一樣之處：「我們那時代比較安靜整齊劃一。但現在他們非常願意表達，都很樂意把在想的東西說出來，比較自信。」彼此有了信任，鄭宗龍也讓舞者不再只是跟隨編舞家的想法，而是跳自己的故事，讓舞作更沒有框架。「我更想與舞者們嘗試如何再多一點挖掘，把我們的養分再轉譯出來，找出我們自己的路徑。」

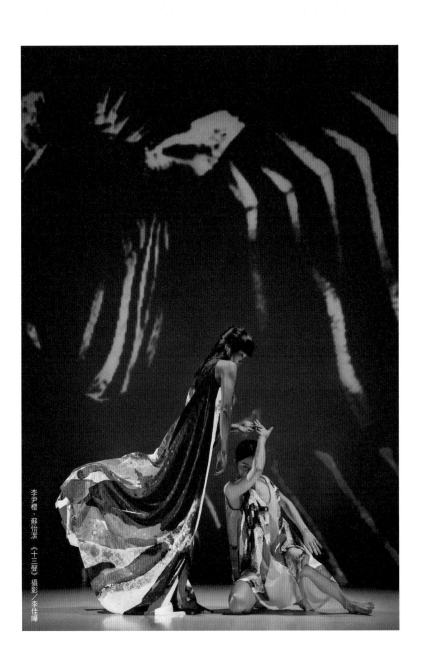

李尹櫻、蘇怡潔《十三聲》攝影／李佳曄

而做為一位編舞家，「跟舞者們編舞、跳舞是很過癮的事情，還是要繼續，直到裡面那火山熄火了。」他說這話時雙眼發亮。

談到雲門未來，鄭宗龍認為自己始終在路上，「林老師有360度全開的眼睛，帶領大家披荊斬棘，但我的成長方式，是想貼進這群走在路上的夥伴，一起匍匐前進。」他想陪伴著年輕夥伴一起前行：「用作品回應我們生活的這塊土地和環境，找出一種態度，那個態度跟世界產生出行動。我希望這個行動可以邀請眾人一同書寫雲門的未來。」

雲門是社會聚力培植出來的團隊。

感激大家四十年來的鼓勵與扶持，

我們要把這個有意義的年度作為「扎根，再出發」的契機，

期待以從容的態度整頓自己，

為社會，為像池上農友那樣腳踏實地，實現夢想的各界人士，

提供更好的演出，更有力的互勉。

——林懷民 雲門舞集創辦人 二〇一三年

―雲門―

土

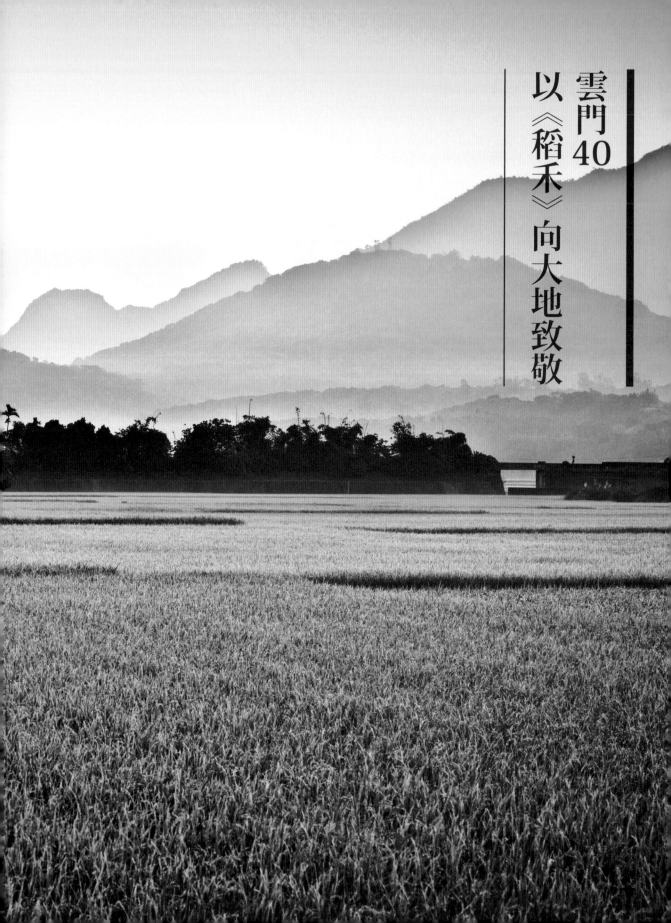

雲門40
以《稻禾》向大地致敬

水稻文化是亞洲文化的核心

稻浪的水田是台灣人心靈的原鄉

都市人的鄉愁

雲門以《稻禾》向台灣大地

以及尊重大地的農民致敬

舞作以

土、風、花粉、日光、穀實、火、水 等章節

讚頌自然，喻示

池上影像婆娑入舞

遼遠而穩定的客家古音

成為穿針引線的基調

這齣明亮美好的舞

讓人安定

給人希望

稻禾

向土地扎根，向農夫致敬

文／古碧玲　攝影／劉振祥

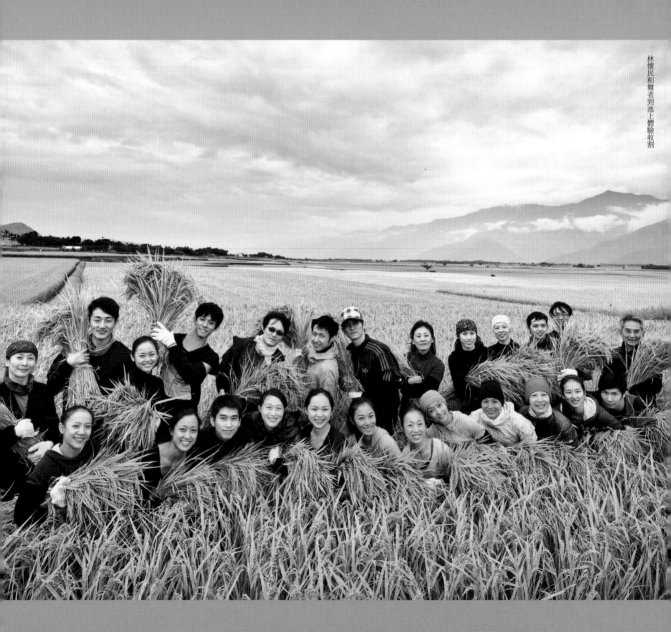

行走在豪雨過後的池上鄉間，清涼透骨，錦園村伯朗大道兩旁，織錦般的田疇無盡迤邐，各種層次的綠浪搖曳擺盪，慵懶的白雲飄浮在山嶺之上的湛藍天空，讓人的呼吸變慢，變深，變長。

無盡的田園之美，訴說了當地人不一樣的視野。為了保留美好的景觀，錦園村村民寧可忍受夜間巡田水時的伸手不見五指，以及耕作時必須自備電源的不便，也不願見任何一根電線桿來加以破壞。

十年前，一棟房子準備蓋在這片遼闊的稻田中央，申請在路旁豎立一根電線桿，初任村長不久的李文源恰巧經過，認為完美的景觀將被破壞，鄉長也有同樣的見地，遂向台電抗爭，讓電線桿地下化，因而有了日後的伯朗大道——一條放眼望去沒有現代化入侵而著名的「翠綠天堂路」。

池上，東台灣的美麗淨土

台東的悠遠寧靜是林懷民的身心靈解藥。當心情不好時，他往往搭上火車一路沿著東岸落腳台東，讓一望無際的太平洋釋放他的心頭重擔。在台東美麗灣的開發爭議案中，林懷民多次挺身反對在台東海邊蓋水泥建築，拒絕讓鋼筋水泥怪獸窒息了美麗灣，他大聲疾呼：「不要告別東海岸！」。錦園村民拒絕電線桿的堅持一如林懷民對東海岸之美的堅持般，只為了保留遼闊寬廣的視窗，留存最純淨的角落。他們對環境、對母親大地，都抱持著敬重與堅持的態度，冥冥中勾連起錦園村村民與林懷民的緣分。

四十年前，林懷民帶著一群年輕舞者，開始耕耘台灣的舞蹈，社會也給予熱情的肯定，讓雲門在這座島嶼上生根茁壯；三十五年前，林懷民以祖先渡黑水溝，移民台灣的故事創作出《薪傳》舞劇，其中的插秧情節，象徵漢人在這塊土地的安身立命。多年來，雲門遍世界各地，懸念的仍是回饋鄉里，持續在全台灣巡迴演出。

雲門舞集基金會董事，普訊創投董事長柯文昌創辦的「台灣好基金會」駐紮池上多年，四季舉辦活動，希望讓這個「米之鄉」成為有人文氣息的文化鄉。因緣際會，林懷民來到池上，隨風湧動的稻浪讓他的想像力馳騁，當地農友讓他感動，決定以池上田園景觀作為舞台視覺主體，編作雲門四十週年紀念舞作《稻禾》，向「生養舞團的台灣大地致敬」。

花東縱谷中的「頂級稻米之鄉」池上非常特別。從山上流下來的水質佳美；日夜溫差極巨，日間太陽夠大，夜間夠冷，讓作物長得非常好，等於是老天爺賞飯吃；四季和風習習，有利花粉傳佈，天生是稻作的好所在。

日據時代，池上米是年年送往東京皇家的「皇帝米」。一九九〇年代，建興米廠第三代負責人梁正賢推動有機種稻，機械插秧、收割的現代耕耘，經營「多力米」的品牌，屢屢獲獎，重建池上米的尊榮，也帶動了當地有機稻種的風氣。這裡有許多透過詳實田間紀錄、相互傳承「科學種稻」經驗的農夫。梁正賢契作行列的有機農班，最年輕的農夫才不過二十來歲。

林懷民和年輕影像工作者張皓然用兩天的時間走遍池上，終於找到一塊素淨的田，遠處山脈起伏，放眼望去沒有一根電線桿。田邊「稻作達人」的木牌說明這是葉雲忠的產業。梁正賢說：「這是我契作的農班呀！」得到葉家和鄰近田主的首肯和祝福，張皓然用兩年的時間，持續到池上蹲點，用影像記錄葉雲忠的稻田。

翻土，注水，秧苗，成禾，結穗，收割，燒田，翻土，稻禾的生命周期鉅細無遺盡入張皓然的鏡頭，成為《稻禾》的視覺材料。

稻禾的田野採集

好山好水孕育出來的「科學種田」的農夫，談吐、見地與自信都一刷人們對於農人的刻板印象。葉雲忠這對農家夫妻很有自己的看法，特別是關山工商畢業、有客語教學認證教師的葉太太，美錡，說起話來慢條斯理，兼具感性理性，完全顛覆農夫只會說的木訥形象。

「我們平常去田裡，只注意我們作物長得好不好，看到所有東西都習以為常。林老師選中這塊地，好像是我爸爸冥冥之中牽引著。要不然池上田那麼多甲，怎麼會選上我們？」美錡說。出身務農世家的她，從幼稚園開始就是田間的小跟班，自小知道種田是怎麼回事；雲門相中的這塊田原本是美錡娘家的田，被他們夫妻買下來。當她知悉自家農田被林懷民看中時，本來就是雲門粉絲的美錡有種喜獲知音的感覺。畢竟這些田地就像他們的孩子一般。

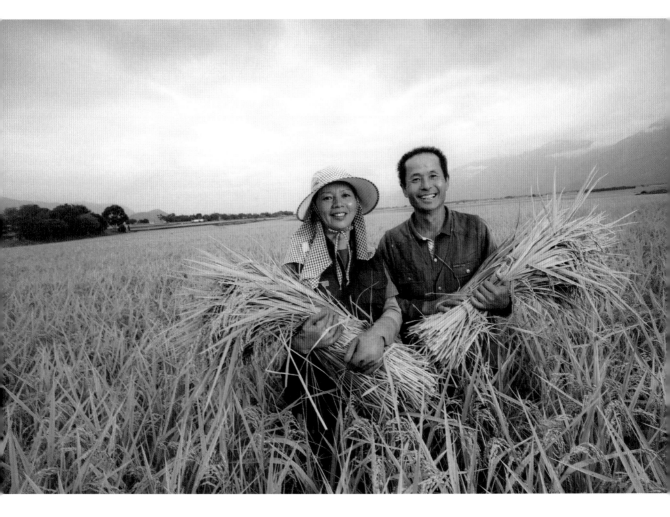

從小，美錡常聽父親說幫人家噴農藥的某某人、某某人，往往活不到五十歲。考慮到務農是一輩子的事，三年多前，美錡極力主張不要再噴藥，既為了先生葉雲忠的身體，也為了對得起良心：「噴農藥是只想到自己擁有多少，沒有想到對消費者、對人類、對土地的影響。學習尊重大自然，尊重土地，你不要毒害它，它也不會讓你完全沒有收成，人何必跟大自然鬥老天對抗？」

她又說：「既然米是吃的東西，若只是為了增加產量卻違背人類和大自然的生存法則，你噴那麼多藥，你賺的錢可能吃不到。」夫妻倆深思過後，下定決心，加入梁正賢的有機契作農班。

一群有技術、有自信的台灣新農民

接下碾米廠生意的建興米廠第三代東家梁正賢，堪稱是池上有機米的推手。從大同工學院機械系畢業返回池上後，發現池上農民很會種稻，在花東縱谷的比賽往往都拿前三名，卻都沒有傳承下去。「一人蓋（藏）一步，蓋到後來沒半步」，梁正賢認為這樣是不行的。

二○○○年，當時建興米廠的契作農夫已經轉作有機幾年了，梁正賢赴日本的有機發源地——熱海，參觀當地的農場，其中行程之一為參

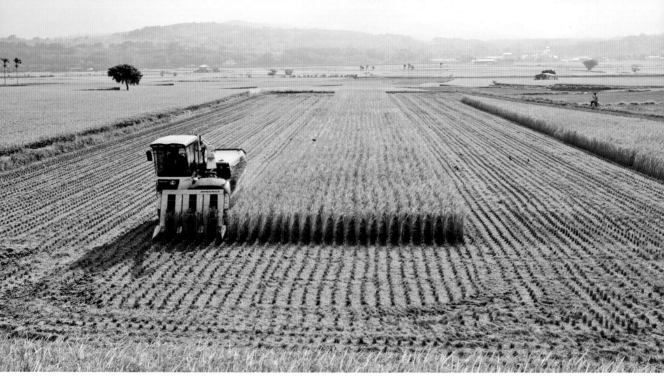

觀當地果菜拍賣市場，他眼看著其中的有機區塊，箱子上面都貼著農民的照片、姓名、電話，也就是生產履歷。「我想，人家加入WTO，也沒聽說農民怎麼了，大概跟這個有關。」

自日本返回池上後，梁正賢就跟萬安社區農民提出，「我們來做兩件事，一是池上米的產地證明標示，一個是有機村」，建立品牌，以因應WTO開放進口稻米的壓力。到了二〇〇二年六月，90％的萬安村農民都種有機米，迄今，梁正賢所創的多力米契作的農田已有五百五十甲。

「法國葡萄酒和澳洲葡萄酒一樣會醉，為何價錢是兩樣？就是認證的關係！池上是地理證明標示，目的只有一個──只有池上農民種的才是池上米，不是別地米廠隨便取了名字叫池上就算數。目的是不要給人仿冒，變成一種限量商品。」梁正賢說，多力米每年都辦兩次比賽，比賽的目的是為了收集資料，找出有效樣本，辦完比賽的前三名就是有效樣本，作為稻米的食味質的分析數據，累積十來年了。

推池上米證明標章，不只提高稻米價格，也提升種植的技術。梁正賢說，「我們有規範，用品質計價。農民必須做生產紀錄，上三天十八個小時的專業課程，最後一堂課還考試，這樣我才跟你契作。剛開始農民不信我，結果當我真的照我說的契作價格收購，農民才開始相信我們的作法，紛紛加入。」

多力米契作班班長就講了一句名言：「你不要問我何時播種，要問我何時收割！」依不同品種所需的成長天數，從收割日期往前扣，就是播種插秧的最佳時機。

每個階段都得盡人事，但最終仍要看天吃飯

儘管改成機械種植，但農事仍不可避免有潛在的危險。美錡聊起幾次經驗仍

右圖：以機械收割熟成的金黃稻米。左圖：梁正賢、徐月鑾夫婦。

餘悸猶存。有一回，夫妻倆看到天氣變了，搶著收割，整夜割了一整車的稻穗，必須立刻送去烘。入夜後，錦園村的田地都是暗的，「我們在田間趕路，要不是發現我們的拼裝車煞車斷掉，就有可能翻車或出車禍，那真是千鈞一髮的瞬間！」

潛在的危險、照顧稻子的農務，葉雲忠都得自己承擔。一個人種十幾甲地的他，在東部很出名，至少要三個人工的工作，他硬著頭皮從頭到尾一個人做，用時間去換取一切。而看起來弱不禁風的美錡負責用機器犁田鬆土，雖然體力不如先生，但勞心勞力一樣都沒有少。

種田，每個階段都是關鍵，水多，金寶螺也會來吃；水位控制不好，會長雜草。而看起來弱不禁風的美人事，但最終仍要看天吃飯。葉雲忠指出，當稻子抽穗時，溫度不夠，或是焚風一來，花被吹得直挺挺的，根本無法授粉，就變成無法結穗的空包彈，「像今年就很危險。」

果然，二○一三年四月份異常低溫，嚴重影響稻作生長，花東縱谷陸續傳出青粒不稔（空包彈）的情形，以台東縣池上、關山及鹿野最為嚴重，池上農會初步統計有四成稻作受災，甚至有農民的田地九成九沒得收割。報導中，台東縣農改場副研究員丁文彥指出：「因為香米品種，它本身對低溫的忍受性就比較差，對環境的敏感性比較高，我們看起來大概高雄147，台東71號受到影響最大。」葉雲忠說：「高雄147我種了七甲，池上鄉可能是我最多了。」

最教農夫擔心的是收割期間變天，美錡指出，「颱風一來，頭垂穗滿的稻子卻倒了像一片草蓆，農夫沒有一刻能閒。」時值自家田地輪灌期間，根本無法收割。下幾天雨，稻子就發芽長鬍鬚，也完全無法收割，因為機器無法把穗打出來，你收割下來交出去被檢驗出來，人家也不要。

六月底收割一期稻作後，立即要種下二期稻作。而收成期間，稻穗的毛讓人過敏起疹半夜還要去巡田水，烏漆嘛黑走在田埂裡，有時還會碰到毒蛇。子，又癢又熱像火爐一樣。

美錡說：「農作若未配合節氣，差一兩天收成就不一樣；農民該付出的一點都不能少，消費者很難體會農夫的辛苦，說辛苦，沒人知道你的憂心在哪裡？一般人無法體會吃的每一口飯是怎麼來的。種稻種到今天，收成特別好沒特別高興，收成差也覺得老天氣不好，收成可能就不好，也只能認命。

天有天會補償我，希望下一次會再好一些。」

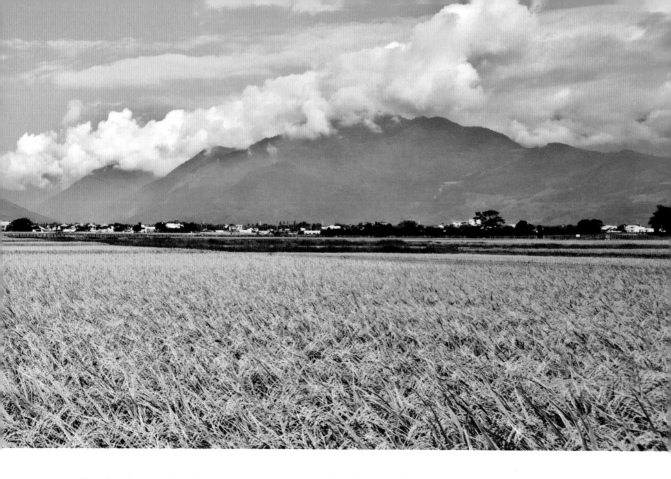

美錡說，從小只要一有颱風來，就聽到媽媽唉聲歎氣。「我不會像媽媽這樣擔心，因為這是大自然，你根本沒辦法控制，擔心也沒有用，所以我比較樂觀，拜託老天爺；像我每次到田裡，都會感謝我的作物，它們長得那麼好；就算長得不好，也不能怪老天爺。慢慢學到聽天由命的人生哲學。」

拼經濟，拼觀光，也要保有好山好水

對百分之九十九．九土地都種水稻的池上，米是唯一的經濟作物。「我們的米去參賽，不像別人只是帶個便當去野餐的心態」，梁正賢說，「我們是沒有退路的競賽，從農民的選拔到加工都是要排生辰八字；我們認真面對比賽，因為擔心遺漏，寫了工作計畫書，真的是照流程去做，非常嚴謹。」從二○○五年到現在，不論外界穀價如何，科學的種稻法讓池上米價格一直保持上漲，在艱困環境中，更具競爭力，正是台灣人「愛拚才會贏」精神的具體體現。

但池上米也不能偏安一隅，十年內，因為國人飲食習慣的轉變，米的消費量降了25％，潛在的危機悄悄來臨。「農人是快樂種，但我很清楚會發生什麼事，我必須提早因應。」梁太徐月變致力於發展米食料理，以及米冰淇淋、米味噌等新式食品。此外，近三十年來，池上流失了四分之一的人口，梁正賢以及池上書店曹菊苹、「池潭源流協會」張天助等關切地方發展人士，也多次與深耕東部文化產業的台灣好基金會，討論發展深度觀光產業的可能性。

台灣好基金會執行長徐璐已連續四年舉辦「池上四季深耕」藝術饗宴。二〇一二年「池上秋收音樂會」，請來優人神鼓於伯朗大道旁，以一望無際的稻田為背景，莊嚴擊鼓，三千觀眾湧入，掀起觀光人次的高潮，二〇一三年十一月，雲門舞集也將在收割後的田地搭起兩千座席，為東部民眾演出「稻禾與雲門舞作選粹」。

「這種做法當然對池上的觀光很有助益」，梁正賢正色說，「但轉向觀光業，必須思考人潮一旦前來，我們如何善待之，來者是客，以客為尊，哪怕是有座小涼亭，都可以奉茶，未必要做生意，但要讓人家很喜歡來這個地方。」發展在地經濟，又能保有好山好水好人情，是池上農民共有的心願。

雲門四十，對母親大地的禮讚

一九七八年，年僅五歲的雲門首演《薪傳》，正巧碰上了台美斷交。《薪傳》裡的拓荒、農耕是辛苦搏命、聲嘶力竭、血淚斑斑的奮鬥。這些年，林懷民的多齣舞作中都有種種稻米的意象。

其中，《流浪者之歌》的稻穀猶如黃金雨般流洩在立定僧人光潔的頭上的畫面最教人難忘。如今，歡慶四十，步入「秋收」階段的雲門，年輕的第N代舞者到池上體驗收割，舞出圓熟優雅的《稻禾》，以定靜內斂、又靈動鮮活的肢體，讚頌陽光、風、水以及土地。

四十年來，台灣的土地在人們的貪欲下竭澤而漁，土地酸化、地力耗盡。然而，像池上這類有機且科學地改善土地，給這座島嶼帶來新的光亮與新的視野。從一座小鄉鎮的覺醒，我們相信不管夜有多長，黎明已在那頭等待破曉。

口述／林懷民　整理／蔣慧仙　攝影／劉振祥

一粒米，一畝田，與台灣土地的未來

我有「稻米情節」。七〇年代的《薪傳》徒手「插秧」。九〇年代的《流浪者之歌》真米登場。遠兜

遠轉，雲門四十歲，我竟然又回到稻田。

我在嘉義新港故鄉渡過童年。短短的街道之外，就是嘉南平原，農人四季辛苦碌。收割後，稻

穀鋪滿曆前空地。天氣好的時候，會看到稻禾翻動的盡頭聳立著新高山，就是阿里山，日本時代叫新

高山。也許是這樣，稻米比較容易挑動我。這是我生命的一部分。

現在很少看到遠山，因為空氣不好，也由於發展、高速公路、高樓大廈，田園也不再遼闊。

過去農村支撐起經濟生產、人情網絡，更內化了謙卑有情、敬天愛土等素質。但是，台灣農村今

日面臨土地徵收、農地流失、水資源短缺、糧食自給率下降、生態災難、自由經貿等等巨大的挑戰。

大家都看到這些問題，也開始有行動了。

企業在過年時互相交換禮物，十幾年前大家會收到名牌禮物，現在很多企業都送米。他們常常跟

一個農家或團隊承包所有收成，用這個行動，來支持農村再復興。

面對經濟、氣候的大變局，以及土地徵收等種結構問題，我想我們需要提出新時代的、前瞻性

的國土規劃。我們連美麗灣的問題都還不能解決。

台灣的國土規劃需要很大突破。當然我們還有很多問題，可是土地安頓了，也許可以慢慢找到心

的安定。

池上讓我看到農民的、台灣人的進步

我是城市人，對農村和農民有固定印象，當然也從雜誌上讀過新農民的報導。池上朋友，讓我真

正看到農民的、台灣人的進步。

我一定要說這故事。因為籌備《稻禾》，我們選上葉雲忠先生的田，採集視覺素材。錦園村村長李

文源說，「你選這塊田，是因為我們沒有電線桿，對不對？」那裡，毫無障礙，一望無邊。農民除了要

工作方便，還要求美！工作環境和家園要美。池上那麼乾淨，跟印象中「古代」的農村不一樣。

去葉先生家，上三樓看到超大幅的米勒的《拾穗》複製畫，再一轉身，是梵谷《星空下的咖啡店》，

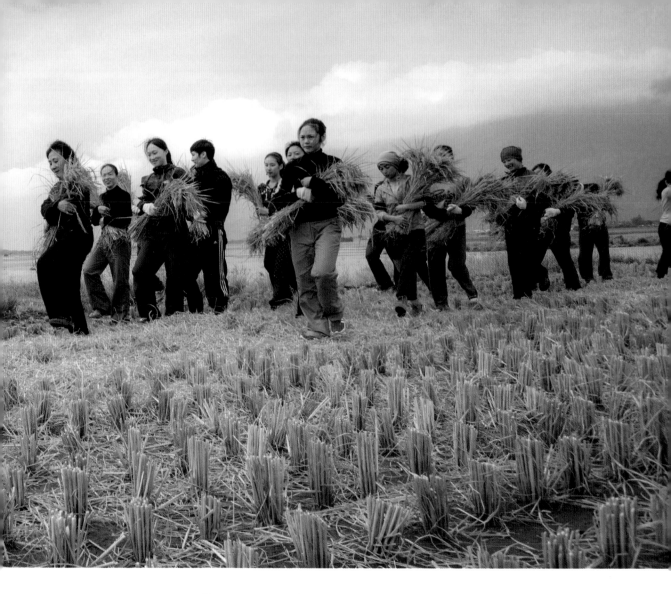

閣樓掛滿葉太太寫的書法！事實上，很多池上人都寫字。耕讀人家，池上農友就是。

池上推動有機耕作。一位老先生驕傲地告訴我，「我們是科學種田。要講習，要填表格，每天讀資料，很忙。」如果農村是基礎，從這裡可以看到台灣底盤最新的發展。

他們使我尊重，同時使我汗顏。因為我們在城市擁有很多資源，可是我們是不是比他們更進步？李村長說他不喜歡台北：「每個人走路像跑步！」

二〇一二年十一月六日，雲門同仁到池上學習割稻。長時間的彎腰，脊椎比想像中的痛。抱稻穗的滿足，比想像中還快樂。

真正讓我們驚動的是池上的農友。農友的視野，談吐和自信大大顛覆刻板的農民印象。不變的是他們的勤樸和誠懇。

鄉村農民有了巨大的進步，作為都會藝術工作者的我們，如何開拓視野，提升品質是必須長期面對，思考的課題。

**雲門四十，
以《稻禾》向土地致敬**

《稻禾》是很難的創作，因為太熟悉，

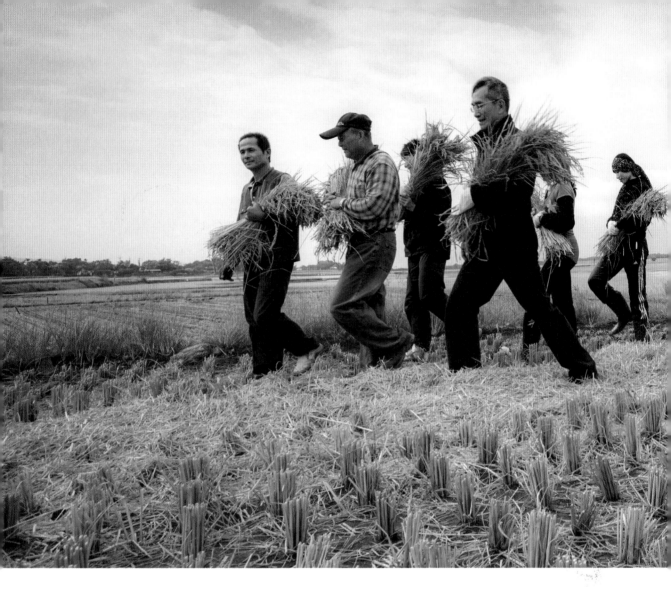

或者你以為太熟悉。
你如何完整地敘述你的母親呢？

不能回去用寫實的路，所以很難。最後，我想，可不可以就講陽光、泥土、風和水，以及稻米的生命輪迴？收割之後，延火燒田。春天到臨，犁翻焦土，重新灌水，薄薄的水上倒映舒捲的雲影。稻田四季如此，人生如是。這樣想著，我終於可以動手編作。

雲門動不動就上飛機，到世界大城跑來跑去。李村長一定覺得我們是瘋子。二〇一三，我們把演出的重心挪回台灣，台北、台中、高雄、台南之外，也到花蓮、台東、苗栗、南投、員林這些不曾經常訪演的城鎮，跟鄉親見面。十一月，也要在收割後的池上田間鋪上地板，演出《薪傳》中的〈渡海〉和《稻禾》選段。

雲門是社會聚力培植出來的團隊。感激大家四十年來的鼓勵與扶持，我們要把這個有意義的年度作為「扎根，再出發」的契機，期待以從容的態度整頓自己，為社會，為像池上農友那樣腳踏實地，實現夢想的各界人士，提供更好的演出，更有力的互勉。

文／林生祥

雲門與美濃我庄

我庄

雲門成立的時候，我還沒上小學，但林懷民老師很早就跟我的家鄉美濃結了緣，這個緣分一直持續建立著。

這個故事，跟雲門、林懷民老師、林金生先生（林懷民的爸爸）和我的家鄉美濃有關。

美濃的精神堡壘

美濃孕育出大作家鍾理和，理和先生早逝（1915-1960），窮愁潦倒，但他的文學作品卻為世界帶來生命的美好。

一九七九年六月，理和先生過世後的第十九年，一群文壇先輩發起籌建「鍾理和紀念館」的想法，籌建的過程遇到許許多多的困難，除了建館經費籌募困難外，還有棘手的政治問題。

當時，台灣還未解嚴，官方對於籌建台灣第一座民間文學紀念館的事，因史無前例、難以理解，而且擔心「顛覆政府」，一直對興建有所疑慮；鍾理和有一個同父異母的弟弟——鍾浩東，因為白色恐怖時期「基隆中學」事件被槍決，故居屏東高樹大路關的親戚朋友，也有不少人因此捲入。

在白色恐怖巨大陰影的籠罩下，不僅讓有意捐款者躊躇不前，也讓更多人不願意跟此事沾到邊。

鍾鐵鈞（鍾理和最小的孩子）回憶起當時籌建的過程：「警察不時來巡邏，不斷追問我們蓋紀念館到底想做什麼？有時一問就問到半夜，那時我們幾乎無親無戚，大家害怕到不敢跟我們相往來。」

詞／鍾永豐　我庄題字／李根政

我庄

東有果樹滿山園
西至岰崗眠祖先
北接山高送涼風
南連長圳陰良田

春有大戲唱上天
熱天番檨拚牛眼
秋風仙仙河壩茫
割禾種菸又一年

思想起——我庄圓滿
起手硬事，收工放懶
滾滾沓沓，像一塊新丁粄

為雲門下美濃喝采
撰文·攝影●林柏樑

一九八○年《時報》周刊剪報 雲門 提供

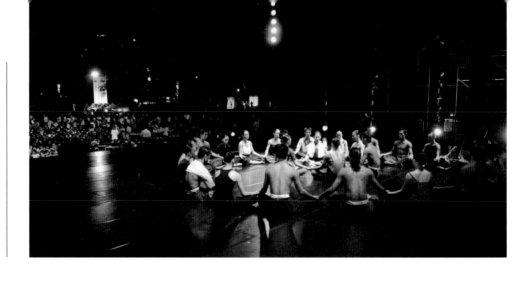

籌建「鍾理和紀念館」遇到了棘手的政治問題，後來有人伸出了援手——時任交通部長的林金生先生，前往說服黨政軍高層，解釋紀念館興建的歷史意義，並且做了政治擔保，紀念館的興建才得以持續。林金生先生幫忙解決了麻煩的政治問題，而時任黨政高層的部份官員亦加入捐款的行列。

美濃在地的知識青年研判在政治上已經安全，於是重新啟動籌建會，繼續募款，讓動土典禮（一九八○年八月四日）後的建館財務窘境逐漸解決，終於在八三年蓋好一樓落成啟用，八六年興建二樓，完成今天我們看到的樣貌。

「鍾理和紀念館」的成立，構築出美濃的精神堡壘，開啟美濃的文學創造氣氛，以及鼓舞知識分子扛起社會責任的肩膀，影響力擴及南方客家六堆地區，進而向華文圈及世界傳遞著訊息。林金生先生在「鍾理和紀念館」建館的過程中，扮演了重要的角色，跟我的家鄉美濃結下了珍貴的緣分。

雲門首度踏上美濃

一九八○年四月，雲門舞集展開歷史性第一次的台灣鄉鎮巡迴。林懷民老師率領雲門到美濃演出《薪傳》中的〈渡海〉、〈白蛇傳〉等，而且是歷史首發站，這是美濃開庄史裡的大事！那一年我九歲，家人沒有帶我去參與；我讀了當時留下的新聞資料，雲門在我的母校美濃國中禮堂演出，現場擠爆了兩千多名觀眾，雲門並且把演出收入全數捐給美濃，成立了農業圖書館。

八○年當時的時空，李雙澤剛喊出「唱自己的歌」不久，民歌運動剛起步，羅大佑還未發片，美濃「鍾理和紀念館」還未動土，甚至台灣史上第一場個人演唱會則要遲至八三年，才由羅大佑在台北中華體育館揭開序幕……

下淡水河寫著我等介族譜

詞／鍾永豐

阿太介阿太太介時節
下淡水河撩刁起雄
武洛庄水打水拌
我等介祖先先趲上毋趲下
尋呀到美濃山下

佢等緊手緊腳做細食粗
結果田坵
田坵滿園青溜

佢等打林築柵撿石做坍
將厥片殘山剩水
變啊做好山好水
結果田坵
田坵滿園青溜

下淡水河寫著我等的族譜

曾祖母的曾曾祖母時節
下淡水河頑皮使惡
武洛莊水打水沖
我們的祖先到處奔波
找到美濃山下

他們伐林做柵撿石做堤
將這片殘山剩水
變做好山好水
他們手腳忙碌做細活吃粗飯
結果田地
田地滿園青溜

雲門重返美濃

二〇〇三年七月，雲門再度帶著《薪傳》來到美濃演出，這次我有幸參與了。

林懷民老師從鍾鐵民老師口中得知，美濃有一位年輕音樂人彈月琴創作，馬上邀請我在開場時演出一首歌。於是我上台唱了〈下淡水河寫著我等的族譜〉。

這首歌，寫的是美濃開基史，對應著《薪傳》先民篳路藍縷的拓荒精神。

那時，我的樂團「交工樂隊」剛解散不久，自己精神狀態不佳，甚至討厭碰月琴，因為我找不到新的想法彈奏它。我在家裡拿出久未彈奏的月琴，適應著把位觸感，以應付晚上的演出。那時我討厭自己、心情低落，幾乎是我音樂創作中最灰暗低潮的時刻。

傍晚，我來到美濃國中的操場準備彩排與演出，看到後台的雲門舞者，安安靜靜地，或打坐或者暖身，專注準備著即將到來的演出。我上台時很心虛，自己知道支撐力不足，演完後我走到觀眾席，欣賞雲門的演出。

我站在母校曾經奔跑過的操場，靜靜的看著舞台上的演出，裡頭的元素連接著我庄族群的故事。我被感動了，電流一下竄過我的身體，於是淚水就撒落在我的青春操場上，洗滌我當時無法處理的生命悲傷。

但在一九八〇年，雲門已經帶著具有傳統元素的現代舞，有計畫地走訪台灣鄉鎮；林懷民老師思考著，為何現代舞團不能像歌仔戲團一樣，走入民間為庶民演出？大城市相對已經有較多的文化資源，農村在這方面卻相對貧瘠，於是雲門啟動了鄉鎮巡迴計畫。

雲門的這一步，是台灣藝術史上很重要的一步，它將融合傳統元素的現代藝術帶向了鄉鎮，服務勞苦功高的廣大農工。這，只是一個起步，接著是披荊斬棘、永無止境的路，而雲門走在這條路上，並且堅定地、繼續往前走。

如果雲門沒有對這塊土地的愛戀，如何能支撐著往前邁進？

我心裡感謝雲門，為偏遠鄉鎮奮力舞蹈，讓我庄的人也享受藝術帶來的美好。

撤倰等介土地糴米

詞／鍾永豐　曲／林生祥

讓佢種下後生介心情
讓佢留下爺哀介腳印
讓佢交下祖先介故事
讓佢保重等介八字

撤倰等介河壩糴米
撤倰等介大圳糴米
撤倰等介田坵糴米
撤倰等介土地糴米

讓佢等佇汝介眼界畫風景
讓佢等佇汝介舌嫲講四句
讓佢等佇汝介心頭放電影
讓佢等佇汝介耳公吹八音

撤倰等介庄頭糴米
撤倰等介日月糴米
撤倰等介伯公糴米
撤倰等介土地糴米

跟我們的土地買米

讓它種下後生的心情
讓它留下父母的腳印
讓它交下祖先的故事
讓它保重我們的八字

跟我們的河流買米
跟我們的大圳買米
跟我們的田野買米
跟我們的土地買米

讓它們在你的眼界畫風景
讓它們在你的舌頭講四句
讓它們在你的心頭放電影
讓它們在你的耳朵吹八音

跟我們的庄頭買米
跟我們的日月買米
跟我們的伯公買米
跟我們的土地買米

後來在幾次演出場合裡遇見林懷民老師，林老師總是給我一個大擁抱。印象最深的是在鍾民老師的告別式。林老師特別來美濃送鐵民老師一程。

林懷民老師和鐵民老師是同輩，鐵民老師曾說過，在他們年輕的時候，一些文學界人士最看好的兩顆文壇新星——一是林懷民，一是鍾鐵民。只是後來兩人跟社會對話的表達形式不同：一個人透過舞蹈走向了世界與台灣村落，另一個人則以寫作深耕家鄉領運動，兩人都是受到社會敬重的藝術家。林老師在鐵民老師的告別式裡簡短致詞，言語中流露出對美濃及鐵民老師很深很深的情感。我還記得告別式結束後林老師的身影，他跟著許多現場的朋友，一起搭上高雄客運提供的接駁巴士離開美濃……

跟土地和解的力量

我做音樂工作十五年，待在鄉下寫歌，一直期待著自己能學習到更紮實的傳統元素，融入我的現代民謠裡，鞭策自己不斷的變化與進化。我一路走唱天涯，也體會到，如果沒有傳統美學的支撐，將很難走出這個島嶼，也很難回到自己出生的原鄉。而雲門早在四十年前就已經走在這條路上，向著世界散發影響力，並提供藝術家們一個清晰的參考座標。

我還有一個無法說明清楚的感受，我感覺雲門四十年來的行動，似乎在創造一種「跟土地和解的力量」。跟鄉親父老和解、跟土地和解，似乎在補償著台灣土地的創傷。我真確感受到雲門的創作與行動裡，蘊藏著這股能量，而和解的力量是台灣一直需要的東西。雲門一直在創造中，謝謝雲門把這股力量帶來美濃與各村庄。

林懷民——說舞・說人生

林懷民的人生詞典

【責任】

年輕人有責任，也有能力改變世界。

我在六〇年代成長。時代潮流讓年輕人覺得自己有責任，也有能力改變世界。二十六歲那年創辦雲門，我給自己闖了大禍。在那之前，我沒有參加過任何職業舞團。這個意念強過一切。什麼都不知道，一頭熱撞進去。下面是不斷的學習跟不斷的修正。因為前面沒有範例，也沒有人能告訴我，一個舞團怎麼經營。

那時台灣有好幾個京劇團，輪流在國軍藝文中心演出。我有機會就跑到後台，看他們在做什麼，也到劇校，看他們怎麼訓練。另一個教給我很多的是歌仔戲團，小時候看戲，印象很深。長大了，我在戲棚下看戲，到後台看人。其他我通通不知道。

剛開始，大家覺得現代舞應該賣不出票。雲門舞集在台北的第一次演出，在中山堂，也許大家對一個作家跑去跳舞感到好奇，兩場爆滿，場外還有人賣黃牛票。等於雲門第一次演出就賣出三千張票。苦的在後頭。想到如何撐持下去，我嚇壞了。我必須認真學習如何編舞，我也不知道舞台技術，我完全嚇呆了。現在想起來，大概是有點精神崩潰。

【養成】

這些書每日反覆看，很多線索就出來了。

我請朋友幫我從美國買了現代舞大師瑪莎・葛蘭姆，和偉大的芭蕾編舞家喬治・巴蘭欽的傳記。我想知道他們怎麼創作怎麼工作怎麼找錢怎麼生活跟誰睡覺跟誰吵架。我就是有這樣的執迷。這些偉大的人是這樣活過來的。葛蘭姆的舞團多次解散又重新回來，巴蘭欽在紐約林肯中心有個戲院是為他蓋的，但那是他第六個團。葛蘭姆編舞時可以三個月都吃扁豆罐頭，心無旁騖只有創作。巴蘭欽在林肯中心州劇院，每天教課、排練、晚上看舞團演出，散場後接見貴賓。大家都走了

深入地掌握你所著迷的東西是很重要的。

以後，他回頂樓的辦公室收拾一下。然後，一樓一樓走下來。幹嘛？關燈。經費艱難，電費太高，不能浪費，一定要省錢。這些書我一直反覆地看。

一九七四年，雲門成立第二年，葛蘭姆第一次到台灣，邀我在台上幫她即席翻譯。在國父紀念館、兩千五百人前面考英文，而且葛蘭姆講話文謅謅的。我翻得流暢，只有最後一句，她說「這句大概很難翻譯」，我愣了一下。差了一拍，觀眾已經拍手了。其他，我通都會。不是我英文好，而是把她的傳記翻來翻去的讀，她說過的話我差不多都會背。

從這兩本書我學到很多東西。

我的習慣是，當我沉醉於張愛玲，全部作品都包了，只要買得到。從巴蘭欽，我進一步認識史特拉汶斯基、柴可夫斯基、莫札特。東翻翻西翻翻，翻出更多功課。

一直到八〇年代，我才存夠錢買了第一台錄影機。那時候錄影帶不多，弄到保羅·泰勒和喬治·巴蘭欽的兩支帶子，被我倒來倒去播到斷。雖然我舞跳得不好，但我略略知道他們怎麼編；自以為是地瞭解巴蘭欽怎麼處理結構，小心去看他在音樂的前半拍或後半拍發動動作，去揣摩他為什麼這樣做。因為非常匱乏，找到一點材料就咬住不放。只能這樣。我半路出家。台灣在專業舞蹈落後西方。要認命。

我也記得馬水龍先生講的故事。早期台灣沒有現代音樂的樂譜，許常惠先生從巴黎回來，把德布西這些作曲家的樂譜借給學生，每次只借一本，有借有還。當時沒有影印機，馬水龍先生是用手抄譜子的，抄完了也就會背了。就像我們大學時手抄魯迅一樣。

今天訊息非常多，但很容易一眼就過去了。

我認為，深入地掌握你所著迷的東西是很重要的，就像掌握一棵樹，樹幹、樹枝有個完整的體貌，樹葉就會一直開展出來。如果你什麼都只懂一點點，可能都是飄浮的印象，很難沉澱。只有葉

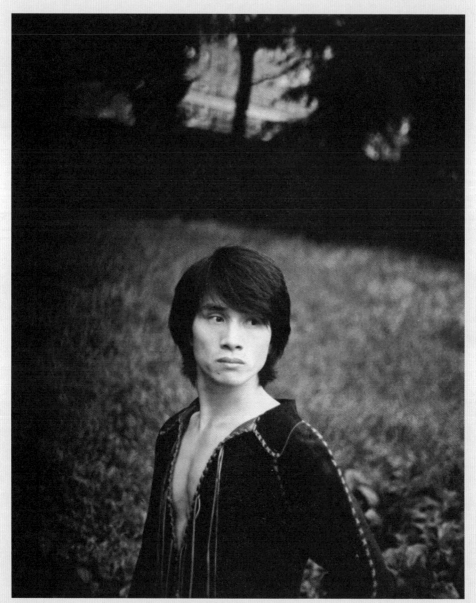

林懷民一九七二年於紐約　林懷民提供

雲門的初心不是賺錢，是為沒機會上劇院的人演出。

子不成樹。

所有跟舞團有關的事，就是這樣學下來的。青龍舞蹈服裝社的李信友先生跟我說，做十件現代舞服裝的心力，可以搞定一百件民族舞蹈比賽的服裝，賺不少錢。但他還是願意幫雲門做服裝。他用機車載著我，到衡陽街迪化街去買布，研究是用這個布料還是那個布料。我看懂了服裝製作的整個流程。燈光器材稀少簡陋，演出時，就用少數的燈組合，這樣試那樣試，慢慢好像知道怎麼跟燈光設計師講話。

自己宣傳、寫新聞稿。海報，當然也自己去貼。西門町繞一整個下午，只有一家皮鞋店願意貼上去。跟我一起去的朋友氣得不得了，說社會不支持藝術！我說，你有沒有支持清道夫？清道夫有出來說社會不支持我？憑什麼你覺得每一個人要來掛你的海報？賣皮鞋的把他的海報送到你家，你掛不掛？有人願意貼，我就非常開心，送老闆票。

人家不幫助是應該的。有人幫，是很大的恩情，要珍惜。

當時演出要去市政府申請准演證。到印刷廠把票印出來。拿了准演證，把幾公斤的票搬到稅捐處蓋章。每張票都要蓋，一次表演要蓋上幾千個章，常會漏蓋，那張票就不能賣。派票到票點，演完後再去收票錢，付佣金，再把沒賣掉的票收回來，到稅捐處辦理退稅。每個城市重覆一次。後來人手多了，我才慢慢不做這些事。謝天謝地，解嚴後，你要演什麼就演什麼，不必申請許可，不必交娛樂稅。謝天謝地，電腦出票！我性子急，這些事把我磨得比較有耐心。

雲門讓我進入社會。去教育科（文化局是「近代」的事）去稅捐處，我看到和善的臉或醜陋的臉，到處貼海報，派票到書店、糕餅店，我和許多人打照面，看到社會的人。我覺得跟這些人有關係，我是社會裡的一分子，我覺得我認識我的觀眾。

雲門的初心不是賺錢，是為沒機會上劇院的人演出。

雲門早期很辛苦。一直到一九九二年雲門復出後，才第一次收到政府「扶植團隊」每年的定期補助。雲門拿到的補助比其他團隊多，但佔雲門總收入，比例很低。從一九九二年到二○一二年「扶助。

植團隊」的補助佔雲門總收入百分之七。

我們總是想辦法挺下去。以前政府不給錢時，我們已經在幹了。去想辦法是理所當然。這是我們自己歡喜甘願去做的事啊。

應該發展賺錢的事業，支持舞團。曾經，一位關心雲門的企業家請我吃飯，幫雲門想辦法。他建議雲門只能維持團隊三四個月。出錄影帶？出了。但，在全世界，表演藝術是這個市場的小眾，剩下的帶子在台灣賣到兩三千套，已經是冠軍了。大陸市場大，雲門也有粉絲。但大陸盜版。如為盜版打官司，得不償失。這位朋友跟我查對種種數字，肯定雲門可做的都做了，而且做得很好。

最後，他問：「這個不賺錢的生意，你為什麼要做？」

表演藝術人力密集，屬於非營利事業。在歐洲，政府照顧表演藝術：建劇院、養樂團、舞團、歌劇團，貼補門票，壓低票價，讓多數人可以進劇場。台灣跟美國比較接近，政府有補助，民間有贊助。一個比較健康的狀況是：政府三分之一、民間三分之一、剩下的自己要去賺回來。大家覺得雲門領到很多補助，真正的故事是：雲門從演出這些工作的收入佔總收入百分之五十幾。怎麼賣票，怎麼找贊助，都是永遠的挑戰。

常有人問，你真的需要這麼多錢嗎？四十歲的雲門有一百個人。為什麼要一百人？這是看你要做多少事情。

第一，雲門有兩團，國內外跑。雲門的地圖有台東、埔里、紐約、北京、莫斯科。很大的塊面。要不要把不賺錢的削掉？最貼錢的，就是到社區演出。把這個削掉，人可以少，錢也可以省。再說清楚一點，以雲門來講，光看經濟的算盤、財務狀況，去四個城市演出就好：台北、台中、高雄，也許台南、也許嘉義。其他地方，沒有購票的風氣，去演就是虧。

雲門的初心不是賺錢，是透過種種活動，讓沒進過劇場的人有機會看到演出。

雲門還是要做。

經濟上的平權自古以來都不曾發生，但文化的平權，台灣的希望非常高。但不做不會發生。

《水月》邀請米夏．麥斯基現場演奏。一般開銷外，加上麥斯基演出費、旅費，成本很高。但我們決定，最低票價區位不許動，年輕人這塊不可以動，我們寧可去找錢補貼，也要讓年輕人有機會參加這場特別的演出。這是雲門同仁的堅持。

不管政府給不給錢，重要的是你決心要做什麼。要不要做？要做，苦難就成為家常便飯。這一行就是這樣，全世界都這樣。除了政府團隊。

【成功】

真正的考驗是，能不能源源不斷，推翻自己，不斷創新。

如果你在紐約想作一個編舞家，畢業後找好朋友來跳自己的作品，如果付了排練場場租還有餘錢，付這些好朋友一點點表演費，經濟轉好，也付排練費。今天紅遍全世界的編舞家沈偉告訴我，舞團剛開始時，他每天在家準備。紐約房租貴，他住迷你小公寓，早上醒來，床一推，騰出轉身的空間，暖身，設計動作，進排練場就可以馬上教下去。捉襟見肘，寸陰寸金，是每個年輕藝術家必經之路，必須面對的課題。沒有例外。在紐約，年輕藝術家到餐廳當服務生，打零工，維持生活是常態。

七、八〇年代，美籍日本舞蹈家武井慧以其儀式性作品極受推崇。成名之後，她仍在時代廣場一家麥當勞打工，賺取生活費。這份按時計酬的工作讓她可以自由安排排練、演出的事務。當然，她根本沒在想分期付款買房子的事。

如此這般努力，運氣好的話，一個年輕編舞家終於擠進 PS 21 小學小禮堂改建的小劇場，或教堂這類地方演出。觀眾最多百餘人。很多重要的編舞家都在這麼小的地方開始發表作品，有人成名後也還在這些地方演，因為紐約居大不易。一切都貴。外地芭蕾舞團想要有《紐約時報》的舞評，就得先準備好幾萬美金來賠，因為票房收入頂不起租戲院，弄宣傳的種種費用。

如果你在 PS 21 這種小劇場出色的演了幾回，也許就能轉到喬伊斯劇院，這類的一流商業劇場去演。如果上帝眷顧，真正走紅，也能轉赴市中心劇場，下一波藝術節或林肯中心。

紐約大概是這樣狀況，生存結構非常清楚。作品品質，觀眾人氣，決定演出的劇場，淘汰制很明晰。等你熬進了商業劇院，表面上是成功了，事實上，更大的挑戰在後頭。

轉進商業劇場，有點收入，開始養團員，自此就要有固定的人團員固定，團隊才能累積能量。為了支付薪水，就得不斷演出。因為總是不斷排舊舞，不斷旅行演出，最後竟然找不到創作新舞的時間。

雲門有時一年演六套節目。例如，紐約倫敦歐陸城市連著走。必需一城一城連著走，如果中間空幾天，沒有主辦單位，整團人的住宿膳食舞團必需自己吸收。

如果這般努力，運氣好的話，一個年輕編舞家事開銷。

【功課】

要不斷翻陳出新，靠的是底子，進修學習是每一天的功課。

一張環球機票，比回台灣再去便宜，但三、四噸道具佈景坐不起飛機，走海運，一、兩個月才到。因此不同區域必須演不同的節目。

碧娜·鮑許跟我第一次見面就問，你有多少時間編舞？她有三個月，覺得不夠。我說我往往只得八個禮拜。

崔莎·布朗到八里雲門排練場玩，也問我有多少時間編舞？八週！她說，啊，你真幸運！你有一個很棒的空間，又有很多的時間！我問她，你下一個首演是什麼時候？「十四個禮拜後。」

「你還有很多時間啊！」

「但是，」崔莎說：「其中十三個禮拜我們都在四處巡演啊！」

原來，有了根基，有名聲，有觀眾之後，真正的考驗才開始。在你忙昏頭時，還得推出新作，全世界都睜著眼睛看你下一個作品長得什麼樣子。我非常佩服那幾位大師，如模斯·康寧漢，九十歲往生前作品還是有不少傑作。晚年作品還是有不少傑作。

所以，真正的考驗是，能不能源源不斷，推翻自己，繼續創新。

要不斷翻陳出新，靠的是底子。進修學習是每一天的功課。三十歲以前種下的種子，彷彿許多把鑰匙，可以開很多門，每個門後還有更多的門。進進出出的逛，總能逛出一點道理。視野大了，小事不煩，多知道一點東西，是快樂。至於，個人根基不足而又必要的門類，只能認命地補習！

你問，要怎麼學習？講一個例子。比利時羅莎舞團藝術總監，安·德麗莎·姬爾美可到台北演出，想看原住民的文化，我帶她去順益博物館。我們從國聯飯店出發，她從原住民到底有幾族問起，計程車上二十分鐘，我把簡單的台灣史講完。看展時，一八九五年，日據時代，國民政府來台種種，她記得明白，馬上連結到展出的內容，還連結到歐洲歷史。我們在順益待了一個多小時，她已經「進修完畢」。

生命中沒有一件事可以重來。你必須抓住每一個當下。經歷了，就得掌握了，沒時間，沒機會再來。

來一次。和碧娜，以及她的團員聊天，發現他們很好奇，真正見多識廣，以色列巴勒斯坦阿富汗西藏北京伊拉克都非常清楚，對許多事情都有立場，有意見。他們在舞台上的成熟世故，不是光在排練場勤奮練舞就辦到的。

我小時候逃避數學，雲門雖有數字厲害的人士，但我開會或請人贊助的時候，總要有能夠對話的能力。每個月，我要讀三四本財經雜誌。不景氣了，我最好知道外幣與台幣兌換率，才能知道一趟海外之旅真正的收益是多少。至少要這樣。

出國巡演，在飛機上我喜歡讀字典。有了手機，讀字典更方便。我的英文馬馬虎虎，可是站上歐美的舞台答客問，面對媒體鏡頭時，我就是台灣的代表，雖然沒有人這樣指派。四月底，雲門去了巴黎。只演一場。聯合國科學教育文化組織的國際劇場協會每年在國際舞蹈日表揚一位舞蹈家。他們要我寫一篇國際舞蹈日獻辭，演出前在劇院公開演講。三分鐘。短，才容易在YouTube上流傳。短，很難寫好。我斷斷續續搞了一個月才罷手。那天晚上，舞者演出我的作品，我就上台講那三分鐘話。觀眾拍手拍了很久很久。我下台，走回座位，還在歡呼拍手。他們不知道我在飛機上像神經病那樣，專心背那短稿，認真喬發音。

你問我，做了這麼多年，我快樂嗎？雲門沒有慶功宴，首演完後，大家在後台吃點小東西，聊聊天，就回家睡覺；第二天還要演出。我沒有時間開心，也沒有時間非常難過。永遠還有下一樁事。我永遠覺得「截稿日期」到了，來不及了。

比如雲門四十週年要演《稻禾》，視覺的素材從前兩年就開始準備。等到十一月《稻禾》在國家劇院演出時，我們還要在台上看明年新舞的服裝。二○一四年海外行程密集，在家時間短，而且零碎，雖是明年年底才要首演的舞作，現在不動手，到時手忙腳亂，一定損龜！

是的，總在忙，沒完沒了。匆匆忙忙，幾十年就過去了。我一定是快樂的，才會一直做下來吧。老實說，我也不清楚，根本沒空去想。可以做下去，就幹下去。

今年四月，我抽空參加大甲媽祖遶境。凌晨兩點，在溪州一個小廟前，一位衣著樸素的婦人走

林懷民於八里 攝影／陳敏佳 2013

【決心】

只要你自己能把門關起來，其他的事情沒有不可能。

過來，拉住我的手，用台語說：「感謝你美麗的藝術。」微微點頭，轉身融入人群。

我忽然從匆忙中驚醒，安靜下來。像這樣的鼓勵可以讓我挺三年。因為覺得自己有用。

大家覺得在台灣做表演藝術非常辛苦，我的答案是全世界都非常辛苦。台灣的環境非常特殊，政府給得少，機會也不多？錯！在台灣起步非常容易，難的是繼續往前走，繼續進步。你認為機會不夠？把你丟到紐約，說不定連在小學改裝的小劇場演出的機會也沒有。怎麼可能學校畢業兩三年就到國家劇院實驗劇場演出？

有的年輕朋友說，出了國家劇院實驗劇場後，四顧茫茫，要去哪？一下子跳到國家劇院實驗劇場，當然找不到技術設備更好的場地，也找不到這樣成熟的主辦單位。但，對願意在磨練中成長的人，對不演出就不開心的人，台北之外還有很多地方，只要有人看就可以去演。即使觀眾只有三十人，你仍然得到一次演出，一次磨練的機會。

模斯‧康寧漢來台北，兩廳院要我去採訪他。我問他一個很笨的問題：如果有個年輕人問你，從事舞蹈要做什麼準備？他說，有演出機會就要演。

康寧漢開始編舞時，沒人邀他。他的伴侶，前衛音樂家約翰‧凱吉跟他說，你要跳舞，就得自己創造機會，要被人看到。凱吉正好從電視蘑菇競智比賽得到一筆獎金，買了一輛烏龜車，就開車送康寧漢上路，從紐約到密蘇里，一千多英哩，在簡陋的地方演出。凱吉彈鋼琴，康寧漢跳舞。演完了，往北走，去威斯康辛。

康寧漢的事業是這樣一地一地，在非正式的場地一場一場累積出來的。今天，所謂 site specific，特定空間的演出，打破鏡框舞台的演出形式，觀眾由四方八面觀舞，就是由康寧漢開始的。不是意念或理論的實踐，而是年輕時他沒機會在正式劇場表演，只能在體育館，籃球場演出。成名後康寧漢繼續這樣的演出模式。到了威尼斯，舞團在歌劇院鏡框舞台演，也在聖馬可廣場起舞。

一九七三年首演季，雲門演出的地點是：中興堂，中山堂，清華大學和淡江大學禮堂。幾年

【創作】

關起門，找自己的身體，找自己的心志，花長時間，創作出獨特的作品。

七〇年代，年輕的現代舞者勞拉·汀離開紐約，到舊金山「尋找自己」。她每天到排練場「動一動」。只要做出別人的程式，例如葛蘭姆的手勢，康寧漢快捷的腿部運作，就「刪」。最後，她發現自己的身體充滿他人的影響，動輒得咎，無法動彈。沮喪的躺了幾天後，她不經意的轉了一圈。再轉一圈。從此她專心一意地轉，發展出快慢、輕重不同的轉法。她那不斷轉圈圈的低限音樂不斷重覆的風格一拍即合。勞拉·汀帶著她的技法回到紐約，備受讚譽，常與火紅的低限作曲家史帝夫·萊奇合作，甚至應邀為紐約市立芭蕾舞團編舞。

年輕的朋友創作時，常說「我們來玩玩看」。我聽了很是羨慕，因為個性，我始終不敢玩，也玩不起來。我明白，「玩玩看」是創意的發想。可是，如果真的只是玩下去，只有意念，沒有發展，結構，不能怪觀眾覺得你不好玩，下回不再跟你玩。創作事，不好玩。

台北觀眾熟悉的阿喀朗·汗是全球走透透的當紅舞蹈家。我跟他合作過一次，跟他和西薇·姬蘭的節目編舞。我發現他是這樣工作的：十週發想；十週排練。

後，吳靜吉先生甚至帶著舞者到恆春演出。辛苦，但我們努力宣傳，從未賠錢，只是賺的不夠發薪水。舞者在這樣的演出中進步，我也從觀眾的反應裡慢慢摸索編舞的竅門。這些歷練，使我們在七九年八週四十一城四十場的美國行，八一年九十天七十一城七十三場的歐陸巡演活下來了，被看到，也打開了歐美市場。

那是痛苦的巡演，卻也是快樂的年代。我們一無所有，每一件事都要自己創造出來。那時，專業劇場很少，當然也沒有舞台技術人員。我們就成立雲門小劇場，培養舞台技術人員。技術人員搭台，舞者鋪地板，散場後總有觀眾留下來跟我們一起拆台，然後一起在路邊攤子吃碗麵。

是的，那是快樂年代，因為我們年輕，而且一無所有。

是的，那是快樂年代，因為我們年輕，而且一無所有。舞團用不著這許多人，這是為台灣劇場界培養人才。

第一階段，他跟所有合作的創意人，音樂、舞台、服裝、燈光一起腦力激盪。還有一位戲劇顧問，延伸他的想法，挑戰他的創意，提醒他，這個手法別人用過了等等。斷斷續續十週會談，決定了品相，創作者才各自進行實際的設計工作。阿喀朗再擇期跟舞團工作十個禮拜。穩紮穩打製作出來的作品全球歡迎，可以巡演幾年。

也許你會說，我們哪有條件這樣搞。重點是，連阿喀朗這樣的明星都如此慎重其事，步步為營，我們如何「玩」得起？是的，我們做不到那樣的規模。但，做小，十週，二十週編一套獨舞的節目，或兩三個人的小戲，我們做得到，也必須這樣開始。

像勞拉・汀那樣，把門關起來，找自己。像阿喀朗那樣細細發展。對付自己，做獨角戲，發展獨舞。

獨舞規格雖小，應有的挑戰一樣不缺：動作語言、音樂感、空間運用、邏輯、表達、結構，一個人在台上，要讓觀眾一小時目不轉睛。搞定獨角演出，以後就比較容易了。幾乎所有人都從獨舞出發的：葛蘭姆、康寧漢、勞拉・汀、阿喀朗……一九八二年，我跟雲門請假，用三個月創作一套獨舞節目。對付自己，很辛苦，可是收穫豐富，許多經驗成為後來作品的重要因素。簡單，才能累積，開展。

【修正】

因為簡單，容易修正；因為小，容易重演。重演意味著再修再改的可能。

前面提到的大師以獨舞出發，往往出於經濟因素。PS 21這類小劇場表演，節目單大多是快速印刷的兩三頁紙。台北的小演出，常有精美海報，卻沒鋪天蓋地張貼，精美節目冊賣不完，留在家裡當收藏。這些事物花錢費事，稀釋了本應經營作品的時間和精力。近年，多元媒體盛行，不少演出裡，耗錢費時搞出來的影像喧賓奪主。也許要先有掌握結構和融合各項元素的能力，才能讓多元媒體有加分的效果。我始終要求自己，作品要照顧到節奏、空間、結構，在空舞台也能站得住腳。如條件許可，布景、投影必需是加分。

如果節目單一定要做這麼漂亮，演出一定要有許多設備配合，台北以外的地方，你當然覺得不

林懷民於八里 攝影／陳敏佳 2013

能去了。這些年來，台北每週都有新作品發表，卻少有製作可以重演，非常可惜。每次在小劇場看到樸素的演出，我就很開心。因為簡單，有瑕疵，也容易修正；因為小，容易搬動，重演。重演也意味著再修再改的可能。

雲門初期舞台佈景往往就是幾塊白布。《薪傳》是個好例子。早期，〈渡海〉演完，後台把那海浪白布紮起來，成為〈死亡與新生〉的裹屍布，以及生產時的簾子。加上幾塊紅綢布鋪陳九十分鐘的舞，服裝加幾塊白布就可以走人。也許正是如此輕便，首次歐洲巡演，經紀人就排出九十天七十一城七十三場的行程。

這催生出舞台空前繁複的《九歌》。這是「政策性」的決定。我們不喜歡天天坐巴士趕場，就推出重噸位的大製作，要邀請雲門演出就得讓我們待一個禮拜，裝台三天，演出三四場。我們贏了這場賭注。在已經建立的聲譽上，《九歌》成為舞團更上層樓的作品，在重要藝術節和劇院演出。從此，每城一週，成為舞團海外巡演的模式。《九歌》是雲門二十週年的製作——用許多簡單布景的舞，用許多年磨練出來的能力累積出來的作品。

雲門是這樣一步步爬過來的。我們的定位是大劇場，舞台有很大的空間要「填滿」，要有佈景。但每個製作，我們都斤斤計較成本，發想時就把日後巡演的卡車、海運、裝台時間、技術人手通通算計清楚。創作，我努力找到幾個簡單的因素，以此為限，在這框架裡作最大的發揮。這對自己是健康的挑戰。

獨特。輕便。這是作為台灣舞團必須謹守，銘記的。表演藝術最大的市場在歐美。從文化，地理，心理的角度去看，台灣都非常遙遠。歐美的節目主要以歐美文化為主流，其他文化，包括亞洲團隊的節目，也許不到百分之一。劇院、藝術節總監到處旅行看節目，但台灣非常遙遠；沒有邦交，因而也沒有文化交流。一切硬碰硬，必須認真經營。每次去，不只要演得好，而且要好到讓主辦單位邀請下一回再訪。雲門十二年間倫敦訪演七次，八年裡莫斯科去五次，也是紐約下一波藝術節的常客。我們非常珍惜這些際遇。

即使在這些城市擁有觀眾，建立聲譽，也不代表可以高枕無憂。全球經濟不景氣，許多國家削減文化預算，劇院買節目的錢少了，團隊間的競爭因此更加激烈。劇院比以前更在意裝台的時間，

來減低場地，水電，人事的開銷，寧可在演出費加碼，卻堅持進劇院第二天開演。像《九歌》這種歌劇規模的大製作不合時宜。雲門因應的做法是簡化。《屋漏痕》幕一開，觀眾為滿台傾斜的白色平台驚嘆。我們用十個人在三個半小時搭好舞台。燈光全部來自舞台兩側，半空中只有投影機照明，省下一般裝燈調燈的時間，從容就緒地第二天演出。這後面的努力是：斜坡的結構設計不斷檢討，推翻，斷斷續續用了半年才搞定，而投影的內容，水墨似的黑白流雲軟體耗了一百多個小時。

巴蘭欽親手關燈，降低電費。有節制，才有最大發揮，遇到困境才能激發創意，走到平時去不到的地方。一切昂貴，只有腦汁如自來水，FREE。

我喜歡勞拉·汀的故事：關起門，整頓自己。創作如此，生存問題也如此。夢想可貴，但世界不會跟著你的夢想改變。關起門整頓自己，讓自己強壯，理出問題，一點一點去克服。大家都覺得觀眾不夠。有人覺得要有明星才有票房。也許。但用明星建立的票房，下次，甚至永遠，都要繼續用明星，才能撐住場面。明星忙，要將就他的時間，明星不會演戲，為了票房，只好包容。這類的操作很難累積。

【機會】

你找到自己的特色了嗎？你準備好了沒有？

康寧漢的故事告訴我們，從小製作做起，經濟負擔小，移動力高，可以用在創作的心力足，可以累積。推出好作品應該是唯一的關心。好作品吸引觀眾回來，口碑帶來更多觀眾，在這過程中，創作者和團隊與觀眾的累積一起成長，不必下猛藥。

今天，創作性的表演，其實是跟 YouTube、影視節目、演唱會競爭，國際團隊也來到台灣，跟你比賽。今天的觀眾追求品質優越的獨特性作品。觀眾就在那裡，問題是我們準備好了沒有。

二〇一一年，雲門2成立十二年才正式出國作商業演出。經紀人跟我們要了五年，我一直說還沒準備好。作為專業團隊，出國巡演不是宣慰僑胞，隔了三五年去一次，像郊遊。我們希望把節目準備好，去了就能不斷再去，是團隊經營的轉型。二〇一一年起，雲門2去美國，香港和大陸，首演後主辦單位就邀舞團再訪。今年下半年，雲門2會再度赴紐約喬伊斯，北京國家大劇院，和香港

文化中心演出。

跟七、八〇年代相較，各國表演藝術都有蓬勃的發展，機會也較多。可是，我到紐約，問舞評家、策展人、藝術總監一個問題：Who is the choreographer（誰是那個重要的編舞家）？像比爾‧提‧瓊斯，馬克‧莫里斯這幾位名家都是六十歲上下的人，繼起的編舞家是誰？他們異口同聲：有很多很多編舞家，但沒有「作品」。

沒有舉足輕重的作品。這句話發人深省。

全世界都在尋找厲害的年輕創作者。國際編舞比賽如雨後春筍。經濟不景氣，使表演藝術成為年輕團隊的市場：邀請一個大團的費用可以邀好幾個年輕小團隊。問題是，你找到自己的特色了嗎？你準備好了沒有？

如果我是今天的年輕創作者，我會一個人去台東住。物價便宜，簡單過日。天高皇帝遠，容易專心。教幾堂課，付房租。閉門造車。遇到瓶頸，可以去看大山大天空。必要時，去對大海哭。我為居民演出，從中得到檢討的機會。打點好扎實的作品才進軍台北，再回台東。三年後，我要進軍國際。回家後，繼續為父老兄弟姊妹演出。

據說，喬治‧巴蘭欽編舞時，先聽音樂終結的大高潮，倒推回來，找出每段音樂的小高潮，才決定如何設計破題的動作。雲門從七〇年代出發，沒有資訊，也沒有藍圖，一路學習，檢討，調適，跌跌撞撞走到第四十個年頭。我希望年輕朋友可以從我們的經驗找到借鏡的地方，在講究策略的二十一世紀，頭腦清明地避開冤枉路，不自怨自艾，積極創作，有效累積，漂亮成長。

然而，不管時代如何變化，藝術對人的索求不變：無可救藥的痴迷，說不明白的決心。

林懷民應國家文化藝術基金會之邀，於敏隆講堂對年輕創作者講話

二〇一二年十二月二十七日

說舞，說人生

和舞者一起冒險犯難

怎麼編舞？大家一起冒險犯難。

我早已放棄在家裡胡思亂想，到排練場卻無法實現夢中想像，徒然浪費時間的做法。一定要有舞者在我面前動，舞思才被迫啟動。有時沉吟半天只得三五動作，有時舞者的身體追不上我的嘴巴。基本上，編舞是回答問題：動左腳還是右腳，蹲還是立，走還是跑？不能想，就做做看，講的人流利，動的人流暢，忽忽有了舞句。如何「創作」出來？「當時已惘然」。

很多時候，我給舞者一些方向，大家即興，慢慢從這即興的材料理出一些規矩，讓大家的動作有統一的特色。雲門的身體，永遠在談重心，腳踩得很實，動作由內而外，從丹田、小腹開始動，這是雲門的一個動作的方式。做即興，要守住規矩，再出入規矩。我把舞者提供的材料刪修增減、濃縮延伸，然後我再發展，再請舞者延伸，像接龍。

整個創作朝一個大方向前進，細節可以有許多變貌。動作之外，音樂、服裝、燈光、空間這些因素參加進來，或互相合作，或互相打架，最後加起來，一起跟觀眾對話。舞者對整個舞，特別對自己的部分，當然有他的想像。因為自己在演出，他們很少有機會看到完成的舞作。難得有機會看到整個舞作（懷孕，生病，換別人跳的時段）看到了，常常嚇了一跳：怎麼是這個樣子？然後，用更宏觀的角度，周密重整自己的表達。

我不坐在家裡想，只是反應眼前看到的舞者，聽到的音樂，只要有時間，我總想把它處理得更好。所以，一齣演了十幾年的作品，我還在改。舞是活的，有它的生命，觀眾看到的只是那一天的版本。

我在意的是那個身體

我們請熊衛老師來教太極導引，徐紀老師來教內家拳。導引是養身的運動，是悠長的呼吸，練的是線條，像小提琴。拳術專注，蓄意，為的是出手那一擊，很像打擊樂，那個發勁的力道是很驚人的。

每個動作的品質不一樣

導引講的是氣。拳術講究的是骨骼，脊椎的運作。所有傳統的訓練講的一定是丹田吐納，運息一定是重要的，重心都是低的。雲門舞者必須有非常強悍的腹部，從會陰開始到丹田命門。傳統訓練就是扎根，一定要扎根，你的身體跟地板接電，從地板升起的所有電流必須是迴旋型，叫做纏絲。

我在意的是那個受過這些訓練的身體，而不是飛手飛腳的套路。老師教的也就是基本功。如果你問我雲門的導引、拳術做得好不好？真是花拳繡腿，我們不能上街打架。我們只要了解身體怎麼站，怎麼走，身體跟空間、地板、呼吸的關係是什麼，非常基本。

即使這些，有時還要不斷提醒自己。因為舞者從小的訓練，不管芭蕾還是現代舞，都是西方的東西，而身體學會的很難忘掉，改變。

有時，我想找只受過傳統肢體訓練的年輕人來合作。一來雲門的工作使我分身乏術，而這些武者沒音樂感，可能固定在一定的動法，一定的招式，也無法自在即興。大概會是更大的挑戰。也許我從雲門退休，再試試看吧。

舞蹈的表達不是每一個動作都有一定的旨意，而是用一連串的動作來建構一種氛圍，不同的觀眾自有他的感受或解釋。

舞者把動作的素材處理得非常好之後，也往往要給他一些意象，讓他有一個表達的方向，否則熟極而流，有時會疏忽細節，變成另外的東西。

一段舞也許只有一分鐘，這裡要他像個英雄、那裡要他像株水草，有時是河流、有時不動如山，這裡面每個動作的品質不一樣。但是，這些說詞都只是輔助的，重要的是要用對的法門與要訣，來完成一個動作的執行。

汗水總是把一個人清洗得很清澈

雲門徵選舞者，要身手矯捷、動作靈活之外，動作要有個性，你不會把他想成另外一個人。有特質的舞者，一看就明白，你看到的不只是動作，而是整個人。當然，學習的能力我們也很在意。所以，初選後，還會有兩個禮拜的集訓，觀察舞者是否可以嘗試不同質地的動法，而不是只能用他原有的方法動作。

舞蹈是很辛苦的勞動，汗水總是把一個人清洗得很清澈。要當舞者，要有非常純粹的心靈，才耐得了沒完沒了的訓練，同時也從自我提升中，得到快樂或是滿足。舞團的成員一起工作久了，包括讀書、練拳、打坐、舞蹈、演出、生活都在一起，久了以後，的確會長出一種有默契的類似的氣質。

一個人跳舞，要花很多時間整頓你的身體。要睡好、吃好、天天要上課。如果你沒有做這些事情，就算上台你也不開心。因為你沒有辦法得心應手。

女舞者

女性當母親之後就變得非常懂事。為母則強，我只能這樣講。關於身體跟生命，關於作為一個人，和一個女性的一切，完全被開發出來了。生小孩是移山倒海，把你身體弄得亂七八糟的過程，大破壞，大完成，非常非常辛苦，但這都在不知不覺中成為身體和生命的內涵，使她們更敏感，只要願意傾聽身體，都會成為更有表達力的好舞者。那樣激烈的突破從不發生在男舞者身上。

雲門女舞者生完小孩，都很快回到舞團。沒有人命令她們快速回到台上，時時要勸她們緩一緩，但她們渴望恢復正常的演出狀況。她們天天下苦工練功，強迫自己仰臥起坐，早上一百個，下班前再一百個，看得十分不忍。她們上天下海，就是一心要回到舞台上，往往產後兩三個月後就上台，從比較不吃力的舞段演起。從第一代舞者，鄭淑姬吳素君何惠楨他們那個時代開始，就是如此，已經成為傳統。

紐瑞耶夫說：我們買票就是要看有靈氣的貓

一個好的舞者一進戲院，第一件做的事情是走上舞台，感受那個空間給你的感覺。好像見了不同的

人，要知道如何應對。只是一種感覺，幾乎是動物性的。大部分舞者就只是舞者，他把家裡練會的移到台上照樣做一次。這些人只是舞者，不是表演的人。表演者要敏感。

紐瑞耶夫說，舞者有兩種，一種是狗，一種是貓。我當然比較喜歡貓。狗非常可靠，不出錯，貓有時會抓你一下，可是我們買票就是要看有靈氣的貓。

他來台北時找我陪他。我問他，是不是還天天給自己上課。紐瑞耶夫說：「我已經是世界 Number One 的舞蹈家，還上什麼課？」開過玩笑後，他正色道：「身體狀況天天不同，一定要調。到最後，有天賦沒規範，無法成事。一個舞者不天天上課，是活不下去的。過了三十歲，是規範在台上挺著你，不是天賦。」

舞蹈是民主的

雲門剛開始時，只是個寫小說的人。早年我常從文字開始。舞蹈很難把事情說清楚，但我的確有能力用動作把故事講得非常清楚，像《白蛇傳》《薪傳》。

正如文字不能取代舞蹈，舞蹈也不該受到文字意義的牽制。我用了二十年的時間洗去腦中的文字，學會用動力，能量來說話。

舞蹈最好的點是它豐富，瞬間的表情，同時它非常曖昧。舞者在舞台，透過肉身渾身解數，啟動所有感官來動作，觀眾也是用官能在接收舞蹈。每個觀眾都能感受到不同東西，就像我們感覺到風感覺到水感覺到水波和火焰。舞蹈是關於感覺，不是呈現文字意義，不是是非題，不是考試。舞蹈是民主的，給觀眾很大空間，任人詮釋。

沒有框框

我覺得我跟這一代編舞家不一樣。他們視野遼闊，從劇院，YouTube 和 DVD 看了很多舞。我成長的時代，沒有這些電子影像，在美國三年，也只看過四場現代舞。到今天，我仍然沒有上 YouTube 看舞的

習慣。這也許說明了為什麼我的舞像怪胎，跟很多人不一樣。我沒有科班舞蹈的背景，因此我沒有靠山，也沒特定的動作方法，特定的美學，必須不斷向外探索，向內挖掘。自己想辦法。每個舞要有它自己的風格，我的框框是自己設定的。

面對下一個舞還是發抖

人家叫我編舞家。我說，是嗎？我就過我的日子，做我當下必須做的事。報紙上的那個林懷民，我不帶回家。得了獎，面對下一個舞我還是會發抖。我比較關心怎麼解決發抖那個事情，不大記得過什麼獎。

一個奇怪的嚮往

我編舞時惶恐得不得了，我一無所知，只知道面對的是一個奇怪的嚮往而已。好像聞到遙遠的芬芳，不得不冒險進叢林，自尋生路。常常遠兜遠轉又回到原點，浪費大家很多時間和精力。我不知自己有多在乎外界對這作品的評價。沒空想，叢林尋路讓我九死一生。這是編舞的辛苦，也是它的樂趣。

創作是不斷解決問題的過程

每次創作都會碰到僵局。我唯一能做的，唯有工作工作。從工作裡檢討。即使弄出一堆垃圾，翻一翻，說不定可以找到值得發展的材料。不能坐在那裡發急。不可以因此失眠，因為第二天頭腦不清楚，會創作出更多錯誤的決定。不能停下。停下只會提供更多焦慮的時間。是的，藝術是苦悶的象徵。那是說動手創作之前，不是創作現場。創作是不斷解決問題的過程。

解決了一個問題，開始覺得順手時，要提醒自己別太歡喜，運氣常常走五步就用完了。創作，不浪

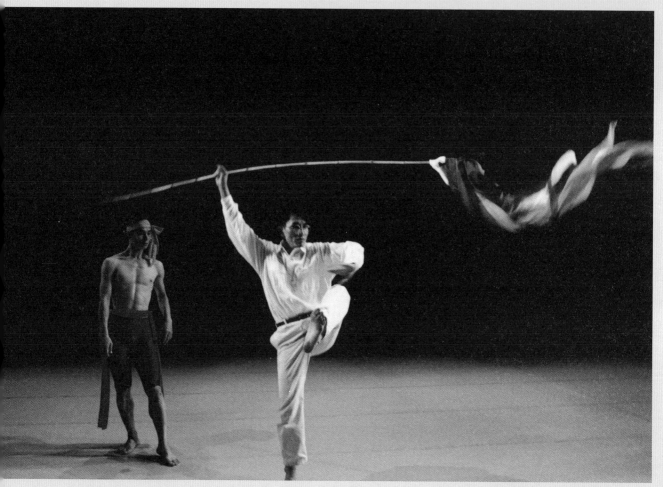

林懷民指導吳義芳排練《明牌與換裝》攝影／謝安 1991

漫，不是做夢。像莫札特那樣的人是非常少的。我剛好不是，不是科班又沒有才氣。我常想到米開朗基羅。一定是渾身汗臭的人。廢寢忘食，累了，合衣倒下睡。據說，鞋子穿爛，脫下時連腳底皮肉一起剝下來。我脫鞋，我一定洗澡，希望頭腦清明一點。其實，太清明，理智，也很危險，會做出很有道理，卻很無趣的東西。

標準

到今天，我還是沒找到醞釀，進行創作的最佳狀態。只能發抖。同時，繼續工作。

很多人要有對象才覺得有力量，有對手就更起勁。我不一樣。我完全可以獨立的自我嘉獎、自我凌虐、自己表演給自己看。外界的標準，價值跟榮辱，不是我的標準。我有我自說自話的標準。

所有的苦難都是值得的

每一場演出，我都像個警察或教官一樣拿著筆記本，記下什麼地方沒做好，像《流浪者之歌》演出近兩百場，竟然還有一堆筆記。有時是對舞的改善，有時是舞者，有時是幕落的時間晚了兩秒。有時，佛祖保佑，演出精彩無瑕，連我這個警察都變成一般觀眾，沉醉在台上的表演，沒有筆記。那時候覺得，所有的苦難都是值得的。

大場面戶外公演演完，一切順利，數萬人觀眾散去，沒有小孩被踩，沒有阿嬤受傷，我非常感激。那種時候，是困局了斷，完了一件事情。圓滿。

回到家，會喝一杯酒，一定要烈酒，是收驚。戶外演出是很緊張的。一旦下雨，大家都跑起來怎麼辦？謝謝揮汗服務的義工，雨下十分鐘，幾萬人都有了雨衣。謝天謝地，謝謝細密規劃，耐心訓練義工的雲門伙伴。

我覺得作品不好，事情不順利，天經地義，要認命檢討。舞編得好，事情順利，是佛祖保佑。這是我的生命哲學。

從頭學習台灣歷史

雲門成立在一九七三年，整個成長跟台灣民主化、經濟發展並行。整個台灣的改變影響了我。《紐約時報》舞評家問我：「跳舞就跳舞，有人跳舞講他的爸爸，有人講他的狗，為什麼你老是講台灣？」我說：「我們不是在溫習台灣歷史。我們是從頭學習台灣的歷史。」

今天去書店，台灣是一個顯學，連台灣的植物，台灣的蝴蝶都有書。七〇年代做《薪傳》時，重慶南路走一趟，找不到幾本。如果沒解嚴，《家族合唱》是做不出來的，因為材料不夠。二二八事件我們從小知道，但要等到八〇年代中期，關於二二八和白色恐怖的記事才開始陸續出版。我幾乎花了十年，才把它變成一個作品。

創作《家族合唱》、《薪傳》，倒不是理性的決定。故鄉的記憶，童年的陰影，迫使我要去碰觸這些題材，去解決自己的問題。做出來後，自己覺得舒服一點，身體也舒暢許多。《家族合唱》首演隔一年有了《水月》，如今想來，好像是必然。弔詭的是，作品有它自己的人格，命運，甚至包袱。台灣社會善忘，雲門不演《薪傳》，陳達就會被遺忘。不隔幾年演《家族合唱》，連二二八都沒感覺。我有這些焦慮。近年來，站在熱鬧的台北街頭，我也會想，遺忘就遺忘，不見了，那又怎麼樣？是我衰老了嗎？

尋找平衡

台灣是創作者的天堂。因為社會不斷改變，不斷給你沖激，好像永遠坐在船上，必須時時找新的平衡。回想起來，我好像常常透過創作來找自己內心的平衡。有時是「排毒」，如《家族合唱》；有時是給自己安慰，像《水月》。我覺得如果離開台灣，我會失去編舞的動力。我大概不是專業的編舞家。

最好的時光

我其實不大想這問題，最近被問起了，有時會想一想。有兩個階段我都覺得非常好。

第一個階段，是我們終於找到自己。我編了《薪傳》，所謂找到自己就是說，不再當白蛇青蛇，穿著美濃客家服裝，臉塗得黑黑的，跳死都覺得很開心。那陣子大家都很辛苦，都很好。

《薪傳》有兩個靈魂人物，幫我們找到自己。他們會體操，不會跳舞，一定要編出他們能做的動作，很會跳芭蕾舞的舞者，也必須跟他們一樣，做那些很基本的動作。《薪傳》找到一個形象跟動作基調，首演時結構還未完善，是後來改出來的。這個舞從國父紀念館跳完再繼續到各地體育館，後來到中華體育館還可以演一週，兩萬多觀眾。《薪傳》也到西方演，很轟動。這是「竹篙接菜刀」的樸素之作，最簡單的動作，血肉的演出。那時候就是有一股氣。因為我們苦悶，年輕，有力氣，必需發作。

另一個時候是九○年代，我們變得比較精緻。復出的雲門有吳義芳、鄧桂複、王維銘、李文隆、汪志浩、宋超群，這些很有個性的男舞者，還有周章佞、楊儀君、溫璟靜、邱怡文，加上從倫敦讀完書回來的李靜君，人才濟濟，各有擅場。這一代大多從舞蹈實驗班開始學舞，從藝術學院畢業，是訓練完善的舞者，卻還帶著沒被消費文化洗掉的泥土氣息，有一種倔強的執念，靜坐就閉起眼睛，蹲馬步就好好蹲，寫書法就平心靜氣，穩定學習。他們承襲了第一代舞者的精神和經驗，在熊衛、徐紀和黃緯中老師引導下，對身體和藝術產生強烈的好奇。精緻的作品就在八里烏山頭排練場逐漸醞釀出來：《九歌》、《流浪者之歌》、《家族合唱》、《水月》、《竹夢》、《烟》、一直到「行草三部曲」了不起的一代！

那兩個階段都是非常好的時光。第一階段是發現自己。第二個是經營自己、經營作品、經營舞團，到全世界去。現在，我在努力，在期待另一個美好的雲門歲月。

生活不能只有盆景和寵物

一個舞者的培養，需要十年的學藝。然後在台上十年，鍛練為成熟舞者。幸運的話，還有光彩的十年。雲門第二代舞者特別是如此，真的有很長的舞台生命。

林懷民於八里 攝影／陳敏佳 2013

西方文化自希臘以降，崇拜青春。芭蕾也以燃燒的姿態飛揚。基本上，西方舞者舞台壽命不長。歐洲歌劇院男舞者的退休年齡是三十五歲。有些芭蕾舞團合同規定女性舞者不可懷孕。高度專業往往也導致舞者全心投入，以致生活裡只有盆景和寵物。

我覺得那不對，我希望雲門舞者結婚，生小孩，還是可以跳下去。東方肢體訓練可以讓他們很久。不久前上海崑劇院來台北，計鎮華、梁谷音、蔡正仁先生，都是八十歲上下的長輩，在台上還是水噹噹。那是扎實的幼工，文火慢熬的功力，所以能維持久長。雲門有幾位四十幾歲的舞者還上台演出，豐富，美好。我希望他們能夠繼續跳下去，為了自己的快樂。

壞的演出也可以學習

即使一個壞的演出，你都可以學習到東西。壞的演出，因為你看得糊里糊塗，唉聲嘆氣，忽然有個東西亮出來，那東西讓你印象非常深刻。至少還有個事情是：學到你不該做的事情是什麼。

好的演出呢，常常是一片美好這樣過去，啊怎麼演完了。你知道，你編不出那樣的舞，你只能佩服。

所以，壞的演出可以讓你學習到的比好的演出多。

未來

我不能想像三十年後的雲門。也不相信，三十年後我還活著。即使還在，也不該囉囉嗦嗦跟年輕人攪局。目前，該做的事情都在做，特別是創作的人要培養，舞團行政的力量要更強化。雲門必須活下去，我們對董事會有責任，對社會有責任。活下去，才能期待好作品。

我希望讓很多年輕人可以到淡水新家編舞。只要年輕人在，就會有新意、有新局面，用年輕的心情去跟新世代的觀眾講話。希望它仍然是除了劇院演出之外，仍然有戶外公演，仍然願意離開台北，去台北以外的地區，社區，學校去演出。這句話的前提是說，舞團創辦的初心，就是希望和社會有這樣的溝通。因

為舞團是社會培養出來的一個單位，它應該跟社會有密切的互動，希望為社會帶來美感、驕傲、自信。

生命中最大的叛逆

一九七一年，台灣退出聯合國，保釣運動如火如荼。海外留學生對國民黨非常不滿，覺得政府很窩囊。

有一天我父親被派到美國考察，我陪他到紐約。他說那天下午要到聯合國抗議遊行，是政府組織的抗議活動，父親是公務員，當然要去。我說我不要去。我媽就說，這樣不好，你還是去。我就跟他們去了。

車子到聯合國廣場時，有人來接他們，我就跟他們說，等一等結束了我來接你們。

他們愣了一下，就被人帶往廣場那邊。我往相反的方向走。走過一條街，聽到國歌響起來。我停住腳楞在那裡。亂七八糟在街上走來走去。過了半小時後，我去接他們。抗議活動已經結束，人也散了，東河的風吹著，很多破掉的紙國旗在地上滾來滾去。那天本來說好，遊行後要帶他們去帝國大廈。我趕快去帝國大廈找人。天黑了，看台上沒有人。曼哈頓萬家燈火。

慌張，焦慮，回到飯店。母親開的門：「啊你呼飽未？」

兩位老人家從未跟我討論過這件事。在那「造反有理」年代長大的我往相反的方向走去，越走越遠，讓父母擔驚受怕。直到晚年，他們才鬆了一口氣。父親常向人自我介紹：「我是林懷民的爸爸。」

我常常想起母親關切的「啊你呼飽未？」

自由

我二十五歲那年，揹著背包，從美國繞道歐洲回台。沒行程，帶了一本「一天十元遊歐洲」亂亂走，莫名其妙到了葡萄牙海邊，那個叫作瀉湖的地方。在一個懸崖上面，一個草棚子裡，漁民烤了沙丁魚，給了兩片檸檬，一杯水，跟紐約的可樂一樣便宜。那是我吃過最好吃的東西。懸崖下是無涯的藍色大海。那是我自由之身。在沒有雲門的時代。

菩提伽耶的上師

菩提伽耶大覺寺，晚上九點，廟清場了，大家魚貫而出。

背後有一個人問說，您是台灣來的嗎？我轉過身，是一個喇嘛，卻講著漂亮的普通話。我非常驚訝，我說是呀，您哪裡來的？他說山東。山東人當喇嘛，這有點奇怪。我開始跟他聊天，請他到路旁茶座喝茶。

那是一月天，印度北方，很冷。

我說你是山東人，為什麼出現在這裡？他說，因為想去西藏當喇嘛，所以用幾年時間流浪、打工，終於到了拉薩，進了寺廟，負責在廚房煮東西，這讓他有飯吃，但他不隸屬任何仁波切，在僧團裡沒有身分。

後來，他決定去印度謁見達賴喇嘛。從西藏邊界走走走，快到尼泊爾時被解放軍攔下，送回去關了一年。放出來後又繼續走，再度被捕，又關了一年。第三次他成功穿越國境，到了印度。

這回他帶著一個十幾歲的小喇嘛，從德蘭薩拉來到菩提伽耶參加法會。他們一路幫人頌經祈福，賺點小錢，有錢時坐巴士，要不就走路。這一程，走了兩個禮拜。

我問他，你見過達賴喇嘛了嗎？他說見過了，挺好的，也在德蘭薩拉待了一陣子。那麼，接下來想幹嘛？

他說想回西藏。

回去不會被抓起來嗎？

他跟我說，「林先生，在哪裡都是一樣的。」

我塞一點錢給他，他推了一陣子。我說請他為大家祈福，他就收了。

走了幾步，我回過頭去看他。只見他把桌子弄乾淨，躺在那上面，把那單薄的袈裟蓋到身上，準備睡覺了。真的是在哪裡都一樣。

他是我的上師。

林懷民於印度菩提伽耶　攝影／張贊桃 2001

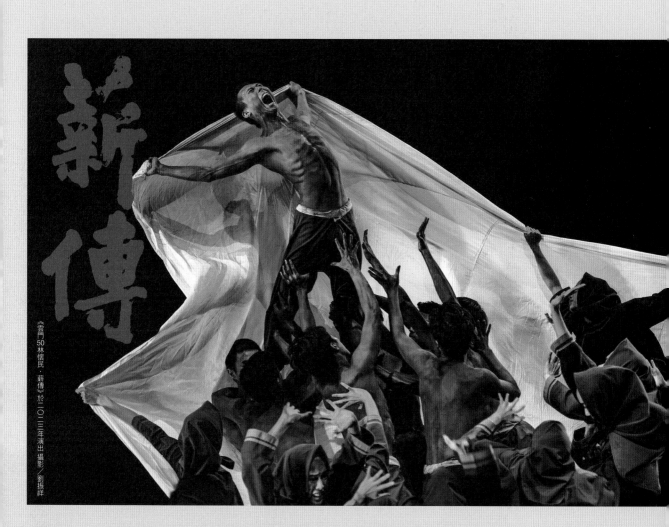

薪傳

文／蔣勳

雲門的身體，島嶼的故事

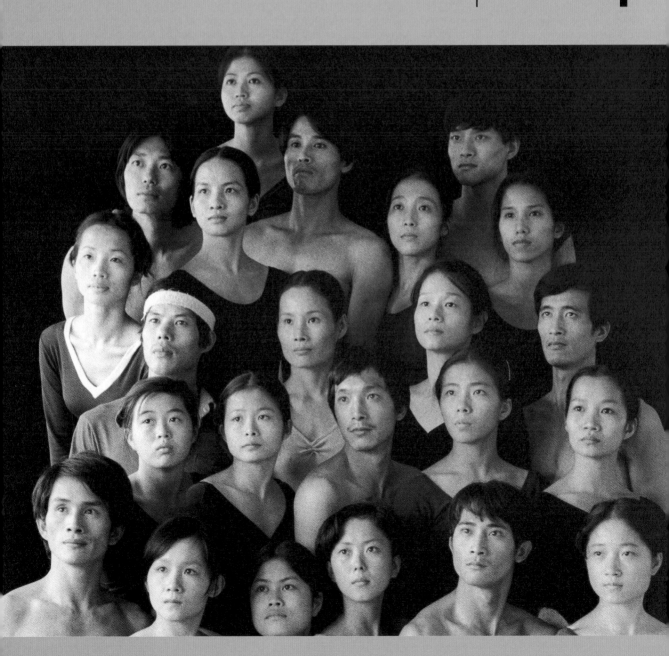

雲門四十年了。

雲門成立在一九七三年，當時我還在巴黎。一九七六年我回國，雲門已經成立了三年，推出了《白蛇傳》，正在醞釀《薪傳》。

《白蛇傳》取材自中國民間家喻戶曉的故事，舞蹈的動作有許多來自傳統京劇的身段。當時主要的演員吳興國等也都有傳統戲劇身段的工夫底子。許仙的旋子，青蛇的烏龍絞柱，對熟悉京劇的觀眾是傳統身段，編舞者注入了情緒，使身段轉換成現代觀眾可以投射的肢體語言。

傳統與創新就在一念之間，賣弄技巧就是死去的傳統，創新卻必然有當代人的關心。

台灣當代人的關心是什麼？

雲門的第一個十年必須要回答這樣棘手的問題。

顯然，推出《白蛇傳》，必須質疑自己：傳統京劇身段就是台灣人的肢體語言嗎？

台灣作為一種文化，台灣作為一種生活的方式，台灣作為一種存在的價值，台灣人有自己獨特不可取代的身體、語言、或表情嗎？

在《白蛇傳》之後，《薪傳》努力尋找台灣可以與傳統京劇區隔的身體記憶。《薪傳》是雲門思考台灣之所以為台灣的開始。

用陳達〈思想起〉的彈唱，娓娓道來台灣四百年來「渡海」「拓荒」的記憶。與大海驚濤駭浪拚搏的身體記憶，與叢林荊棘野獸長蛇拚搏的身體記憶，「篳路藍縷，以啟山林」，台灣在移民過程中積累的身體記憶，使它是中國，又不完全是中國。

那個身體，在亞洲大陸的邊緣，有千絲萬縷故鄉的掛念，然而一旦出走，那個身體，乘長風，破萬里浪，它也可能在孤獨漂流向異地的途中再也不回頭了。

不肯回頭，不願回頭，或者，生死懸於一念，也不能再猶疑回頭了。

一九七八年，《薪傳》在嘉義首演的當天正是台灣與美國斷交的時刻，輿論譁然，民情激憤。

舞台上，是赤膊拚搏求一線生存的身體，聲嘶力竭，一無反顧。

那些赤膊的身體在大浪中翻滾，在草萊中披荊斬棘，在亂石間奔竄搬挖，失去了傳統戲曲身段優

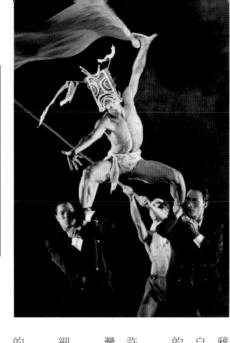

雅的記憶，洪荒留此山川，讓一群身體，在全新的天地，在蠻荒粗獷的世界，開創真正屬於自己的歷史。《薪傳》是台灣的史詩，在連橫的《台灣通史》之後，用舞蹈書寫了屬於台灣自己的身體記憶。

然而《薪傳》的身體記憶充滿了聲嘶力竭的悲壯，一九九三年在北京第一次演出《薪傳》，許多台灣同去的朋友都哭了。羅曼菲坐在我旁邊，熱淚盈眶，好像跟我說，也好像獨白：「台灣好累啊！」

是的，雲門在第一個十年讓台灣記憶起自己身體中有這麼沉重的歷史。那是吳濁流的《亞細亞的孤兒》被禁忌了許多年後又重新被閱讀的年代。

雲門十週年紀念的舞作是《紅樓夢》，向一部偉大的文學致敬，也像是跟虛幻的繁華中國的古老記憶告別，赤身裸體的寶玉，在繁華若夢的落花中出走，像一個要去尋找自我的少年。

第一個十年過去，走向第二個十年，雲門推出了《春之祭禮·一九八四》，推出了《我的鄉愁，我的歌》，在台灣長達近半世紀的軍事戒嚴解除前後，在中小企業紛紛蛹動著要在世界市場上佔一席之地的年代，雲門焦慮著許多突然改變的秩序，彷彿在台北的十字路口，閃爍著不確定的紅綠燈，台灣要何去何從？

一九八六年的《我的鄉愁，我的歌》或許正是手提行囊站在十字路口唱著《黃昏的故鄉》的少女，在進入大都市成為加工出口區的女工之前，她回頭看了農村故鄉最後一眼，悵然，感傷，然而必然是再也不能回頭了。

雲門思考的不只是空間上的自己，也同時是時間上的自己，如何活在自己的時代，如何與自己一整個時代的人有共同的呼吸、脈搏。

雲門二十週年推出的作品是《九歌》，從容寬闊了許多，回到古老的天地神話，少了人在歷史狹縫裡求出路的焦慮緊張，《九歌》像是楚地故事，卻又完全沒有地域歷史的羈絆。

《九歌》像是天上星辰，把天上星辰插上任何一個國家的旗幟都只是侮辱褻瀆吧。

雲門有了從「國家」的局限超越出去的寬容嗎？

《九歌》像是一個分水嶺，因為是神話，神話在歷史之前，可以沒有人世界線，可以回到諸神的嚮

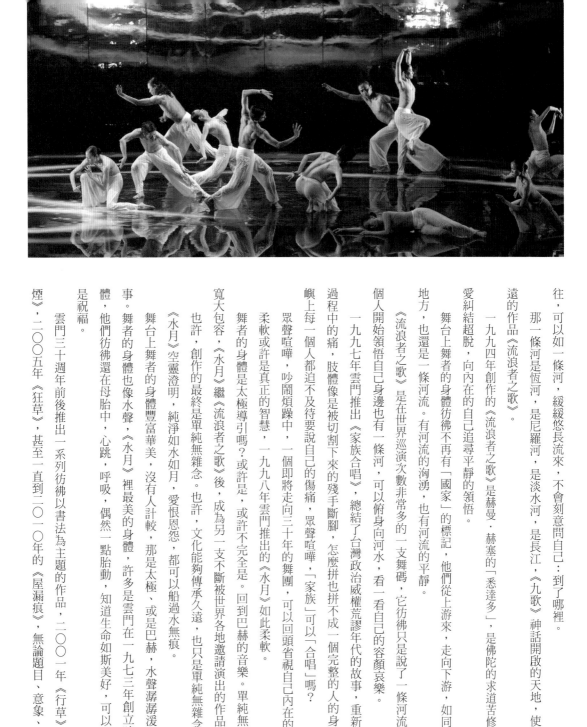

往，可以如一條河，緩緩悠長流來，不會刻意問自己⋯⋯到了哪裡。

那一條河是恆河，是尼羅河，是淡水河，是長江，《九歌》神話開啟的天地，使雲門創作了安靜深遠的作品《流浪者之歌》。

一九九四年創作的《流浪者之歌》是赫曼‧赫塞的「悉達多」，是佛陀的求道苦修，是生命從慾望情愛糾結超脫，向內在的自己追尋平靜的領悟。

舞台上舞者的身體彷彿不再有「國家」的標記，他們從上游來，走向下游，如同河流，在任何一個地方，也還是一條河流。有河流的洶湧，也有河流的平靜。

《流浪者之歌》是在世界巡演次數非常多的一支舞碼，它彷彿只是說了一條河流的故事，卻讓每一個人開始領悟自己身邊也有一條河，可以俯身向河水，看一看自己的容顏哀樂。

一九九七年雲門推出《家族合唱》，總結了台灣政治威權荒謬年代的故事，重新整理了人在被擠壓過程中的痛，肢體像是被切割下來的殘手斷腳，怎麼拼也拼不成一個完整的人的身體。解嚴之後，島嶼上每一個人都迫不及待要說自己的傷痛，眾聲喧嘩，「家族」可以「合唱」嗎？

眾聲喧嘩，吵鬧煩躁中，一個即將走向三十年的舞團，可以回頭省視自己內在的安靜平和嗎？

柔軟或許是真正的智慧，一九九八年雲門推出的《水月》如此柔軟。

舞者的身體是太極導引嗎？或許是，或許不完全是。回到巴赫的音樂。單純無雜念，安靜平和，寬大包容，《水月》繼《流浪者之歌》後，成為另一支不斷被世界各地邀請演出的作品。

也許，創作的最終是單純無雜念。也許，文化能夠傳承久遠，也只是單純無雜念。

《水月》空靈澄明，純淨如水如月，愛恨恩怨，都可以船過水無痕。

舞台上舞者的身體豐富華美，沒有人計較，那是太極、或是巴赫，水聲潺潺湲湲，水聲也就是故事。舞者的身體也像水聲，《水月》裡最美的身體，許多是雲門在一九七三年創立時還沒有出生的身體，他們彷彿還在母胎中，心跳，呼吸，偶然一點胎動，知道生命如斯美好，可以彼此依傍互動，都是祝福。

雲門三十週年前後推出一系列彷彿以書法為主題的作品，二○○一年《行草》，二○○三年《松煙》，二○○五年《狂草》，甚至一直到二○一○年的《屋漏痕》，無論題目、意象、典故，都與中國古

邱怡文、蔡銘元、林雅雯演出《松煙》。攝影／劉振祥

代書法有聯想關係。但是書法是文字書寫，還原到漢字書寫的基礎原點，書法卻已遠遠蘊含著「國家」不可以局限的文化記憶。

近一兩百年來，英語成為世界最大的文化圈，這一語言出發於英國，卻不等同於英國，紐西蘭、美國、澳大利亞，甚至一段時間的新加坡、香港，都在英語文化圈之中。

漢字書法的文化圈或許會在廿一世紀形成，卻必須是認同漢字的許多「國家」形成共識，必須認識到文化圈不同於「國家」，也不能被「國家」圍限。狹窄的國家主義常常恰恰好是包容力更大的文化圈的致命殺手。

雲門或許在努力開創一個以漢字為基礎的文化圈的形成吧！

可不可能，有一天，台灣與任何「國家」有緣或無緣，都不再影響這一片土地上生存過的生命價值？

因此，雲門從台灣的原點出發，走向世界，讓世界看到台灣的身體記憶，他——雲門或台灣——可以說一個關於不是「國家」的故事嗎？

一定有比「國家」更重要的普世價值！

雲門要四十年了，四十年的紀念作品是《稻禾》。回到台灣很小的一個東部大山裡的村落——池上，這村落很小，卻以優質的稻米驕傲於世界。雲門重新回到土地，卻不同於四十年前的《薪傳》。

《薪傳》是人的故事，《稻禾》是自然的故事。《稻禾》是秧苗，是穀粒，是稻穗，是根莖，是隨風飛翻的葉脈，是卑南南溪清澈的水，是東部都蘭山的雲雨，是太平洋的風，是泥土，是燦爛的島嶼的陽光，是一步一腳印踩在泥灣中的腳，是握著鐮刀的有力的手，是滴在田土中的額頭上的汗——

《稻禾》的故事或許不再是一個國家的故事，而是天地的故事，人類共同的故事。在雲門四十週年的時刻，這樣安靜而從容的故事應該被聽到，應該被下一個四十年的後來者聽到，應該被下下一個四十年的後來者聽到吧。

祝賀雲門與雲門的後來者，繼續說著島嶼的故事，平和。寬闊。從容。

二〇一三年七月三日於日本群馬縣利根川水上村

―雲門―

風

十二個片刻
TWELVE PHOTOS

文／林懷民

俞大綱先生（1908-1977）

詩人／京劇劇作家／文化大學戲劇研究所所長　俞大綱先生詩　1966年　攝影／劉振祥

不許關門

俞老師說：來，我說唐詩給你解悶

下課後，一起去午餐

或者，叫排骨麵，吃完，繼續說大唐

課，一直上到劇院

老師說馬友友的演奏是天籟

我們去看了邱坤良帶文大學生野台演出的子弟戲

落雨了，移到攤販的帳棚

江南世家子弟在一鍋米粉湯的蒸氣裡

大稻埕霞海城隍廟前

老師拍桌子，對我厲聲：不許你把雲門關掉！

過幾天又題了自己的詩給我

編舞時常常想起老師的詩句：夢邊秀句漸也無多

但老師也曾用鋼筆寫下沈葆楨輓鄭成功的對聯

其中有一句：缺憾還諸天地

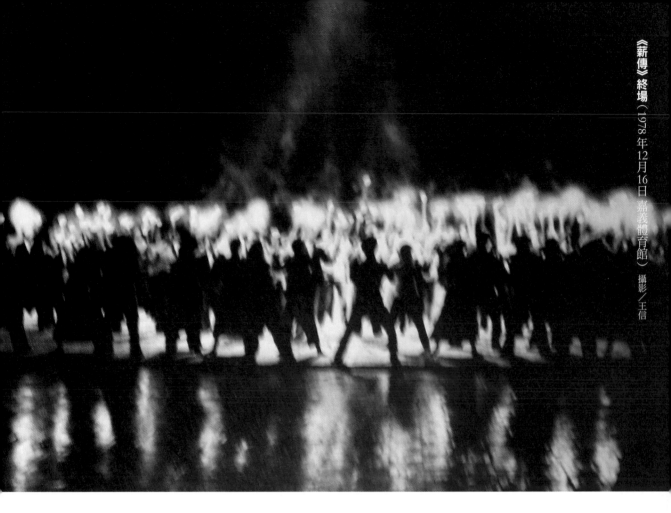

《薪傳》終場（1978年12月16日 嘉義體育館）攝影/王信

薪傳首演

一大早，中央日報記者騎了腳踏車，衝到體育館

問我：斷交了！演出是不是會取消？

掛心已久的事終於發生，我倒鬆了口氣⋯為什麼要取消？

那晚，六千鄉親擠滿體育館，參加《薪傳》的首演

〈渡海〉時，他們吆喝，擊掌，幫助舞者強渡黑水

陳達〈思想起〉的歌聲響起時，燈光打亮一方嫩綠秧苗

嘩的一聲歡呼震動全場

台上沒有舞蹈，全體觀眾就為那親如家人的秧苗拍手

陳達四分鐘的〈思想起〉唱完還在鼓掌

然後繼續跟著〈農村曲〉哼唱，打拍子，大家一起「插秧」

初版《薪傳》的終結，我望文生義

邀請培育秧苗的嘉義農專的學生和舞者一起舉著火把上台

王信按下快門，為歷史性的一夜留下熊熊火把

那些嘉農的同學今天應是五十多歲的壯年人了吧

祝福他們和家人安好

曼菲

在《輓歌》中，曼菲要不斷旋轉幾十圈後

突然撩起裙子，面對觀眾停下來

那是觀眾屏息的亮點

一九九三年在新加坡演出，她準確穩定煞止──背對觀眾！

事後，她說，聽到場子裡一聲悶笑

「我就知道是老林。」

這是跳那麼多次，唯一的凸槌

羅曼菲（1955-2006）雲門舞者／北藝大舞蹈系主任／雲門2創團藝術總監 攝影／杜可風

伍國柱（1970-2006）德國卡薩爾歌劇院舞團總監／雲門2編舞家　攝影／劉振祥

柱子

柱子喜歡垃圾食物

住和信抗癌時，我有時會走私食物給他

他藏得很好，吃得乾乾淨淨

柱子不是好病人⋯撒嬌。耍賴。發飆

他走了以後，我想起他說過

我怕孤獨，所以編舞

恐怖片

住在唐喬凡尼飯店（此人惡名昭彰，莫札特有說了）

隔一條窄街是綠森森的猶太墳區（卡夫卡在此安息）

首演翌日，早餐過後，全團食物中毒

取消演出？（舞者搖頭）縮短？減人？（沒人反應）

決定五點半集合再議（各回各人洗手間）

五點半，全員到齊（進醫院的也拔掉點滴，溜回劇院）

縮短？減人？（靜默，搖頭）

演出時，後台比台上熱鬧（一進側幕，立刻衝廁所）

那是最美的《水月》（肉體崩盤，出竅的靈魂團結一致）

觀眾激動，謝幕很長（他們不知後台忙碌，只恨廁所太少）

此後看到《水月》，常要想起布拉格

不知不覺，《水月》成為一部恐怖片

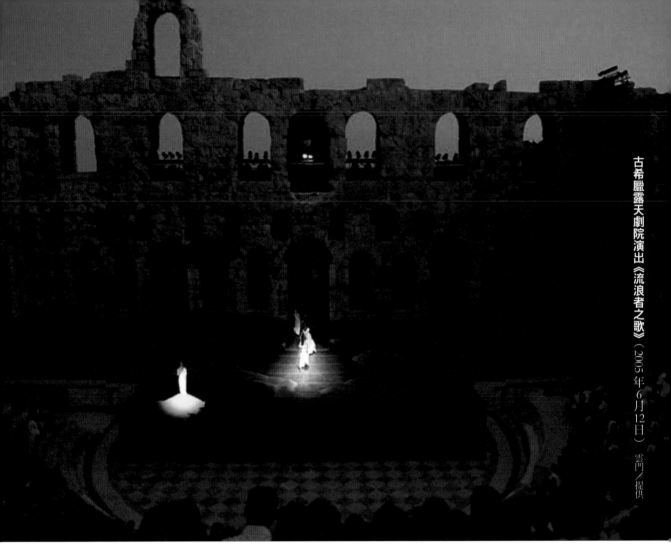

古希臘露天劇院演出《流浪者之歌》（2005年6月12日） 雲門／提供

人人滿意的演出

觀眾用眼睛看演出
舞者用全身的細胞感覺自己的表演
每人狀況不同，感覺各殊
全場起立鼓掌之後
還是有人悔憾自己沒跳好

雅典那場露天演出人人滿意
萬神廟坡下，西元一六一年建造的
哈洛‧阿迪庫斯劇場屋頂火焚無存
只留下大理石的門面，舞台，和大理石座位
音響一流，喬治亞魯斯塔維的合唱融化人心
微風掀動僧人的白色袈裟
舞者揚手舉頭就看到
燈光打得雪白的萬神廟顫顫飄浮半空中
遠遠的藍天一輪滿月
五千觀眾和舞者一起呼吸
像一場夢

落雨的夜晚

戶外公演總是讓人神經緊張

安排在星期六演，準備下雨時可以順延禮拜天

國泰贊助的雲門戶外公演

十八年未曾順延，只取消過兩次

二〇〇七年，彰化：週六大雨，週日，週一繼續傾盆

二〇一三年，台北：蘇力颱風讓四十週年戶外公演蒸發

其實，經常落雨，可是觀眾不肯離去

後來，處變不驚

雨滴下來，兩百義工就把雨衣發下

觀眾幫著發，十來分鐘幾萬人都有雨衣

但高雄那場《紅樓夢》很過分

雨跟著寶玉的誕生一起到臨

雨勢濤濤，有頂棚的舞台也淪陷了

女媧立刻落湯雞

觀眾不肯走，雨衣黃花花，四萬人泡在水裡

雨像瀑布倒下時，停演，轉弱，擦乾地板，繼續

九十分鐘的舞演了三小時

十二金釵的披風擦出很多水

觀眾全身透濕，有些人走掉，留下的無人起立

謝幕時，我們漫長地為觀眾鼓掌，在雨中

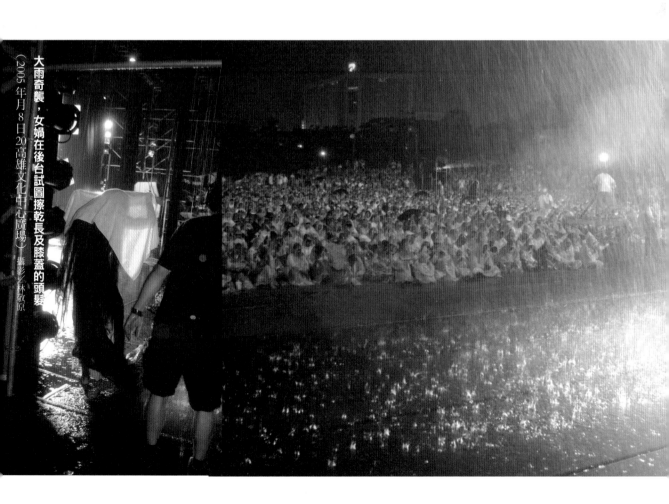

大雨奇襲，女媧在後台試圖擦乾長及膝蓋的頭髮

（2005 年月 8 日 20 高雄文化中心廣場）

攝影／林敬原

桃叔

剛開始，他叫阿桃，後來大家喊他「桃叔」

桃叔笑嘻嘻，骨子裡是用功的人

到每一個大城，他去美術館，也買了畫冊仔細研究

攝影機不離手，拍個不停

他試了又試，把《流浪者之歌》的稻穀染得金黃耀眼，或褐黃如荒漠

他用側光把《竹夢》一根根竹幹打得晶亮，充滿節奏感，像一首歌

《行草》的燈光由許多方形光區組合起來，舞者馳過

彷彿掀起一片片宣紙

外國人對他致敬，他呵呵笑，只差沒搔頭，沒有一點大師的氣派

桃叔希望人際和諧，世界太平

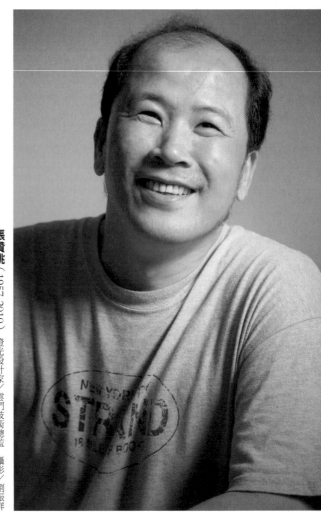

張贊桃（1957-2010）燈光設計家／雲門技術總監　攝影／劉振祥

碧娜‧鮑許（1940-2009）向林懷民獻花致意。1998 年 10 月 18 日。烏帕塔歌劇院

攝影 Jochen Viehoff 烏帕塔舞蹈劇場／提供

PINA

初次見面，剛被介紹完，Pina 就遞上菸

見我搖頭，退後一步：你不抽菸？

我不抽她駱駝牌無濾嘴的濃菸，我有自己的

雲門每次應邀參加她的舞蹈節

Pina 總是上台獻花，然後擺下豐盛的流水席

我跟她坐著喝紅酒，抽菸

忽然：聽說你要去接柏林歌劇院舞團

我說，只是在談而已

歌劇院是多頭怪獸，Pina 交淺言深：

你的舞者這麼虔誠，如果我是你，我不會去接

舞蹈節進行時，全球訪客都要見 Pina，五分鐘就好

我們卻每天見面四五回

有時不期而遇

有時交換一個眼神就拋下手頭的事起步走

到允許抽菸的地點

煙霧中有一搭沒一搭說著話

有時默然無語

有時，我夠了──你還要抽一根？好，我陪你再一根

酒友易得，菸友難覓

我很想念她

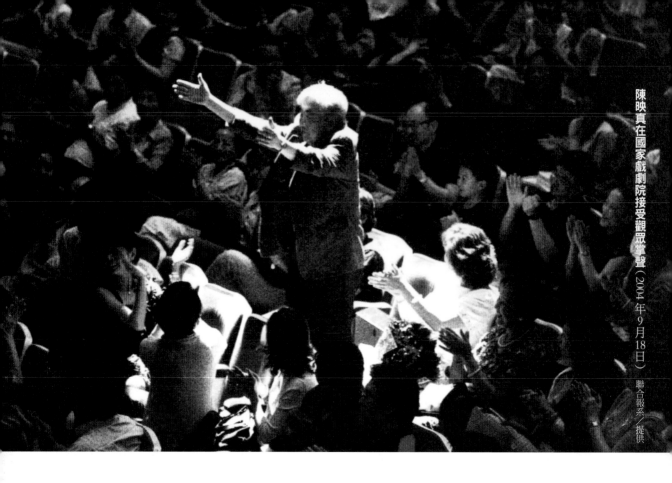

陳映真在國家戲劇院接受觀眾掌聲（2004年9月18日）　聯合報系（提供

人民的選擇

我的弟弟康雄　一綠色之候鳥　喔　蘇珊娜　兀自照耀的太陽

淒慘的無言的嘴　將軍族　賀大哥　夜行貨車　雲　山路　鈴鐺花

想起這些小說想起《人間》雜誌

心中湧起溫暖的青春的夢，眼簾起霧

他改變了整個世代的年輕人

許多人透過運動爭取公平與正義，有人推動農村社區營造

有人讀完《夜行貨車》辭去美國高職返台推動公益事業

有人事業有成之後大力傳承台灣文化

落雨的夜晚重讀他的作品，像年少時一樣淚水掉在書頁

眼淚，有時是因為自己逸離了當年的初心

二○○四年九月十八號《陳映真‧風景》在國家劇院首演

映真先生不肯登台謝幕，我們用探照燈映亮他的座席

樓上樓下滿座的觀眾轟然起立，掌聲無法歇止

國民黨兩度將他逮捕入獄，因為他是左翼

民進黨憎惡他，因為他是統派

我們是他文學的信徒，我們來向他致敬

感謝他給我們的啟蒙，使我們可以努力活得像個人

曼菲用了一些力氣，才讓他起立致意

轉過身時，他終於看到滿坑滿谷為他擊掌喝采的觀眾

這應該是映真先生第一次近距離接觸到他龐大的讀者群

也是最後一次

新英雄主義

接到消息趕到排練場時

消防人員已接好水龍，往上噴水

穿著防火衣，戴住盔帽，不顧一切往火場衝

紙類，布類和木頭，冒出人高的火舌

鐵皮屋頂轟然墜落，他們還在往內衝，攔都攔不住

我抓住隊長，告訴他，大排練場沒救了

請大家護住隔壁小排練場的水泥牆就好

一牆之隔是雲門兩團的道具與服裝

消防大哥懷疑地看看我，火焰燒紅他們的眼睛

又往裡衝，停不住

護住那堵牆後，幾條水龍又對著那厚牆噴上半小時

水滋滋流向煙火蔓延的火域

嘩琅琅，屋頂正式癱落，這才止住還想再搶救的消防人員

隊長竟然跟我說抱歉，說能做的都盡力了

我向他致謝，也連聲抱歉

初五四點的寒氣，逐漸圍攏煙味火光的雲門排練場

消防大哥站立，或坐到石塊上休息

脫去盔帽的臉滿是煙塵，如今汗水逐漸洗去污垢

原來都是光潔的，年輕的，台灣人憨厚的臉

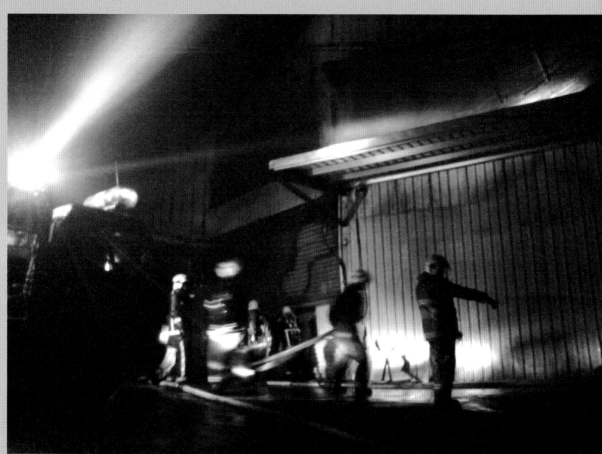

凌晨的救火隊（2008 年 2 月 11 日）　攝影／陳建彰

2008 年 2 月 13 日・八里烏山頭排練場

攝影／張贊桃

火場紅花

火災有時比親人往生還殘酷

親人的死亡往往可以預期，除非意外

而火來得突然

劫後甚至不知損失了什麼

顯然曾經火中飛揚

八里火場發現《九歌》面具奇蹟似的絲毫無損

這裡那裡，火場裡散落淒紅花瓣

《花語》的花瓣也倖全，證明當初防火處理妥善

時差早醒，走到陽台

四月中到達馬德里，準備《水月》的演出

紐約古根漢演《風‧影》意象

災後忙碌，趕補服裝，道具，匆忙上路

一群鴿子掠過鄰近教堂的圓頂，想起瘂弦詩句

那詩集呢？

準備跟道具出國的兩百本書早早裝箱，放在門口

火，一定吃得很開心

災後兩個月

終於有時間流下眼淚

雲門

花粉

·群舞

我們是這樣動的

雲門舞者的身體故事

文／鄒欣寧

我總覺得真正的中國現代舞蹈的面目出現，

一定要透過無數的舞者的身體，一步步蛻變出來

——林懷民，一九七五年

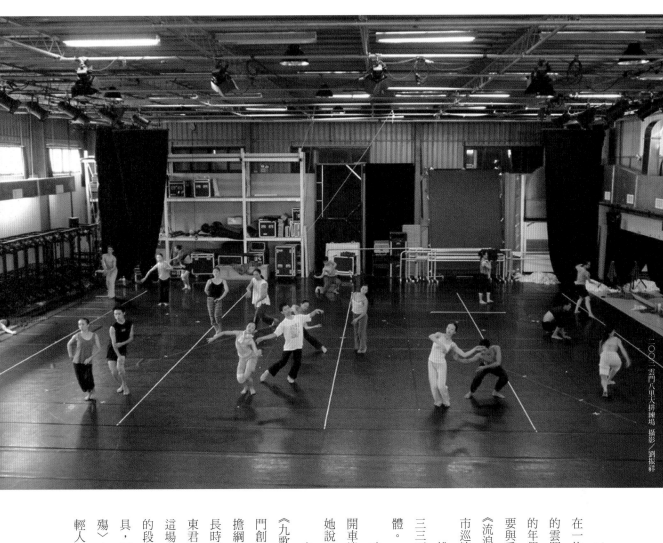

二〇一三年舊曆年後的週末，台北城還籠罩在一片剛開工的慵懶氣圍中。然而，淡水河左岸的雲門八里排練場內，舞者身上已去掉這層薄薄的年假氣息，進入備戰狀態。再過一週，他們就要與喬治亞魯斯塔維合唱團一同在國家劇院演出《流浪者之歌》，接著馬不停蹄轉往中國的五個城市巡演《九歌》。

排練場內，剛結束八小時工作的舞者們，三三兩兩、或坐或臥，拉筋按摩，緩解疲累的身體。

助理藝術總監李靜君帶我離開排練場，她邊開車邊吃著幾片吐司，「這是我今天的第二餐」，她說。

坐在便利商店中，我們從即將在中國演出的《九歌》談起。這支一九九三年編製的舞作，是雲門創團廿週年的紀念大作。李靜君在這支作品中擔綱角色吃重的「女巫」——開場祭儀，女巫以長時間抖動軀體的高難度動作，迎接降臨人間的東君，隨後和東君展開一連串劇烈的舞蹈，象徵這場生之祭的高潮——人神交媾。在「湘夫人」的段落，女巫以侵入者的姿態，奪去湘夫人的面具，逗引這位滿腔情愁的苦情女神。尾聲的〈國殤〉中，女巫如大地之母般再現，抱起捐軀的年輕人，掬起一捧荷花池的水，為屍體洗去血淚。

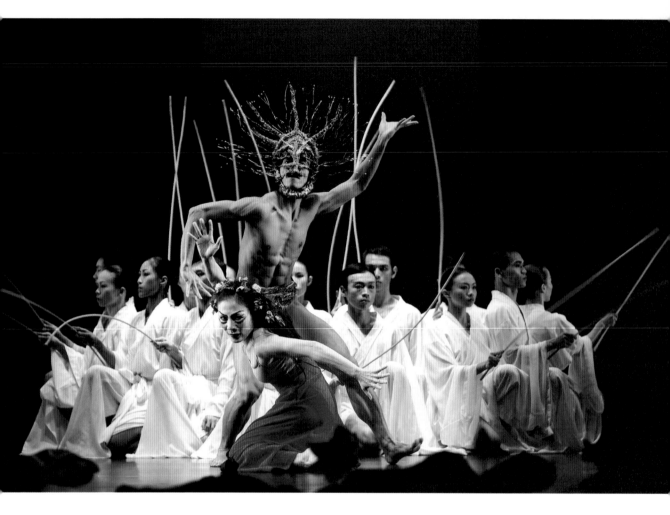

我問李靜君，從一個舞者的角度，演出這個角色最大的挑戰是什麼？「顫抖是最難的。」

這個答案，我曾聽繼任演出女巫的雲門舞者黃珮華說過。當時，剛生子半年的黃珮華，為了讓自己因懷孕而無力的腹部能強而有力的抖動，練到挫敗流淚。「那種短暫的抽搐，會讓人無法呼吸」，負責指導她的李靜君這麼形容。

見我要再追問，李靜君突然反問我：「妳顫抖過嗎？妳試試看，看能不能抖一分鐘。」

我非常躊躇。店裡，客人上門的叮咚聲不斷響起。李靜君催促我閉上眼睛，模仿我曾在台下觀賞過的女巫那樣，抖動自己的小腹。

「有什麼體會？」

……很熱。

「只是熱嗎？那妳再繼續，不要停。」

「感覺到內臟被壓迫嗎？」是。「感覺呼吸不舒服嗎？」對。

「現在妳對這角色有一點感覺了。不要用大腦問問題」，李靜君盯著我。

「舞蹈是生理性的。妳必須體會，在舞者肉體裡的是什麼東西。」

在舞者肉體裡的，到底是什麼東西？那些東西如何在身體裡流竄，整合，穿透舞者的身體，成為舞蹈──一種令我們看了雞皮疙瘩直豎、身體情不自禁隨之顫動的藝術體驗？

「舞者的身體裡有一套譜」，李靜君說。舞者的譜與演奏家仰賴的樂譜不同，演奏家將編曲家的樂譜翻譯成美妙的旋律，藉此表現自己的技巧.；舞者的譜就存在他們的身體裡，當編舞家需要時，他們以身體為樂器，彈奏不同曲譜、不同樂句──舞者是：樂譜、樂器、演奏者的三位一體。

這套譜怎麼譜來？首先是身體長時間的訓練，累積動作，累積動作的技藝。「這些人從五、六歲跳舞，連續二、三十年，每天八小時，除了吃飯睡覺都在跳。這麼長時間的訓練在做什麼？要學會怎麼站好，怎麼踏出第一步，怎麼跑跳。要知道把腳舉起四十五度和六十度的差別是什麼？舉腳踝、舉膝蓋、舉胯的差別是什麼？把腳抬到前面再抬到後面然後身體轉半圈是什麼？再加一圈的身體是什麼？轉半圈後停住不動、延展身體又是什麼？舞者每天都在做這樣的訓練，讓自己的身體熟悉這些事。」

一個好的舞者，所有運動員該有的能力他也一樣不能少──速度、爆發力、協調性、延展性，「除了奧運選手的體能，更可怕的是，你還要有音樂家的音樂性跟戲劇演員的表演能力。」

一個職業舞者是：運動員、音樂家、演員的三位一體。

「你不可能逼一個人去彈琴、跳舞的」，李靜君的目光炯炯有神，不再有倦意。舞者身體裡最重要的，是「對舞蹈有所求」。「否則你不會選擇跳舞的。那麼辛苦，錢又少，難受的事比快樂多⋯⋯那你為什麼要做？」

能夠成為一位舞者，起先或許是機遇，或許是天份，跳到最後，卻註定是場無止境的追求。「你不只想要展現身體，也會對認識自己有所追求。」──這跟我以為的自己好像不太一樣，而且每一個自己裡面還有一個自己，裡面還有一個自己⋯⋯」

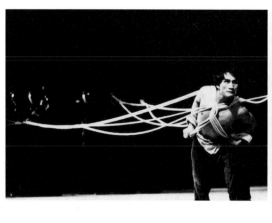

一個舞者要歷經多少過程，才能把無數個自己從身體裡跳出來？

甚至，把我們這些坐在台下的人也從他的身體裡跳出來？

每天早晨九點半剛過，一身輕裝的雲門一團和二團的舞者們便陸續走進八里中華路邊的鐵皮屋排練場，準備「上班」：早上上課，下午排練。排練內容視演出行程而定，平均每週排兩、三支舞。排練之間兩點半有一個小時左右的午餐時間。

晨間課程主要分東方和西方身體訓練。東方身體上的是太極導引和武術。西方則是芭蕾、現代舞技巧。一團的東方訓練比例較重，二團的東西比例各半，課程原則上按照編舞家對舞者的要求規劃。

目前，一團有二十四位舞者，二團是二十二位。雲門舞者基本上是透過每年開放徵選而來。他們是來自學校頂尖的舞者，也多半早就聽聞雲門對舞者身體的高度要求，和嚴格的訓練。

對一般人來說，所謂雲門的身體風格就是「東方」；在舞蹈系的學生，則叫「要蹲很低」。回憶剛進團時的訓練過程，舞者們幾乎異口同聲：「蹲不下去」、「腳很痠」、「每天哭」。

台灣的舞蹈教育雖然也「東西合併」，基本上西方訓練比較強勢，但，雲門「向下扎根」的身體風格，對習舞過程仍以反地心引力的西方舞蹈技巧為主的年輕舞者來說，是和身體本能相違的挑戰。

早年的雲門舞者曾自京劇身段、民間信仰儀式的陣頭等傳統文化活動中，擷取東方動作元素。經過二十年的摸索後，林懷民從一九九三年起，要求雲門舞者將靜坐列為日常訓練，此後，東方身體不再只是雲門舞者「沾醬油」的學習內容，正式成為常備的身體技巧。這一系列訓練，還包括一九九六年起延聘熊衛先生傳授舞者的太極導引，以及二○○一年開始由徐紀先生教導的內家拳。

這天早上，我和雲門舞者一起上班，分別「旁聽」二團與一團舞者的拳術課。

二團的十多個舞者穿上黑色功夫鞋，在徐紀的弟子陳駿龍的指引下，練習擰轉、出拳、踢腿等基

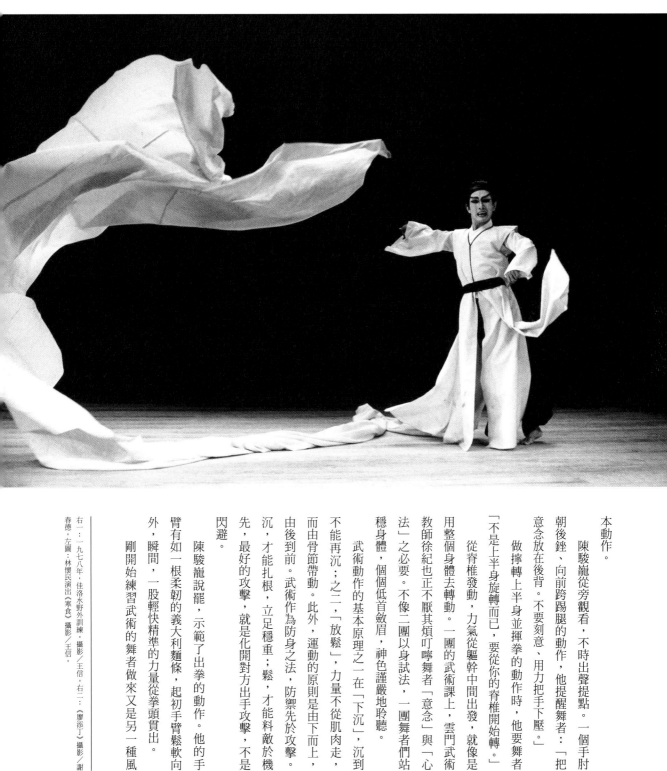

本動作。

陳駿龍從旁觀看，不時出聲提點。一個手肘朝後銼、向前跨踢腿的動作，他提醒舞者：「把意念放在後背。不要刻意、用力把手下壓。」

做擰轉上半身並揮拳的動作時，他要舞者「不是上半身旋轉而已，要從你的脊椎開始轉。」

從脊椎發動，力氣從軀幹中間出發，就像是用整個身體去轉動。一團的武術課上，雲門武術教師徐紀也正不厭其煩叮嚀舞者「意念」與「心法」之必要。不像二團以身試法，一團舞者們站穩身體，個個低首斂眉，神色謹嚴地聆聽。

武術動作的基本原理之一在「下沉」，沉到不能再沉；之二，「放鬆」，力量不從肌肉走，而由骨節帶動。此外，運動的原則是由下而上，由後到前。武術作為防身之法，防禦先於攻擊，沉，才能扎根，立足穩重；鬆，才能敏於機先，最好的攻擊，就是化開對方出手攻擊，不是閃避。

陳駿龍說罷，示範了出拳的動作。他的手臂有如一根柔韌的義大利麵條，起初手臂鬆軟向外，瞬間，一股輕快精準的力量從拳頭貫出。

剛開始練習武術的舞者做來又是另一種風

右一：一九七八年，佳洛水野外訓練。攝影／王信。右二：《廖添丁》攝影／謝春德。左圖：林懷民演出《寒食》攝影／王信。

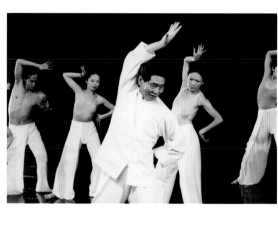

右圖：熊衛先生教導舞者太極導引。攝影／劉振祥。左圖：周章佞演出《行草》。攝影／劉振祥。

景：推送手臂時，由於力量筆直、平均地經過整條手臂，送到最後的拳頭時，不免有些乏力。對擅長運用肌肉的舞者來說，要使力如一根鬆軟卻具彈性的義大利麵條，反而不容易。

但是一般人用肌力尚且心有餘而力不足，用骨節出力更是難以想像。不過，在武術，或者該說整個東方的身體觀裡，「意念」，才是發動一切的本源。

「意念」也就是想像，才是駕馭身體的關鍵。陳駿龍說：「當你被雨淋時，水滴會從頭頂順著腦勺向下到背部。讓意念跟著水走，整個人就會下沉下陷，身體也會放鬆……」

這些訓練對擁有一身炫人舞技、慣於大跑大跳的舞者來說，應該是很拘束身體的吧？究竟是什麼原因，促使林懷民讓舞者循序漸進學習這看似與舞蹈無關的東方身體？

「為什麼舞者要習武？」徐紀曾問。

「我要的是用刀的那個人，不是那把刀。」林懷民回答。

作為編舞家，林懷民要的，到底是怎樣一群人？

「這些都是手段，林老師其實要我們從中獲取養分，那些養分會讓舞者身體有不同的內涵、不一樣的氣質，讓雲門的舞者看起來和其他舞者不一樣」，資深舞者與排練指導周章佞說。

她在一九九三年進團，正巧是雲門開始靜坐、站樁等訓練的時期，和楊儀君、邱怡文這兩位於一九九三、九四年進團的舞者一樣，是雲門的「流浪者世代」。九四年的《流浪者之歌》後，雲門正式進入「探索東方身體」的階段。

西方舞評家形容舞台上的周章佞「洋溢著貴婦人氣質」。無論是《白蛇傳》《九歌》《陳映真·風景》等敘事性強的舞作或「書法系列」的純肢體作品，周章佞總能跳出一種唯她獨有的、兼具雍容與柔韌的舞蹈風格。她身上充滿柔軟卻穩定的力量，有如源源不絕的水脈，在台上滾出一圈圈美麗的漣漪。

二〇一二年秋天，為創團四十週年的新作《稻禾》，雲門舞集一行人浩浩蕩蕩去到台東池上，林懷民和舞者們一同下田，手持鐮刀親身感受收割是怎麼一回事。

一整個上午，舞者們持續蹲低身體，一手抓取稻穗、一手揮刀，「汗滴禾下土」不再只是琅琅上口的詩句，而是實實在在的身體感覺。休息時，年輕的舞者們談笑小憩，只見周章佞戴著斗笠，闔上眼睛，就在田邊靜坐起來。周章佞說：

「習慣吧」。養成靜坐的習慣後，只要感覺疲累、不想跟周遭能量互動，我就會找一個地方靜坐，把能量重新養起來，也解除疲累。」

靜坐的雲門舞者，驀地讓日正當中的空氣變得靜謐，沁涼。

剛進團時，周章佞對靜坐也曾不習慣。起初，老師要求舞者們安靜的坐著即可，沒想到，一閉上眼，心中雜念如萬蟲鑽動，「光要把這些雜念放掉就好難！」就算一時放空，也會變成昏昏欲睡的狀態。逐漸地，雜念和昏沉雖來來回回。多時之後周章佞將意念放在呼吸上，讓每一次吸吐都維持在悠長、連綿的節奏中。

呼吸，為周章佞打開一扇內觀的窗。她發現，即使在舞蹈中，她開始觀察身體裡發生的事。她發現，即使在舞蹈中，甚至動得越厲害，心裡要越安靜。

「你仍可以在動的狀態中感受到安靜。甚至動得越厲害，心裡要越安靜。」

右圖：舞者於池上田邊靜坐。攝影／蔣慧仙。左圖：熊衛先生指導舞者汪志浩。攝影／劉振祥。

透過靜坐，雲門舞者找到觀照自己呼吸與身體的入口，而太極導引則進一步教會這群舞者──在流動的身體中享受呼吸，享受鬆的力量。

「太極導引」是熊衛先生所創的身體運動方法，和太極拳不同。拳術講對外的防備攻守，導引則是養生的運動，返回自身的修煉，導的是氣，引的是體；配合呼吸吐納，擰轉身體的肩肘腕、腰脊頸、踝膝胯等九大關節，使身體由外而內獲得按摩緩解，從而在身體鬆的情況下，生發出無窮的能量和內勁。

對從小訓練肌力的舞者來說，用力容易，放鬆卻很難。一個比較貼近生活的例子是，雲門許多女舞者都有懷孕生子的經驗，我以為運動量大的舞者，生產是比較容易的，但，一名女舞者說，正好相反，「我們的腹部肌肉練得比一般人硬，很難放鬆，生的時候很辛苦。」

男舞者要讓身體柔軟、放鬆，也需要更刻意的練習。在《九歌》中演出陽剛威猛「東君」的余建宏，結實壯碩的體態令人印象深刻，但他坦承自己剛練習太極導引時，就因心急而導致日後受傷。

「我的骨頭比較硬、筋也不夠軟，看到其他舞者都做得到全身放鬆放軟，也耐不住性子，強迫自己的身體硬要做到。沒掌握好鬆胯的竅門，只是不斷強迫自己往下蹲，久而久之，膝蓋受傷了。動手術後，長期復健保養，才重新回到舞台。受傷之後，我開始學著更細心、更有耐心地去做那些動作」，余建宏用了一個很詩意的形容，「我學著去聽身體裡的力量，如何從實線變成虛線。」

自認屬於「精力旺盛」型的舞者邱怡文也說，早期自己對靜坐、導引等訓練，「學得很辛苦，不知道做這些『要幹嘛』」，由於上完課一身精力仍無法排解，她還額外去跑步、游泳。

不過，一段時間後，邱怡文開始感覺導引帶來的影響。「練完導引，身體的流動感變得很多很多，跳舞時也會享受呼吸的存在。」

要舞者在台上享受呼吸是非常稀有的事情。大部分的舞者，在一套劇烈的動作結束後，若不能立刻下台休息，就必須設法不讓觀眾注意自己的喘息。

雲門舞者在舞台上享受呼吸，在這樣的比照下顯得奇特。

在雲門的舞作中，
舞者一吸一吐的悠長氣息，
甚至構成了與音樂同等重要的聲音風景。

最具體的例子，是《松煙》尾聲時的一段無音樂群舞。「在一段群舞後，大家要回到一致的動作，那動作非常非常細緻，你必須用呼吸來為自己搭蓋一個東西，否則就會變成各跳各的」，邱怡文說，「林老師會強調他要聽到我們呼吸的聲音。久了之後，我們也發現，觀眾聽到呼吸會加強對你動作的認同，就像音樂的效果。」

周章佞則引《狂草》為例，「我們跳這支舞，呼吸是很長的，有些觀眾看完會覺得喘不過氣，因為舞者在台上的呼吸，會影響觀者的呼吸。」

在影響觀眾之前，雲門舞者要先了解呼吸如何影響自己。「以前會覺得，一個動作沒做好可能是肌力不夠，但後來發現，當你少了一個呼吸，整個身體狀況就會不對。」邱怡文說。

透過靜坐、導引等訓練，舞者學會觀照「呼吸」在體內的流動，也學會以意念引導吐納，「當你想像把氣吸到丹田甚至腳底，吸氣的距離和時間變長，從物理的角度看，供氧量會變多，身體也比較容易恢復。」

「舞者的動作都是從呼吸開始的」，周章佞說罷，輕舉起手臂，「當我舉起手，要先有一個吸氣的意念，手會順著呼吸的能量出去；呼吸能量有多少，手的力量就有多少。」在《水月》這支以太極導引為動

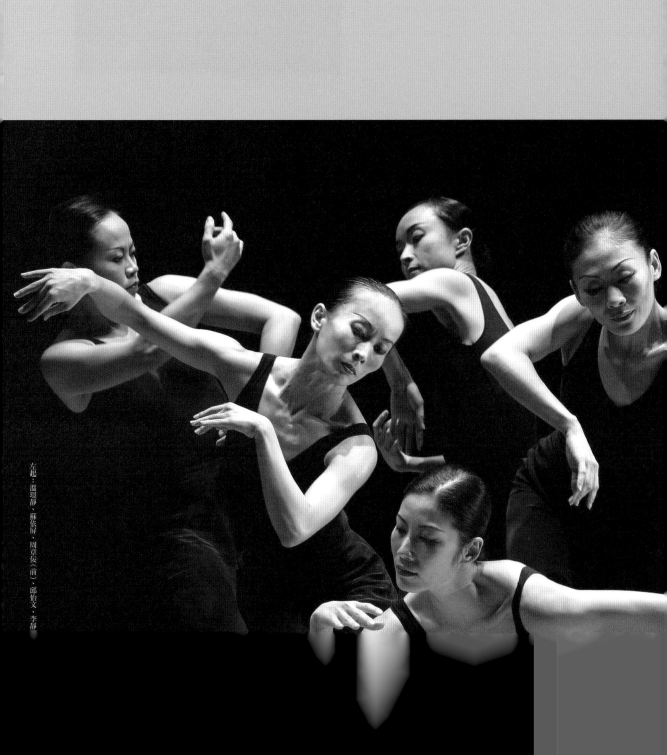

左起：溫璟靜、蘇依屏、周章佞（前）、邱怡文、李靜

作元素的舞作中，舞者需要表現許多細微的動作，「在這時候，你能做的就是呼吸。用呼吸導引身體裡的能量，進而影響到外在形象」，周章佞說。

呼吸不只牽動舞者自己身體內外能量，有時更引動舞者之間的關係。「書法系列」沒有明顯的敘事，端賴舞者的肢體流動和聲光元素，賦予作品前進的動力。邱怡文回憶，跳這系列作品時，儘管沒有角色，舞者也鮮少碰觸彼此，但仍會建立某種微妙關係。

「有時跳雙人舞，舞者之間會忽然有種默契——一起吸氣，然後分開，那裡面有一種情感的交流。

兩個人一起讓動作或線條變得更豐富，或者用動作、氣息提供彼此無形的支撐，那不是什麼你愛我我愛你的情感，卻有一種無法定義的默契，一種共進退的關係」，邱怡文如此形容。

這才了解，在佔大的舞台上，除了把身體的能量向外投射給觀眾，舞者還同時對自己、對舞伴進行著這麼細膩的感知與互動，儘管不著一詞，那些對話卻遠比我們日常生活的交談更深刻，更親密。

在「書法系列」的幾段雙人舞中，邱怡文就是這樣地與不同搭檔跳得若有還無、纏綿盡致，令人難忘。

儘管以東方身體訓練為主軸，雲門舞者也沒偏廢西方的舞蹈技巧訓練。芭蕾、現代、接觸即興……當舞者的身體收納了各門派的技巧動作，會發生過度超載、無法負荷的狀況嗎？不同的舞蹈技巧會不會互相衝突，甚至發生有如金庸武俠小說周伯通左右手互搏的場景？

「不同的舞蹈有不同的身體觀。芭蕾的身體觀是外展、延伸的…；瑪莎‧葛蘭姆受到東方影響，要求低重心、親近地板；崔莎‧布朗則把身體拆解成不同部位，不從整體而從局部帶動。以雲門來說，我們是傳統的武術身體觀，講的是纏絲勁」，周章佞說。

纏絲勁，是中國武術如太極拳等拳法的動力來源。運用方式是透過意念帶動體內能量以螺旋方式運行，有如絲線纏繞捲覆。纏絲勁的內蘊形於外，構成舞者彎圓而非筆直的體態…；而支撐此形體的基礎，是「向下扎根」。

所謂「向下扎根」，不只是腳掌平放在地，還要有纏絲勁從丹田一路螺旋向下、深扎土壤的意念，才扎得深，站得穩。

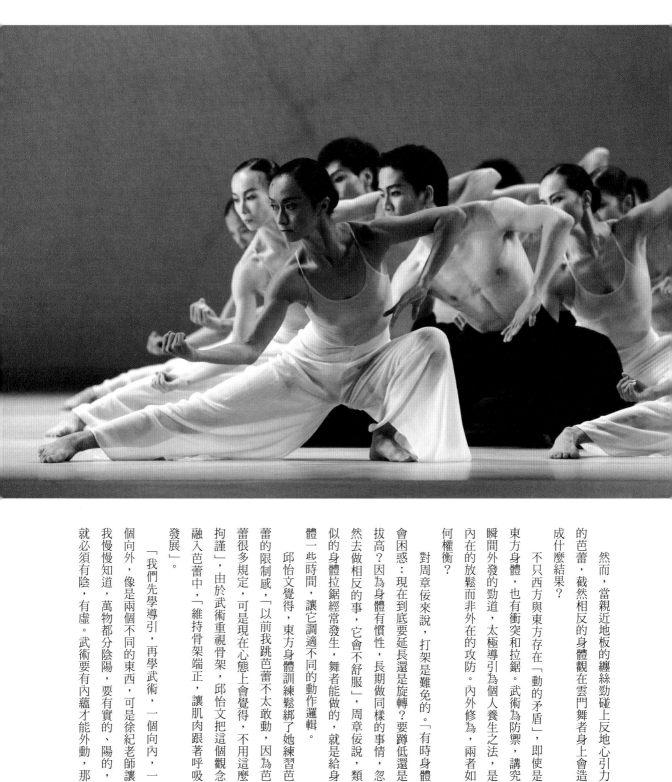

然而，當親近地板的纏絲勁碰上反地心引力的芭蕾，截然相反的身體觀在雲門舞者身上會造成什麼結果？

不只西方與東方存在「動的矛盾」，即使是東方身體，也有衝突和拉鋸。武術為防禦，講究瞬間外發的勁道，太極導引為個人養生之法，是內在的放鬆而非外在的攻防。內外修為，兩者如何權衡？

對周章佞來說，打架是難免的。「有時身體會困惑：現在到底要延長還是旋轉？要蹲低還是拔高？因為身體有慣性，長期做同樣的事情，忽然去做相反的事，它會不舒服」周章佞說，類似的身體拉鋸經常發生，舞者能做的，就是給身體一些時間，讓它調適不同的動作邏輯。

邱怡文覺得，東方身體訓練鬆綁了她練習芭蕾的限制感「以前我跳芭蕾不太敢動，因為芭蕾很多規定，可是現在心態上會覺得，不用這麼拘謹」，由於武術重視骨架，邱怡文把這個觀念融入芭蕾中，「維持骨架端正，讓肌肉跟著呼吸發展」。

「我們先學導引，再學武術，一個向內，一個向外，像是兩個不同的東西，可是徐紀老師讓我慢慢知道，萬物都分陰陽，要有實的、陽的，就必須有陰，有虛。武術要有內蘊才能外動，那

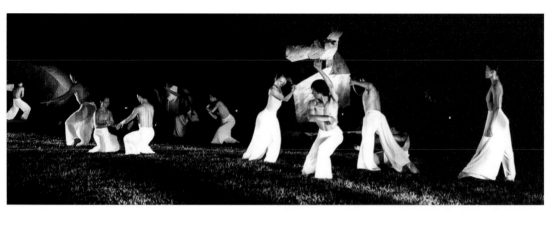

個內蘊，就和導引有關。」楊儀君說。

在舞團工作近二十年的楊儀君笑說，直到最近才發現，過去所學的技巧開始在身體裡慢慢融會。

「身體畢竟是自己的，學這麼多技巧，把每一個都關在不同的框框裡，那太辛苦了。」

「葛蘭姆強調腹部的力量，導引也說丹田，我覺得兩者其實是一樣的，只是導引的說法叫『縮小腹、提會陰』，葛蘭姆的形容比較劇烈，『要像嘔吐！』」

舞者中西並進的身體訓練與反思，終究要回到創作和表演見真章。

林懷民對舞者的要求十分精細，一雙利眼隨時緊盯舞者的一舉一動。

他是舞者最嚴苛也最挑剔的觀眾。

雲門排練場上，不時可聽見他高聲提醒舞者⋯「腳要扎根！」「不要手手腳腳！」意思是，隨時記住武術和導引從下而上的動力來源，以及所有動作從軀幹而非四肢末梢發動等基本原則。

同時，林懷民也要舞者從中找到創造與突破的空間。

隨著一代代接受專業訓練的舞者進入舞團，林懷民與舞者的工作方式，也從創團初期他編動作給舞者跳，演進到他出題目、舞者創造動作，最後林懷民再將舞者發展的素材與其他舞台元素整合為完整作品的階段。

創作期讓所有雲門舞者又愛又恨。「愛的是可以找到以前不曾做過的動作，恨的是沒有靈感——怎麼老是在做以前做的動作！」

林懷民到底怎麼跟舞者工作？給舞者哪些遊戲規則？

創作《九歌》時，林懷民給跳女巫的李靜君定下的規則是「找出身體各部位顫抖的可能性」，李靜君回憶，「四肢末梢顫抖是最容易的，軀幹最難；可是末梢不具備偉大的力量。當你用骨盆、肚子、脊椎抖動，那樣的顫抖才能蔓延到全身。」

「沒有人教你顫抖的訣竅，你只能自己探索。花幾個禮拜找到你有多少部位能抖動，再試著把它們連貫在一起⋯再來，當全身在嚴密的抖動狀態時，你還要設法移動⋯⋯」

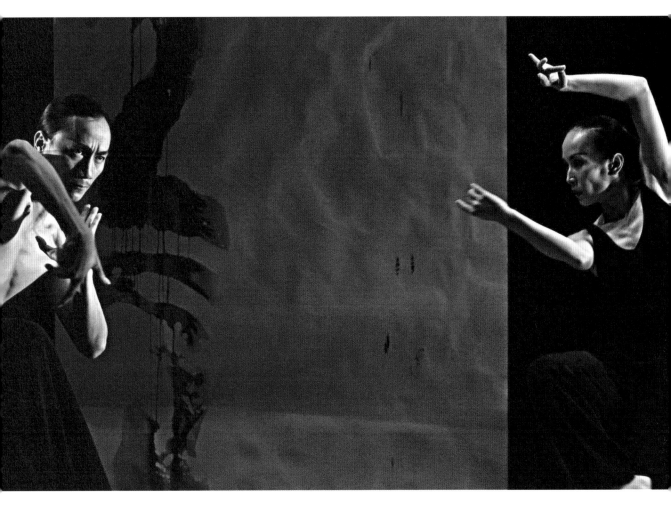

為了創造這個角色，李靜君的身體付出高昂代價。「對身體來說，這種顫抖是不正常的。內臟不可能舒服。你的子宮絕對不喜歡你這樣抖動，脊椎也是。最吃力的是頸椎──想想，甩動繩子時受力最大的是哪？是末梢。」李靜君曾戴了好一段時間的護頸套。

此外，《九歌》中在兩人肩膀上跳舞的雲中君，《家族合唱》中以單手手勢為舞的黑衣女子，《白》要求舞者以腳為手、一隻腳在空中停留做三組以上的動作才可換腳」，周章佞說，但是，在舞蹈裡，痛苦很難避免。「藝術家不要你做符合人體自然的動作。要看那些動作，去馬路上找就有了。那個不尋常會讓你不舒服甚至受傷，但慢慢的，身體會做到。」

透過訓練和編舞家訂定的規則，雲門舞者不斷撐大、拓展自己的身體空間。在許多雲門舞作，經常可以看到舞者前一刻還極盡所能地蹲踞身體，盤旋於低地，眨眼間，他們拔出身體，迅疾將腿伸展於半空，在空間中做出極致的對比與延展。

這些指令有時會讓我們的身體感覺痛苦⋯⋯

右圖：朱銘美術館開幕演出。攝影／游輝弘。左圖：宋超群、蘇依屏演出《狂草》攝影／林敬原。

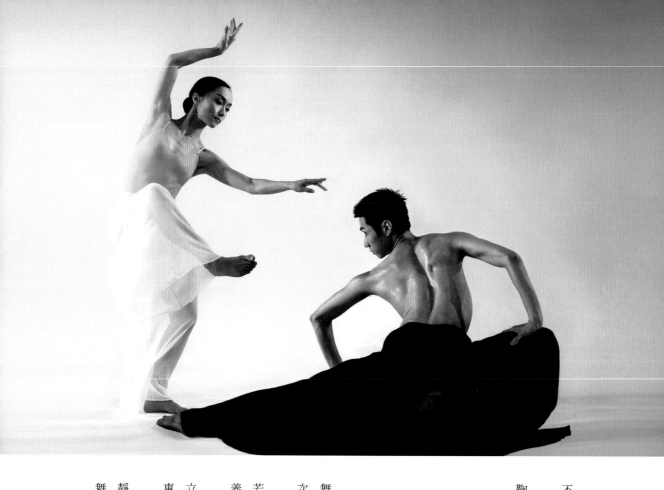

當你越是親近地板、越是臣服於重量、越是讓自己不怕痛苦

不怕涉險，你才可能掙到更高的跳躍、更自由的身體……

可是林懷民還是不忘這麼跟舞者說──藝術這東西，即使你

鞠躬盡瘁，它不一定對你微笑。

有人說，

從一個人的身體可以讀出他的一生。

果真如此，

雲門一代代的舞者，如何用身體訴說自己，

訴說編舞家，乃至於訴說一個群體的生命？

第一代的雲門舞者，站在現代舞的荒地上，他們沒有完美的

舞者身體，沒有足夠的舞蹈技巧，憑藉土法煉鋼的蠻勁，「用一千

次演練琢磨一個動作」。

第二代雲門舞者，具備專門的技藝，和「不跳會死」的決心。

若非那樣的決心，不會有李靜君跳到戴護頸的女巫，也不會有吳

義芳每次演完都到後台嘔吐的《家族合唱》的乩童。

「流浪者世代」的舞者，在東方身體的系統性練習中，正式確

立了雲門舞者的肢體風格。他們在靜坐中學會安靜，因站樁學會

專注，讓導引帶領身體流動，在武術中學習扎根、凝鍊、迅疾。

他們成為一群與眾不同的舞者。雲門進駐的劇場，經常安安

靜靜，彷無人跡。無論在哪個國家演出，後台常設的小佛堂總有

舞者行禮、靜坐。

《流浪者之歌》的各國觀眾，在看見舞者時，不是興奮地寒

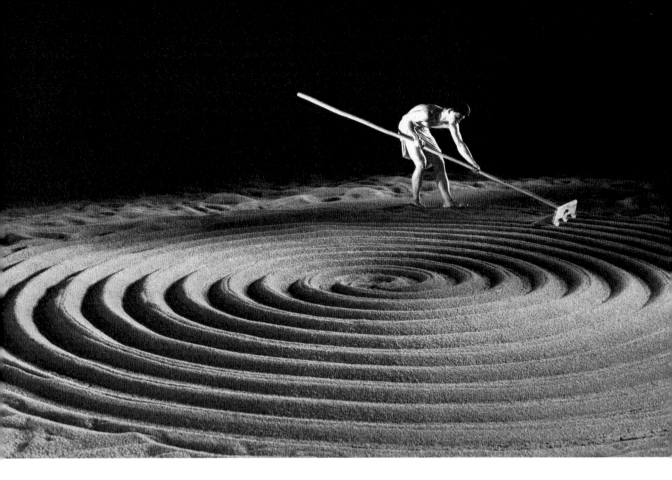

暄，而是低首斂眉，雙手合十致意。他們告訴舞者，看雲門跳舞，有種禮佛或者到大自然走一圈的平靜。

演出結束後，雲門舞者回到旅館，讀書、烹飪、泡澡、寫書法。其他國家的劇場工作人員看了，嘖嘖稱奇。

他們讀書。在林懷民的督促下讀大量的書。一只移動的圖書箱會跟著雲門舞者出國巡演。

有人說，台上的雲門舞者，給人感覺好似修行人，不在人間。但他們也有下班後的柴米油鹽，偶有瑣事煩心，有的舞者把舞團的靜坐練習拿來靜心，有的舞者上了台，演完苦難，不把憂煩留在生活中。

長期拍攝雲門紀錄片的導演曹文傑告訴我，透過影像，她見證一代又一代的雲門舞者從外放漸趨平和內斂，雲門舞者的熟成讓她感動。

訪問的某一天，剛結束《流浪者之歌》的彩排。當林懷民走向舞者準備給給筆記，忽然高聲問了一句，「心放，你要做嗎？」林心放，負責在《流浪者之歌》謝幕後繼續耙米的男舞者，拿起耙子點點頭，走進排練場。在林懷民給其他舞者筆記時，林心放如同在正式演出的台上，默默耙著米，專注，安靜，一圈劃過一圈。

這是我看過最令人屏息的《流浪者之歌》的結尾。不在精緻絢麗的劇院舞台，而在雲門舞者每日辛勤工作的排練場。

右圖：邱怡文、蔡銘元演出《松煙》攝影／劉振祥。左圖：吳俊憲演出《流浪者之歌》攝影／游輝弘。

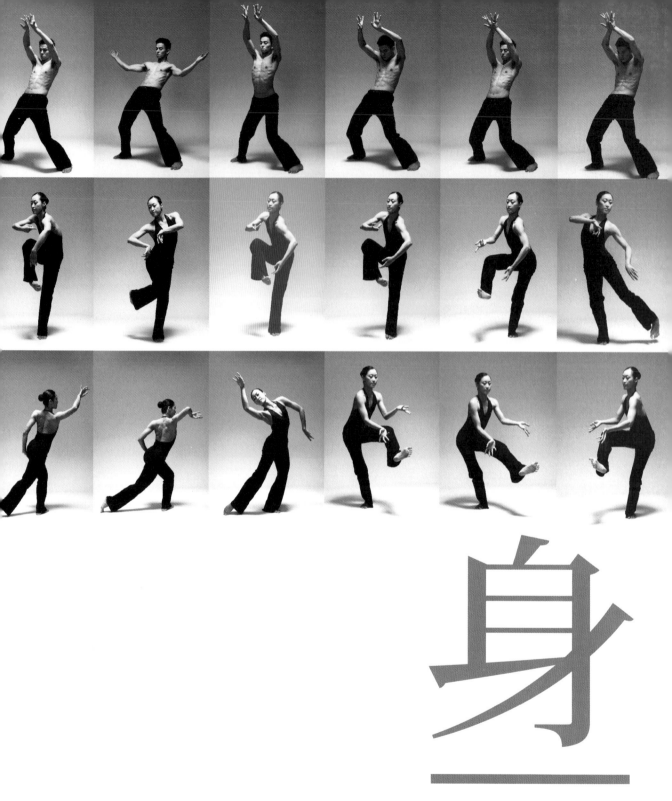

身

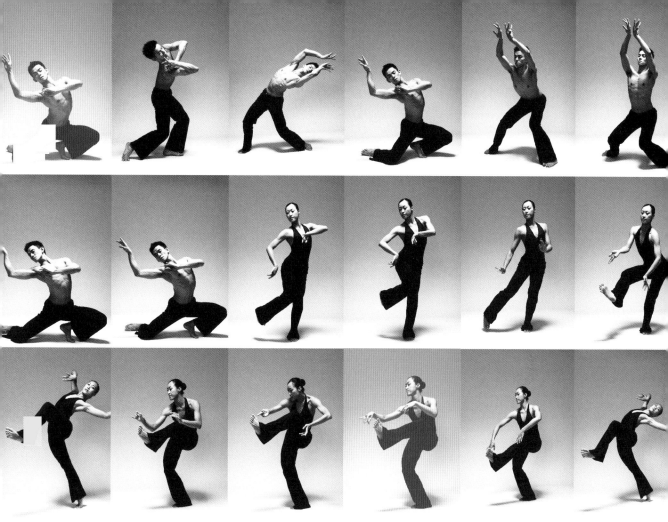

舞者身體解密

示範／柯宛均　余建宏
文字／鄒欣寧
攝影／陳敏佳

雲門舞者在台上精美炫目的舞蹈動作，到底是怎麼創造出來的？其實主要來自於舞者辛勤學習的不同身體技巧。舞者的身體就像一座超級資料庫，貯存不同門派的動作技巧，等到編舞家開始創作，舞者就會視編舞家的需求，從資料庫提取不同的動作元素，供編舞家選擇運用。

編舞家會對舞者創造出的動作加以剪裁或排列組合。這組圖片中，男舞者示範是雲門持續最久的一套身體訓練「太極導引」，女舞者示範的是《水月》中的舞蹈動作。《水月》的舞蹈主要從太極導引的動作發展而來，但並不是直接將太極導引搬上舞台，而是編舞家根據舞台的視覺、音樂、作品概念等整體要求，將舞者自導引發展出來的動作賦予各種變形，有時是變更動作在空間中的方向，有時是將動作的線條收斂或延展，有時是把一組動作交給三個舞者，在不同的時間進行，成為舞蹈的「輪唱」。某種程度上，舞者和動作有如「魔術方塊」，在編舞家的巧思下，可拼出成千上萬種排列組合。

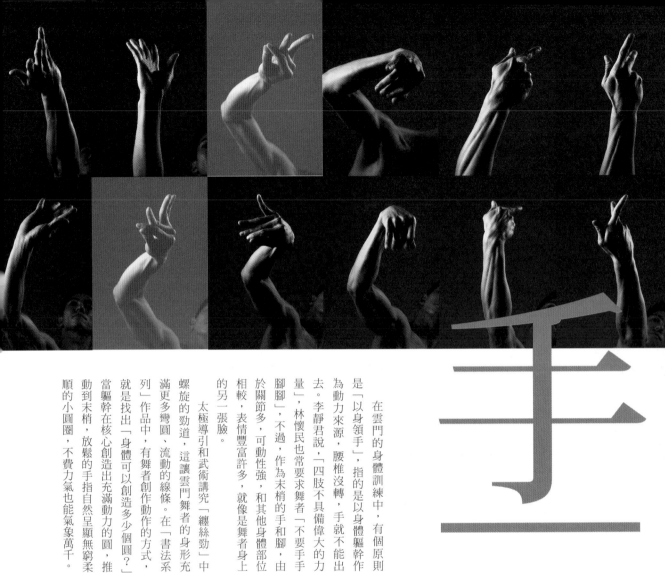

手

在雲門的身體訓練中，有個原則是「以身領手」，指的是以身體軀幹作為動力來源，腰椎沒轉，手就不能出去。李靜君說，「四肢不具備偉大的力量」，林懷民也常要求舞者「不要手手腳腳」。不過，作為末梢的手和腳，由於關節多，可動性強，和其他身體部位相較，表情豐富許多，就像是舞者身上的另一張臉。

太極導引和武術講究「纏絲勁」中螺旋的勁道，這讓雲門舞者的身形充滿更多彎圓、流動的線條。在「書法系列」作品中，有舞者創作動作的方式，就是找出「身體可以創造多少個圓？」當軀幹在核心創造出充滿動力的圓，推動到末梢，放鬆的手指自然呈顯無窮柔順的小圓圈，不費力氣也能氣象萬千。

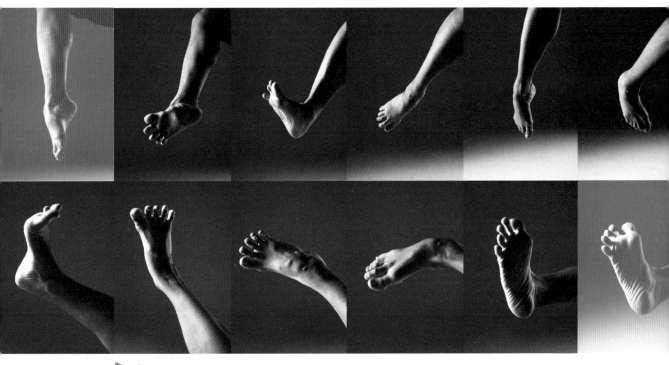

腳

常看雲門舞作的觀眾，應會對雲門舞者的「腳」留下深刻印象——自地上舉起的腳，五趾常有如手指般大張，存在感十足，這樣的腳掌甚至成為辨識「雲門身體風格」的特色之一。不過，仔細追究起來，這腳並不是出於哪個門派的身體技巧。雖然太極導引也用發到腳踝、腳趾的動作，但觀眾在台上看到的腳部動作，多半來自林懷民的刻意要求，「這可以說是林老師的美學吧！」舞者們說。

由於西方芭蕾舞者強調以腳尖跳舞，林懷民希望呈現不同的形式，便要求舞者加入勾腳、繃腳（來自京劇，指足部旋轉往內扣加上勾腳）等動作。同時，「林老師常要求我們腳要像手一樣能表演。」最顯著的例子，就是《家族合唱》中《黑衣》的獨舞段落，女舞者從起初只以右手為舞，逐漸舞到全身，最後將左腳高舉過頭，繃腳、腳掌張開，足部撐轉，緩緩放下，重重落地，堪稱雲門舞作中最動人的「腳之舞」。

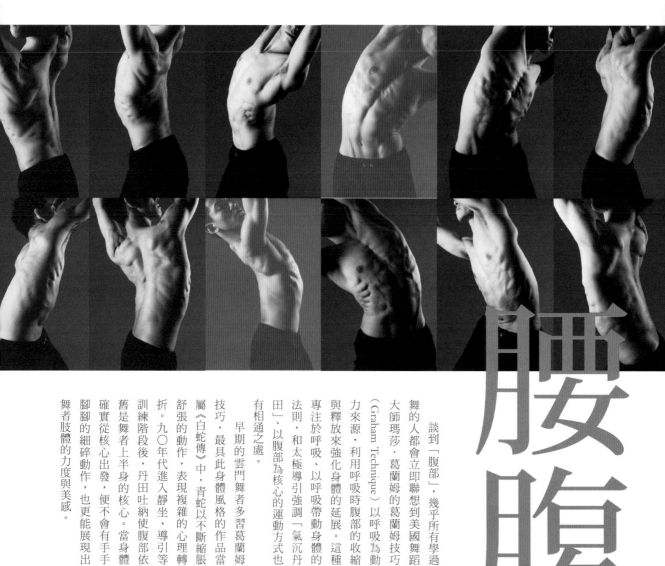

腹腹

談到「腹部」，幾乎所有學過舞的人都會立即聯想到美國舞蹈大師瑪莎·葛蘭姆的葛蘭姆技巧（Graham Technique）以呼吸為動力來源，利用呼吸時腹部的收縮與釋放來強化身體的延展。這種專注於呼吸、以呼吸帶動身體的法則，和太極導引強調「氣沉丹田」、以腹部為核心的運動方式也有相通之處。

早期的雲門舞者多習葛蘭姆技巧，最具此身體風格的作品當屬《白蛇傳》中，青蛇以不斷縮脹舒張的動作，表現複雜的心理轉折。九〇年代進入靜坐、導引等訓練階段後，丹田吐納使腹部依舊是舞者上半身的核心。當身體確實從核心出發，便不會有手手腳腳的細碎動作，也更能展現出舞者肢體的力度與美感。

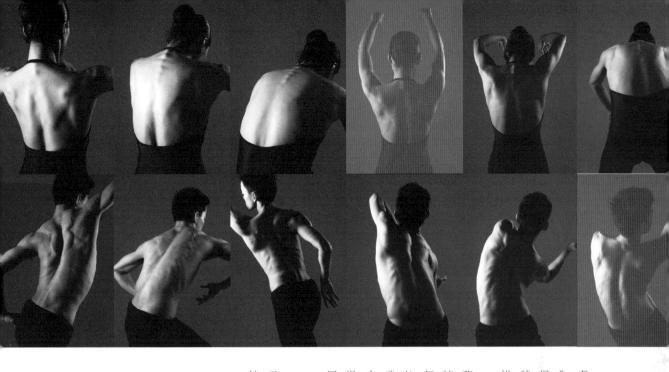

曾有一位長期治療舞者的醫師說，「舞者最容易把壓力藏在背部」，說藏，或許因為背部是最少正面示人的身體部位，也無怪乎許多舞者經常在排練結束後，取出網球（或棒球），躺在球上讓球沿著肩膀和脊椎滾動，權充按摩道具。

但對於雲門舞者來說，背部擔負的任務更重大。早期舞者接受葛蘭姆的身體訓練，注重脊椎旋轉的動力，太極導引則讓舞者把脊椎更細緻地拆解為一節一節的脊柱運動，強化舞者對脊椎的運用。到接受武術訓練的階段，雲門舞者學習將動的意念放在後背，想像呼吸也從脊椎發出。透過這些練習，強化舞者對背部的意識和運用。

林懷民經常要求舞者，展現脊椎一節一節的動作過程，在舞台激灩的燈光下，雲門舞者的背脊流動，有如一串晶瑩的珠鍊。

背

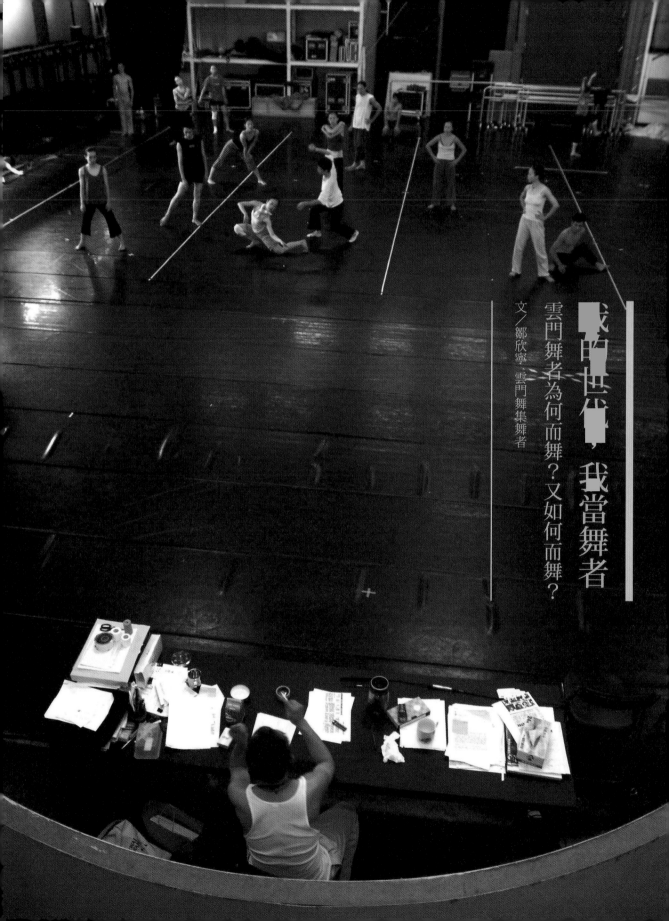

我的世代，我當舞者

雲門舞者為何而舞？又如何而舞？

文／鄒欣寧・雲門舞集舞者

鄭淑姬：

雲門在七〇年代的第一代舞者都有一個觀念：一支舞要練習千遍才能上台！如果九月公演，我們從七月就開始練習，天天在沒有冷氣的信義路排練場跳上好幾小時，把力度、角度、時間，每個細節都不斷演練，調整到百分百毫無偏差的程度。

成為專業舞者的挑戰很大，因為你是演出的第一線，沒有藉口跳不好，必須不斷提昇自己各種能力，才能在台上展現最好的一面。平常排練不夠，就想辦法「練私功」，例如靠閱讀提升角色厚度，總之會想盡辦法讓自己進步。久了，這些學習變成習慣，甚至變成生活的全部。

林老師當時就有「在職進修」的觀念。他請老師幫舞者補習舞蹈以外的藝術知識，我們也會主動排課。記得當時舞者們還合租一間放映室，固定欣賞電影，我自己也當了英文課、書法課的班頭。林老師發現我們自己在外面上課，還想幫我們出學費！因為雲門總是提醒我們繼續進步，我到今天還愛學習。這輩子能當舞者是非常幸運的，因為喜歡跳舞的感覺，喜歡在練習中征服空間和重心，喜歡身體和呼吸在一起，喜歡在台上跟台下觀眾同時專注在一件事情上，心靈互相交流。我想，那是其他行業很難到達的境界。（採訪／鄒欣寧）

李靜君：

一九八三年我加入雲門，當年十七歲。當時，因為看了雲門十週年重演《薪傳》，感受到林老師用舞蹈來傳達人與台灣這塊土地的深切情感，心中非常感動，覺得如果能跳這樣的舞是非常有意義的。三十年前，舞者還未被當作一個行業，我的父親擔心未成年的我所做的選擇，曾經面臨不小阻力，但雲門一路走來，跳過的每一支舞都是挑戰，就像剝洋蔥一樣的讓我一層層向內認識自己。

我擔任助理藝術總監，作為林老師和舞者之間的橋梁：從協助溝通舞者理解老師想要的精確質感；若排練舊作「凡走過必留痕跡」，我盡我所知維護原作編創過程中眉眉角角，重建作品完整的精神及風采，希望能充分傳承經驗，甚至讓它更豐富。

進團迄今三十年，與不同世代不同舞者一起工作，作為一個舞者、身體的力量來自心裡。心能夠定，才能「以動修靜，以假修真」。隨時處於靜觀的狀態，否則你無法真正進入舞作，身體更難至巧妙處。對我來說，舞蹈是身心靈的深度探索，舞蹈不是概念、更不只是手手腳腳的動作，而是有很多看不見的內在力量在支撐。

林老師是一輩子都在求「真」的人，他透過舞蹈，引發了不同世代與整個社會的啟蒙，他也證明，夢想是可以被實踐的！雲門四十年，創造了一個分享藝術與美的平台，也連結了社會與不同社群的人們。「原心為願」越是使用身體，你會越想探究身體裡的你是誰，從而也瞭解作為人的共通性。

——正如林老師的堅持，願我們能繼續為社會而舞。（採訪／蔣慧仙）

右圖：八里排練場 攝影／劉振祥。左一：鄭淑姬與《白蛇傳》中的青蛇 攝影／Lotus。左二：李靜君與竹夢中的〈冬雪〉攝影／劉振祥。

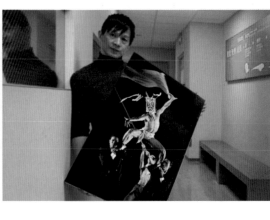

吳義芳：

對雲門第一、二代舞者來說，如果你真的想跳舞，一定要犧牲很多東西。我入團時正值八〇年代，當時環境的壓力也多一點，戒嚴有很多不可說的禁忌，那個社會氛圍會讓你更想爆。不是明目張膽想幹嘛，而是身體有一個潛在的張力。因為真的想要，所以不跳不行，你看我們現在很多人還在跳。

我們那個世代的舞者都是很有個性的舞者，承受的社會壓力多，但也會 enjoy 很多東西，像《薪傳》那種刻苦耐勞的舞就會願意去做。我們對痛的忍耐力更強，可以一面受傷一面把舞跳完。

也因為性格鮮明，所以每個人可以做什麼、可能性在哪，都比較清楚。大家說以前林老師很兇，他當然要兇啊，因為大家性格都強，舞蹈是什麼、舞者的行為規範在哪，都沒有可借助的例子，很多事情溫和講沒用，就只能用激進的方式告訴你。舞者當然也會累積情緒，以前排練時還會打架的！但相對的，我們感情也好，因為不憋嘛！到現在我們還時常聚會。即使離開雲門，我一直覺得雲門就是我的家，看到它的高峰一直往上走，感覺到那裡面有個意志，是不用懷疑的。（採訪／鄒欣寧）

周章佞：

我覺得自己很幸運，一九九三年進團時，恰好碰上雲門最好的時代，也是林老師精力非常旺盛的時期。這二十年是雲門海外巡演最頻繁的時代，因此能跟著雲門一起成長、累積經驗，也站在自己未曾想像過的舞台上。

進團後，正好碰上林老師的創作來到另一個階段，從《流浪者之歌》、《水月》到「書法系列」，舞者也開始接受靜坐和太極導引等身體訓練。我能不能從靜裡感受到？在動的過程中感受到靜？到後來，越跳越發現，當我動得越厲害，心裡要越安靜。我想林老師很清楚雲門舞者為什麼要在這階段受這樣的訓練。他知道導引、武術裡有傳統文化的養分，他要我們從中學習養分，讓舞者看起來跟別的舞者不一樣。當身體有不同的內涵，外在的氣質也會不一樣。

我認為我們這一代雲門舞者的氣質是很東方的。我們可以很寂靜，也能很輕快。這些訓練最大的好處，是讓我比較能察覺自我當下的情緒或心思，向內自省。之前不懂武術、太極導引、書法是什麼，但，雲門為我開了一扇門，認識老祖宗文化的養分。

雲門是上一代舞者用血汗打拚出來的。當時舞者或許沒有那樣的毅力，我們講究的是一種正在發生的氣質，一種精緻度，也比前人更安靜。（採訪／鄒欣寧）

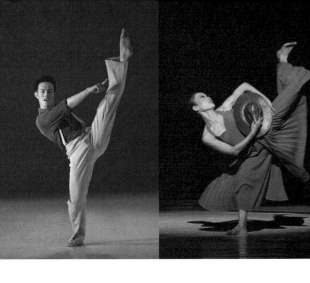

侯當立：

二〇〇七年進團，我算是團內中生代，上面有待了十年、二十年的舞者，下面有剛進團二、三年的新人。

每次看到新人，都會想起自己剛進雲門的經歷。剛來時，排練場的鑰匙是我保管的。因為那時練習不夠，老師就會在舞團下班後留我下來唸一頓，唸完了，老師走了，我留在排練場繼續練……

舞者在身體工作，受傷在所難免，但受傷會學到經驗，修正跳舞的方法。舞者的工作也會面對很多的挫折，但要學著了解挫折產生的原因，才不會累積負面情緒。老師很怕我們渾渾噩噩。經過這幾年調教後，我也很慶幸自己被養出了抗壓性和求知欲，因為逼我們不斷學習新東西，身體就不會懶散。

接受太極導引的訓練後，不只改變我的身體技巧，也改變我的心性。以前我是什麼都想衝想放的，導引跟武術讓我的心收進來，更穩定、更放鬆，讓我更能體會細節與過程。（採訪／鄧欣穎）

劉惠玲──加入雲門後，我才接觸到太極導引、拳術等東方肢體訓練。初學時懵懵無知加上耐不住性子，就外形摹仿，動作無法和呼吸結合，腿部負擔相當沉重，外在肌肉的苦難使得內心排斥這些養分。經過長時間琢磨練習，現在自己比較可以將動作內化，也從原先比較急躁活潑的性格轉換成稍稍安靜沉穩的狀態，這些改變讓我在舞蹈詮釋上更多元。

林心放──針對舞作的角色需要，我會作閱讀、觀察、模仿等功課。如果是舊舞，前輩的帶子就要反覆的研究，再把自己跳的錄下來檢討。進雲門工作，讓我瞭解跳舞不是盲動，而是要了解動力的來源、原理，講究的是基本功的鍛鍊。這跟任何事的道理相同，讓我在學習其他事情時，更專注在基本的道理上。

楊儀君──由於不同舞作由不同技巧出發、編創，我會針對其特性加強訓練，打坐、站樁是基本功課。例如《流浪者之歌》看似簡單的走路，卻需要步步的苦工才能累積出台上的從容與自在，每一場演出，都是與自己身心內在深沉的對話。在雲門工作，讓我知道自己的限制，挑戰自己的極限，也學會不疾不徐、按部就班、腳踏實地、從容的生活態度。

右一：吳義芳與《九歌》中的雲中君 攝影／Louis。右二：周章佞《行草》中的「磐」字獨舞 攝影／Louis。左二：侯當立與《如果沒有你》中的 OH YE AH！攝影／Louis。左二：劉惠玲演出《如果沒有你》中的〈巧合〉 攝影／劉振祥。左三：林心放演出《如果沒有你》 攝影／劉振祥。

李姿君─平時練舞時，我會看錄影帶，不停重複練同一個動作，用自己的方式做到位。作為專業舞者必須對自己負責，舞蹈這條路想要走得長遠，身體上的功力和心智的成熟度是每天都要面對的課題。

李宗軒─為了練習一支舞，我會去了解舞作創作時期的背景，以及創作的過程。《狂草》是太極導引的收放自如以及身體的流暢感，將東方舞蹈風格語彙發揮至極。在《如果沒有你》的《戀曲一九八○》，林老師給予我很大的自由度，讓我有機會將太極導引和武術融合到原有的身體風格。

蔡銘元─記得剛學《流浪者之歌》的時候，林老師希望我要多看、多學大自然，還有呼吸，在台上跳舞要跳得跟呼吸一樣的自然。《九歌》的山鬼，是一個神話，更是一個沒有角色的角色，八分多長的獨舞，要面對的是絕對的孤獨和絕然放棄的自己，要跳好真的很難。雲門的訓練確實很特別，西方的觀念是一直往上延伸，我們卻一直尋往下的根源，往下扎根的道理讓我們在舞台上站得更實，在國外的舞台上站得更穩。這樣東方的哲學，讓我們身體學習到圓潤飽實而不外揚、虛實剛柔不做作。身體如是，人生亦如是。

黃珮華─生產結束後六個月接到《九歌》女巫的角色，透過懷孕生產的經驗，能理解角色中母性的特質，但要將生活的經驗轉化成舞台上角色的呈現，不論在體力或精神上都具有相當大的挑戰。平時會聽蔣勳老師的有聲書、閱讀相關的文學著作。

透過身體的訓練，向下、向內尋求的意念加強，心靈上容易獲得安靜的能量，在生活上較不易被一些瑣碎的雜事影響心情。雲門的每種訓練，不是只為完成某些單一技巧或只為某支舞作而做，老師更希望透過這些課程訓練，讓我們了解自身文化、薰陶內涵的人。同時也學習到格局的放大和自我的要求。

賴峻偉─雲門舞蹈動作強調東西方融合，許多作品各有特色，包含古典文學、民間故事、台灣歷史，也反映現代社會現象。會先瞭解作品是朝著哪個方向詮釋，閱讀相關書籍，深入研究探討，進一步把想法帶入身體加以發揮。最重要的還是平常的基本訓練，基本功好才能和想法並進共存。

葉依萍─舞者的身體就像樂器每天需要調音，當音準都正確時，才能演奏出和諧的樂章。而身體是有機體，每天的狀況落差相當大，我們須藉由各項基本訓練，找到身體各環節的最佳狀態，而劇場藝術的最大價值，就在於它的有機性。

右一：李姿君演出《如果沒有你》中的〈是否〉。攝影／劉振祥。右二：楊儀君演出《稻禾》。攝影／劉振祥。左圖：李宗軒演出《如果沒有你》中的〈戀曲一九八○〉。攝影／劉振祥。

邱怡文──平日除了靜坐、武術、太極、芭蕾、現代舞等日常訓練，我會特別透過跳繩、跑步、游泳、訓練自己的體能。在雲門待得越久，越覺得身體上還有許多未知等待開發，這是令我感到興奮的事。林老師曾經說過，跳舞時要有像要撐起全世界的決心，然後 Let it go，一切鬆緊，自行決定。

柯宛均──練舞時，我先練習靜心、平氣、打坐，然後將動作拆開，單一修正練習。最後試著把之前的所有準備連成一大串句子，就好像慢慢完成一張完整的曲譜。生活方面會看電影、看書，找自己喜歡的音樂，走在路上把「心」和所有感官打開，會有出其不意的新體會。

王立翔──以前不懂如何自己工作，以為適當的練習與和老師當下的排練便可，其實不只如此！現在喜歡學習舊作，可以學習、吸收前輩和原創舞者的優點、細節和精華；再融合自己身體的消化，變化出不失原貌的新品。面對新創舞作和角色，會著實下工夫揣摩和不斷練習、研究細節。這些功課都建築在反覆累積的基礎上，讓表現更穩定並不斷地精益求精。

余建宏──練舞時，我會透過打坐與節食，尋求心中的安定。打坐可以克服進入群眾中、與外在環境的干擾；藉由節食以模擬《流浪者之歌》虛弱的身軀，並找尋內心的渴望與肉體所殘存的能量。舞動時的身體要像呼吸一樣地自然，再困難的動作也讓人看不出其難度，就如同平心靜氣的面對人生中所有的困境一般。

郭子薇──舞者的身體肌力訓練是必須的，因為自己的核心不是非常有力，每天排練之餘都要做仰臥起坐等核心訓練，並透過慢跑訓練肌耐力及肺活量。

在雲門工作，事情除了要「做對」還要「做好」，任何事除了將它做好，過程也是非常重要的。就像排練時，林老師最注重的就是動作與動作中間的過程，過程如果不仔細，動作就不飽滿，即使你下一個動作完美的停住了，那也只是擺個 pose 罷了。

蕭紫萍──我會閱讀與舞作有關的書籍、編創時代背景，或是請資深舞者分享當年排舞過程，這些都是基本功課。透過訓練或演出，找出自己需要突破的地方，不單單是技巧上，更包括角色詮釋。

王柏年──觀察舞蹈的細節，解讀身體的原則，反覆不斷的練習，思考改進的方法。

黃珮華演出《狂草》攝影／林敬原。

陳韋安——在雲門的每一支舞，最需要的就是安靜，除了學習一些相關的知識，就是打坐。每一天、每一場、每個時刻都沒有人是輕鬆的，所以有一種向心力去追求更高更遠的境界。

黃嬿雅——排練舊作時，我會去看以前舞者怎麼詮釋，可以看到當初最早發展的身體是怎樣的，先從單純的學，再追求變化的複雜面，否則會在複雜中迷失自己。新作的話，就是練習再練習。

以前覺得舞蹈就是要動，動得多動得大動得快動得慢，就是要動，進雲門之後，瞭解了不動是舞蹈的另一個境界，單純的呼吸就可以影響整個舞台效果，所以動和靜一樣平等存在舞台上。

陳慕涵——進雲門工作後，發現身體「裡頭」有更多的未知與可能性，不是以前所學的表面功夫，認真練習後就可以上台演出。特別是武術和太極導引的訓練，那是需要每天一點一點累積而成，不追求速度和數量，要求內裡實質運作的質量，所以不可能快速就吃進身體裡，確實是要自己每天下苦功一點一滴的逐漸培養，才有可能得扎實並透底。

在武術和太極的影響之下，對身體的構造似乎也變得更加敏銳，骨節帶動筋肉在長時間的使用下難免痠疼，但卻能更加清楚知道身體運用是否也達到正確的訓練，所以相對的，對自己的身體也會更加愛惜。

蘇依屏——進雲門後，因為學習太極導引，而認識到，原來呼吸可以拉這麼長，原來身體內部的空間可以這麼大，原來身體安靜了之後，每一個關節的連結，每一吋肌膚的延展，彷彿連血管、細胞，都可以感覺到透過深層的呼吸而一起律動！

另外，因為學習內家拳，看到老師們打拳、發勁，總是目瞪口呆，感到不可思議，身體的瞬間加速度，竟可以這麼神速，而且他們的重量感，彷彿要將地板踩出一個大洞。我的身體原不擅於做出筋開腰軟的美麗線條，可是因為這些訓練打開身體不同的可能性，我的內在身體，找到了比以前更慢、更安靜，卻也更有重量感、更迅速的一種能量表現。

花粉

·雙人舞

雲門舞台技術
40年大躍進

文／鄒欣寧

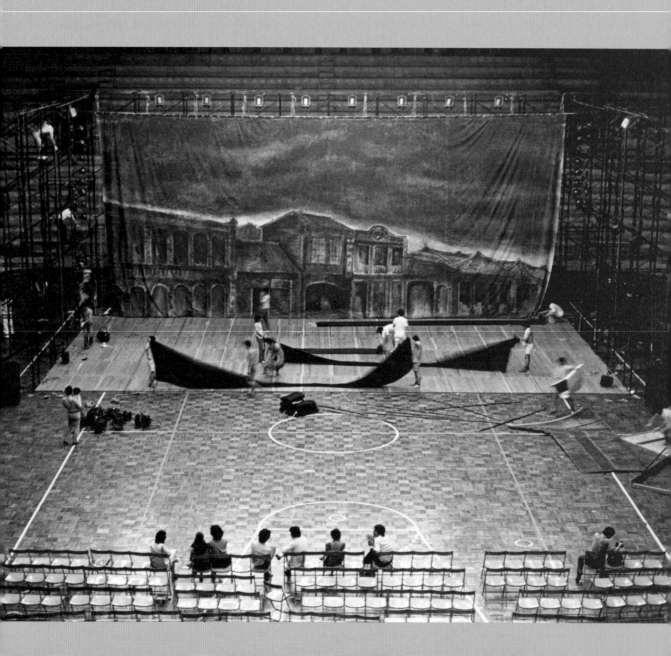

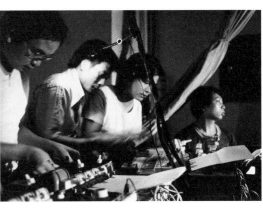

二〇一〇年十一月，雲門第一六五號作品《屋漏痕》在台北國家劇院首演。

想知道雲門進劇院了沒，後台電梯是最好的「蒐證」地點。

演《九歌》那幾日，電梯裡經常一股淡薄的燭油味。紅色地毯上有幾顆可疑的金黃米粒，告訴我們《流浪者之歌》來了。

《屋漏痕》沒有道具。事實上，《屋漏痕》首演那週，安安靜靜，叫人幾乎不察覺雲門來了。

偶然間，電梯的門一開，後台靜悄悄的，只見黑衣人們迅速穿梭。正困惑是哪個劇組，牆上一張素淨的白字條，上頭簡單一句：「細節創造歷史」。人們匆忙來去，竟也沒遮住它。

四十歲的雲門，人們看見它的大，卻往往忽略，大，是由無數微小的細節堆砌累積而成。

舞台上，舞者們以細膩沉穩的身體，羅織充滿細節與張力的舞蹈；後台，技術人員也用同等的細心，將編舞家與設計的創作意念，建構出觀眾具體可見的舞台呈現。

細節創造歷史。

不分台前台後，雲門以扎實的行動呼應這行字。

四十年前草創時期，雲門的劇場技術講究不起細節。在連舞蹈地板和基本燈具都匱乏的台灣，談舞台技術，只能先求有，再求好。

一九七三年，雲門在台北首演，後台技術的情節比觀眾看到的演出還戲劇性。林懷民曾寫下當時的「驚險萬狀」：

「……舞台地板打蠟，因為平時是用來開會的，用無數瓶可樂洗刷，才勉強可跳舞。燈光器材是零，必須外租。幾根竹子綑綁起來就是燈桿；鋼鐵的燈具吊上去，竹竿沉沉往下墜。那時沒人想到竹竿斷了，燈掉下來怎麼辦。控制燈光漸明漸暗的 dimmer 是一個鋸齒狀的鐵盤，把手一轉火光四濺，比舞台上的燈光變化更具戲劇效果……」

右圖：一九八〇年嘉義體育館《廖添丁》裝台 攝影／林柏樑。左一：七〇年代的手動式燈控盤 攝影／王信。左二：一九八〇年於光仁中學演出後台 攝影／王信。

右圖：《奇冤報》攝影／郭英聲。左圖：《九歌》終場的燈河。攝影／游輝弘。

裝備不足，這類被戲稱為「竹竿接菜刀」的拼裝，在七〇年代的台灣劇場非常普及。即使雲門發奮圖強，以細密的思考，費勁的人工，在體育館搭台演出仍然非常土法煉鋼。遲至一九八一年，雲門自購，台灣第一批專業的 Leko 燈（舞台聚光燈），才在林克華、詹惠登等人的苦苦等候下，自國外飄洋過海而來。燈光如此，舞台道具亦然。和所有剛投入表演藝術的年輕創作者一樣，早期雲門的舞台道具，也多出於「親友」之手。

一九七四，創團隔年，林懷民創作《奇冤報》，需要一個象徵包公形象的道具。當時，舞團根本沒有專門的美術設計和道具製作，舞者鄭淑姬的美術系男友、常到舞團幫忙釘布告欄、海報架的唐慶榮，便依著林懷民找到的民俗圖片資料，繪製了一件大官袍，用竹竿高高撐起在舞台上，成為雲門「登記在案」的第一個道具。

早期舞台技術的「手作感」固然有實驗精神和探索趣味，卻無益於整體環境的提升。一九八〇年，「雲門實驗劇場」創立，自此，雲門成為台灣技術劇場的發軔與搖籃。吳靜吉、林克華、詹惠登是劇場掌門人。

不計其數的台灣劇場技術人曾在雲門實驗劇場受訓，
跟隨雲門在台灣、歐美巡演，累積經驗，
而後開枝散葉，成為全台劇場的技術中堅。

雲門的資深舞台監督郭遠仙，在藝校念書時就到雲門小劇場上課，第一個隨團工作是《薪傳》巡演。郭遠仙回憶，當時還搞不懂劇場，只記得看到一塊朱銘用保麗龍做的道具大石頭被搬上卡車送進劇院，再從劇院搬回來，所以，「對雲門的第一印象就是，很大！」

另一個雲門實驗劇場的初期學員，雲門舞蹈教室執行長溫慧玟，當初也是《薪傳》於台北中華體育館演出時架設舞台的一員。體育館地板鋪上雲門自備有彈性的木頭地板就是舞台，舞台後牆和翼幕架是用一般建築工地鷹架所用的鋁棍組合、架設起來的。爬支架，接榫，建構舞台三牆，成為她難忘的舞台回憶。

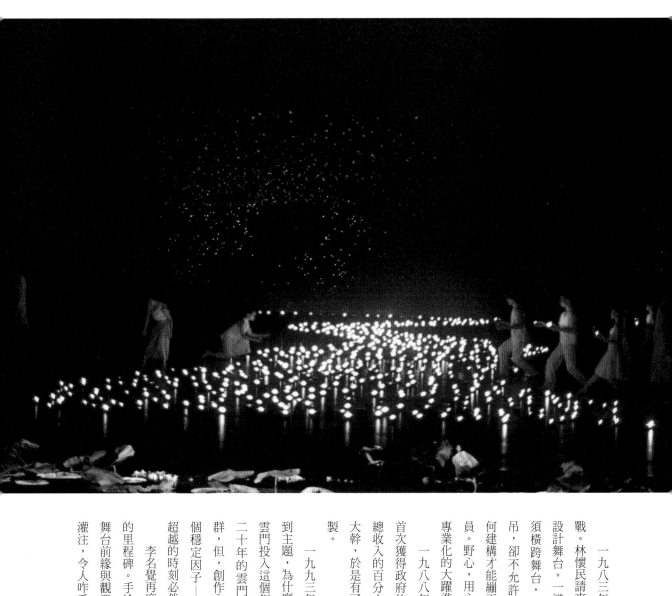

一九八三年，胼手胝足十年的雲門，自我挑戰。林懷民請來美國劇場大師李名覺為《紅樓夢》設計舞台。一道道超過十七公尺的絲質布幔，必須橫跨舞台，懸空繃平，中間不能有任何的懸吊，卻不允許絲毫的鬆垮。翼幕邊的支架要如何建構才能繃平布幔，徹底考倒了雲門的技術人員。野心，用心，《紅樓夢》預告了雲門舞台技術專業化的大躍進。

一九八八年，雲門暫停。一九九二年，雲門首次獲得政府的常態性補助款。數額雖只佔雲門總收入的百分之五，後顧之憂稍減，林懷民放手大幹，於是有了《九歌》——一個雲門的空前鉅製。

一九九三年首演後，曾有舞評質疑：從場面到主題，為什麼《九歌》要做得如此之大？當年，雲門投入這個鉅製的決定，只能說是必然。走過二十年的雲門，已養成穩定的製作團隊和觀眾群，但，創作永遠不可能滿足於穩定，當最後一個穩定因子——政府補助——加入，尋求自我超越的時刻必然得發生。

李名覺再度出手的《九歌》，是雲門技術成年的里程碑。手繪荷花的大型佈景填滿整座舞台，舞台前緣與觀眾席間的音樂池變成荷花池，真水灌注，令人咋舌地植滿了真正的荷花。山鬼飄忽

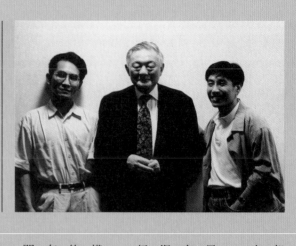

右圖：李名覺（圖中）是與貝聿銘齊名的美籍華人舞台設計泰
斗，被譽為「美國舞台設計界一代宗師」。二〇〇二年獲頒美
國藝術獎項最高榮譽「國家藝術獎」。一九八三年獲頒美國
戲劇界最高榮譽東尼獎的終身成就獎。一九九三年首度與雲
門合作為《紅樓夢》設計舞台。一九九六年紐約舞蹈與表演藝術的設計獎。
（左起）林懷民、李名覺、林克華。攝影／謝安。左圖：《行草》
攝影／劉振祥。

起舞時，背後的景片上碩大圓月散發詭魅的綠光。終場，八百座燭台鋪成的燈河，迤邐流向繁星的夜空。這是雲門觀眾終生難忘的舞台意象。

在創作團隊「鐵三角」：林懷民、李名覺、林克華的帶隊衝刺下，《九歌》的製作技術表現大幅提昇。郭遠仙形容，《九歌》是一個「震盪」，由於李名覺、林克華將美國劇場的製作模式帶入，「把架子套進了雲門，人事架構和工作方式就有了機制，有了樣子」。以技術來說，台灣團隊一般少有專屬技術部門，從《九歌》開始，雲門的技術人員從四人一路擴增到今日十人規模，來對應每年海內外推陳出新的舞碼。

「對我來說，那是個重要的學習吸收階段。過去比較悶著頭做自己的事情，搞不懂所謂的製作：架構是什麼？人力如何分配？直到《九歌》，我們才開始清楚整個輪廓。這個龐大的舞劇包含了劇場製作的所有元素：燈光用量大到驚人、佈景從設計、繪景、製作、裝台、演出……整個一條線按照製作該有的流程發展。首演時還有朱宗慶打擊樂團現場演奏，道具也用到極致，讓我們知道不同環節的相互關係。」郭遠仙說。

《九歌》的大，給了雲門製作團隊伸手伸腳的空間——做大，才有學習和進步的可能。《九歌》歌劇式的架構也提高雲門在國際市場的檔次。八〇年代，像《薪傳》這類佈景簡樸的作品，讓經紀人常常安排雲門一週三城、一城兩地的巡演。林懷民的賭注是《九歌》搭台二至三天，要演就得讓舞團駐城一週，搭完台，再演四五場。林懷民贏了……《九歌》的傑出使藝術節、大歌劇院紛紛提出邀約，而票房、舞評的火熱也使雲門得以一再回到同一個城市演出。以倫敦為例，二〇一一年的《白》是舞團十二年內第七次訪演；舞評家說，雲門已成為倫敦固定的文化風景。

復出三年，雲門以《九歌》翻身，成為國際一線團隊。自此，每週一城成為雲門出國巡演的慣例，不斷旅行、不斷搭台、拆台的機率大大降低，節目演出期間，技術人員得以稍事喘息、休憩。

然而，天下沒有就此太平。一九九五年，紐約下一波藝術節邀演《九歌》，送來的劇場技術資料讓雲門人臉色發白。《九歌》佈景尺寸以台北國家劇院量身訂作，誰知藝術節的歌劇院舞台竟然小到無法容納《九歌》的龐大佈景！雲門只得募款重製佈景。付出學費後，雲門舞台製作以中型舞台為基準設計，到國家劇院這樣的大舞台演出時，把翼幕向內拉，縮小舞台開口，讓佈景與舞台比例正常呈現。

《九歌》是雲門舞作的分水嶺。一九九四年《流浪者之歌》後，舞作以動作為主，益發寫意純粹。舞台也由繁複走向簡樸。設計和執行，主要由林璟如主導大局。雲門長期合作的服裝設計師林璟如，曾在《劇場追夢人──林璟如》一書中提及，林懷民「有一項他人少見的特長，每有創作構想時，他腦中幾乎已能勾勒出舞台上將呈現的一切，包括服裝、舞台設計等」。

《九歌》在二○一二年再度搬演。二○○八年雲門排練場一場大火燒毀的所有佈景道具都必須重新製作。對雲門技術組來說，固然是極大考驗，卻也不無「溫故知新」的意味。

資深舞台技術指導洪韡茗進團時，《九歌》已成形，如今負責重製，「就像從頭參與一個製作」。從佈景繪製、舞台裝置、搜購荷花等，洪韡茗深入每個環節，希望在舊架構裡找出更好、更有效的方法來工作。「林老師常常說，創作沒有固定的pattern(模式)。即使一演再演的作品，也要不斷修潤，在技術層面也不能墨守成規，他希望我們檢討過去的經驗，精簡人力、時間，來達成任務。」

雲門九○年代以後的舞作，多由林懷民提出概念，技術部門提出具體做法並落實。《流浪者之歌》、《水月》、《行草》、《狂草》、《風·影》等

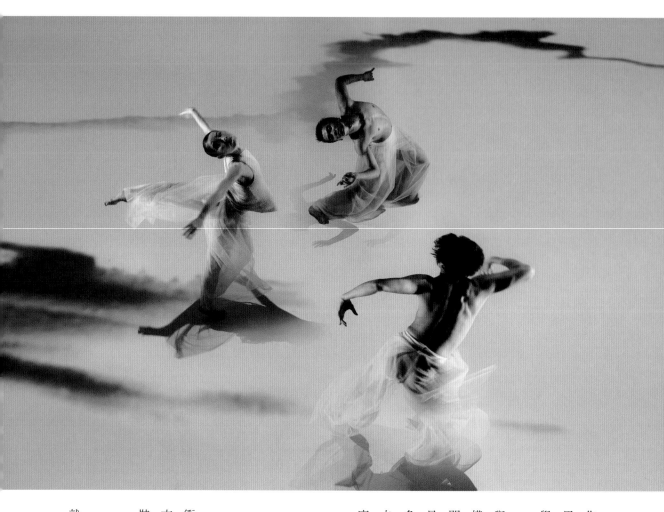

作中的黃金穀雨、潺潺流水、巨幅投影、流動水墨，磅礴的舞台風景，不僅成為雲門眾所周知的視覺印記，也見證了愈發成熟、穩健的技術執行力。

近年來，編作新舞，林懷民有兼顧創作突破與現實條件的計算。他說，「舞台、服裝、燈光的構想，就決定了日後排練、裝台、巡演的人力、時間和費用。裝台有裝台的花費。在國內的演出，道具、服裝、佈景，每一趟要用多少噸位的卡車，要多少人卸車搬運。國外巡演，海運的貨櫃，運貨的卡車要多大。演完了以後的庫存要佔多少面積，倉庫租金多少。這些都是錢。」他又說：

「所謂創意的揮灑，
是在現實的限制裡
努力做到最大的發揮。」

台灣觀眾市場不足以支撐舞團營運，國際巡演一直是雲門必要的選擇。二〇〇八年的金融風暴，衝擊全球經濟，表演藝術也難倖免，歐美諸國大刪文化預算，各國主辦單位節衣縮食，期待團隊縮短裝台時間，往往要求一天完成裝台。

雲門的回應是二〇一〇年的《屋漏痕》。

林懷民拿一張 A4 白紙，折去左上角，說，就是這樣。全白的斜舞台，簡單，宏偉，相較於

《九歌》的繁富華麗，《屋漏痕》素淨空靈。

觀眾看到的《屋漏痕》是一座約十二米寬、十米深、傾斜八度的舞台，白色地板上變幻著水墨般的流動影像。演出時，光源完全來自架設空中的投影機和側燈；舞台半空中沒有燈具，調燈，對光的時間。比起需要三天裝台的《九歌》，《屋漏痕》只需一天。這以單一因素切入，乾淨俐落呈現的幕後是無數緇銖必較的熬夜。林懷民和投影設計王奕盛用將近兩百小時的時間，斟酌那些反白的雲影。負責舞台研發的陳志峰一再推翻重來，精密細算那龐大舞台的結構，因為林懷民要求三個半小時完成搭台。

新作如此，火災四年後重建的《九歌》同樣被賦予「減少裝台時間」的任務。為了達成目標，技術部門在前置期進行各種沙盤推演，更特別借用桃園演藝中心試裝台（try out），是技術人員的「總彩排」。

雲門是國內少數對燈光、舞台試裝這些前置作業徹底執行的表演團隊。二〇一〇年《聽河》在國家劇院演出時，年底要演的《屋漏痕》舞台雛形也跟著搬進劇場後台組裝，讓舞者上去試跳，好決定斜坡到底要八度，還是八．二度。

「〇．二度」的計較不是無聊的龜毛，編舞家希望以斜度展現舞者對抗地板重心的技藝，舞者的腳踝卻可能因為多了「〇．二度」而受傷撕裂。讓舞者安心在編舞家違逆日常的創作平面上起舞，是技術組責無旁貸的任務。

最終，從製作到演出，《屋漏痕》貫徹了「極簡」風格，也讓這支書法系列舞作，完成了如同王家衛電影《一代宗師》中所說，從「招」到「意」的階段。

雲門技術總監兼駐團燈光設計李琬玲回憶《屋漏痕》剛完成的階段，「林老師自己都很驚訝，這個作品能在這麼簡單、清楚、不複雜的概念下，有了極致的完成。」

歷經《屋漏痕》之後的雲門技術團隊，猶如百般琢磨後輕靈一躍，到了「以簡馭繁」的熟成期。

雲門技術，為何能在四十年間不斷超越、持續推進？

「有一個林老師在前面戴著鋼盔往前衝，」李琬玲笑著形容。

「我覺得林老師很愛表演藝術這個舞台上的所有事情，」李琬玲把「很愛」講得特別使勁。「他愛到每個細節只要看到就要計較；只要計較，就沒辦法放棄。」

洪韡茗說，無論新作舊作，每次演完，林懷民總有一堆筆記可給：《九歌》荷花池裡的花插得不對、漣漪的樣子不好、後台工作人員擺燭台的腳步聲太大……林老師總說，「沒有最好，只有更好」。

「一定要更好」的督促，讓雲門技術人成為「韌命」的代表。這個形容，是洪韡茗的媽媽看著兒子和兒媳──雲門舞者楊儀君──賣命工作多年的感想。

每逢林懷民編新作，雲門人無不將「韌命」精神發揮極致。前技術總監兼駐團燈光設計張贊桃，為了表現視覺的細膩質感，以近乎點畫的方式，將七、八顆燈疊合出繁複的光影層次；洪韡茗花十個月「研發」出《狂草》墨雲翻捲的雲門舞紙；《屋漏痕》的斜坡舞台、《如果沒有你》的移動鏡面，實驗期都至少一年。即將推出的

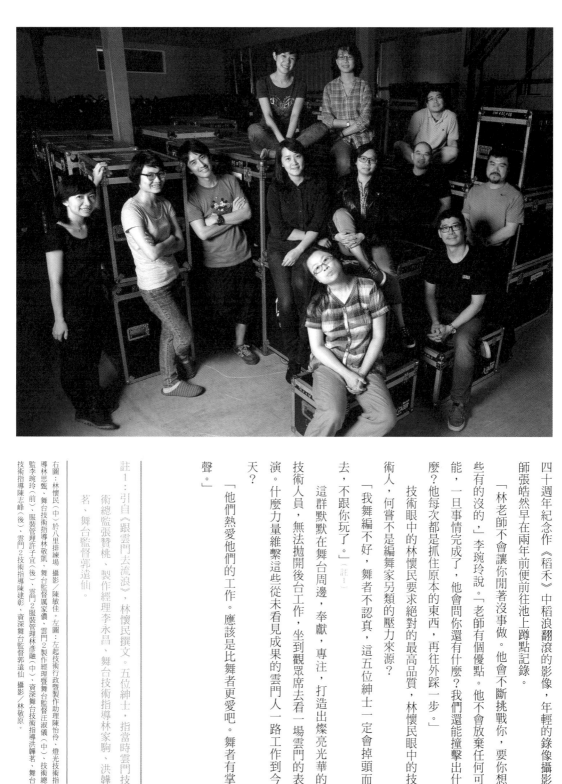

四十週年紀念作《稻禾》中稻浪翻滾的影像，年輕的錄像攝影師張皓然早在兩年前便前往池上蹲點記錄。

「林老師不會讓你閒著沒事做。他會不斷挑戰你，要你想些有的沒的，」李琬玲說。「老師有個優點。他不會放棄任何可能，一旦事情完成了，他會問你還有什麼？我們還能撞擊出什麼？他每次都是抓住原本的東西，再往外踩一步。」

技術眼中的林懷民要求絕對的最高品質，林懷民眼中的技術人，何嘗不是編舞家另類的壓力來源？

「我舞編不好，舞者不認真，這五位紳士一定會掉頭而去，不跟你玩了。」(註1)

這群默默在舞台周邊工作，奉獻，專注，打造出燦亮光華的技術人員，無法拋開後台工作，坐到觀眾席去看一場雲門的表演。什麼力量維繫這些從未看見成果的雲門人一路工作到今天？

「他們熱愛他們的工作。應該是比舞者更愛吧」。舞者有掌聲。」

註1：引自《跟雲門去流浪》，林懷民撰文。五位紳士，指當時雲門技術總監張贊桃、製作經理李永昌、舞台技術指導林家駒、洪韡茗、舞台監督郭遠仙。

右圖：林懷民（中）於六里排練場，攝影／陳敏佳。左圖：左起技術行政暨製作助理陳怡伶（前）、舞台技術指導林敬凱、舞台監督屬家儂、雲門2製作經理暨舞台監督汪淑儀（中）、雲門2服裝管理林彥融（中）、資深舞台技術指導洪韡茗、舞台技術指導陳志峰（後）、雲門2技術指導陳建彰、資深舞台監督郭遠仙、舞台技術指導李琬玲（前）、服裝管理許子宜（後）、雲門2服裝管理林彥融、技術總監張贊桃、製作經理李永昌、舞台技術指導林家駒、洪韡茗、舞台監督郭遠仙。

雲門40 魔幻時刻

文／鄒欣寧 周伶芝 許雁婷

STORY 1 《狂草》雲門舞紙

洪韡茗《狂草》，「行草三部曲」之一，佈景是七幅筆直的紙張。林老師希望在紙面上讓墨水恣意狂放的、迂迴緩慢的流淌七十分鐘。這個要求需要抗拒物理現象！

尋找合適的紙是第一步。

請教過很多人，試過很多方法，後來找到埔里的中日特種製紙廠。這個紙廠技術高超，可以做出很薄、很細，質地非常好的紙，能夠做為故宮文物的修復用紙。但是，這樣高檔的紙卻不能直接使用在演出中。還好，紙廠有實驗室，願意根據我們的需求和問題，研發新紙張。

在研發過程中加稻草、也加過金紙，目的只為了讓墨水處處受到阻礙而迂迴前進，按照我們在紙上設計的「水道」行走。《狂草》每場演出用掉七張十公尺長一米二寬的紙，相對於紙廠一噸一噸生產的紙張，我們的需求量其實算很少，但紙廠仍然願意每次停下一條生產線特別來製作，真的很感謝他們！林老師也一直很謝謝他們。

因為《狂草》，認識了手工抄紙、機器造紙，以及整個紙張生產的流程。整個研發前後也花了近十個月的時間，我們戲稱這是「懷胎十月」之作；而為《狂草》研發的這張紙，後來也被稱為「雲門舞紙」。

墨水要怎麼流才不會三十秒就玩完了？紙廠提供的各種紙樣，用什麼比例的墨水，渲染的效果會最好？「水道」的塗料要怎麼塗才能順利導引墨水流向對的方向？

為了實現《狂草》即興演出的「水墨森林」，我每天一有空就周旋在各種大小紙張、滴管、墨水中，像個實驗室裡的科學家；一下子手拿吹風機吹乾、用熨斗燙平塗料，一下子用滴管滴墨水，還要

好的墨汁，以質地細緻、膠黏性低，滲透快、不滯筆為上品。《狂草》卻反其道而行，委託工研院化工所研發濃稠而正黑，顆粒粗不易滲透，能滯留在紙上的墨水。

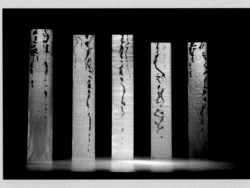

攝影／劉振祥

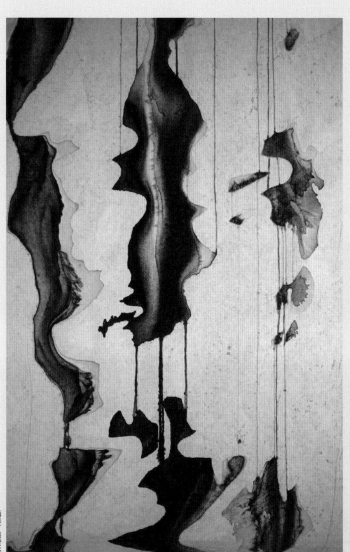

攝影／張贊桃

騰空寫下實驗的過程，提供藝術家、紙廠、化工所做參考。每天早上十點，趕在舞者上課前，將前一晚試驗、披掛在排練場的紙收起來。下午五、六點，舞者排練結束，再掛起新的紙張，用當天最好的實驗方法再重現一次，直到滿意為止。

演出時，「墨怎麼流」又充滿了臨場的考驗。解決方法就是，將墨水吊在紙幅最上方，用滴管把墨水慢慢「餵」到紙上。

為了有效控制墨與水的比例、流量、開關點，土法煉鋼拼湊了一套「自動給墨系統」──在每一張垂吊的紙上方，都有十二個附有開關控制閥的墨水滴孔，分別接到盛裝著墨或水的小水桶。操作的人一面看著舞蹈的進行，透過控制閥的開闔，隨時調整水、墨的混合比例，讓墨水快慢濃淡渲染於舞紙上，在舞台上與舞者共同演出。（採訪／鄒欣寧）

洪韡茗，雲門人暱稱「牛」，一九九六年起任職雲門技術部門，現為資深舞台技術指導。

右圖：雲門提供。左一、左二：攝影／陳敏佳。左下：雲門提供。

《九歌》荷花的生命

洪韡茗、陳志峰　很多人好奇：《九歌》荷花池裡「用的是真花還是假花？」

林老師希望「演出全程要用真花」。

他說過，很多東西都是假的，花的真實感很重要。

於是，每天開演前一個小時是我們「花藝課」時間，偌大的水池裡會插上新鮮的荷花。隨著演出的進行，荷花的香氣、翠綠的顏色會逐漸褪去，甚至枯萎。它透露了時間的意象，我覺得《九歌》就在講這個。即便荷花有花期和區域的限制，我們也會想辦法使用真的荷花。

二○一二年，重建的《九歌》開始巡演。要讓夏天、清晨四五點綻放的荷花，改在秋天的晚上開花，是違反大自然的！我們請花農挑選品種、試過很多方法，好讓花開得持久、開得晚。最後從八月到十二月底的演出，都使用真的荷花。

STORY 3

《九歌》「碗糕」

洪韡茗 燈河，《九歌》最後一個場景，是由近八百盞油燈排列而成。如果連備用的也算進去，真正的數量遠多於此。所謂油燈，是一個裝滿蠟、做了防火處理的黑色木碗，我們暱稱它「碗糕」。

舞台上的燈河，都得先花一兩個鐘頭為碗糕「加料」——加蠟，「整理賣相」——調整、更換燈蕊，然後依照燈河會經過的「流域」，將碗糕放在兩邊側台，預先準備好。演出進行中，在適當的時機點上燭火。這個時間點不能太早，否則前台燈暗時，燭火會提前曝光。通常最多只有六分鐘，工作人員必須趕在這幾分鐘內，快速、無聲地點完八百盞碗糕，同時依序、小心的把碗糕遞給舞者帶上舞台，完成一條燈河。

火，是劇院演出的罩門之一。每家劇院的防火規定不大一樣，有的很嚴格。例如大陸的劇院不准使用明火，最後只好改用電子蠟燭。但即使是假火，林老師也要求要有豐富的層次，所以訂做了多種火焰尺寸的 LED 燈，讓它們搭配擺放起來儘量接近真的燭火的效果。（採訪／鄒欣寧）

《九歌》到香港演出時，當天的清晨，從台灣採摘、包裝新鮮的荷花，趕上最早的飛機，抵達機場報關後，立刻衝到劇場，晚上演出前把花插上。隔天再飛一次，再換上新的荷花。（採訪／鄒欣寧、周伶芝）

《風・影》風箏

洪韡茗　《風・影》是林老師找蔡國強先生合作的作品。他希望我們跳出既定的工作模式，用不一樣的思維進行舞台、道具的製作。

蔡先生提出幾個概念，給我們很多素材。我們收到蔡先生陸續傳真過來的手稿，面對這些抽象的圖畫和字眼，必須去思考。例如「影子自己有沒有影子？」蔡先生提出各自不同的想像、詮釋，討論可能性。要用不同材質，不停去試。如何將這些概念翻譯傳遞的很多是哲學性的思考，要用不同材質，不停去試。如何將這些概念翻譯成為舞台上的呈現，過程很有趣。

比方，第一段的風箏。我去買了很多不同質料、且有防火塗料的風箏，然後就試著在劇場裡放風箏。風箏要人跑才會飄；怎樣才能做到人不跑，風箏還能飛呢？我們把風箏掛在半空中的軌道上，舞者拉了線，風箏就跟著跑。這樣還不行；要做到即使舞者不拉，也能翹起尾巴飛。我們土法練鋼，用了很多台固定和手提的電風扇去吹，要讓風箏尾巴優雅地飄起來。

我們測試風箏大小、長短尾巴、高低位置、風扇角度、風速、強弱⋯⋯各種變項，花了很多時間。每個劇場後台空間不同，風扇可以擺的位置因此不可能一樣。有時效果很良好，可是劇場裡氣流改變時，例如冷氣大小的改變，風箏又「垂頭喪氣」了。因此，演出時，兩旁翼幕裡總有幾個人機靈地專心侍候那些風箏。（採訪／許雁婷）

《風・影》黑色瀑布

洪韡茗　《風・影》有一塊從天空中一直落下來的黑布，有如黑色的水一直落下，呈現「黃河之水天上來」的意象。林老師想在那個場景裡挑戰觀眾的想

右、左圖：攝影／劉振祥。

像和慣性：這塊布到底要落多久才會落完？最後會出現什麼？

這塊布很長，長達三百多公尺。技術上必須以機關控制，讓這些布在準確的時間掉下來，而且落得平整順暢。我們花了很多時間去試材質，最後選用一種裏布，質感有如絲綢，以創造出河水、瀑布的效果。

我覺得這條黑布最好看的時候，是在紐約古根漢美術館演出時。那是一個環狀的場景，我們先研究模型，也實際去勘察場景，再決定怎麼跟那裡結合。環狀展廳全白，一束燈光照亮，黑色的瀑布從四五層樓高的地方不停不停地往下落，視覺反差很大，讓人屏息，非常好看。（採訪／許雁婷）

林克華，乙太設計顧問有限公司主持人。亞洲華人地區最負盛名的燈光與舞台設計家之一。一九七〇年代就與雲門合作，作品包括：《聽河》、《花語》、《風·影》、《松煙》、《行草》、《家族合唱》、《九歌》、《紅樓夢》等。

雲門小劇場

林克華　一九八〇年，以吳靜吉為中心的劇場人，成立實驗性的「蘭陵劇坊」。一股突破「模仿西方劇場」的自覺意識正興，卻苦於全台灣沒有一個專門的實驗劇場，也沒有足夠的專業管理者及後台工作人員。因此，為蘭陵劇坊訓練的吳靜吉、林懷民和我決定自己籌資建立台灣第一個「實驗劇場」，以提供實驗演出發表，同時培養舞台技術工作人員。

至於據點，我提議自己成長的地方——大稻埕，此處人文薈萃、又具有傳統民俗文化根基，得到大家的共鳴。最後，卓明找到甘谷街七號的一棟百年老屋，設計和空間正好合適，我們正式開始打造「雲門實驗劇場」。

當時最麻煩的是燈具和舞台用的黑膠地板，台灣都還沒有生產，要仰賴進口或自行研發製造。一九八一年夏天，我、詹惠登和幾個人，站在基隆岸邊碼頭上，迎接經過半年飄洋過海船運過來，台灣第一批進口的Ieko燈。舞台黑膠地板直到一九八二年才在台塑高雄廠研發出來，我們非常寶貝，只有在演出時才捨得拿出來用。所有執行和技術上的難題，我們都是靠閱讀、參考大量資料和書籍，自己找出解答。雲門實驗劇場，可以說是我們一磚一瓦、胼手胝足地蓋出來的。

一九八五年劇場因房東要收回房子只好搬家，搬到八德路監理所對面的一家工廠，那時候仍然預備一年推出兩檔贊助小劇場的演出節目。直到一九八八年因為缺乏經費來源，

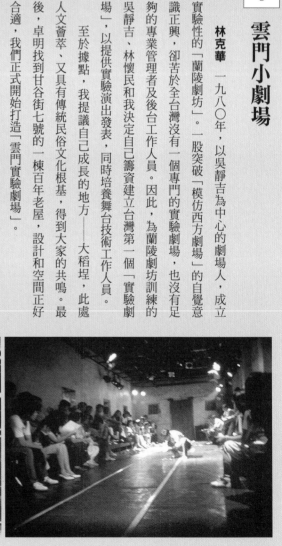

《夢土》的異質拼貼

加上雲門舞集宣告暫停，雲門實驗劇場於是停擺。但在那個小小的地方，想像空間卻很大，和觀眾緊密交流的小劇場，已埋下許多劇場創作的種子。（整理／許雁婷 引自《舞臺光景：林克華的設計與沉思》）

林克華 一九八五年發表的《夢土》，可以算是雲門舞集一九七三年來的總結，它詩意濃厚，使用了大量拼貼手法，整體視覺構想是林老師和我一起發展出來的。為了應付這個挑戰，我一方面消化之前從李名覺習得的藝術養分，另方面埋首鑽研中國古美術以尋求啟發。此作可謂是我設計生涯中重要的轉捩點，除了掌握整體視覺美感的能力，也學會婉轉細膩的表現手法。

《夢土》不連貫的片段特質，正好像是給我一個遁逃的機會，讓我開始掌握抽象的設計語彙，處理充滿詩化、隱喻和抽象的藝術內容。我認為舞作的精神是要呈現一種古今的衝突，所以在燈光表現上，也採用大量的異質拼貼。例如，其中交織了很多現代感強烈的幾何色塊和古典影像，來傳達新舊並置的時間感，又創造許多不同的視覺重疊層次。這些靈感也是從《當代》雜誌上的資訊和論文焠鍊出來的。當時很多人羨慕我有這樣的機會，可以在每個片段中以視覺為主軸盡情揮灑，不必負擔整體連貫的責任。

回想起來，當時確實有些蠻才的直覺，層次豐富的景象在舞台上虛實交錯，敦煌壁畫和西藏唐卡畫具體厚實，紗幕和水袖、水墨渲染則是柔軟輕盈；古典的影像古意盎然，然而樹皮、紅綠色的化學管、海浪波紋的幾何圖形色塊，卻塑造出現代抽象化的意象。

不過，此作亦是一個導火線，讓我開始感到惶恐，怕自己就到這裡為止了，加上在美國巡演時體驗到這些設計手法襲自西方，並不夠創新。重新面對自己後，我下定決心出國進修，展開新的探索。

（整理／許雁婷 引自《舞臺光景：林克華的設計與沉思》）

《家族合唱》史詩劇場

林克華 一九九七年的《家族合唱》像是一首企圖用台灣百年來的家族相片影像，來傳達台灣百年歷史發展的史詩，舞台設計則是我的老師李名覺。

從設計思維、合作激盪到技術執行都是高難度，但僅用很少設備來完成，主要是有清楚的設計理念。

舞作以眾多藝術媒介互為表裡、交替發聲，包括舞蹈、影像、燈光、環境、音樂、真人訪談錄音等。傳達訊息的時而為影像，時而為舞蹈。為了呼應讓空間充滿可變性的舞台設計，以及投映出來的歷史照片，我設計的燈光必須努力營造出每段舞蹈所需要的獨立環境，運用燈光，把舞台切割成不同的空間層次。另外，也要讓舞者在巨大影像和龐大的平面背景前，依然有空間舞蹈，並被清楚地看見。

為了應對編舞概念上強烈的後現代劇場特質，這次我一反過去以故事架構和線性邏輯為主軸的概念，設計上改用不對稱、不和諧和拼貼的手法切入，採用強烈的幾何線條和切割圖形的光影造景，來對比舞台上的老照片；再輔以朦朧、懷舊的燈光，對比冷冽、尖銳的現代光影。燈光畫面展現了古今並置的對比和不協調感，暗喻台灣人在傳統和現代文化之間的矛盾。到最後，舞蹈透過民間祭祀儀式，讓眾人彷彿重獲救贖，燈光也才回歸到傳統敘事手法，表現祭典的氛圍。

這是一齣兼具知性和感性的龐大舞作，不僅開拓舞蹈在感覺層次的美感經驗，還要面對鮮明的歷史影像，作出舞影，表達對意義的追尋、探討甚至批判。而燈光設計的角色，是隨著舞作內容，精確選擇以舞者、影像、燈光、環境或音樂成為焦點的時機，讓舞蹈的味道傳達出來。（整理／許雁婷 引自《舞臺光景：林克華的設計與沉思》）

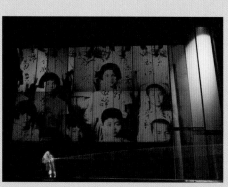

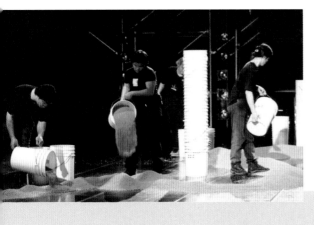

右上：攝影／劉振祥。右下：攝影／游輝弘。左圖：攝影／劉振祥。

王孟超，第一次與雲門舞集合作，是一九八三年擔任《紅樓夢》的舞台設計李名覺的翻譯。當年二十六歲，剛服完兵役，於雲門舞集小劇場受訓。一九九三年正式與雲門合作，擔任《九歌》製作經理。

《流浪者之歌》三噸半金黃稻穀

王孟超 原以為《流浪者之歌》的舞台，不像《九歌》的佈景很大、難度也高，應該比較容易，殊不知稻穀處理起來也很棘手。

稻穀含有粉屑，必須先清洗、梳耙、烘乾；加上稻穀從空中灑落在飾演僧人的王榮裕身上時，氣流把稻穀吹影響呼吸或被扎傷。第一次在排練場試驗稻穀從空中灑落在飾演僧人的王榮裕身上時，氣流把稻穀吹歪，打在他頭上，頭破血流，大家嚇壞了。為此我們改用品種較圓的米，並先在王榮裕頭上、手上塗抹幾層樹脂來保護。

巡演各地時，稻穀的「事故」也層出不窮。

有次在高雄演出，舞台上有個燈泡破了，碎片掉到稻穀裡，我們出動所有工作人員，花了三天左右，才將玻璃碎片從三噸半的稻穀中挑出來。在澳洲，舞台用的稻穀被海關認定為「農作物」，照規定，必須先用迦瑪射線將稻穀閹割成「不會發芽的米」，才能「進口」。又有一年，我們為美國巡演新做了一批稻穀，結果到當地一打開，全都發霉了。原來，稻穀烘乾後桶內仍有水氣，還不能馬上蓋起來。只好當場洗米，把劇院的停車場當成曬穀場。稻穀曬乾了才能演出。

最慘的是莫斯科之旅。出發前三個月，契可夫藝術節通知，由於中國米出問題，俄羅斯全面禁止稻米進口。最後，主辦單位在裏海附近找到米，雲門派出舞台技術指導林家駒，到莫斯科市郊指導幾位年輕人染米。染染曬曬，七天搞定。幾場演出後，三噸半的稻穀由後台上卡車，直接開往焚燒場。

另一次是要將稻穀從法國直接運送至美國，兩地演出間隔一兩個月，時間很充裕。誰知到了演出前，稻穀竟然還沒運到，原來是碰到法國大罷工。當時已經有心理準備，要跳一場沒有稻穀的《流浪者之歌》，所幸稻穀在演出當天空運抵達，立刻裝台上演。（採訪／許雁婷）

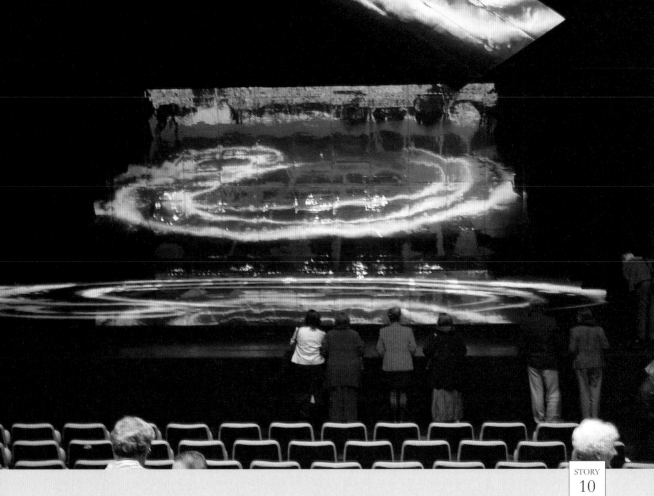

《水月》鏡中月，水中花

王孟超　一九九七年在慕尼黑，林老師拿著巴赫的大提琴的獨奏曲，和舞者開始試排一些動作。有一天在街上，那天晚上，林老師突然抓著我蹲下來看著對面商店上面的一排鏡子。那鏡子擺設的角度，可以映射底下來去的人群。那天晚上，林老師就說這個舞叫《水月》，要用鏡子當佈景。

鏡子之外，林老師希望地板上有些圖像，可以倒映在半空中的鏡子裡。他找到一張照片：喇嘛在寺廟地上用粉筆畫出八吉祥的圖像，歡迎首度返藏的頂果欽哲仁波切。我們把其中一個吉祥物的局部放大，描畫到黑地板上，漫漶斑剝的感覺很好，有如水紋。這些白色的線條像地圖，成為舞者的路徑，以及對位的對象。

林老師又要舞的結尾有水漫流過舞台。表演的舞台基本上是在一個大水槽裡，墊起表演區，上舞台傾斜，讓水流下去。水流進溝槽後，再用馬達送回上舞台，再流下來，循環使用。台上的水必須在開演前先燒到攝氏五十度，再讓水降溫，舞近終結時，流到舞台上的水，剛好略低於人體的體溫。這樣，舞者才不會著涼。我們特別製作了一個大熱水器，燒熱這四噸的水。

有次在德國演出，劇場看了我們的技術需求，特別派了兩位工程師，手拿溫度計，不斷調整熱水器，以確認水溫剛好達到五十度。看他們這麼認真，我們都不好意思說⋯⋯其實只要大概就好！（採訪／許雁婷）

138

STORY
11

《烟》一棵樹

王孟超 二〇〇二年創作《烟》

之前，我們去了一趟印度。在佛教聖地的鹿野苑，林老師看到了一棵樹，說：「這棵樹，氣很好。」我就把它拍下來。《烟》舞台上的樹，就是以它為藍本。

《烟》原本是要講一個生死的故事。

在聖城瓦拉納西（Varanasi）我們從半山腰往下看火葬場一簇簇的火堆燃燒著，濃白的煙冉冉上升。亡者的家屬既悲傷又高興。他們為親人的逝去而悲傷，但又為親人不用再受輪迴之苦而高興。

印度行旅後，所有人心境都變了。到最後創作出來的《烟》，林老師引普魯斯特《往事追憶錄》，用俄國音樂家許尼克的音樂，編出歐風的舞作，隱約可以看到一個家族、青春的衰敗。那棵印度的樹移植到彷彿歐洲的地方。（採訪／許雁婷）

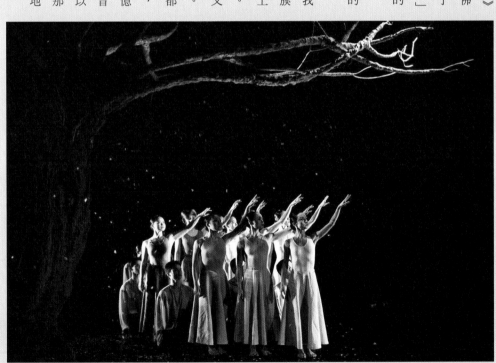

139

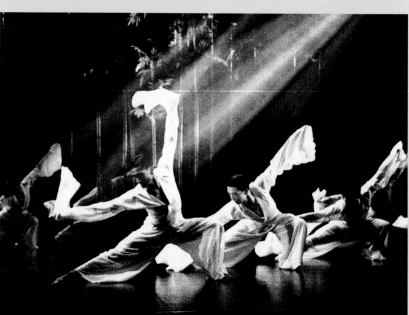

右圖：攝影／李銘訓。左一：《松煙》攝影
／劉振祥。左二：《行草》攝影／飯島 篤。

張贊桃，一九七六年開始與雲
門工作，一九九一年雲門復出
後，擔任技術總監及駐團燈光
設計。

《竹夢》的七種意境

張贊桃

張贊桃 作為燈光設計，張贊桃不斷
以各種方式做功課和自修。為了貼近編
家腦海中的意象，他曾應林老師建議，到
京都寺院「名園夜謁」，看他們如何為竹
林打燈。為了《竹夢》，他帶著一家人起
早開車到溪頭，看煙雨山林中的竹子是怎
樣的景貌。

《竹夢》有七個章節，張贊桃為變幻
的竹林創造了七種意境，燈光纖細、敏
感，具有濃烈的人文色彩。他為雲門作品
設計的燈光，並非霸氣凌人的燈光效果，
而是以燈光長時間的細緻變化，營造氛
圍、場景，呼應音樂和舞蹈，卻又自成語
言。林老師形容「他的設計，燈光不只是
視覺的光影，而是舞台上無所不在的空
氣。」

他說，「京都夜間燈光映照的古剎竹
林，成為我斟酌《竹夢》燈光的準則。……當然我也的確從溪頭的竹林發現，即便逆光之下，都不影響
葉子、竹林的生命力。但我實在很難確切地說，那整個山頭用燈裝飾起來的名園夜謁，或者漂亮的花
園夜景，對《竹夢》的設計有什麼明顯的影響，但我想這些東西看過之後，就存在我腦袋的資料庫裡，
它們有潛移默化的功能。」（整理／許雁婷）

《行草》系列：顏色的學問

張贊桃 《行草》是張贊桃印象中挑戰度最高的作品之一，難度在於白色的地板。因為以往表演的地板都是黑的，比較好處理，白地板很容易反光，讓空間變得很空、很大，削弱了舞者的存在感。所以設計時是完全不同的思維方式。

他以書法的白紙，黑字，紅印泥決定燈光黑白紅三個主要顏色，以及宣紙的質感，創造出《行草》中紙張般的幾何圖形的變化。在《松煙》，他發現米黃色的舞蹈地板和同色系的背照天幕，構成有如天地般的空間，更似水墨的暈染，有別於《行草》清楚的塊狀和銳利的邊緣。當時，他常天未亮便前往八里淡水河邊看日出光景，觀察天空的光和雲、太陽剛從山頭出現的模樣、河面上金黃日光的水波紋光；下班時駐足海邊，觀察日落的顏色變換。從黎明、黃昏、夜光，一天的自然色彩中汲取養分，映照約翰‧凱吉的音樂，在節奏韻律、色調轉換之間尋得平衡，創造出溫潤如瓷的氛圍。

林懷民強調《松煙》要尋找中國的色彩。劇場燈光使用的色紙，都是西方藝術文化中提煉發展出來的顏色。為表現青藍、秋香、蔥綠這些中國顏色的質感，他特別找廠商製作耐得了三百五十度高溫、可以維持四、五小時不變色的玻璃色紙，創造出屬於中國顏色的燈光效果。

在顏色的學問中，他持續探究：「《松煙》的黑和《行草》的黑有不同。《行草》中在舞者身上的黑，暗示流暢的水墨線條。《松煙》中舞者身上的黑，宛若是書法中的頓與挫，要有壓得住台子的穩重。」張贊桃設計燈光，總不斷在自問自答中自我對話，透過找尋資料和持續嘗試，找到可能揭開謎底的方法，最後回到燈光上細膩地實驗。該也是這樣的精神，讓國外媒體讚美他的燈光「有罕見的美麗」，稱他是「燈光界的繪畫大師」。（整理／許雁婷）

《聽河》鳥與水

王奕盛 二〇一〇年的《聽河》，林老師希望以影像來呈現水的表情。攝影師張皓然用半年的時間上山下海拍攝了各種河的面貌，包括二〇〇九年的八八風災泛濫的惡水。素材齊備後，我再重新整理，剪輯出林老師想要的效果。

《聽河》的影像有時取局部放大，有的上下或左右「顛覆」。有的加強顏色的反差，讓濃度加深，才經得起演出時舞台燈光的折射沖淡。長達五十分鐘的影像，前後秩序如何連貫，對比，呼應；如何轉場，如何與音樂和舞蹈動作同步或對話，如何與舞蹈互輔互成，不喧賓奪主，都必須一次次嘗試、修正。幾秒的小修正往往要耗掉半個小時。做《聽河》的那三、四個月期間，幾乎天天熬夜。

舞台上的影像是由四台投影機拼接起來的動態畫面，來自不同方向的投影機必須同步。偏偏後，整片天幕的惡水從天上衝下來的畫面，就算只有不到一秒的秒差，也很容易被觀眾看出來。尤其是最

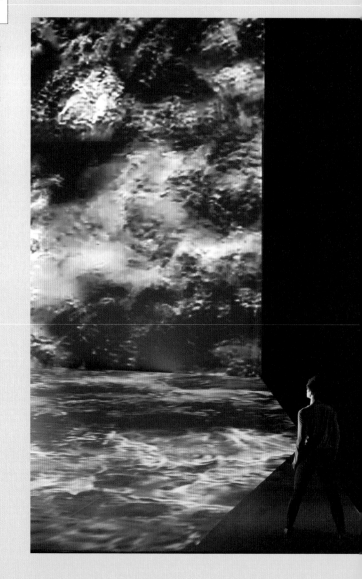

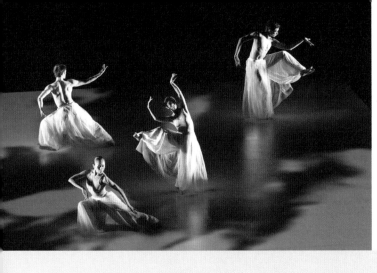

《屋漏痕》水墨雲

王奕盛 《聽河》首演後，當晚林老師在劇院後台就跟我說：「去找雲吧。」一句話，我把腦中流淌了半年的河刪掉，開始坐在電腦前「騰雲駕霧」為年底的《屋漏痕》做準備。

在這之前，我在設計上多半依林老師的想法，到了《屋漏痕》才開始主動提出自己的想法。我把搜尋到的五十多種雲彩影像拿給林老師看。他看了覺得，雲很漂亮，但是跟水墨的趣味差很遠。他說：

「如果你的體認只有那麼多的話，大概沒有資格做這次的設計。」

我當下聽了很難過。但我沒放棄，繼續鑽研，也跟許多前輩請教意見。

某一天，看著滑鼠的游標，靈光乍現，我將雲的畫面反白，加強反差，好像發現新大陸一樣：天空變成亮白的真空，緩緩蠕動的雲近似水墨！我開始把影像歸類：白開始、黑開始、空氣、線狀、暈染。分類之後，調對比、調速度、拼接、取局部畫面，想像舞者與影像的互動。來來回回十多次，雲不再是雲，而是濃淡、速度、方向、形狀都不相同的黑色流影。厚重的積雲幻為潑墨，點點浮雲儼然皴筆，有些鏡頭根本就是構圖均勻的山水畫。

《屋漏痕》的另一項挑戰在於，影像要動得很慢很慢，原本只有十到十五秒的影像素材，可能拉長到十分鐘。影片是照片般的連續畫面，時間拉長後，畫面會出現扭曲和馬賽克。最後我找到一種可以自動幫影像「差補」起來。雖然這種特效用在具象的東西，會變形、模糊，可是用在雲墨反而達到暈染開來的視覺效果。（採訪／許雁婷）

四台機器時間常常不在同一個點上。我們檢查了電力對傳輸速度的影響，也增強了電腦的效能，還是無法解決。首演時只得先用另一個方法暫替。

首演完我心裡放下一顆大石，可是真正的問題沒有解決。當晚接到林老師的電話，語氣非常虛弱。他非常失望，我們試了那麼久為什麼還是沒能解決問題？電話裡老師跟我說：「如果你要變成一個專家，就要知道理由。」（採訪／許雁婷）

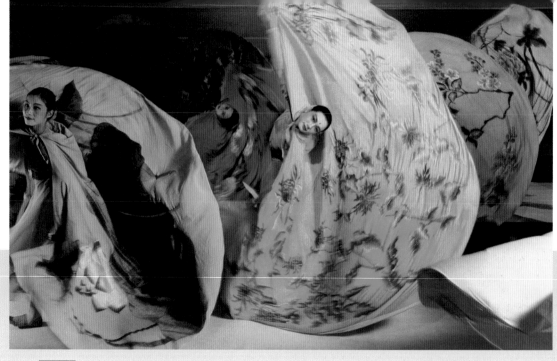

《紅樓夢》劇場啟蒙

林璟如　一九八三年為《紅樓夢》設計服裝，可以說是我「進入劇場專業的啟蒙」。儘

管多年後來看，覺得作品很不成熟，卻是記憶中最難磨滅、彌足珍貴的一次經驗。當時我剛剛進入劇場領域，製作、設計能力都還很不足，林老師對服裝有很強的概念，對布料及顏色等都很有想法，當時比較接近是他告訴我要怎樣的衣服，我再從服裝製作上設法貼近他描述的感覺，我是「半設計」。更多時間是在服裝的結構、質感上琢磨。

從準備到完成的實驗過程長達一年，光布料就試過三百種布樣。以染色來說，必須從幾百種顏色中挑出十二種顏色來搭配。調配的那幾個禮拜，除了睡覺，都跟染布的鍋爐寸步不離。這才了解，色彩群中彩度和明度要一致，才不會有突兀感。染色的溫度不同，同樣染料染出來的顏色也會不一樣，化學染料尤其會產生截然不同的上色效果。這些都是我經由《紅樓夢》累積學習到的。

因為長時間趴在地上畫圖，血液不循環，加上染色、熬夜，做完《紅樓夢》後，我有將近一個月時間手腳浮腫。長時間放在染色用的大爐上高溫蒸烤的雙手，乾裂髒污，指甲裡全是染料。我年輕時非常愛漂亮，當時心想：「劇場服裝的工作怎麼會是這樣？」覺得太辛苦了。最後看到服裝在舞台上呈現時，反而有點悲從中來。也有過懷疑，我是否能經歷這個領域一次又一次的挑戰，幾乎想要放棄。

因為《紅樓夢》，讓我瞭解到劇場裡的色彩語言、服裝語言，更成就了我一生的染色功力，包括對中國服裝史的考證也是從那時候開始。我的所有基本功，都是當時在雲門打下的基礎。（採訪／許雁婷）

《輓歌》痛的顏色

林璟如　一九八九年設計羅曼菲的獨舞《輓歌》。林老師希望這支舞有條很大很大的

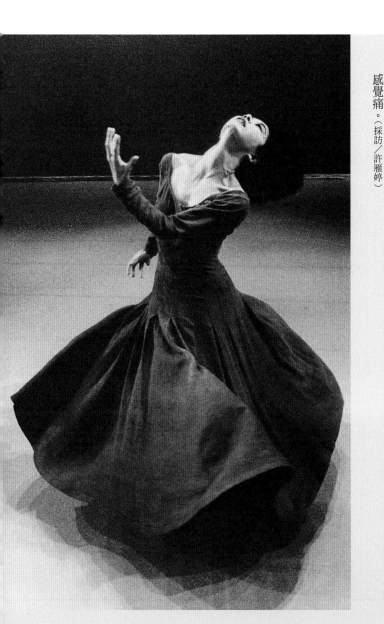

林璟如，台灣劇場最活躍的服裝設計家之一。從一九八〇年，二十八歲，第一次為雲門歐洲巡演設計服裝，至今三十餘年。雲門《紅樓夢》、《水月》、《行草》等多齣舞作的服裝，都出自她的設計。

右圖：攝影／劉振祥。左圖：羅曼菲。攝影／謝安。

裙子，因為曼菲要在舞台上不停地旋轉。但不是輕盈地飛，而是要非常沉重地飛旋出去。他還給我一張瑪莎‧葛蘭姆的舞照參考。

我們試過很多方法，例如在裙襬加銅板來強調重量，問題是轉完一蹲下，銅板就噹噹作響，這方法行不通。最後還是從布料和色彩下手。

這個作品是為悼念年輕的生命而作。林老師一直希望裙子的顏色要包括很髒的、血紅的顏色。但無論我怎麼添加，林老師總覺得不夠。他說我日子過得太幸福了，要我大膽去愛、去失戀、去痛哭，把痛的東西全部加到顏色裡去。

「痛」的感覺是很難從服裝上表達的，何況這個作品琢磨的「痛」不是表面而是極度內斂的。這件服裝能成立，色彩幫了很大的忙，很沉重的黑、深藍，和偶爾冒出來的血紅……真的有從集中營裡面出來的樣子。這是我第一次被自己的作品感動。過去做的服裝都是美的，沒有過那麼沉重，讓人看到就感覺痛。（採訪／許雁婷）

《行草》用身體寫書法

林璟如　和雲門合作二十年後，我的健康亮起紅燈，當時下了艱難的決定，暫停和雲門的合作。三年後再次合作，就是二〇〇一年的《行草》。再度碰面時，林老師就說了這句話：「我要做《行草》，就是寫毛筆字，草書，妳先做功課。」

那是我和雲門合作第二十個年頭的開始。重啟合作，我希望在設計上能有更多自由揮灑的空間。

林老師仍是滔滔不絕地說著他對畫面和服裝的想像，我卻已決定先從自己的構想出發。我搬出國小畢業後再沒碰過的筆硯，重新臨摹水字八法，寫壞了幾支毛筆。從運筆之間尋找與服裝的關聯：「力」與「實」的質感。

首度在排練場曝光的服裝，看不到林老師給的各種畫面的痕跡。儘管林老師的表情、言語透露出他的不放心，但他並未「退貨」，僅在過程中「企圖修改設計」，最後還是同意我原來的設計。接下來我帶著更多實驗品進排練場，《行草》的服裝就這樣，一路順利登台。

我十分感謝林老師當時的信任和擔待，這也開啟了我與雲門合作的第三個十年裡，更寬闊的空間。曾經我以自己學歷不高為憾，如今才發現我早已進入「林懷民藝術學校」，在漫長的歲月裡，他給我最完整和嚴格的訓練，成為我在藝術這條路上持續前進的最大動力。（採訪／許雁婷）

《屋漏痕》像煙一樣不存在的白

林璟如　二〇一〇年的《屋漏痕》，是我覺得最具挑戰性的一次設計。觀眾或許會覺得不過就是一條白紗做的紗裙，看似簡單的設計和布料，實際上經歷了非常多道工序和很多細微的調整。光是怎麼樣做出「像煙一樣不存在的白」，就讓我傷透了腦筋。

原本白色薄紗在很強的光源下會變透明，就能做到若隱若現，但《屋漏痕》是從上方投影，地板會

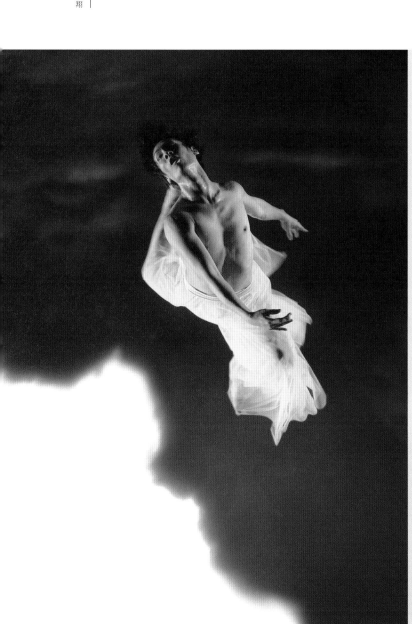

右圖：周章佞。攝影／劉振祥。左圖：王立翔攝影／劉振祥。

泛起淡淡的綠光，所以我們一直看到很清楚的、無法消失的白色。試了很多方法，最後把紗染成和投影反射一樣的淡綠色，才解決這個難題。

但問題又來了。

林老師說：「可不可以把舞者腰上的『豆干』消除掉？」原來：：紗裙是一片片堆疊後，在腰間打褶固定。舞動的時候，紗裙會展開，但腰間層次較多的部分，就會出現顏色較深的塊狀。要做到顏色完全一致，在製作上極具挑戰。但如何將那些色彩層次處理到一致，完全要靠肉眼和經驗來判斷、實驗。為了染成幾近白色的淡綠，我所使用的染料，少到連砝碼都幾乎秤不出來。我持續調色、染色，再不斷拿到舞台上和燈光、投影配合試驗。（採訪／許雁婷）

147

媽媽舞者

劉振祥 可能因為自己年紀相仿，雲門幾個「媽媽級」的舞者，讓我特別感動。

她們的身體感覺和年輕舞者就是不一樣，多了一種韻味。即便生過小孩，身材也保持得非常好，但肌肉線條已和年輕舞者不同，那種身體不是青春的美，而是富含生活閱歷的美。這種美，在看見她們和年輕舞者一起跳舞，就能感覺出來。

因為時常在雲門舞集走動，又和舞者熟識，所以也有機會捕捉到他們幕後的身影。很多舞者的小孩，從小在舞台邊上看媽媽跳舞長大。有時排練告一段落，孩子會到舞台上玩；有些孩子下課後，就到排練場等媽媽下班一起回家。雲門常一出門巡演就個把月，有時不忍分離，也帶著小孩一起去。印象最深的，是一個孩子的剪影，在旁邊看著媽媽，安安靜靜的。（採訪／許雁婷）

決定性的瞬間

劉振祥 最早和雲門合作是為「十五年回顧展」拍攝宣傳照。當時還有前輩拍雲門的作品能夠參考，後來一切都要自己去揣摩。觀眾看舞是看一個過程，我的鏡頭看的則是一個個靜止的畫面。怎樣的畫面可以代表一支舞作？

拍舞蹈，是捕捉動態的瞬間，擺好的造型會失去動感。我常是看了舞以後，再決定拍哪幾段。有時沒捕捉到某個畫面，就請舞者重跳。每位舞者都在動，好看的動作點也不同，我必須去協調誰快一點、誰慢一點，好在同一瞬間形成好的畫面，我想這是作為一個舞蹈攝影師必須要有的能力。林老師最厲害，他可以立刻看出誰的手或腳不對，立即調整。舞者也總是一聽就懂，馬上調整到對的時間和動作角度。（採訪／許雁婷）

劉振祥，眾多表演藝術團體指名合作的專業攝影師。一九八七年，剛退伍第二年，二十五歲，與雲門首度合作，從拍攝宣傳照開始，至今二十五年。

右一：攝影／劉振祥。右二：蔡銘元 攝影／劉振祥。左圖：雲門提供。

戴安全帽的日子：《家族合唱》火場重生的照片

雲門文獻室 二○○八年雲門八里排練場大火，基於安全考量，在火災後三日，終於「獲准」進入火場清查殘存文獻。災後殘垣被認定是有危公眾安全的地方，必須在一個月內限時拆除。我們的時間不多。但搶救文獻的行動既要快，又不能太粗魯，必須一寸一寸地探索，深怕翻動灰燼的時候，對倖存的文獻造成二度傷害。

我們戴著安全帽，拖著塑膠籃在廢墟中四處尋寶，每拾滿一籃，就拖到火場外的空地細細檢視。外人看來真跟揀破爛的沒兩樣，殊不知籃子裡頭裝的，可能就是台灣文化藝術的結晶。一天天過去，真的只有破爛，絕望，卻仍得每日戴上安全帽，低頭拾綴。

經過十二天的撿拾，終於有好消息傳來。《家族合唱》的老照片，那些費心從各地搜羅的兩千多張台灣百年老照片，述說著清末、日據時代，直至今天台灣人的形象和記憶──還在！

被壓在鐵櫃深處的照片、幻燈片，經歷水火無情的文獻，一張張泡水洗澡、分離沾黏，再一張張小心擦拭乾淨，夾上晒衣架，克難地掛在舞蹈把杆上，陰乾。

一九九七年《家族合唱》首演時，負責搜集整理家族照片的林家駒，立刻放下手頭上千頭萬緒待整理的舞台技術資料，加入照片「看護」的行列。白天，他比對火場殘存的技術文件，翻攪十年前的記憶，一張張辨認照片、重新編號。傍晚和清晨，就見他時不時拿著紅色大同吹風機，對著四、五排把杆上的照片來回吹拂。八里山區的濕氣重，照片乾不了，影像會褪得更厲害。

這批家族照片文獻經盤點編號，依內容主題分成三十九類，共清點出演出用的七百多張切割畫面的幻燈片，和一千七百多張紙本照片。我們將演出使用的幻燈，拆下白色外蓋，清除餘灰，用攝影的空氣球吹掉幻燈片上的灰塵，再重新蓋上。紙本的照片經過掃描，儲存成數位電子圖檔，再一張張修補破損、調色。歷經三個月的工夫，這批劫後餘生的老照片才幾乎完全恢復受災之前的狀態。

二○一一年十二月十五日，經過諸多繁複手續，《家族合唱》重新回到國家戲劇院的舞台，以影像和聲音，讓歷史人物重新復活，重新召喚台下的觀眾。從充滿灰燼的火場走出來的我們，凝神期盼。

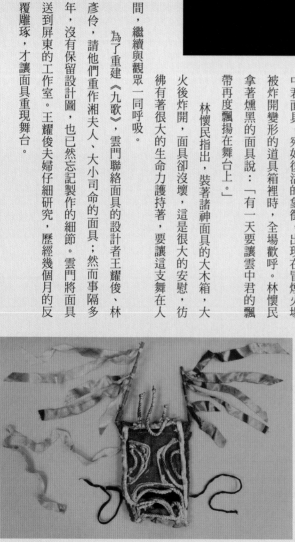

《九歌》面具：火後倖存

雲門文獻室　一九八八年雲門暫停後，林懷民遊歷東南亞諸國，印度，印尼，尼泊爾。他也去了中國大陸，到貴州安順看儺戲。而峇里島的島民晨昏祭拜，甘美朗樂音裡，附身的女童闔眼起舞，戴著面具的乩童狂奔吼叫，在廟庭，在墳地。林懷民找到了他的「楚地」。

一九九三年創作的《九歌》彷彿是他的旅行日記，內容涵蓋各國音樂和舞姿，打破了觀眾時空想像的限制。林懷民也從賀蘭山脈初民岩畫圖像，找到巫覡扮神面具的原型，打造舞劇裡的東君、雲中君、湘夫人和大小司命等面具。

二〇〇八年排練場大火，《九歌》音樂盤帶與道具也無一倖免。然而當灰燼沾污的雲中君面具，宛如復活的象徵，出現在冒煙火場被炸開變形的道具箱裡時，全場歡呼。林懷民拿著燻黑的面具說：「有一天要讓雲中君的飄帶再度飄揚在舞台上。」

林懷民指出，裝著諸神面具的大木箱，大火後炸開，面具卻沒壞，這是很大的安慰，彷彿有著很大的生命力護持著，要讓這支舞在人間，繼續與觀眾一同呼吸。

為了重建《九歌》，雲門聯絡面具的設計者王耀俊、林彥伶，請他們重作湘夫人、大小司命的面具；然而事隔多年，沒有保留設計圖，也已然忘記製作的細節。雲門將面具送到屏東的工作室。王耀俊夫婦仔細研究，歷經幾個月的反覆雕琢，才讓面具重現舞台。

陳志峰，唸台北工專時學土木工程，後轉入台北藝術大學主修舞台設計，德州大學奧斯丁分校藝術碩士主修劇場技術畢業。多次參與雲門技術工作。二○○九年加入雲門，現任舞台技術指導，《屋漏痕》舞台執行。

右上：陳韋安　攝影／馬嶺。右下：攝影／劉振祥。左上：雲門提供。左下：斜坡舞台　攝影／陳建彰。

《屋漏痕》傾斜八度的舞台

陳志峰 一開始，林老師就要《屋漏痕》有個斜坡舞台，讓一樓的觀眾也可以清楚看到舞者在虛擬的雲水中舞動的情境。傾斜八度的舞台不只對舞者是高難度的挑戰，也是舞台技術又一次思維上的顛覆。

《屋漏痕》的舞台，傾斜的高度必須視舞者的膝蓋和腳踝能夠承受的範圍而定；什麼樣的結構與材質，才可以把架高後的底層空間會產生的噪音減到最低，我們必須在種種考量中抓出最佳的平衡點。最大的挑戰是，林老師要求這個寬十七‧四公尺，深九‧八公尺，斜坡盡頭高達一‧二五公尺的龐然大物，必須只能用十個人在三個半小時內組裝完成。構成斜台的每一個組件，長度還不能超過二‧四公尺，才能進貨櫃出國。

討論舞台結構時，林老師也常和技術人員腦力激盪，請教各領域的達人。《屋漏痕》就請教了台灣室內設計的大老林存謐先生，從木工隨身攜帶的片裝桌鋸找到靈感，以卡榫相嵌，達到快速組裝的功能。雖然後來發現，原本雲門慣用的拼接方式也可以做得到，但這套「卡榫舞台」已成了雲門技術創新的紀錄。（採訪／周伶芝）

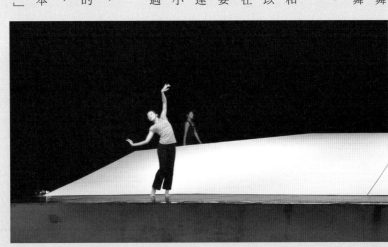

《松煙》賽璐璐片投影燈具

李琬玲　回看過去這幾十年，雲門在技術方面的演進，好像台灣加工業的縮影。為了達成作品的完整度，即使經費不足、器材受限，技術人員都有一種「土法煉鋼」的幹勁。雲門都在大劇院大舞台演出，舞台視覺必須「填滿」，林老師喜歡空曠的舞台，又希望輕便巡演，因此雲門從八〇年代起就開始發展投影。有投影的製作，燈光如不深思，餘光會把影像沖淡，台上毫無張力。這項挑戰刺激出許多燈光技術的變通創意。

一九八五年的《夢土》，是用強光幻燈機將影像投影在白紗上。那還是用幻燈片盤的時代，幻燈片容易卡住、損毀，加上強光幻燈機的光源非常高溫，幻燈片很容易燒破，事前必須複製很多份幻燈片做好替換的準備，一片按順序、很小心地裝進特殊玻璃片夾裡，演出時還得祈禱幻燈片不要卡片。後來投影的想法越來越多元，除了投射在背景幕上，也試圖投射在地上，燈光也跟著開發出某種的投影畫面，其實是在燈具上加賽璐璐片（Celluloid）拼出來的。例如二〇〇三年做的《松煙》，以水墨山水發展出來的投影畫面，其實是在燈具上加賽璐璐片拼出來的。

可以投射到整片白地板的投影機非常貴，當初雲門沒有資本，技術人員就想，不如用燈具投影最快。一顆燈的投影範圍沒那麼大，就把畫面切成十一塊，用十一顆燈來投射。但傷腦筋的是，燈具發光時溫度很高，得想辦法不讓賽璐璐片被燒掉。當時台灣的廠商很能無師自通，翻看國外的燈具型錄自行揣摩，研發出一種名為「投影片效果器」的配件，裝載強力風扇，可以預防燒片。今日看來雖說是個非常笨拙的技術，但已是當時既省錢又完美的解決方法。日後的《屋漏痕》也算是這個理想具體的實現，《屋漏痕》演出使用了兩台一萬五千流明的投影機，從頭頂上同步投射於舞台地面上，投影的流動墨色，與舞者在進出之間，完成了驚人的視覺畫面。

隨著投影器材的日新月異，特別是電腦的發展，投影不再那麼辛苦。《家族合唱》中，兩百張左右的台灣老照片是「主角」。一九九七年首演時，分割畫面，動用三十六部投影機來構成每個畫面，裝機、接線、調校、換片、擔心這台或那台機器的狀態等等，非常疲

右圖：攝影／王孟超。

李琬玲，劇場燈光設計師。美國費城天普大學劇場藝術碩士，主修燈光設計。一九九一年首度與雲門合作。曾任雲門舞集技術組長，燈光指導，二〇一〇年起擔任雲門技術總監。

卷。二〇一一年重建時，圖像電腦化，再以高流明的投影機，直接投在背照幕上，技術安裝及調校上來看容易多了。當然每次「現代化」等於是從頭再來一次，整理及編排所有的資料，對著原始內容與舞者演出畫面，檢討再檢討，花費的心力時間也簡直就是做新製作了。而且，不必擔心投影片卡片，卻要祈禱電腦不當機了。相關機器及投影內容檢查是每場演出前的工作。不管演了多少場，進劇場還是得排練，一次也少不了。（採訪／周伶芝）

神奇狗屎：燈光祕圖

李琬玲　燈光設計是在表現抽象的概念，著重空間與人的關係，光的佈局也是跟著舞者的動線誕生的，燈光設計就是要將這些關係及線條凸顯出來。理解編舞家的想法後，我腦海裡面會出現很多畫面與編舞呼應。

燈光設計在沒有進劇場裝設之前，別人也很難想像。不過，我們還是有屬於燈光設計者的武林祕笈「神奇狗屎」（Magic Sheet）。它源自美國的技術系統，看起來很像一種神祕的星盤或數獨遊戲的表格，它用很多記號，包括標示舞者走位的箭頭、照射目標物的光源來向等等，可以很實際地將腦中燈光雕塑空間的步驟、轉化成圖像佈局。所有的想法必須通過具體的配置，才能將意念呈現出來。這個武林祕笈只是幫助設計者整理思緒，掌握了基本功，加上豐富的經驗，才能慢慢樹立風格。

林克華設計的《九歌》是雲門燈光風格的分水嶺。在那之前，雲門的燈光總是很繁複，追著舞者的動作照明，為舞者塑身。後來的作品概念愈趨純粹，加上整體視覺藝術更大量地形成後，燈光為了相互呼應，越做越簡單，用「大塊文章」的方式塑造整體的氛圍。

不過，越簡單的設計其實越難做，很多細膩的變化一般觀眾不易察覺，在不對舞蹈喧賓奪主的狀況下，燈光可以渲染氛圍，建立有趣的細節，來豐

153

Set-7. 跑馬燈 （L218）

郭遠仙，畢業於華岡藝術高中國樂科。一九九一年雲門復出後加入技術部門，歷任燈光助理、燈光執行、助理舞監、舞台監督、音響執行與專案製作經理等工作至今。

右下：郭遠仙與舞台監督屬家儀。攝影／陳建彰。

STORY 27

碼錶：舞台當下的分分秒秒

郭遠仙

富舞作。例如張贊桃設計的《行草》，可能兩顆燈就能打亮的事，卻以宣紙的意念，發展出一格一格、大大小小的燈光區塊，做出疊合又獨立的視覺畫面。同以書法為題材的《屋漏痕》是另一極端，投影是舞台上變光的主要光源，為了呼應及必要時要穿破這個主視覺，我選擇在舞台兩邊各放一排極強的側燈，穿著白褲紗裙的舞者因此變成移動的光球，成為視覺上極大的存在。那種強度的光，在台上看了可是會頭暈的，多虧舞者的犧牲和毅力，才能完成這個極致的創作。（採訪／周伶芝）

郭遠仙　音樂，是雲門作品的靈魂之一，牽涉到演出的時間感。在雲門這個處處細節皆要求的舞團裡，舞監有個不成文的工作範圍，舞監除了管舞台大小事，也得管音響、控音樂。我必須在分秒不差的精準中，護航作品走向完美極致。舞監必須清楚作品的序列要求、編排邏輯和長度掌控。「碼錶」自然而然地成了舞監工作的必備武器。當整體演出的味道對時，碼錶上的時間也往往與九宮格上的數字分秒不差。碼錶上的數字，神奇地喻示了音樂和舞蹈之間的關係。

我會在演出場地用碼錶計算實際的換景速度，好精確搭配音樂的長度。雲門的舞台監督像是技術人員的導演，他知道聲音得從哪裡出來、各個器材佈景的位置、演出場地的大小，一步步地，將聲音的空間「雕塑」出來。觀眾感受到的細膩，除了來自舞者的精采演出，也來自所有細節精密的配置、調度。

對我來說，林老師帶領雲門的精神便是「專注」，這個精神不但影響專業工作，也影響了我們的人生態度。正如劇場工作，演出是不能暫停的，「你永遠得繼續往前走」無論錯過什麼都必須向前，你只有專注於當下的時刻，就如碼錶上的時間，也仍然在跑。碼錶，陪伴我面對二十年來各種製作與挑戰，它基本、樸素而實在地體現了雲門的精神。（採訪／周伶芝）

LIGHTING CUES

PRODUCTION: CURSIVE II // 行草貳
COMPANY: *Cloud Gate Dance Theatre*
THEATRE: *Moviementos, Wolfsburg, Germany*

DATE: 5/15/2004
PG: 3 OF 5

No	PJ //BP4	Time in	Time Set	Scene	Note	
11		組一跑出時 (音樂 11:04)			27'31" 明遠 1/4 & 1/4 w/ others 弧形 SR / All Out / Trio Left	Q17 15, Q18 12, Wait 9, Q18.1 20/30
12			(01:00) Duet 已面向觀眾 (音樂 12:04)	雙人 II	29'30"-30'00" WP & CK in 定位在 1/8 & 2nd wing / WP & CK starting to move to SL	Q19 10/25, Q20 15/20, Wait 40, Q20.1 20/30
16		音樂 (04:16)	音樂 (04:46)		WP & CK out / Group in	Q24 6/15, Wait 12, Q24.1 20
17		Group 2 N 到位後側躺		龍安寺		
18				Long cross / All at SL 斜排		
19		佞踏腳過 Duet DDR (音樂 04:53)	(00:30) 佞回 CCR (All 側躺)		41'16" 章俛起身 move to DCR / 42'31" DSL Duet w/章俛 UL	Q25 15, Q26 DELETED
20		峰拿腳時 (音樂 05:51)	(00:30) 雯起身 C.L. Pause 1:00	All 亂跳		Q27 25/40, Wait 40, Q27.1 10
21	↓ BLACK		黑幕↓ 20" (音樂 8:06) WP 飛胸 1/4DR		45' 時瓊靜已到定位 / 47'17" 時 ALL OUT 剩瓊靜 / 瓊靜慢慢蹲下 5" F.O.	Q28 5, Wait 18, Q28.1 18, Q29 8

九宮格舞監本

郭遠仙　我是在雲門復出時加入，親身經歷了雲門從土法煉鋼、自行培訓技術人員，到逐漸建立起完整的專業團隊的過程。以前學校裡沒有養成舞台監督的學科，只有書本概念性地提到舞台監督是做什麼的，必須從實作經驗逐步累積。表演的性質不同，也會發展出相異其趣的工作撇步。

舞蹈不像戲劇有本可循，一切皆仰賴排練時的記錄，排練場上發生的任何事都是舞監目光牢牢追隨之處。早期雲門的舞台監督，是用紙筆逐一記下舞作進行的每一個變化。我自己發展出來一種「九宮格舞監本」，是以燈光可能會產生的畫面，詳細標記舞者的走位、空間配置、音樂和時間的安排點、舞者進出的順序等等。

這一本的「九宮格舞監本」，也成為雲門早期舞作日後搬演時的憑據之一。新一代的舞者靠著它和老舞者的口述、排練記錄和演出影像，點滴拼湊出作品的神髓。隨著攝影機的普及，這些圖文並置的九宮格本，完整記錄了它完整記錄雲門開創時期技術祕笈的角色，默默退位。它們是我的「雲門日記」，過往的作品在九宮格上像動畫般，一格格地再現。它記錄了流動的空間，也保留了時間停格的姿態。（採訪／周伶之）

雲門倉儲管理學

洪韡茗 為了搞清楚雲門倉庫每口箱子裡到底有哪些東西，整整花了兩週，重新清點、調整空間配置、定位物件。這就是我進雲門的第一件工作——倉儲管理。

雲門的國際巡演頻繁。一年就有好幾支舞作的舞台佈景，在國際公海的貨輪上來回運送。佈景的尺寸、重量、裝箱方式、船期計算，都有無比繁複的考量，加上空間有限，使用貨櫃存放佈景變成是雲門倉儲的基本。原來的想法是：「一個舞作，裝一個（二十呎）貨櫃」，出國時可以「一個貨櫃拖著就走」。不過實際操作上卻沒這麼簡單，每次演出劇院的條件不同，燈光佈景也會跟著調整，貨櫃出門之前，還是要花時間逐一清點、整理，重新裝櫃。收儲佈景是表演團體共同的煩惱，像雲門這樣做倉儲管理的團隊不多。在國外，表演團體如隸屬於劇院時，在劇院興建之初，大多會規劃部分空間作為存放佈景使用，一般也會採取層架堆疊的收納方式以節省空間。在台灣，倉儲的成本不便宜，有些團體乾脆演完就丟，日後重作佈景可能都比買貨櫃、租倉庫划算。但是雲門

舞作巡演頻繁，有些佈景本身甚至就是一件藝術品，這些收藏成本是值得付出的。（採訪／鄒欣寧）

技術順手工具包

洪韓茗

技術人員的工具分兩大類，上半部是燈光組會用到的，其他是舞台組會使用的。箱中都是順手可用的工具，如「電表」，及其他可以提供簡易維修的工具。左下角的工具我們暱稱「怪傢私」，是由很多小工具組合起來的，非常好用。每個人隨身攜帶的工具會依任務而有所不同，我自己基本上會帶的是手電筒、怪傢私和捲尺。（採訪／許雁婷）

左頁上：攝影／劉振祥。左、右頁：攝影／陳敏佳。

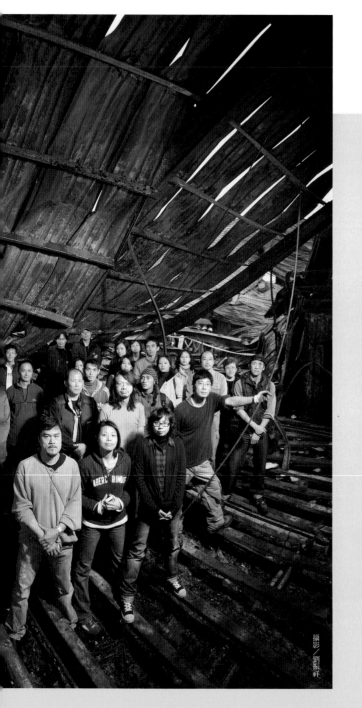

攝影／劉振祥

火災後的大合照

劉振祥 自一九九一年雲門在八里烏山頭排練場建成以來，每隔幾年我都會在排練場為雲門人拍攝大合照。印象最深刻的，是二〇〇八年大火後，在八里大排練場廢墟的合照。在那天之後，這個被雲門人當成家的地方就要被拆掉了。

當天，所有參與過雲門的同仁，包括舞者、工作及技術人員、雲門董事等等，大家懷著複雜的心情到來排練場。那是一場告別巡禮，對多年來在八里排練場進進出出的我也是。無論被攝者或拍攝者都有諸多感觸，我希望找到一個場景，把這群人在那裡的感覺呈現出來。

當時雨勢頗大，唯一能夠遮蔽的空間就是火場廢墟裡那塊還沒完全掉下來的鐵皮屋頂。空間很窄，我和被拍攝的人的距離僅有一到兩公尺而已。為了讓所有人都能在同一個畫面中被呈現，我站上牆壁的窗台，將所有人分批拍攝，再用二十幾張圖拼貼出這張照片。（採訪／許雁婷）

158

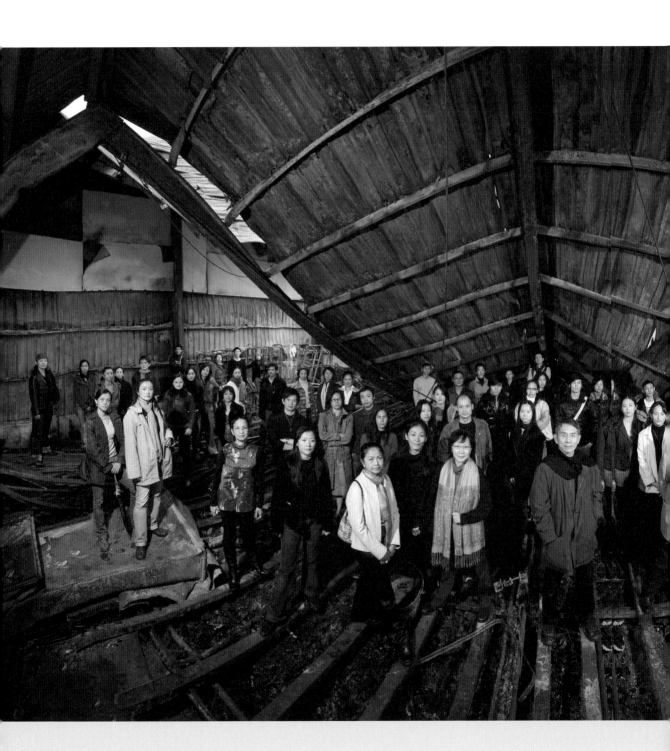

《花語》的八萬片花瓣

洪韡茗　我們透過花材店四處尋找《花語》用的塑膠花瓣，試驗各種顏色和效果：花瓣的重量是不是夠輕，可以被風扇吹起。因為現成的假花一直找不到林老師要的桃紅色，最後決定請廠商重新開發「新品種」，同時所有的花都必須以劇場規格的防火塗料加以處理。我們找的是大陸廠商，因為假花工廠都西移大陸了。單單顏色樣一再重來，來來回回，幾個月。最後，廠商提供的是五瓣的花，我們還得一起動手，剝成花瓣。一次演出要用到八萬片花瓣，因為使用後布料會產生鬚邊，每次演完都要淘汰耗損的花瓣。每次訂貨總是兩萬朵花。

《花語》的鏡面橫跨舞台，超過十三米，將近三米高。看似鏡子，但其實不是玻璃做的。因為玻璃的質地比較硬而光滑，製作成這麼大的鏡面有工藝技術的難度，也有架設的困難和安全的考量。我們選用安全的聚碳酸酯板（Polycarbonate），厚度較高，重量又比玻璃來得輕。（採訪／許雁婷）

攝影／劉振祥

160

台灣的
雲門

很多藝術家只專注於一個面相，無法發展到更寬廣的層面；而林懷民從一開始就與台灣的土地緊密結合，每當一個歷史事件發生，你永遠知道雲門會在哪裡。

漢寶德
建築師及建築教育學者

結合傳統與現代，我們走的是同一條路

我和懷民認識很多年了，是一個偶然的機會認識的。我原先住在東海大學，八○年代初期搬到台北富錦街附近，當時初次來到台北，太太又在美國，孤身一人，認識了不少文化界的年輕朋友，常常到我家來坐坐聊聊。我對舞蹈是完全外行，最早看的雲門表演是《薪傳》，看完之後，我發現懷民心裡想的舞蹈還比我想的舞蹈要廣很多。雲門的表演結合了運動和戲劇性，在我這個外行人看來，好像天地都廣闊了起來。

我從民國五十幾年回到台灣，遇見懷民的那時候，想走的正好就是結合傳統與現代建築的路。在當時的建築界，傳統和現代兩派都不歡迎這個想法，我堅持走這條路，開始做了一些作品。雖然沒有跟他說過，但是在看到《薪傳》之後，他想把傳統和現代舞蹈的美感結合，也許我們走的是同一條路。

他中間停了一段，跑去美國一段時間，我還給他寫了介紹信，雖然不知其中緣由，但我猜測他是不是跟我相同，也遇到同樣先走到前衛舞蹈這一圈，還是回到傳統與現代結合的這條路子。雖然他當時是個年輕藝術家，到他經過一陣子的體會鑽研，和外國舞蹈家連繫和學習，還是走回原本的路，雖然不知道這是不是他真正的心路歷程，只是和我心裡想的那條路是一樣的，還是感到很安慰。

之後的二三十年，看著他一路以來的發展，懷民就這樣走出一條路了。看他的作品，每個都有不同的感受。《薪傳》對我來說就像是開礦一樣。印象深刻的還有《行草》。自己平日也寫書法，看到懷民用身體動





作和行草產生連貫，將巨幅書法作品和舞蹈結合，非常喜歡這個概念。他能如此成功，一方面當然是他的才能，一方面也是他融合了傳統與現代、東方與西方，這是我之前不曾看過的，是最理想的一種結合方式。其他藝術表現都有其困難度，但舞蹈本身就是抽象的美感，抽象美感加上具象的戲劇性之後，很自然就成立了，一點牽強的感覺也沒有，這是他在藝術上重要的成就。

很多年前，我曾經在藝術教育館看到他教大眾舞蹈藝術，這是一件很有意義的事情，舞蹈的價值再高，畢竟還是小眾藝術，不可能將它推動到人人都看，但至少要擴大其影響力，這個工作做起來才有意義。雲門每年都在各處巡迴，甚至在廣場上免費表演給大眾觀賞，很少有一個團體像他們一樣熱心推廣藝術。

真心祝福雲門和懷民，也希望他們能讓更多人看到雲門的作品。(採訪／蘇瑜棻)


蔡國強 / 視覺藝術家 / 勇敢開拓新的可能

二○○六年和雲門共同創作《風‧影》是一個令人享受的過程，演出早已落幕，受益依然匪淺。

從一開始給方向的時候，我提出一個想法，就是盡量不用雲門傳統的舞蹈動作，因為那些身體語彙有其形成的傳統。我希望找到一個方法，讓這個傳統盡量不要啟動，卻仍能傳達出作品的訊息。當然，最後演出的結果還是不免看出其舞蹈的傳統，但它們已經被作品的追求推到次要位置了，比方人和其影子的關係，比方人最後變成了自己的影子——這些才是我們想說的，包覆作品的大概念。

在合作討論及創造《風‧影》的過程中，懷民兄對我的態度始終是徹底敞開的，讓我從一開始的懷疑、觀望，轉變到後來的得意忘形、滔滔不絕，甚至是胡說八道⋯⋯我要感激懷民兄以寬大的心胸來接受我，也感激雲門同仁熱烈的支持，是懷民兄不息的創造力和開拓精神，是雲門大家的智慧和勞動，才能捕捉到《風‧影》的實在。

作和行草產生連貫，將巨幅書法作品和舞蹈結合，非常喜歡這個概念。他能如此成功，一方面當然是他的才能，一方面也是他融合了傳統與現代、東方與西方，這是我之前不曾看過的，是最理想的一種結合方式。其他藝術表現都有其困難度，但舞蹈本身就是抽象的美感，抽象美感加上具象的戲劇性之後，很自然就成立了，一點牽強的感覺也沒有，這是他在藝術上重要的成就。

很多年前，我曾經在藝術教育館看到他教大眾舞蹈藝術，這是一件很有意義的事情，舞蹈的價值再高，畢竟還是小眾藝術，不可能將它推動到人人都看，但至少要擴大其影響力，這個工作做起來才有意義。雲門每年都在各處巡迴，甚至在廣場上免費表演給大眾觀賞，很少有一個團體像他們一樣熱心推廣藝術。

真心祝福雲門和懷民，也希望他們能讓更多人看到雲門的作品。(採訪／蘇瑜棻)

蔡國強 勇敢開拓新的可能

蔡國強
視覺藝術家

勇敢開拓新的可能

二○○六年和雲門共同創作《風‧影》是一個令人享受的過程，演出早已落幕，受益依然匪淺。

從一開始給方向的時候，我提出一個想法，就是盡量不用雲門傳統的舞蹈動作，因為那些身體語彙有其形成的傳統。我希望找到一個方法，讓這個傳統盡量不要啟動，卻仍能傳達出作品的訊息。當然，最後演出的結果還是不免看出其舞蹈的傳統，但它們已經被作品的追求推到次要位置了，比方人和其影子的關係，比方人最後變成了自己的影子——這些才是我們想說的，包覆作品的大概念。

在合作討論及創造《風‧影》的過程中，懷民兄對我的態度始終是徹底敞開的，讓我從一開始的懷疑、觀望，轉變到後來的得意忘形、滔滔不絕，甚至是胡說八道⋯⋯我要感激懷民兄以寬大的心胸來接受我，也感激雲門同仁熱烈的支持，是懷民兄不息的創造力和開拓精神，是雲門大家的智慧和勞動，才能捕捉到《風‧影》的實在。

當時在雲門八里排練場，用火藥引燃舞者影子的嘗試，成為我後來一系列創作的開始：二〇〇九年在台北製作的《晝夜》、二〇一〇年在法國尼斯製作的《地中海遊記》，和同年在日本名古屋製作的《美人魚》，都邀請了在地不同的合作者，讓她們的身影成為作品中重要的視覺語言；同時我也以此為始，探索了「寫生」的概念和公開創作的形式。未來，我的藝術創作雖然不一定會直接使用舞蹈，但這次合作的經驗在於我對「時間」的認識，對控制現場效果的方法，都有著潛移默化的重要作用。

根據我自己的觀察，我和懷民兄對中國傳統、民族或歷史優秀符號的運用這點，同樣不是作為作品裡的中心主題，而將重點放在「藝術語言的開拓」。既然中國早已有許多優秀的哲學、美學原則及方法論，我們能不能用現代藝術的語彙把它開拓並表達出來，教人心服口服地看到，從而影響世界現代藝術的發展？這當然是一種烏托邦式的說法，但我們還是要有信心，沒有必要迴避自己的背景、迴避東方文化的養成，去把自己化成外國人，以及證明自己可以把西方語言使用得很現代。我相信只要把自己的東西好好地、經過消化地表現出來，還是能夠達到現代化、國際化的成績，不過表現的重點不在於做出東方符號，而是去思考如何運用這些符號後面的精神和美學原則，開發出新的藝術可能性，這是我們兩個人在創作上，所追求的共同目標。

在我看來，雲門在國際上獲得肯定，原因有以下幾項：藝術上，雲門大膽地吸收傳統文化中優秀的形式手段，以美學原則為基礎，探尋並開拓國際性當代舞蹈的新可能；運作上，雲門以專業的組織管理方式，加入全球文化藝術的系統；精神上，雲門有來自禮儀之邦的魅力，總是讓人覺得誠信可親，對演出當地的人文與自然生態亦愛護有加，這些當然都是由於雲門的靈魂人物——林懷民獨特的人格特質使然——他對朋友重情義、對工作全身心地投入、對社會有責任感、對蒼生更慈悲。

雲門今年適逢創團四十週年，四十年相當於許多人的一生，我誠心祝福雲門在未來的發展中能夠繼續繼承雲門的精神靈魂，並勇敢地開拓新的可能。（採訪／蘇瑜棻）

為台灣土壤注入最豐沃的DNA

誠品集團創辦人

吳清友

一九八八年，是心疼又心酸的一年……雲門宣布暫停，我大手術後重見陽光。那也是我積極籌備成立誠品的一年。在那段生命迷惘的年代裡，雖然內心景仰史懷哲、弘一大師、赫曼‧赫塞……但在實際生活的台灣土地上，我最敬佩的典範是林懷民先生。同為戰後的新生代，懷民兄對我而言……

是夢想與浪漫的真實映照

是生命與藝術創作的苦行僧

是台灣精神意象的新希望

二〇〇六年，我介紹蔡國強與懷民兄認識，進行《風‧影》的合作。在這段結緣互動的過程中，我在兩位藝術家的身上看見一種神祕的生命力、一種無窮大的創作力、一種對理想的追求轉化為驚人的勇氣與毅力，讓我看見以前看不見的自己。

他們能想像，敢相信，真誠自在又可愛迷人，永遠散發一股熱情與希望。他們皆有一顆善良和好奇的心，並且始終惦念所熱愛的家鄉。

幾十年的交往，懷民兄曾經無數次給予當年坎坷成長中的誠品最溫暖的關懷與鼓勵，謹摘錄其中一二與大家分享。

「清友吾兄……不景氣，希望您撐得好，台灣可以沒有雲門，不能沒有誠品，那是日日上演的饗宴。吉祥！」

「清友兄……我在台南看到這棵鳳凰木，心神為之一振，台灣應該可以這樣燦爛、多彩、朝氣蓬勃的吧！」

「清友兄……常常想起您，惦記您的健康，感念您對雲門的支持，想起您的付出，常常心疼不安。就要去紐約了，《風‧影》全因您一手促成，遺憾古根漢募款到您頭上，若我早知，一定攔阻，他們應該找紐約上城區的貴人捐款！！！」

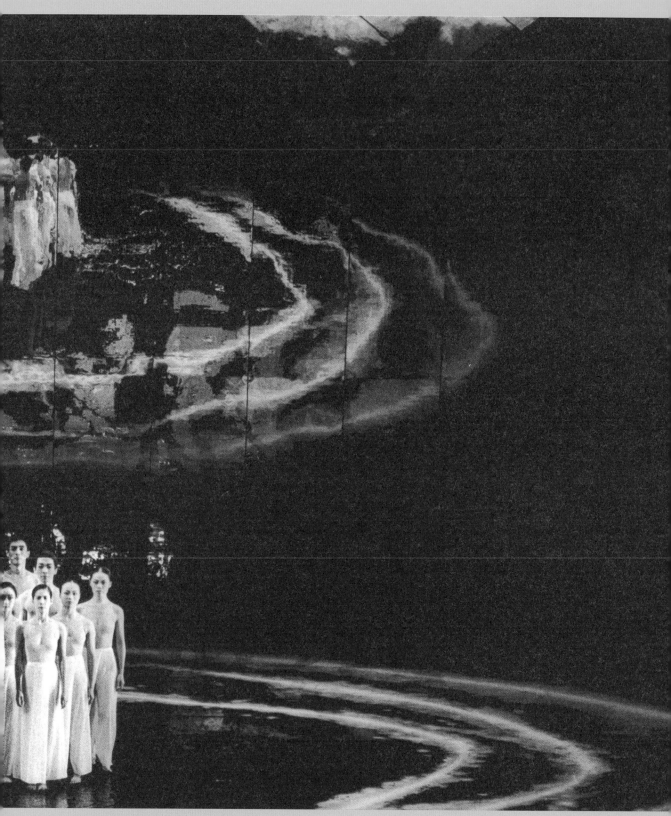

《水月》謝幕 攝影／劉振祥

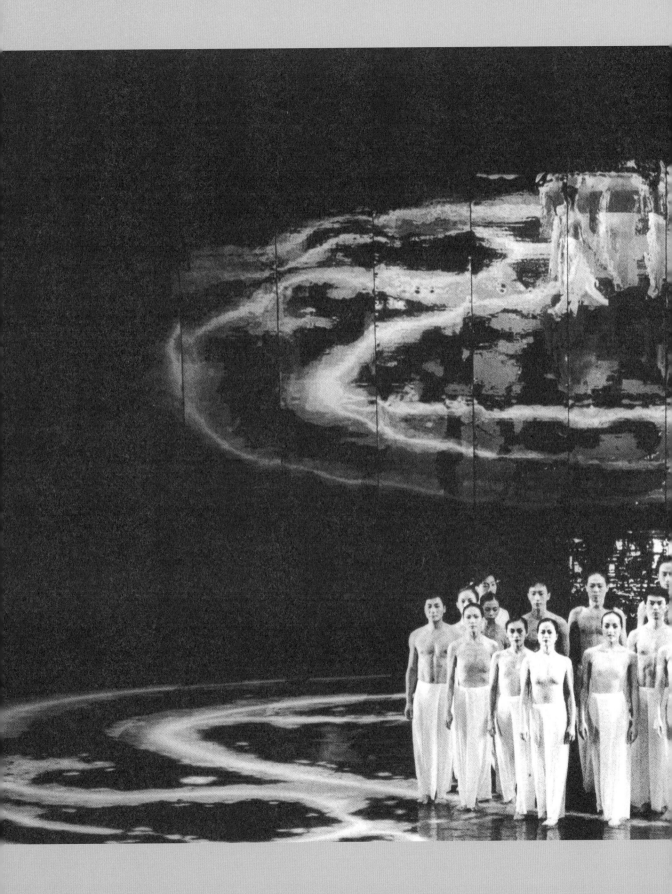

「清友兄…希望您也在紐約，四月三日，國強趕在晚場前由北京趕到。他對演出效果至為滿意。我覺得您促成的因緣，在台北開花，在古根漢結果。《風·影》的光影讓美術館雲白色的迴廊彷彿也呼吸起來。這是美術館二十多年來第一次在大廳作大演出，各方好評，說是歷史性事件。這些，都是我要鄭重道謝的，請保重！──懷民于馬德里」

最近重讀赫曼·赫塞的《生命之歌》，從書中的音樂家在回憶生命的第一段自白裡，我隱約看見了懷民兄的身影……

「從外界角度看來，我的一生並不怎麼幸福。不過即使曾經迷惘，也不能稱之為不幸……如果人生的意義在於有意識地接受外在命定的一切，全心品味其中的順境與逆境，同時為自己贏得一個更深層、更原始、不受偶然左右的命運，那麼我的一生並不匱乏，也不悲慘。如果我的外在命運就像其他所有人的一樣，是眾神的安排，是不可規避的，那麼我的內在命運就是我自己的作品，甜蜜或苦澀都屬於我自己，所有的責任都該由自己承擔。」

個人認為懷民兄與雲門夥伴們已為台灣這片土壤注入最豐沃的DNA。「生命的精進比才華重要，意志的堅韌比靈感珍貴。」這種精神除了烙印在我心裡，相信也將深刻的影響許多台灣人。值此雲門四十週年，我要立正向懷民兄及雲門夥伴們鞠躬，致最敬禮。

嚴長壽
公益平台文化基金會董事長

雲門，台灣的文化地標

懷民很年輕就創立舞團，希望帶動一些改變。在他之前的現代舞者，好幾個去了國外之後從此落地生根。他抱著夢想回來，積極感性地演講和宣傳現代舞，俞大綱老師等人，將他帶入京劇和中國文學的世界，懷民因此淬取以台灣、以中華文化為元素的內涵，做了非常大膽的嘗試：將傳統的東方故事融入西洋舞蹈，並給了新的詮釋，無論是《白蛇傳》或《薪傳》，這是雲門舞蹈的第一個階段。

後來，我看到懷民另一個更大的改變，就是宗教對他的影響。當林懷民讓舞者進行禪坐訓練之後，舞者的神情很明顯地改變了。演出時，臉上的表情安詳平和，這是讓台灣舞者和大陸及其他國家舞者拉出差距，非常明顯的轉捩點。之後舞者學習拳術，也再度轉化為舞蹈的新形式。

從中國傳統藝術，進步到宗教的淬取，懷民像是飢渴的創作者一樣拚命吸收、轉化。其後更大的改變，是他一趟印度之旅所受到的心靈撞擊，就此進入他「無我」的境界。宗教的三個階段是「保佑平安」為自己而想；「面對無常的能力」最具體的表現就是禪坐；第三個便是進入了自己也可以放下的階段，那就是「無我」的境界了。他後來的舞作《水月》是將佛教語言「鏡花水月總成空」轉化為藝術的意境，以及雲門舞集。

我最後的舞作《水月》是將佛教語言「鏡花水月總成空」轉化為藝術的意境，表現的也是以宗教中的「菩提本無樹，明鏡亦非台，本來無一物，何處惹塵埃」的生命體悟。

林懷民是跟著台灣的時代走向，一路吸收文化意涵的藝術創作者，從白色恐怖到民主自由，他和台灣是息息相關的。從記者和文學家轉變為藝術家，他的敏銳度真是「不世出的高手」。這樣敏銳的觀察能力是與生俱來的，但他持續吸收東方文化、宗教和時代的精華，造就了今天的林懷民，以及雲門舞集。

大部分時間，懷民和我通電話時，談的都是台灣的問題，我們總是很焦慮地關懷台灣的走向和未來。我們那一代身無分文闖蕩天下，我沒讀大學，從最基層的傳達做起，懷民赤手創雲門，抱著夢想，希望我們的努力可以讓社會更好。也是因為這樣，我們到了這個年齡還是死不放棄，因為我們是看著台灣，在顛簸的過程中走出自己的一條路。

很多藝術家只專注於一個面相，無法發展到更寬廣的層面；而林懷民從一開始就與台灣的土地緊密結合，每當一個歷史事件發生，你永遠知道雲門會在哪裡。

一九七八年十二月台美斷交時，雲門正好在嘉義首演《薪傳》；九二一大地震時，他第一時間帶著雲門團員，趕到災區參加賑災工作。他在國際舞台表演，同時也走向台灣的校園和偏鄉；雲門駐校以及雲門2的成立，都是為台灣培養下一代的觀眾。這也影響到後來的藝術團隊和藝術家，改變了台灣藝術經營的形態和風景，將表演藝術轉換為台灣的文化使命。

不管在國內或者國際，我始終認為雲門是台灣的國寶，只要有外國的團體和客人來台灣，我一定鼓勵客人去看雲門的演出，因為雲門等同於台灣的文化地標。

一九九二年，ＹＰＯ青年總裁協會在台灣舉辦大會，由我擔任主席，邀請雲門演出《薪傳》，殷琪在台上用英文介紹雲門。台灣的經濟慢慢開始從農業起飛，到製造業，再到電腦業，漸漸找到經濟的自信。就當台灣經濟開始穩定的時候，我們突然發現自己退出了聯合國，所以台灣有很長一段時間必須忍受自卑，只能從經濟領域來找到自己的出口和自信，最後造就了台灣經濟奇蹟。當〈渡海〉的表演結束，全體的會員都站起來鼓掌。會員對我說：「平常開會都辦在上海、香港、紐約和巴黎等大城市，這次在台灣舉辦，我原本還不太想來，但我真的很高興我有來，你讓我們看到一個我們不知道的國家，讓我對你的國家有更多的了解、對你的人民有更多的尊敬。」那是一段讓我非常感動，並且十分難忘的回憶。

藝術家有兩種不同的形態，一種是創意型，另一種是勤練型。創意型的人海闊天空，最怕的就是約束，勤練型可以忍受很嚴格的紀律管理，別人覺得很苦的事情他不以為苦，能忍受寂寞和對身體極致的要求。這也是我們對懷民相當不捨之處，他一方面是啦啦隊長，一方面又是劇團管理、又是舞蹈指導，同時還要身兼創作，他的時間都被這些事情瓜分掉了，能夠創作的時間少之又少。

這也提醒了雲門未來的挑戰。林懷民是一個了不起的經營者，然而，沒有一個人能夠接下他在社會上所創造的名望與地位。當雲門淡水新基地好了之後，有了一個這樣的舞台，能讓更多人跟著雲門體驗，或讓有心的藝術家尋找靈感。雲門除了創作及表演，也必須要有經營和管理人才。林懷民要學會放下，必須開始把清單上的事項一項一項劃掉，而且要趁著他還健康的時候。

接下來的十年會是雲門關鍵的十年，也是台灣藝術文化能否繼續在華人社會或世界站穩腳步的十年。懷民始終是台灣文化的開拓者，他一定能放下這些俗事，讓自己有更寬闊的空間思考。讓雲門的下一代能夠更大膽去嘗試、冒險，去從犯錯中檢討、成長。這一定是懷民現在希望做的事。（採訪／蘇瑜棻）

雲門的藝術昇華和時代性

姚仁喜
建築師

一九七五至八〇年代，我大學畢業前後，雲門的演出對當時的年輕人來說可是件大事。當時台灣的藝術活動很少，感覺特別珍貴，印象深刻的，是在國父紀念館看雲門的經驗。現在看起來，國父紀念館是老派的演出空間，但在當時，演出前，來自各地的年輕人齊聚，在一個不太大、不太豪華的場所，走上不太高的台階，感覺是要做一件神聖的事情，從容而重要地。

我是比較孤僻的人，沒有太多交際活動，不過每當林老師有新的創作，我不僅知道、關心，而且也很欣賞。網路上流傳著一件事，關於我設計新竹高鐵站時，因為看了雲門2的演出而得到靈感，用名片折出新竹高鐵站的樣貌。其實真正的情況是這樣的：那天晚上，我要去看雲門2的表演，當時正在做新竹高鐵站的設計。我有一個怪習慣，就是用剪刀剪名片來做建築模型。臨出門前，我請同事給我一把剪刀跟幾張名片，帶著就往國家劇院去。

我就一邊看著演出，一邊將腦中的想法做出模型。當天雲門2的表演很輕鬆，和雲門以往偏嚴肅的主題不太相同，舞者的衣服也很繽紛，這在早期的雲門作品很少見。我一邊欣賞著少見的雲門樣貌，一邊完成了建築模型，演出結束時，腦中的架構也同時完成了。很多人說我因為看了那場表演而做出高鐵站的設計，其實是在完成設計的最後階段，正好有雲門演出陪伴著我，的確是極為特殊的經驗。某種程度上，一定會有某種直接或間接的影響。

雲門最令我感動、印象深刻的兩個時刻，一是《焚松》，舞者在佈滿大石塊的舞台上，不停重複做大禮拜。那是非常震撼的視覺和舞蹈經驗，舞者在岩塊之間、小小空隙中完成這麼大的動作，令人讚嘆不已。舞台上大大小小的石塊佈局經過設計，和空間有關的特殊安排讓我特別佩服。在舞台上焚燒松枝，也讓全場瀰漫了松枝香氣。二是《流浪者之歌》最後的儀式場景，如雨而下的金黃稻穀，充滿力量的畫面，讓我百看不厭。雲門近幾年的作品之中，我特別喜歡《水月》，和空間也有很大關係。我設計了農禪寺的水月道場。「水月」兩個字有很多意思，水中月是佛教中常拿來比喻的用法，其中一種比喻是水中的月亮不是真正的月亮，

呂紹嘉
NSO 國家交響樂團藝術顧問

台灣最珍貴的精神底蘊

深度認識雲門，都是在德國。

一九九七年吧，我在柏林喜歌劇院當首席駐團指揮，林懷民老師率子弟兵先來看我的《茶花女》，隔日換我去看他的《流浪者之歌》。深沉緩慢，充滿冥想空間及原力美的境界令我著迷，黃金般的狂灑終景更是讓我背脊陣陣電流往上衝。會後與林老師小聚，他親切閒聊家鄉社會藝文種種，像是位多年不見的老朋友。那其實是我們的第一次正式見面。

多年後，我在漢諾威當音樂總監，雲門多次獻演於附近的伍爾斯堡舞動藝術節，我二度受邀躬逢其盛。

代表現象界的幻象。聖嚴法師當時跟我說，做水月道場的任務只有六個字，就是「水中月、空中花」。雖然這兩個作品之間沒有關連，但我很喜歡《水月》，也佩服舞台裝置的辛苦之處。舞台上鋪了薄薄的一層水，懷民跟我說過，水得是溫的，否則舞者會感冒。雲門的作品都是如此，表面上看起來簡單，背後卻有著高難度的付出。

雲門非常用心、專業和投入在舞蹈上，所有的藝術創作都相同，要有無止盡的耐心和毅力來堅持，尤其像舞蹈這麼難走的一條路。這點雲門絕對是一個典範。他們把台灣出發的文化，轉化為國際社會可以理解的舞蹈語言，也需要很大的創意作基礎。中國文化的傳統當然悠久豐盛，但如何再生，變成整個世界都能欣賞的作品，這是每一代的藝術創作者的挑戰。

雲門在這個部分做得非常好，它是一個來自台灣、表現中華文化的舞蹈團體，同時它又是現代的、西方社會可以讀懂的作品。無論在建築、美術或音樂，能夠達到這種境界的創作非常少，這點也是我非常佩服的。這裡面有其昇華及時代性所在。（採訪／蘇瑜棻）

第一次是二〇〇四年的《行草》。其行雲流水的酣暢，舞蹈音樂完美結合的律動，很令我陶醉，覺得林老師悠游自在於東西文化，隨心所欲不踰矩，又是一番境界。

再下一次，是二〇〇九年林老師重返伍爾斯堡領取舞動藝術節終身成就獎。雲門舞了一段《狂草》，雖僅驚鴻一瞥，夾在其他一票受獎的傑出歐美團體間，他們剛柔並濟、揮灑自如的氣韻，令人眼睛一亮，是全場最具特色的一群。林老師上台領獎致詞，不提自己，只謝台灣，並將榮譽獻給台灣。身處如雷掌聲的我，不覺背脊又是一陣電流。

台灣社會常被批評為運轉過快而浮動，充斥著膚淺、短視而重物質輕精神的價值觀。但看看雲門的格調：「深刻、沉澱、高貴哲思、精神美……」這些完全對比的形容詞，是雲門在國外觀眾眼中最常得到的讚美。而這是個四十年來，生、長於台灣，堅持在這塊土地上創作並不忘回饋的團體。

林懷民老師懂得在屬於自己的歷史與文化、風土人情，甚至流行歌曲中擷取靈感，創作出偉大的舞作，這當然是他個人的才情與造化。但也清楚告訴我們：在浮動的表象下，台灣有的是屬於自己的、珍貴的精神底蘊，它可能隱藏在深處，也可能就在身邊，就待有心人來發掘。（採訪／歐佩佩）

陳瑞憲
建築師

雲門，踏出的每一步都是故事

我在高中和大學時期便喜歡參加前衛藝術和各種音樂活動，第一次看到林懷民老師，是在當時的台北藝術館看黃麗薰芭蕾舞團表演，林老師在現場幫忙，一身黑衣站在門口，大聲吆喝，催促遲到的觀眾快快進場，瘦高的身影，給了我很深的印象。

第一次看老師和雲門作品登台，是在一九七四年的「中國藝術歌曲之夜」，我當時還抱著好大一台的Sony錄音機進現場錄音，打算錄回家反覆欣賞，也沒被誰攔下來。那是一個無比純真又求知若渴的年代，看

國泰金融集團

大樹成長
文化深耕

2011 年台北戶外演出 攝影／劉振祥

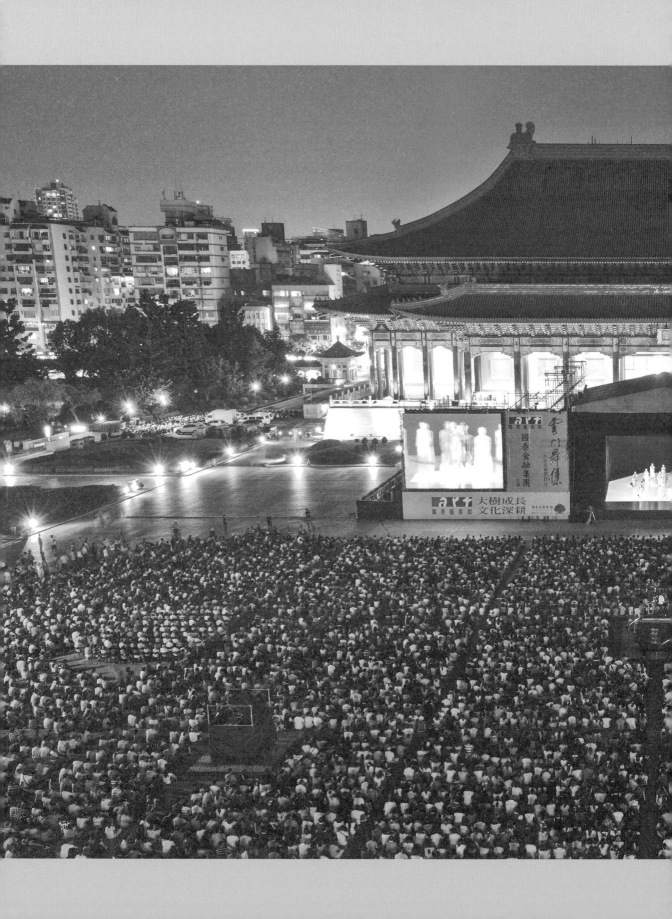

到藝術作品，好像在沙漠裡看到一杯水的美好時代。

隔年，雲門《寒食》首演。就在那場演出裡，林老師首演《寒食》。他穿著那拖了長長尾巴的中式舞衣上台，觀眾則是第一次見識了東方內涵和西方現代舞結合的舞蹈形式。從林老師早期的作品，看得出瑪莎‧葛蘭姆帶給他的影響，也依稀看得出，他想講的是抽象的東西。雲門在台灣土地上找到題材和發揮元素，佈景和舞台設計讓空間更有想像，更在舞者的訓練中加入京劇、太極、靜坐和拳法等等基本功，這些前無古人的創新，也讓他始終站在文化發言權的前端。

我最喜歡的雲門作品之一是《水月》，它擁有所有我喜歡的元素，包括了虛實對照的反射、幻象、搭配的巴赫〈無伴奏大提琴組曲〉、融合太極似的舞蹈動作，以及燈光和舞台設計等等；我也很喜歡「行草」系列舞作，全由舞者肢體掌握，舞出一幅幅漂亮的字體，令人心神酣暢。

林老師將雲門的發展及永續經營當成他一輩子的任務，多年來始終沒有變過，也從沒想過要退下來，這種價值觀我想是來自他的家世及教育背景。老師出身自書香世家，教育部分傳承自五四運動以來，文藝創作者和社會運動家的價值觀和精神，還有骨子裡那股想要改變社會，讓環境變得更好的使命感。

我最佩服老師之處，在於他遊走在多重身分之間的悠然，經營舞團不是一件輕鬆的工作，加上台灣的藝術生態發展，老師時而是藝術家和編舞家，時而化身為推銷員、經營者或學者，在這麼多不同角色之間游刃有餘，讓人佩服之餘，當然也還有心疼與不捨。

這三年來，東方在發展前衛的創作上從沒斷過，藉著不斷否定從前的基石來創造新的作品。雲門一直以來都扮演著挑戰文化的反思提供者，四十年的成績，踏出的每一步都是故事。在我看來，編舞家的腳步不管走快或走慢都不要緊，時候到了，很多事情自然會水到渠成，只要氣息不要斷，就好。

雲門舞集是台灣的文化地標，每個台灣孩子的藝術成長背景中，少不了雲門這一塊，如今的文化風景裡，有很大一塊也是由雲門形塑起來的，和雲門一起走過這四十年，我心中滿滿的祝福，希望林老師和雲門在未來，還能和我們一起繼續走下去。（採訪／蘇瑜棻）

用舞蹈修行的人

旅歐作家
陳玉慧

我和林老師認識得相當晚了，大約是二○○○年那一年吧。

那可能是因為我大半生都住在歐洲，在雲門紅到國際舞台之前，我一直無緣欣賞。大學畢業要去法國念書之前，第一次看了雲門舞作《薪傳》。當時台灣不但在國際上處境相當孤立，島嶼內氣氛也十分封閉，在看了《薪傳》和《荷珠新配》之後，對《薪傳》尤其印象深刻，林老師以舞蹈敘述台灣的故事，舞者堅定的前進步伐、重重踏在地上的聲音，其實也在激勵著我，至今仍然印象非常深刻。

後來雲門開始在國際揚名，進行歐洲巡演，一九九七或九八年開始至今，雲門的作品我才有機會看到。國外觀眾看雲門作品的反應，和國內觀眾並不相同，他們喜歡雲門作品有很多理由，最主要的原因是，他們的文化背景無法產出這樣的舞作，他們對於東方文化的內容，因此多少會帶著好奇心。

林懷民老師使用東方元素來編舞時，充分理解東西文化本質上的不同，又彷彿知道西方觀眾真的需要這套美學觀念一般，總能端出那樣的題材，比如書法，或者《流浪者之歌》裡面隱含的禪意。這樣的深度內容再加上雲門舞者極致的身體呈現，只能使西方觀眾心生敬意。

林老師是完美主義者，雲門舞集在所有層次上都是 Professionally perfectly done（專業完美的成果）。他可以為了一個舞者的動作整個晚上重排；為了一個畫面，他可以花三天時間苦思。我曾經去八里排練場看《行草》的排練，看到他猛抽菸排練的樣子，誰坐在他後頭看他排舞，都會知道他的成功絕不是偶然的，是下了太多太多的功夫！幾年前返台度假，老師邀我和先生明夏去吃日本料理，之後去北投的山上聊天。當時的我生活過於平順，因此從心裡反射，便覺得老師的東西太漂亮、太完美了，那是一種永遠完美無缺的架勢，永遠都維持住一種完美的平衡。我建議老師，要不要試試墮落的感覺？老師回我說，「好，那我來去日本墮落一下。」其實他聊天時我跟老師說：「老師，你太高高在上了，舞者都沒有任何跌落、墜落或墮落的動作，並沒有，他的墮落也不過是去日本度個小假而已。

其實老師知道我在說什麼，但他任我這樣講也不以為意。編舞家的生命、生活面向和美學觀便是他的編種完美的平衡。」

小說家
阮慶岳

從不間斷的自我辯證

在雲門所有的舞碼中，我印象最深刻的是一九七八年首演的《薪傳》，這齣舞不僅連結了我個人大學時代的回憶，更重要的是面對動盪的國家與社會局勢，林懷民帶領的雲門如何以舞蹈創作回應與詮釋。

七〇年代的台灣歷經鄉土文學論戰、釣魚台危機、中美斷交等重大事件，以「中華民國」做為國家主體的思考漸漸受到質疑與動搖，《薪傳》的重大意義，就在於其對於台灣主體性的思索與伸張。此後四十年，雲門更不斷以抽象、形而上的形式，反覆地自我辯證，從文化主體的辯證，連結到華人文化辯證。也因為如此，面對世界，雲門才具備定位與代表台灣文化的資格。

四十年的思索辯證，或許到了該做出結論的時候。我期待未來十年，林懷民能夠著手創作「台灣三部曲」，在雲門五十的時候演出，既是舊時代的收尾，亦是一個新時代的誕生。（採訪／歐佩佩）

舞內容；碧娜·鮑許或許是一個激情的人，在感情上充滿欲望和糾葛，看她的作品時，會看到很多的摔、碰和跌落、衝突及扭轉；而老師要表現的是一種理想性和精神性，他要和舞者演練的是他那獨特的東方身體美學。今天回想起來，那晚我那些話並不必要，這麼多年看著他的作品，他追求的是一種和宗教無關，非常純粹而完整的精神世界。他的人生掙扎都在工作上，只要工作和舞團事情化解了，他的掙扎也就結束了。

我很喜歡《家族合唱》、《流浪者之歌》和《水月》。我自己也是創作者，看到老師創作的內容和自己的成長背景有關時，還是會覺得動容。他在創作《家族合唱》時，我正好也動手開始寫自己的家族小說《海神家族》。我期許老師和雲門舞者的下一個十年都能活得開心一點，因為老師已經努力了四十年，他也得過所有最重要的國際大獎了，現代舞蹈史上已少不了他的名字，但他卻總是在想，台灣還需要什麼？他有那麼多的使命在肩膀上，他是一個用舞蹈在修行的人，也永遠在修行。我也會替他擔心，老師你都已經做到這麼完美了，還能再更完美嗎？完美就是完美，不會有更完美了，不是嗎？（採訪／蘇瑜棻）

作家

時代感鮮明，卻又歷久彌新

第一場看的雲門，大概是在大學或研究所時的《紅樓夢》重新演出。《紅樓夢》是我最喜歡的文學作品，很期待雲門如何把如此經典的文學轉化為舞蹈。其中幾個點至今仍然印象深刻，其中表達愛情及青春的方式都讓我很感動。此後，便又陸續看了許多雲門的作品。

林懷民老師近幾年的作品中，我喜歡《水月》及《屋漏痕》等較為抽象的作品，尤其喜歡《屋漏痕》。脫離早期以舞者肢體來表現故事的敘事結構，讓舞者的肢體成為展現意象的媒介，回歸到舞蹈的本質。同時《屋漏痕》的舞台設計很聰明，在舞台的某些角度，可以看到舞者和影子，以及反射的各種對照。

林老師從不走自己走過的路，永遠在嘗試新的觀念和作法，也因此我們才能看到文學作品、書法、音樂等等各種領域取材的舞蹈作品，以及目睹如此有趣的創作過程和軌跡，這是一個完整且合理的進化和演變，這一路以來的演進，是我覺得追隨雲門很過癮的地方。林懷民老師身為一個藝術家，從不停止成長，以及對作品品質的堅持，我認為雲門舞集的精神就是如此，是一個藝術團體成長的過程，這需要非常人的努力和耐力才能堅持下去，不是每個藝術家都能做到的。

我希望能夠看到雲門的舊作重新搬演，因為四十年的歲月已經超過我的歲數，許多作品我都只看過DVD的影像版本，若能看到現場演出，感覺必定是完全不同。祝福雲門四十週年生日快樂。（採訪／蘇瑜棻）

島嶼的身世，雲門的旅行

獨立媒體人

黃哲斌

雲門創立時，我只是小學生，但我仍記得，第一次現場觀看雲門演出的震撼。細節已不清晰，奇妙的是，即使缺乏舞蹈及音樂素養，舞者渾厚飽滿的軀體河流，鼓點，綵幕，燈光疊影，彷彿打開一道陌生的門，隨即又快速關上，當時的我，匆匆一瞥門縫流瀉而出的七彩變幻，像是神祕電擊，彷彿看了《我的鄉愁，我的歌》，不若童年奇幻感，卻有較多理解，較多感動，也終於懂得那些跳躍，那些掙扎，那些背叛人體工學的肢體線條，幕後飽蘸多少苦練的淚水、創造的狂喜，以及張弛之間的執拗心志。

但等到一九八七年經歷解嚴，八八年我考上蘭陵劇坊，八九年參與《影響》電影雜誌創刊，九四年投入新聞工作，成為一名無關緊要的時代旁觀者，我才更能理解雲門的真正意義。

當政治仍不便言說的敏感時刻，雲門率先出發尋找這座島嶼的身世；當台灣仍逃避於經濟成長數字的抑悶氛圍，雲門推開面海的窗戶，讓一絲鹹風吹進來，也流出去。雲門預示並開啟了一個年代，一個繁花似錦的生猛年代，一個台灣試圖逃出歷史與政治牢籠的年代。

當淨化歌曲與樣板戲劇仍是娛樂主流的時空，雲門勇敢覓尋本土文化的美麗語句；

雖然，掙扎尚未結束；最終，舞台上那些近乎自虐的身體苦行，背後既是一種回應時代的頑強意志，也是一種面向世界的眺望出發。而這四十年，台灣與雲門，一同經歷這場漫長遙遠、充滿回憶的旅行。

世界的
雲門

有些藝術家以傑作傳世，
有些藝術家在傑作之外，
更改變我們身處的世界。

英國倫敦沙德勒之井劇院執行長暨藝術總監 ——

艾力斯德‧史柏汀 Alistair Spalding CBE

奠基傳統，展現當下

有些藝術家以傑作傳世，有些藝術家在傑作之外，更改變我們身處的世界；林懷民正是後者。

從《九歌》到《白》，他豐富多元的經典舞作不僅是當代最重要的代表作，更標誌了四十年來，藝術家與社會所經歷的改變浪潮。

過去四十年來，林懷民不斷改變我們對於舞蹈藝術的定義。他奠基於傳統，他運用現代舞及紐約的經驗，讓雲門舞者的身體展現出獨特的動作語彙之美。他體現任何藝術領域中都極為罕有的成就——開創出奠基傳統卻展現當下的新語言。

一九九九年在沙德勒之井劇院初次登台後，雲門舞集每次來訪都吸引了倫敦的觀眾，也為他們開啟了新的視野。雲門即將在二○一四年來到倫敦演出，我相信走過四十年的雲門，定會再掀高潮。

林懷民是一代只會出現一位的藝術家，我十分榮幸成為他的朋友，在倫敦的舞台上推出雲門的傑作。

雲門將台灣帶給紐約觀眾

美國 紐約下一波藝術節藝術總監 ——
喬瑟夫·梅里諾 Joseph V. Melillo

那是二十三年前的事了。

一九九○年，在紐約印尼藝術節製作人瑞秋·庫柏的邀請下，我前往印尼峇里島進行表演藝術策展的探索之旅。有人為我介紹林懷民。我們交換彼此的藝術生活，他帶領我認識台灣。林懷民對舞蹈的想法——尤其是編舞藝術及他自身的傳統文化——深深吸引了我。

我立刻就喜歡上這位藝術家。在峇里島期間分享的許多經驗仍深植在記憶裡。離去前夕，我承諾將保持聯繫，來日定將造訪台灣台北，觀賞雲門舞集的演出。

之後，我接受邀請觀賞了《九歌》在台北國家戲劇院的演出。《九歌》展現出讓人驚豔的藝術與文化，我連看了兩場。傑出的雲門舞者在嚴格訓練下，以動感技術清晰呈現對舞蹈技巧的高超掌握。引人入勝的舞蹈，緊湊的情節，充滿戲劇張力又美麗的舞台佈景，《九歌》帶領我進入林懷民與雲門獨特的舞蹈藝術之中。

我立刻想在布魯克林音樂學院的哈沃吉爾曼歌劇院呈現這齣舞作，讓紐約市，特別是布魯克林區的觀眾，有機會欣賞雲門的藝術。

下一波藝術節是我策劃的藝術節，每年秋天在紐約呈現最傑出的當代表演藝術。一九九五年，《九歌》在下一波藝術節成功初演後，下一波陸續迎來了《流浪者之歌》(2000)、《水月》(2003)、《狂草》(2007) 以及近期的《屋漏痕》(2011) 演出。

林懷民的編舞藝術與全球知名舞蹈家如碧娜·鮑許（德國）、安娜·德瑞莎·姬爾美可（比利時）、歐哈·納哈林（以色列）及馬克·莫里斯（美國）齊名。欣逢雲門慶祝四十週年，感激雲門舞集將亞洲，特別是台灣豐厚獨特的當代舞蹈藝術，帶給紐約觀眾；更向林懷民致敬，感謝他持續為我們所有人編作傑出獨特的舞蹈。

指向通往沉思的道路

德國 伍爾斯堡舞動藝術節藝術總監 ——

伯恩德‧考夫曼 Bernd Kauffmann

林懷民是靈魂的魔術師。他的作品不只是舞蹈，而是偉大懺悔的永新內容，心靈與自然間的對話，指向通往沉思的道路，在經濟化的俗世中幾不復見。

林懷民的舞作未受歐洲流行思想或解構影響，亦不羈於西方「美學形態」。他的作品富於靈性，而非空洞思想，是臣服於至高無上的見證。

倘若人的本質是文化，對照今日形而上「盲荒」的物質化地球村，林懷民的舞蹈哲學暗示著：身心本為一體。林懷民不同於任何人，充滿樂觀者的絕望，在持續變動的魔幻時刻中，以哀輓美學記錄著舞蹈天空下，我輩人群的成就與消逝。透過舞作與獨一無二的「雲門舞集」，林懷民活化古老的中國傳統舞蹈，使其再次散發光采與尊嚴。

我常有機會，在寧靜中，深刻專注「觀視」他的舞作。即便當今世界個人主義至上，他的每一支舞都回歸群體、敬仰群體；我們或可視其為康德式絕對命令，邀請終日惶惑的人群，重返以人為本的靈性生活。

最後，發自內心深處，向傑出的雲門舞集和創辦人林懷民，獻上我的感謝、愛慕與崇敬。

我們的世界因為有他而更豐富

美國 永子與高麗舞團藝術總監 ——

永子 Eiko Otake

林懷民是藝術家、佛教徒及人道主義者。他更是一位文化領袖，許多人的導師。

我們不清楚他如何身兼多職，但這就是我們認識的懷民。他更是我們的好友。我與高麗十分敬愛懷民；

想到這位親密摯友，就會喚起許多溫暖的回憶。即便如此熟識，每回見到他，看到他的舞作及雲門，總是再次為他的藝術和人性的關懷所感動。

我們與懷民相識在一九八九年。他來到紐約，因為喜歡我們的表演，想為台灣的雜誌寫篇專訪。他剛到我家做訪問的時候，應該就已經說過他是誰。但陌生的中文姓名發音，讓我們誤以為他也是某個我們不會再見到面的記者；在漫長的訪問過程中，一直都沒發現。然而，這位友善、謙虛的「訪問者」讓我們留下深刻印象。比起一般記者，他花了更長時間與我們交談，也展現他對舞蹈與藝術的知識與熱誠（這是當然）。幾個小時過去，等到他要離開的時候，我才注意到寫下的地址上的漢字「雲門」。這才發現，這位「訪問者」竟是雲門舞集的藝術總監林懷民！

一九九六年，我們應懷民之邀前往台灣。與他一同散步台北街頭，才發現他在一般大眾也同樣有名。在美國，知名編舞家若非電視常客，走在街頭也不會引人注目。然而在台灣，計程車上、餐廳裡、街角邊，總有來自各行各業、帶著敬意、親切地跟他打招呼的民眾。他讓我們認識到：即使身為舞蹈家，也可以對社會產生重要的影響。懷民他嚴肅而謙卑地面對他的影響力。

即便在國外，他也很難自在遊走、不受矚目。雲門的演出在全球主要戲院及藝術節獲得熱烈掌聲。放眼全世界，我很懷疑是否還能找得到另一個像雲門這麼大的規模、還能成功在全球許多重要的戲院巡演的舞團。雲門不只是世上最傑出的舞團之一，也是最獨特：雲門的舞者與行政人員長期且深厚的投入他們的工作。雲門是一個真正的藝術大家庭。林懷民創辦舞蹈系培養舞者，舞者在學習西方舞蹈技巧的同時，也學習太極導引及其他東方動作語彙。他教給舞者的不只是舞蹈。台灣發生大地震後，他也帶著這批優秀舞者南下災區，協助震災區的民眾。舞者就像受他撫育激勵的孩子，如今茁壯美麗！

我想分享幾個故事。

初次應懷民之邀到台北演出，他堅持邀請我們同住。他的公寓可以看到淡水河，還有一尊小佛像，是他創作的靈感來源。演完，我們與懷民、他的父母及我們的兒子共進晚餐。席間，他母親用日文說著，要支持自己的兒子「反叛」去當藝術家並支撐這麼龐大的舞團，對她來說是多麼大的挑戰。離開的時候，懷民叫了計程車。他讓父母先坐第一輛，並用手扶著車頂的上門框，深怕父母親入座時敲到頭。我很感動；如此溫柔的用心與動作，除了懷民還有誰呢？

當他的母親住院時，幾個月間，他就睡在病榻邊的行軍床，每天從醫院到排練場工作，他甘之如飴。巡

The New York Times

NEW YORK, THURSDAY, NOVEMBER 20, 2003

Jack Vartoogian for The New York Times

Cloud Gate Dance Theater of Taiwan presents "Moon Water" at the Brooklyn Academy of Music.

DANCE REVIEW

The Syncretism of Tai Chi and Bach

By ANNA KISSELGOFF

With its silvery mirrored surfaces and trickle of water across the stage, there is no doubt about the stunning theatricality of "Moon Water," the New York premiere that the choreographer Lin Hwai-min is presenting with his Cloud Gate Dance Theater of Taiwan at the Brooklyn Academy of Music through Saturday.

Yet "Moon Water" is anything but a conventional dance piece, and its production values have a metaphoric resonance. Unlike Mr. Lin's previous works, also seen in the Next Wave Festival at the academy, "Moon Water" is not about meditation but is a meditation in itself. Mr. Lin has accomplished what creative artists rarely succeed in doing today: challenging the audience with a work unlike any other.

Exquisitely and subtly, the entire spectacle on Tuesday night evoked water and moonlight as symbols of illusion. Outwardly all was slow: the extraordinary fluidity of the 18 magnificent dancers, reflected in the mirrored panels behind or above them, and the even more amazing slow tempos of the accompanying recordings by Mischa Maisky as he plays nine selections from Bach's cello suites.

The tour de force is the way Mr. Lin has extended and transformed the movement of tai chi exercises into an expressive dance vocabulary. Virtually all is flow and continuous energy, punctuated with martial thrusts amid repeated sinking and rising of bodies.

Continued on Page 5

Water and moonlight as symbols of illusion in stately sarabandes.

Unexpectedly, this syncretic fusion of a codified Asian movement vocabulary with Bach's Baroque dance forms is a perfect fit. In his exceptionally slow playing, Mr. Maisky offers a consistency of tone that matches the choreography's nuanced stream of energy. Bach's stately sarabandes suddenly become whole with the dancing.

By the end the dancers embody the music rather than, as at the beginning, dance to its notes. Nor does the action on stage seem only plotless. Nothing happens in a narrative sense, but audiences used to Asian theater's time sensibility will understand the evolution of Mr. Lin's structure.

"Moon Water" evokes a journey toward purification of body and soul. In this remarkable adaptation of tai chi, Mr. Lin works on a symbolic plane. He has used this flow of energy through the entire body to empty the body of energy, to start afresh in finding a new dance vocabulary.

In this age of spiritual retreats, many will understand the mind-body connection of "Moon Water." The performers are astonishing in their focus and concentration. As trancelike as they appear, they are professionally trained modern dancers who know how to splice an occasional back fall from Martha Graham's technique without breaking the overall flow.

Contrasting with the dancers' fluidity is the surprising angularity of their body shapes: hips jut out, elbows are bent, flexed wrists sprout into splayed hands and dancers drop into deep knock-kneed pliés. How weight is shifted is primary.

Here again metaphor plays its part: sharpness contrasts with serenity. As Mr. Lin's program note suggests, "Moon Water" is a study of the real versus the unreal. His springboard was a Buddhist proverb: "Flowers in a mirror and moon on the water are both illusory."

Nonetheless, if such images are ideal rather than real, humankind strives for enlightenment. "Moon Water" evokes a spiritual journey, although it is not without strain. (Notice the big toe flexing away from a raised flexed foot.)

Austin Wang's set and Chang

Jack Vartoogian for The New York Times

Chou Chang-ning in Lin Hwai-min's "Moon Water," a meditation on the nature of reality and illusion.

Tsan-tao's lighting magnificently suggest both darkness and light as various soloists in Lin Jing-ru's beautiful white costumes stand out from the group that enters and exits. A blurred reflection on a suspended panel mirrors the first solitary traveler, Tsai Ming-yuan in his controlled twisted solo. Huang Pei-hua and Mr.

Tsai dance together but do not touch. Wen Ching-ching and Tang Kuo-feng make contact as the group drifts behind them from one side of the stage to the other.

Chou Chang-ning swings her leg wide in a body-stretching solo before the group spreads out into five couples led by one pair, then two con-

trasting couples. Sheu Fang-yi, outstanding as a dancer in Martha Graham's company last winter, embodies a stronger dynamic. Her hint of angst is washed away as water trickles onstage. The group members fall and splash on the floor, the bodies reflected above until all leave: a special experience in the theater.

林先生做到了當今藝術家罕能達到的成就：以獨樹一格的作品挑戰觀眾。

俄國 莫斯科契可夫國際劇場藝術節總監
瓦烈里・沙德林 Valery Shadrin

藝術節不能沒有雲門的參與

在我們和台灣的合作關係中，當代世界最優秀編舞家之一林懷民的作品，佔有非常特別的地位。

所有曾於二〇〇五年第六屆契可夫藝術節欣賞過《水月》的觀眾，都成了他那驚人天賦的崇拜者。巴赫的音樂、黑與白的舞台、舞者們豐富且令人驚嘆的肢體語言，和作品中深邃的哲思，都帶給了觀眾極為深刻的印象。林懷民和他優秀的團員們因此成了深受期待的表演者。

雲門著名的舞碼《流浪者之歌》二〇〇七年於契可夫藝術節演出，媒體如此描述：「這不只是一般的表演，而是具有催眠力的；這不是現代舞蹈，而是東方哲學的塑造。」而喬治亞魯斯塔維合唱團的錄音，似乎就是特別為了這齣舞劇而產生的。

在作品中扮演了具幻想性、藝術性和哲學性角色的黃金稻穀，意外成了大家的難題：根據俄羅斯法律規定，在沒有附帶作為道具所用的證明之下，稻穀無法入境。發現這規定，為時已晚。尋覓許久，我們終於在裏海附近 Krasnodar 地區購得稻穀，然後將三噸半的稻穀染成金黃色。所有人都被那從未間斷、不停落下的稻穀灑落於身，卻絲毫不動的僧侶感到訝異萬分，宏偉的稻穀景觀也都令人印象深刻。演出後有不少觀眾帶些具有偉大吸引力的金黃稻穀回去留作紀念。自此之後，契可夫藝術節便無法沒有林懷民作品的參演。

林懷民的每一齣作品，都用不同的方法回答「美是什麼」這個問題。每一次都令人驚嘆。二〇〇九年，雲門帶來了《行草》。這是「美的奇蹟」，在很多國家的藝術節中獲得很高的評價。對我們歐洲人而言，也許

演時，他用手機打給病榻中的母親，分享現場觀眾起立致敬的掌聲。當我收到他的電子郵件，分享他生命中重要時刻的感受，我感到十分驕傲。懷民是藝術家，也是我的摯友。這就是林懷民，一個一有機會就會重回佛陀涅槃之地菩提迦耶，一有機會就想再回到柬埔寨為流浪兒盡一份心力的人。我們的世界因為有他而更豐富。

很難能完全明白舞作深沉的哲學意涵，但是觀眾從舞蹈動作中受到的震撼力是強大的。評論家這麼說：「林懷民的舞蹈藝術使人聯想起美聲作曲家的偉大作品⋯由舞蹈線條所織出的旋律線湧流不斷，展現出令人嘆為觀止的群體組合，以及少有的精湛獨舞，在在吸引著每顆觀賞的心。」

當我們著手準備二〇一〇年紀念契可夫一百五十歲誕辰的節目的時候，立即向林懷民提議，創作與契可夫有關的主題。我們很興奮，也很感激他接受了我們的提議。

《花語》在莫斯科紀念契可夫誕辰的藝術節再次獲得極大的肯定。編舞家的靈感來自契可夫的《櫻桃園》「然而『舞蹈』並不是小說，舞蹈的語言是隱喻式，而非情節式的⋯我並不是在描述《櫻桃園》的故事，在我的舞劇中沒有角色之分，只有印象和回憶⋯春天結束了，而過去古老和美好的時光也同她一起離去了，黑暗接著掌權⋯」莫斯科的觀眾所吸收的、所細膩品味的，正是如此。

首演及之後的三場《花語》，觀眾都處於滿懷興奮和期待的氛圍。這部作品讓我們的評論家們，再一次回顧、賞析大師的傑作⋯「林懷民的作品總是如此充滿美感，在外在精湛技巧和內在洞察力的平衡拿捏上毫無瑕疵。」我覺得，音樂、舞蹈組合的動人表現力、完美的舞者技藝——這些全部都融合在永恆的合一之中。

長久以來我們一直希望能在莫斯科演出《九歌》，但是由於一場突發的火災損毀了所有的道具，使得這項計畫無法及早實現。而今雲門終於重建舞劇，我們的觀眾將在二〇一三年的契可夫藝術節當中欣賞到《九歌》，我們歡欣期待。誠摯地祝賀優秀團隊雲門舞集，和其領導——當代世界最偉大編舞家之一的大師林懷民——創團四十週年！衷心地祝福大家健康、成功和來自創作的無限喜悅！（翻譯／古曉梅）

台灣的詩人

艾索拉 Ea Sola

林懷民光著腳，陪客人走到電梯，一路送客送到高雄飯店接待大廳出口。飯店有好多客人認出了他。羞澀、感性的他，也向大家回禮。睡幾個鐘頭，隨後便趕回台北繼續工作。

他南下探望《旱・雨》裡面那些居於越戰最前線的女士們，來向她們致敬。林懷民不會忘記任何人。終其一生，他都默默地做事；然而，他卻無所不在。他透過律動中的身體，從一個地方到另一個地方；地方，有了生命。他邀請亞洲各地藝術家到台灣，為台灣的藝術家奠定基礎，打造舞蹈空間。除了他，還有誰會這麼做呢？就這麼簡單。與舞蹈文化同在。

彼得・布魯克說：「一件作品若能讓人留下印象，就已經很不錯了。」這句話似乎也適用於我們的人生。現在該輪到我們問問自己：「有甚麼影像會令我永誌不忘？我的生活，我遇到的人，我的所做所為？」還可以問另一個問題：「我又幫我自己建立了甚麼形象呢？」誠如林懷民那樣，深夜光著腳丫子送客，又向他的觀眾介紹這些藝術家。

這些形象，非關電視、非關雜誌……而是存在。就這麼直接了當，就這麼千真萬確。日常生活。有一天，我們會把我們所接收到的這個形象給拋諸腦後嗎？只要涉及林懷民，這個問題就有了答案，因為他的慷慨歷歷在目。如此深刻。

舞蹈界都稱林懷民為「台灣之光」或「台灣的詩人」。

這位詩人曾經差人送家鄉特產菜蔬到劇院給演出者，就為了告訴我們：「今晚我有多想你們……」（翻譯／繆詠華）

馬來西亞《東方日報》記者——
劉思敏

暈染生命漣漪

二○○九年，泰國舞蹈節讓馬來西亞著名打擊樂團「手集團」與久仰的林懷民有了接觸。二○一一年手集團行政總監莊立康飛到台灣，邀請台灣第一職業舞團到大馬演出。莊立康笑說：「當時的確是不知天高地厚，只是一心想讓雲門舞集在大馬演出。」一心認為雲門的訪演一定會影響本地藝術環境，連贊助商都未尋獲的狀況下，莊立康簽下合約。合約簽了，手集團的總監們拿了計算機，籌算著屋子值多少錢，車子又值多少錢，抱著全然豁出去的心情，鐵了心就是要讓雲門站上大馬舞台。

莊立康找上國家文化宮總監朱哈里·沙阿拉尼。「我們很意外，在未經過團隊審核的情況下，他就已經答應讓雲門在文化宮演出。」原來，總監曾在雪梨看過雲門的《流浪者之歌》，被金黃色的場面給震撼住。後來得知，新聞、通訊及文化部部長拿督斯里萊士雅丁也曾觀賞過雲門的表演。

紫藤文化企業集團決意加入，願意扛下一半的經費。基於文化宮所能安排的檔期落在二月，當時已是十二月初，時間非常緊迫。若要尋求大企業贊助，時間難以掌握，於是紫藤創辦人林福南以「一人一萬，集結百萬」的方式，廣招一○八位「文化推手」，得到熱烈響應。

雲門的演出也獲鶴鳴禪寺傳聞法師、般若學舍妙贊法師立意催策。妙贊法師透露：「我還記得是十二月廿六日，林福南來接參加營會的孩子，想請我推薦文化推手，我就說：我啊！他說，師傅您出五千元馬幣就好。我說文化推手也能打折嗎？我要做百分之百的文化推手。」

妙贊法師透露，自己在十幾歲時就已認識雲門，三十二歲那年到台灣佛光山學佛出家，待了八年，都沒有機會觀賞雲門的表演。雲門到大馬，笑稱已等了三十年的她打定主意不能再錯過。

「我找了鶴鳴禪寺的傳聞法師幫忙，她很快答應了。」後來，接連有信徒表達佈施的意願，結果一星期就籌了五萬元馬幣。她說，出家人本該心如止水，但自己卻總是熱血澎湃。「我很容易被美好的信念感動。心想如果連年輕人都能扛起文化建設的活動，我們這些二輩子生活在大馬的人，當然也應該做些事。」

《流浪者之歌》在檳城和吉隆坡的首度演出，轟動一時。過了不久，主辦單位再邀此作訪演，也邀到喬治

亞的魯斯塔維合唱團現場演唱。這次的邀請是妙贊和傳聞法師發起的。妙贊法師不諱言，決意邀請雲門再度到馬，唯一的私心不外乎是希望更多的出家人能到場、更多的大馬佛教徒能欣賞。「我是修行人，看了演出讓我再次肯定生命的圓滿是互古恆存的，圓滿就在自己的身上。但圓滿的狀態需要耕耘。」紫藤集團執行長陳嬋菁說明，上回演出仍有二十萬馬幣結餘，因此成立「雲手基金」，繼續推動大馬文化活動。

二〇一三年一月，《流浪者之歌》在國家文化宮一口氣演出三場，依然一票難求。罕有藝術性國際團隊訪演的大馬竟有這樣的場面，竟有這樣的潛力，成為許多朋友關心的討論。

我想，觀賞這部有個浪漫名字的雲門作品後，一次又一次湧出心房的，是人在追求某種意義時的義無反顧。如果人活著並非單純地追求快樂，那一定就是在追求某種對自己而言相當重要的意義。無論是以狂暴的形式，抑或是以一種靜止的狀態。(本文摘自二〇一二年十一月十二日，馬來西亞《東方日報》二〇一三年雲門二度於馬來西亞演出後增修)

香港編舞家、教育家
曹誠淵

我所認識的林懷民

一九八三年，「城市當代舞蹈團」跌跌碰碰地度過了四個年頭，香港藝術節節目策劃人邀請我們參與演出。藝術節知道舞團在過去的票房不理想，便想到邀請台灣的林懷民來為舞團編舞，以增宣傳效果。

請林懷民為舞團編舞，是件求之不得的事，倒不是為了宣傳效果，而是能夠最近距離地認識林懷民。

一九八三年林懷民為香港城市當代舞蹈團編排了《街景》。林懷民竟然平易近人，在一個多月的排練生活裡，我和他無話不談，而且看著這位身兼團長、創作人、訓練老師和藝術推廣者於一身的舞蹈家，在日常生活裡如何運籌帷幄，使我在其後的日子裡，獲益匪淺。

讓我特別感激的是，林懷民這位大哥給予我這個小弟有許多空間。他私下裡問我，他的出現，會不會給

香港的舞團帶來壓力？他提醒我不要受壓力影響，並堅持走自己的路。林懷民對我影響最大的，不是讓曹誠

淵變成第二個林懷民，或香港的城市當代如何向台灣的雲門舞集靠攏，而是幫助我堅定了「在香港推動真正

屬於自己的現代舞」的信念。

我也發現林懷民和我有很大區別。在藝術上，林懷民對中國傳統文化有深厚底蘊，並對台灣本土鄉情有

著深刻感受。我過去生活在香港殖民地上，不要說對距離相對遙遠的中國，甚至對自己的出生地香港，也宛

如無根一代般，抱持著若即若離的態度。反映在藝術觀念上，林懷民更強調的是對傳統的傳承，而我卻更

嚮往創作上的自由。

不過有一點我遠遠不及林懷民的，是他在創作上的客觀和自省，能夠不斷反思自己作品裡的強項和

弱點。他曾跟我說過：「我是一個很懂在舞台上說故事的人，但在抽象美學的研究上，只能算是個門外

漢。」可能就是因為他的超強自省能力，林懷民其後孜孜鑽研佩提巴（Petipa）、巴蘭欽（Balanchine）、康寧漢

（Cunningham）等人的抽象創作手法，終於在九〇年代中，告別以《薪傳》為代表的具象情節式舞蹈，而向觀

眾呈獻了劃時代、純美學而飽含哲理性的《流浪者之歌》、《水月》、《行草》等充滿意象色彩的作品。

在舞團管理，林懷民嚴格甚至嚴苛。臨近《街景》演出，林懷民發現門票只賣出七成，於是他主動約見

香港各界知名人士，親自推銷他與城市當代舞蹈團的合作成果，結果《街景》的演出火爆至一票難求，也是

城市舞團第一次嚐到了演出滿堂紅的滋味。

以我的性格來說，如果演出高朋滿座固然開心，可是更希望舞團的成員，能夠沒有壓力，輕鬆自如的享

受舞蹈的樂趣。或許就是這樣，香港的現代舞顯得輕描淡寫，甚至給人孤芳自賞的感覺，遠不及台灣雲門

舞集每次在不同地方的演出，都萬眾矚目、紅紅火火。

自從《街景》之後，我和林懷民成為好朋友。城市當代舞蹈團也在雲門舞集的幫助下，三度前往台灣演

出，而駐團編舞黎海寧更被林懷民邀請，先後為雲門舞集復排城市當代的作品如《冬之旅》、《女人心事》、

《春之祭》、《看不見的城市》等；另一位駐團編導彭錦耀則被台灣舞團「舞蹈空間」聘為藝術總監，為台灣的

現代舞在雲門舞集的風格之外另樹一幟。

我為了協助內地第一個專業現代舞團的成立，曾在九〇年代初邀請林懷民給大陸第

一代專業現代舞者們，如沈偉、邢亮、桑吉加、李捍忠、楊雲濤等授課。林懷民為了培養人才，不計較微薄

的酬勞和風雲詭譎的政治情勢，悄然抵達廣州，而舞者們得以親聆大師的教誨，自然獲益匪淺。

我先後數次專程前往台灣觀看林懷民作品，切身體會雲門舞集和林懷民在台灣群眾的心目中，早已超越一般藝術家或娛樂明星的位置。和林懷民走在台灣的街頭上，一個路人突然攔住我們，不是為了要跟林懷民拍照或拿取簽名，而是誠摯地說：「林老師，你和雲門舞集，加油！」

在旅館跟林懷民一起搭計程車前赴劇院，在車廂內閒聊瑣碎的生活話題，誰知下車準備付款時，計程車司機轉過身來，微笑著說：「我很高興今天見到林老師，你是我們台灣的驕傲，無論如何讓我請你坐這一程車吧！」

我覺得，一九七八年林懷民為台灣創作的舞劇《薪傳》，無論在民族意識的內涵、博采多種表現手法的形式，在對當時台灣社會的意義來說，都相當於一九六六年大陸的音樂舞蹈史詩作品《東方紅》。只不過《東方紅》的創作班底集中了文革時期全大陸的音樂舞蹈人才，而《薪傳》卻幾乎只是林懷民個人的創作。因為《薪傳》，林懷民在台灣聲譽之隆，在文藝界不作第二人想，如果以大陸的標準來看，林懷民可以憑著《薪傳》，穩享台灣「現代舞之父」之類的頭銜，領著國家工資，擔任各項評委專家顧問的虛職，悠哉游哉地過生活去也。

可是林懷民在八八年十二月，石破天驚地關閉了十五年流光溢彩的舞團，又在九一年八月宣布重啟雲門。在雲門停止運作的日子裡，有著許多各式各樣的傳言，而我卻知道，林懷民實際上是一個人背著背囊，隻身踏遍遍中國的名山大川，並最終在印度恆河流域潛心養性去了。

林懷民獲得過許多榮譽，但他最讓我欽佩的，卻是在雲門暫停時兩年八個月的閉關日子，在這裡，他示範了一個真正藝術家的心態和風範，如何拿得起、如何放得下，不為名、也不為利所左右。

他曾經跟我說：「我在一九七八年之前的所有作品，都是為了《薪傳》而做準備；一九七八年之後，我是在為我下一個真正的作品做準備。」九八年編創的《水月》正是花費了十年準備，震爍古今中外的作品。

二○○四年五月，我邀請雲門在廣東現代舞週中上演《水月》，大陸觀眾看得如痴如醉。其後的演後藝人談中，有觀眾問：「林懷民先生，你有想過你不在的時候，如何讓雲門保存你的經典作品嗎？」林懷民想都沒想，回答說：「我人都死了，哪管得什麼經典不經典？但願雲門舞集在我離開後，仍然能夠運作下去，不斷演出屬於他們時代的新節目。」

拿得起、放得下，這是我所認識的林懷民，對我影響最大的地方。（節錄自二○一○年七月四日《南方都市報》）

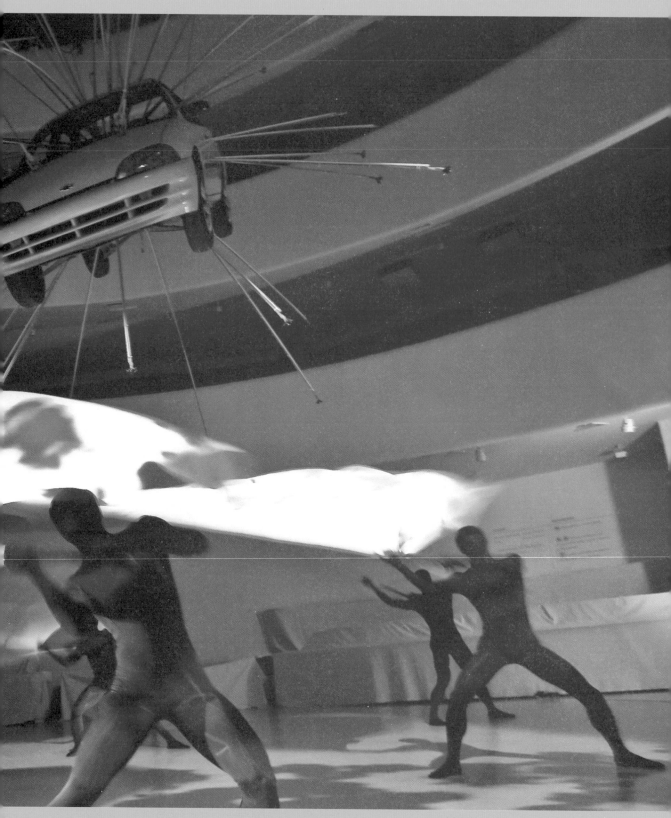

2008 年為古根漢美術館的演出《風・影意象》排練，2008 年 雲門提供

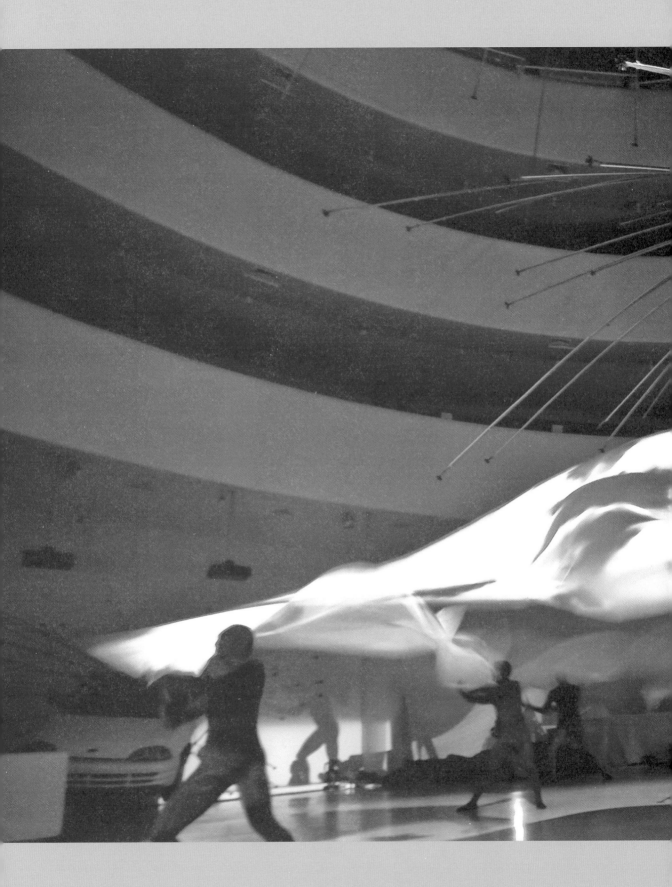

大陸望雲門

一九八二年，「中國現代舞之父」吳曉邦在文章中，首次將林懷民介紹給大陸。十一年後《薪傳》北京首演，震動大陸舞界，影響悠遠。

隨著雲門近年來在大陸的頻繁演出，以及媒體的傳播，人們瞭解到雲門舞集的意義，已遠超越一般舞團所能承載的。大陸年輕人對於林懷民的尊重與敬仰，溢於言表。大陸現代舞後來者們需要做的是，如何在雲門舞集這個權威標竿之旁，樹立屬於自己的風格。

雲門播下的第一粒種子

二十年前，台灣雲門舞集，來到大陸播下了第一粒種子。

那是一九九三年在北京保利劇院上演的《薪傳》。時值金秋，正是北京一年中最美的季節。劇院內千餘座位擠得滿滿當當，謝幕時的吵喝與掌聲持續了十多分鐘。林懷民捧著觀眾獻上的一束稻穗，「飽滿的金色穀粒彷彿要從他的手掌流瀉而下」。

這是自一九四九年後，中國大陸舞台首次上演的大型現代舞作品，也是九三年「辜汪會談」後，首批台灣藝術團體赴大陸交流演出中，最為特別的一次。《台聲》雜誌在回顧當年兩岸文化交流時，特別提及「雲門舞集首度神州巡迴演出舞劇《薪傳》……令大陸觀眾為之振奮。」北京《舞蹈》雜誌更直白地說，這項演出「震撼舞界，轟動神州」。

年輕的東方歌舞團舞蹈編導文慧，坐在台下，久久回不過神來。雲門的舞者與舞作，「像炸彈一樣」轟入她的心靈。時隔二十年，文慧將當年感受凝成「震撼」二字。她說，不僅是自己，當年台下的觀眾們都「非常非常激動」。

這份激動，夾雜著各種滋味，許多情感。

吳曉邦說，中國對現代舞的認識，「早在一九三四年以前，我國翻譯《鄧肯女士傳》就開始了」。現代舞

藝術，經由留日的吳曉邦與英國回來的戴愛蓮帶回中國，在激蕩的時代中探索實踐；四九年後遭遇的排斥與歧視，令舞蹈工作者們「談虎色變」。七二年後，大陸舞蹈家從點滴間瞭解它在美國的現狀。八〇年代初，

「特別是一些青年舞蹈家，對它發生了濃厚的興趣」。

正是第一個將國外之現代舞嵌入中國社會的吳曉邦，首先將彼岸之林懷民介紹給大陸文藝界。吳曉邦在《文藝研究》上寫道：「我們不應造成一種錯覺，以為凡是國外的現代舞，特點就是象徵的、抽象的，都是難於理解的。其實，成功的現代舞作品卻並不這樣……台灣現代舞蹈家林懷民創作的《白蛇傳》、《奇冤報》，都不僅具有現實主義的或傳統的風格，而且還能給人以詩意和美感。」

兩岸文化交流的先鋒

一九八五年至八九年，文慧就讀於戴愛蓮創立的北京舞蹈學院（校）。現代舞的魅力，對於文慧和她的同學們來說，還停留在口耳相傳的階段。八七年創刊的北京舞蹈學院學報，直至九三年才出現第一篇以現代舞為標題的學術文章《現代舞的文化審美》。

八七年，在中國改革開放的前沿陣地廣東，廣東舞蹈學校成立了現代舞專業實驗班，開始了針對現代舞的摸索；北京投石問路的腳步，直到九三年才邁開。在這一年，大陸接入第一根網路專線，辜汪舉行首次會談，江澤民致電祝賀李登輝再次當選國民黨主席……

雲門舞集，就在這樣一個歷史節點恰然來到，成為兩岸文化交流的先鋒。文慧說：「我們當時對現代舞很渴望，但整個北京都沒有（現代舞演出），得知雲門舞集要來，就像過節一樣開心」。《薪傳》演了三場，她每晚必到。

首演於一九七八年的《薪傳》，在九三年的北京引起了共鳴。《舞蹈》雜誌在同一期中發表了四篇評論文章。林懷民的苦心挑選，切中了大陸社會的心脈。戲劇評論家林克歡撰文，指《薪傳》「切合了大陸方方面面的『中國情節』」；其所強調的『打拚奮發精神』，也毫無阻礙地為大陸時下流行的社會意識所認同。」

通過《薪傳》，大陸同行看到了另一種追求古今、樹立自信的可能。這是一份及時的鼓勵。時任北京舞蹈學院院長呂藝生寫到：「難怪有西方人說雲門與西方『不僅並駕齊驅，甚有超過之勢』。林懷民的成功，證明中國人的價值不僅是今天的，而且是給世紀之末和下個世紀的。中國人的文明之火將世代相傳。」

他特別提及：「林懷民說：『我一直想編出現代而又中國的新型舞蹈』，『我們希望創造一種嶄新的中

國舞蹈。」其實這並不是他個人的願望，這是海峽兩岸所有舞者的一個共同心聲。事實上大家已經各自在這條充滿坎坷與歡樂的路上走了幾十年了……

在現代文明世界中重塑文化自信，是清末以來中國文人延續至今的主題。林懷民在西方得享尊敬，在這一刻，也光亮了大陸的舞蹈界。

曾任北京奧運開幕式副總導演的現任中國東方歌舞團藝術總監，當時年輕的北京舞蹈學院教師陳維亞，回憶了隨隊赴台訪問期間所見的「雲門現象」，於是大聲疾呼…「大陸的舞者們，我們只停留在對《薪傳》的讚美中是不夠的！……大陸的舞者們，與其在家嘆息，不如打開門走出去，去擁抱百姓，去耕耘大地，大地、百姓會回報我們的！」

集香港城市當代舞蹈團、廣東現代舞團、北京雷動天下現代舞團藝術總監於一身的曹誠淵，是北、廣、港三地現代舞的開墾者。他說：「無論是《薪傳》還是《行草》來大陸演出，你會發現，恰恰是傳統舞蹈界的人非常喜歡，他們說：『這就是我們中國現代舞應該走的路。』現代舞剛剛進入中國時，前輩們都說要走有中國特點的現代舞道路，雲門就是這樣的一個好的樣板。城市當代建團之初，有人要求我走雲門之路，這是一個挺大的壓力。」

為大陸現代舞，帶來潛移默化的影響

一九九三年之後，大陸雜誌開始較為全面介紹林懷民與雲門舞集。本世紀，雲門在北京國家大劇院，上海、杭州、廣州、蘇州、重慶各地大劇院，演出《水月》、《紅樓夢》、《竹夢》、《行草》、《流浪者之歌》、《九歌》這些由傳統取材的現代舞作，每一齣都引發重大的回響。雲門的故事，開始走出舞界，進入泛文化圈。

一九九三年這個難得的夜晚，或多或少的影響了他（她）們。次年，文慧在北京成立了生活舞蹈工作室，是大陸首個獨立現代舞組織。她坦言：「潛移默化的影響肯定是有的。」

當時與文慧一起同坐台下，拍紅手掌、淚含眼眶的觀眾們，絕大部分來自大陸舞台界與文化界。

中國最負盛名的越劇演員，小百花的藝術總監茅威濤，「對台灣雲門舞集林懷民所有的現代舞演出…一直追隨其右，不斷學習」，她說…「雲門舞集對內地的舞台藝術界從創作到管理都產生了積極的影響。別的團我不好妄加論說，但我所帶領的浙江小百花越劇團，一直以清醒的意識借鑒著雲門的優長。我們學習他們的先進理念，邀請雲門演員來團授課，不是一兩堂課的走過場，而是作為演員的基訓」

「我自己也是劇團的『一家之長』」茅威濤又說：「所以才真切的知道林老師和他的雲門能做到如此，該有多大的『發願』。林老師對雲門的經營和堅持，對我無形中是一種『加持』。」

一九九九年，大陸著名作家余秋雨在著作《霜冷長河》中特闢一篇頌揚雲門。這篇名為〈傾聽祖先〉的文章，讚曰：「雲門在藝術上特別令人振奮之處是大踏步跨過層層疊疊的傳統程式，用最質樸、最強烈的現代方式交付給祖先真切的形體和靈魂⋯⋯我認為，雲門的道路為下世紀東方藝術的發展提供了多方面的啟發。」

二○○三年，龍應台為雲門舞集三十週年所作紀念專文《是野馬，是耕牛，是春蠶》令許多大陸讀者為之動容，茅威濤也是其中之一。千禧年後，得益於傳媒的豐富與網路的發展，我們對林懷民和雲門舞集的瞭解更為方便深入。

根據大陸搜尋引擎百度的關鍵字查詢指數顯示，搜索「林懷民」與「雲門舞集」的網民，多集中在北京、上海、廣州三城，過半用戶為「大學歷以上」人士。

文慧說：「最近一次去看雲門，在北京的演出，與一九九三年《薪傳》時最大的區別是，台下坐的幾乎全都是非舞蹈界的年輕人。」大陸學生們對雲門及林懷民的尊重，在多個場合，都讓筆者印象深刻。

雲門，是放在年輕人面前的歷練

雲門舞集最近一次帶來大陸巡演的作品，是傳奇的《九歌》。中國美術學院院長、著名當代藝術家許江，在《錢江晚報》上撰文，稱：「林懷民先生的『雲門』，舞者是第一流的。之所以稱作『舞者』，而不是所謂藝術家，蓋因他們是奉舞蹈為生命的方式，台上台下純然一例的認真踐履，身形出舞台五步還未出戲。」

林懷民先生的編舞鬼斧神工，獨舞、群舞諸般變幻，將歡喜神、跳大神、踩高蹺、古壁畫等民藝國術吸納其中，卻始終貫以如風一般的嘆息與低迴，貫以宗教的大愛無形、聖潔洗禮之感。

他說：「我又總覺得，林懷民先生的舞不僅催人感懷，而且給予我們眾多的當代藝術創作以實見和動心的啟示。」

對於瞭解雲門的大陸觀眾而言，林懷民已不僅是一個編舞家，還是一個文化偶像，甚至是某種精神象徵。雲門舞集來大陸演出，每次開場前，林懷民都要上台提醒觀眾一些基本的劇場禮節。每逢此刻，一定有掌聲響徹全場。除了舞作本身，觀眾們也為謝幕時林懷民與舞者互相深鞠致敬的畫面而動容。

雲門身上那股似曾相識卻又遙遠陌生的氣質，正一點一滴的影響著大陸觀眾。二○○七年，闊別北京

十四年的林懷民，重現了一九七三年發生在舞團台北首演的一幕：當《水月》的觀眾不聽勸告拍照時，他氣得拉上帷幕，宣布重新開演。二○一○年，雲門於杭州西湖邊戶外公演《白蛇傳》，最讓林懷民高興的是，演出後，觀眾們未在草地上留下一片紙屑——這確實是一個不起的成就。

林懷民曾說：「雲門是我介入社會的橋樑」。這座橋樑，也讓他參與促進了大陸觀眾的素質提升。

這幾年在國際舞壇嶄露頭角，「八○後」的陶冶，是繼沈偉後第二個進入美國林肯中心演出的中國現代舞者，如今，他的舞團——陶身體劇場也已迎來五歲生日。陶冶說，雲門舞集「不只是在藝術上成功，更在整個文化領域上產生了深刻影響。」

在一段時間內，陶冶對雲門的技術「很迷戀」，後來發現，如果不去雲門學習，「純粹自己copy（複製）是沒有意義的」——這也是喜愛雲門的大陸舞者們共有的經歷。

陶冶說：「和雲門2的作品相比，我更欣賞林懷民的作品。深邃的、堅定的東西，才會流傳下來。」

「雲門是不可複製的，獨特的，極具個人氣質的。只有在那個時代，由林懷民這樣一個人，才能做到」，曹誠淵說：「中國的現代舞要有自己的面貌。有舞者非常喜歡雲門，按照雲門的足跡走。其他年輕人不要把雲門變成一種壓力、一種模式。現代舞的歷程，是不斷把傳統的包袱一個一個挪開的過程。雲門，也是放在他們面前的歷練。」

一九八三年，林懷民應邀為城市當代編排作品，他曾笑問曹誠淵是否會感覺到來自雲門的壓力。曹誠淵回憶說：「林懷民很開放，他鼓勵我們走自己的路。每一個人，應該有自己的藝術觀念和天地。」

文慧轉述身邊朋友的說法：「雲門就是台灣舞蹈界的麥當勞，幾乎統治了台灣所有的舞蹈家，是一種權威。」曹誠淵說，雲門身上強烈的林懷民烙印，這是它的侷限與週邊，這也是林懷民推出雲門2的原因。他曾撰文寫道：「今日的雲門，已經是台灣舞蹈或東方式肢體語言的傳統代表，許多台灣的年輕現代舞者，都努力在雲門之外，另闢新徑。」

「今天中國大陸的現代舞，與雲門的藝術觀、風格相較，幾乎是南轅北轍。我覺得，這是好事」，曹誠淵說：「我所認識的許多大陸年輕舞者，都希望能走出一條非雲門之路。」

—雲門—

日光

為什麼要出門旅行？

雲門的旅行學

文／鄒欣寧

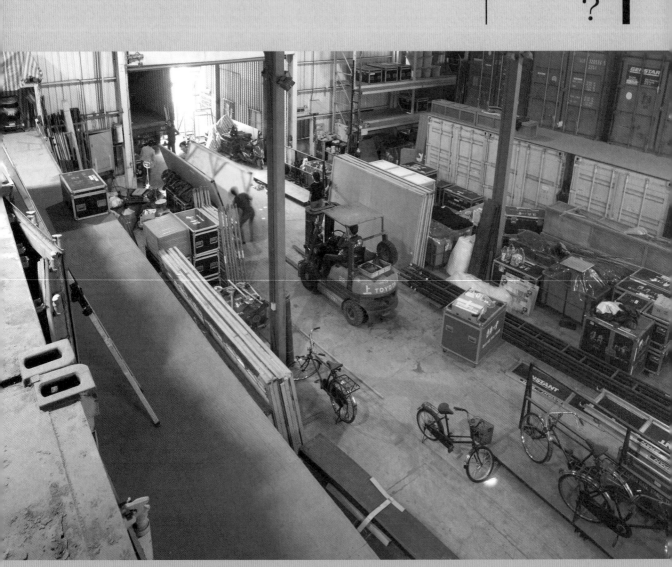

一九六九年，美國機場。一個二十二歲的黑髮黃膚青年，剛從幾千哩遠的小島台灣搭機前來，在此落地。

彼時，「旅行」、「出國」是小島上罕聽的詞，更甭提將它們落實。彼時，三毛剛遠赴西班牙流浪。

她的行動在還未轉換成文學書寫、風靡文壇前，是有些駭人聽聞的。

對站在美國機場的台灣青年來說，出國雖然是人生一等大事，卻不至於駭人——畢竟，在他的家族中，許多長輩都曾出國念書。

讓他驚駭的，是機場大廳的景象。

一抬頭，大廳上方的班機起降時刻表，攫住了他的目光。

那變換著數字、標識著班機來處與去向的偌大方塊，

向他展示著——世界。（註1）

倫敦、巴黎、羅馬、東京……

當時深深震懾於世界之大的青年，恐怕還不知道，「旅行」、「流浪」將自此牢牢佔據他大幅的生命版圖。

他將在四年後回到小島上創立一個舞團，並在往後的四十年中，與舞團無休止的上路旅行。甚至還創作一支名字就叫《流浪者之歌》的舞，而這舞，也成為去過眾多城市、國家的經典之一。

很難想像，一旦將一九六九年的美國行自林懷民生命中抽掉，還會有雲門舞集的出現。同樣難以想像的是，將每年的「旅行」——國際巡演、戶外演出、環島下鄉、駐校駐縣……自雲門抽掉，雲門會是什麼模樣。

雲門上路的歷史很早。一九七五年，創團才兩年的雲門首度出國，去近鄰的香港、新加坡。七六年到日本。七七年在台北新公園（今二二八公園）第一次戶外演出《小鼓手》。七八年，一心想到台灣

163

各地跳舞給人們看的林懷民，首度把雲門帶到台北以外的高雄、台南、嘉義巡演。那年年底，台美斷

交，同一天，雲門《薪傳》首演，不在台北，而在嘉義，林懷民的故鄉。

嘉義是台灣百年來的經商重鎮之一。許多創業家都來自嘉義，包括經營之神王永慶。林懷民不經

商，卻有與創業家相仿的能拼敢衝；他的膽子怕比創業家還大，因為，他經營的是沒人聽說可以謀生

賺錢的現代舞團。

八〇年代，台灣政治走向改革開放，台商紛紛走出海島，在國際市場殺進殺出，為島上蓬勃的代

工製造業爭取訂單。林懷民和雲門舞者也搭上飛機，從亞洲跳到歐洲，再到美國。在「文創產業」、

「軟實力」尚未出現的年代，雲門已設法藉由國際巡演，在全球舞壇取一席之地。

一九七九年，雲門第一次赴美演出，在八週內去到紐約等四十個城市，演出四十一場。對參與巡

演的人來說，是一場極端挑戰身心的旅程。一篇記錄雲門舞集旅美公演的文字寫著：

遲到還要罰錢！

一週之內已行經七州，灰狗車成了樊籠，
車上半日不飲不食是常事，每晚睡不同的床，靠枕以前先收行囊，
次晨趕上車到下一站，遲一分鐘，罰一塊錢（註2）

技術人員得不到掌聲，要更加早到遲退地趕路，
有時每日睡眠不及四小時。
有一回演出，音樂遲了，
因為技術人員昏倒在控制器前，自然未能伸手去按鈕。

這麼難熬的旅程，竟還不是唯一一次。八一年，雲門足跡初抵歐洲，這次，他們馬不停蹄在九十

天內到七十一個城市演出七十三場。

右一、右二、左圖：首次赴美洲、歐洲巡演，雲門提供。

眾才有機會遍地開花。

可能可以。但不能因此放掉台灣演出。唯有不斷跳，四處跳，觀術觀賞人口太少，在台灣跳，不足以填補財務缺口。國際巡演，的舞團，沒有道理只跳給外國人看。現實的一面是，台灣表演藝的初衷：自己作曲，自己編舞，自己跳給中國人看。從台灣長出跳上國際舞台，征服現代舞的老饕觀眾，卻也渴望滿足成立舞團這是理想與現實互相支持又彼此折磨的過程。雲門舞集期待演，去台東、去花蓮、去埔里、豐原、屏東……演之間，另外在台灣安排了十六場社區校園演出，然後，環島公出國巡演這麼累，但雲門還怕累不夠似的，在美、歐兩次巡

他們在旅行，卻得不到旅行的快樂和輕鬆。之於雲門人，出國旅行，從來不是享受。很多年後，被問到：因為工作，可以時常出國旅行是一件很棒的事吧？林懷民還會苦著臉駁斥：「這不是旅行！不用工作的旅行才叫旅行！」

雙眼茫然，或者含淚。（註3）

頭幾天，

我們看著車窗外的金黃秋葉，滿心歡愉。看到大教堂，就有人拿出照相機；不能相信我們來到遙遠的歐洲演出！日復一日，坐著巴士，不再貪看窗外的風景，倒頭就睡；不睡的時候，

戶外舞台 攝影／劉振祥

雲門的出現與茁壯，和台灣社會面臨轉型的大環境有千絲萬縷的關係。當台商手提一只輕便行李和訂單南來北往，雲門也一樣踏上「一卡皮箱就上路」的拼搏之旅。

自雲門創團就參與工作的林克華回憶，早期雲門出國巡演，來台演出團隊的大陣仗設備相比，「真像是小地方的手工業」。

「所有道具、服裝都是一起塞進一個皮箱，拎了就走」，和國外國際專業舞團的規模。然而，雲門上路的原則，依舊是「一卡皮箱，拎著就走」。走進比八里排練場更近郊區的雲門倉儲，一支支二十呎的超大貨櫃在走道兩邊緊密堆疊。每支貨櫃收納不同舞作的舞台道具。這樣的收納方式和倉儲管理，在國內外表演團隊都是少見的特例。

儘管如此，早年「拎著就走」的輕簡俐落，或許已深植在雲門的血液中。隨著舞團復出，國內外巡演場次遞增，工作量已達

雲門的排練場和倉儲都是租來的。租來的房子總是不能隨意整修，裝層板架衣櫃。雲門每年又有好幾支舊作出門重演，那麼，最好的辦法是什麼？

「林老師希望，雲門可以拎著一個行李箱直接出門」，技術總監暨駐團燈光設計李琬玲說。只是，這個行李箱的尺寸少則二十呎，多則四十呎。同樣「拎著就走」，將這只超大行李裝箱打包，已非昔日手工業時代可比。

在雲門，一旦舞作出國巡演，最晚在演出前兩個月，這些最大的行李就得裝箱完成，海運上路。這還不算裝箱前漫長的清點、盤整工作。資深舞台技術指導洪韡茗笑說，為了將所有物品塞進有限的貨櫃空間，「裝箱時，技術組同事比較容易火氣大」。

166

由於前往國家的國情、文化、工作方式不同，習慣先做最壞打算的雲門，總是盡量帶齊所有可能需要的物品。宛如小型五金行的技術公箱，集零食、急救醫療、小佛堂於一身的保母箱，行政人員專用的事務機，甚至還有漫長旅途的精神食糧——小型的移動圖書館……

相較於經常國際演出的雲門一團，彷彿母親為了家族旅行，打算的雲門，從棉被到熱水壺一應俱全的打包方式，在台灣下鄉，征戰過千奇百怪表演場地的雲門2，也有自己的「一卡皮箱學」，以應付各種場地的彈性。這也是林懷民從早年巡演獲得的經驗，「台灣很多地方設備不好。你要求很好的設備，很多地方就去不了。」

去更多地方，跳舞給更多人看，所以上路。旅行也好，流浪也罷，一切都為了最初的夢，最壯闊的理想。四十年過去，雲門一共去過了三十四個國家，一百八十七個城市。看過雲門跳舞的觀眾，從駐校講座的數十人，到戶外公演的數萬人，無法計數。去跳給更多的人看，所以雲門人經常不在家。不在家，意味著錯過與家人團聚的節日，錯過生活中某些平淡無奇的時刻，錯過所愛之人的生老病死，在無數的錯過中，學習度過。

人生本來就是一場停不下腳步的旅行。雲門舞集只是更用力地，以四十年的實踐印證這句話。

註1：引自《少年懷民》，楊孟瑜著。
註2：引自《雲門舞話》，時瀛撰文。
註3：同註2。

林懷民
身動之時，心安之處

採訪／周伶芝　攝影／陳敏佳

隨身背包

靛青色的束口長方形小袋，恰好收藏著一張佛像，以及父母親各自的肖像。身動之時，心安之處。最近常用平板電腦，可能因此得了乾眼症，隨身攜帶眼藥水加以舒緩。每日的工作行程表。林懷民的行程和團員的不太一樣，舞者們直抵北京，林懷民得先飛到下一站杭州宣傳、做專訪再回北京，行程更為緊密。個人文件袋，裝有各式出國巡演時必備的證件。

登機箱

為了北京行程，特地準備很多口罩。長年累月為工作在外奔波，身體靠一整箱中藥調養，每回醫生都會事先備好巡演時所需的份量。平板電腦是旅行時的移動書房，需要的資料、接收外界資訊等都得靠它。名片，工作所需。

行・旅

幾十年來，林懷民出國無數，總是帶著差不多的配備，出門前一刻才速速放進行李。沒有刻意著想自己的需要，大多是為整團巡演所需而準備。行李清一色是用了許久的包款，幾乎一致的灰藍色調，有時間的痕跡，也顯現林懷民的惜物之心。

行李大致備妥後，出門前的最後一刻，林懷民跪在家中素雅寧靜的佛堂前，虔心禮佛、默念祝禱，並拿起其中一張佛像與父母親的照片，和一只淺色供花的湖綠小花瓶，一起收入背包中。這時，林懷民才說：「好了，我可以出發了。」到了旅館後，林懷民會先在房間設下臨時的小佛案，彷彿父母陪伴著他。情深如此，身外的行李可以簡單，因家和信仰都在心中。

託運行李

出外工作需要體力長期抗戰,各式各樣維他命、藥品,以備不時之需。行李裡永遠有「小兒利撒爾」,對林懷民來說是很有效的感冒藥。其實自己很少感冒,反倒是因擔心其他團員。各類沖泡飲料和小零食,如:茶葉、咖啡、可可、玄米粥、花生、八仙果等,都是各界朋友的愛心。一杯好茶,能讓自己在旅館裡放鬆。原文的《英倫情人》,喜歡在睡前讀上幾行,細細品味其優美細膩的描寫。針床,睡前躺一躺,可以活絡穴道、放鬆身心。特別請人訂製,送給舞者們人人一席,出國必帶。鋼青色的揹袋,十分耐用,用了多年。收納方便、輕巧又牢固,容量很大,拎了就能上路。

余建宏
移動中的閱讀和身體

採訪／周伶芝　攝影／陳敏佳

隨身行李

《叔本華的眼淚》是朋友推薦的，一看便愛不釋手，已是第三遍重看。喜歡作者在故事裡闡述的生命哲思。黑皮小書是《人體解剖學》，因膝蓋受傷，想要更深入瞭解。教課時，可用來幫助學生找到自己的身體。《此生：肉身覺醒》，剛跳完《流浪者之歌》，對身體的追尋更加好奇。相機，喜歡這台相機拍出的氛圍，有種空氣感。酒精，到中國時必備，有如乾洗手的消毒功能。騎兵小鐵盒，裝著喉糖，以備社交場合之需。膚色膠帶，纏在腳上作保護、以防磨皮。打坐毯，等待是打坐的最好時機，用來保暖身子的。

行・旅

建宏經歷最長的巡演是兩個半月；對戀家的他來說，一個又一個城市間的流浪與演出，培養出他的毅力和耐力，來調適自己的狀態和心情。面對大量巡演，身體保養器材必不可少，可用來回復肌力，維持身體長時間、穩健地舞動。不同舞作會帶有不同的保養需求。例如《流浪者之歌》的米粒摩擦，容易造成皮膚發癢，特別需要乳液。身上有顏料時，也需要刷洗的沐浴球。

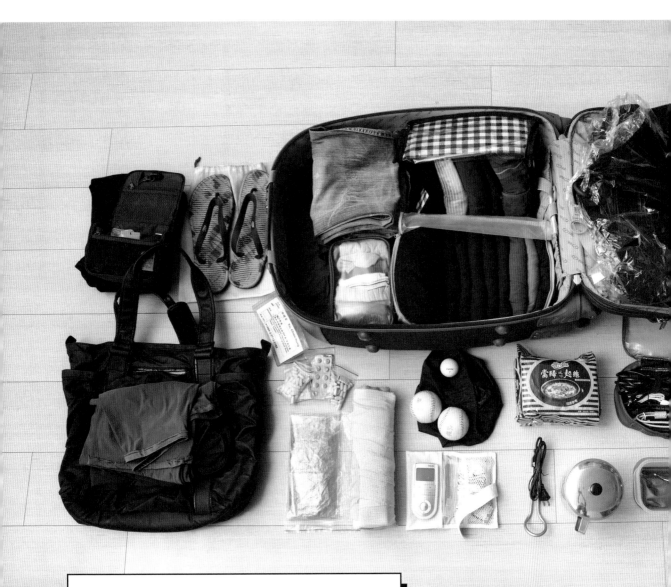

託運行李

上班用的「公事包」，容量夠大，可以放排練或演出時需要的物品，如：排練褲。身體的保養物品：冰敷袋、維他命、消炎藥、肌肉鬆弛劑、按摩用的棒球、電療器，幫助自己保持體力、調整狀態。電湯匙和隨身餐具，可以在旅館裡煮泡麵。巡演超過一個月時，這是安慰自己的必需品。為了減輕重量，不用帶著大罐小罐，準備了日拋的隱形眼鏡。舞者有身體接觸，汗味會帶來尷尬，香水和制汗劑是對舞伴和觀眾的禮貌。記者會、酒會等正式的社交場合穿的正式服裝和鞋子。帶一星期的衣服量，採多層次穿法，就能節省空間。

蔡銘元
型男大廚的行李學

採訪／周伶芝　攝影／陳敏佳

隨身行李

非常注重保暖，禦寒的衣物和配備，除了帽T，隨身揹的包包裡，還預備著毛帽與圍巾。中國巡演首站北京，嚴重的空氣污染讓舞者如臨大敵，口罩一定要隨身攜帶。舞團行政就像最優質的旅行社，為舞者準備鉅細靡遺的行程說明與注意事項，隨時拿出來確認，絕對不怕迷路。隨身聽，像親密伴侶、重要的工作夥伴。邊暖身邊聽音樂，是最享受的獨處時光，尤其要聽和舞作反差大的音樂類型。大小兩包包：大包包是隨身行李，也是上排練場時揹的。可收進大包裡的輕便小包是上街用，例如去超級市場和博物館時。

行・旅

銘元出國巡演已是家常便飯，可在前一晚迅速打包。唯一不同的，舞作會決定他要帶的日常便服。例如《九歌》連演好幾場時，飾演山鬼塗在身上的顏料一時洗不掉，容易沾衣，便服就得以保守的顏色為主。整齊輕簡的行李，保留空間可收納shopping戰利品。Shopping不只為了轉換巡演的緊繃心情，更為帶回一個城市的回憶。

一、兩個月的巡演期間，舞者們會舉辦「泡麵趴」。除了燙青菜、加海鮮料，甚至會自備油蔥酥，滿足胃的鄉愁。有時到市場買魚，在魚肚裡塞餡的再用飯店的針線縫起來，又燉又煎。或是多拿兩塊早餐提供的牛油，晚上回房煎牛排，展現華麗廚藝。吃為何如此重要？二○○二年布拉格演出時，舞者曾集體食物中毒，在路上不停找廁所。他特地跑去買鍋子煮蔬菜湯。熱湯下肚，胃立刻溫暖了，至今仍覺得「這鍋湯救了我的命。」

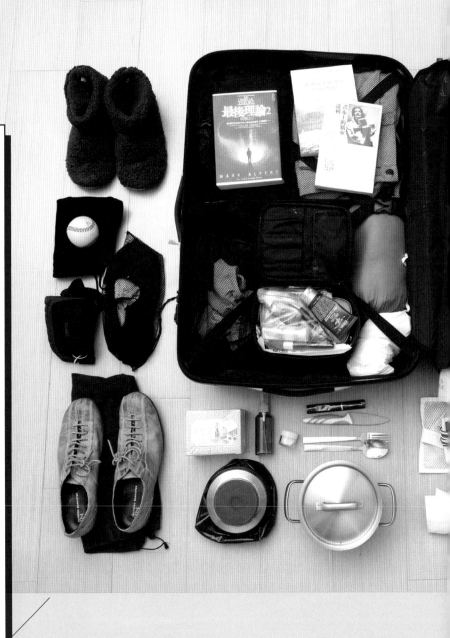

託運行李

舞者的保暖總是一整套。中國劇院的地板太冰冷，很容易生病，保暖鞋是排練場裡的救命法寶。一整盒薑母茶，同樣是為了應付寒冷的北京。過去的經驗讓人深深體會，喝下一杯熱薑母茶，是件多麼幸福的事。可以轉換110或220伏特電壓的電爐，以及在德國買的優質鍋，是異國旅途的良伴。厚鍋底可煎可煮，能應付各種烹飪方式。用噴霧罐裝的四季醬油。有這一罐，任何食物都有了家的味道。透明小罐裡裝的是提煉美味的海鹽。料理達人的行李必備物，水果刀。出門時永遠都記得一定要帶的三樣：化妝包、個人換洗包和很難買到的dance belt（男舞者專用的底褲）。跳高難度的《屋漏痕》時，腳踝曾經受傷，除了自我復健，也需要持續補充膠原蛋白。被視為舞蹈界的時尚潮男，為演出酒會準備的正式服裝，也屬精心搭配。花草系襯衫搭深藍外套，活潑又莊重。喜歡閱讀的種類很廣，尤愛推理類型。《最後理論2》驚險刺激又具科普知識。《達利：畫布上的精靈》則是對大師的再度回味。

《九歌》打包上路

採訪／鄒欣寧　攝影／陳敏佳、雲門提供

二〇一二年八月，雲門重演一九九三年作品《九歌》。十九歲的舞作由於部分舞台、道具在二〇〇八年八里排練場大火中燒毀，自二〇一〇年決定重製後，技術部門便開始重建舞作所需舞台佈景。《九歌》從無到有，最後打包上路，走遍二〇一二至一三年十六個國內外城市、五十八場次的巡演旅程。

7

8

STEP 1　佈景重繪

以巨人的眼光，繪製超大景片

這次《九歌》的巨幅舞台佈景，是九三年首演後第一次完整重繪，因此工程格外浩大，宛如全新製作。技術部門先拍下佈景的景片（Panel），找出原作畫冊，與繪景工廠溝通，接著卸下舊景，由四位繪景師父比對舊作，在新的布片上放格上色、重繪軟景，重現原佈景的神韻。

四位專業師父在畫布上，時而勾勒、時而揮掃，用「巨人的眼光」完成了橫跨整個舞台的超大佈景。

近年國內外劇院逐漸重視防火，所以新繪的佈景需先做單片防火處理，再車線縫合。車縫痕跡的粗細也會影響舞台打光之後的效果，即使是這麼小的細節也都必須留意，以免影響畫面的乾淨。

1.原圖拍照記錄 2. 3.打樣 - 左側燈光 4.固定放格粗描 5.泥金土上色 6.7.荷葉描繪
8.灑點 9.新舊對照 10.軟景繃框 11.新舊對照（1-11 雲門提供）

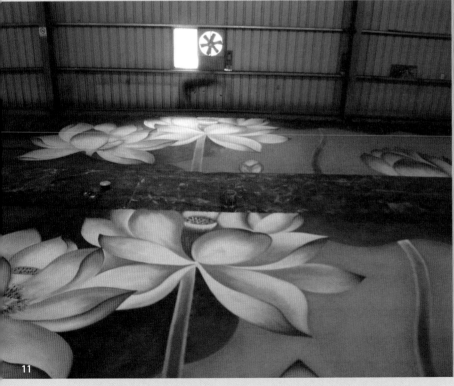

11

9

10

STEP 2 桃園 Try out

技術部門的彩排心法

為了檢視佈景打了燈光之後的效果，並讓技術部門熟練《九歌》裝台過程，雲門特地租借桃園展演中心三天，進行 try out（舞台試裝）。

Try out 視同技術部門的彩排，有幾個目的：一是檢視佈景道具的舞台效果。二是拍照記錄工作流程、道具裝設細節，以便日後出國巡演與各場館協助的技術人員有效溝通。第三，近期國際巡演的劇院大多要求縮短裝台時間，技術部門可以藉由 try out，熟練出更有效率的裝台方法，同時，將部門累積的 know how（工作知識）傳承給新進人員。

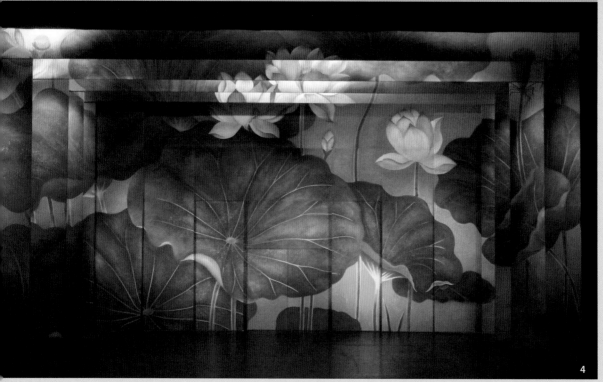

四十呎貨櫃的打包術

在雲門，但凡舊作演出，早在半年前，技術部門便將所有舞台設備從儲櫃取出、置於倉庫顯眼的位置，進行清點、檢查、修補，以利後續裝箱工作。攜帶的設備，會因著巡演當地劇場的條件不同而有所增減。

《九歌》於二〇一三年二月底巡迴中國大陸，技術部門一個月前就已經完成裝箱裝櫃，海運上路，以免遲到、延誤演出。

由於中國大陸各地劇場支援水準並不一致，這次《九歌》帶了一大一小的貨櫃（四十、二十呎），大至燈具、舞台地板，小至印表機、五金工具，一應俱全。看看倉庫角落的四台老式單車（是現代旅人不時騎著穿越舞台的那輛單車），連道具都有兩件以上的備份！這麼瑣碎的打包功夫，還真苦了得把所有「傢俬」塞進有限空間的技術人員。

1. 佈景吊軌 2. 測試高度 3. 雲梯調整佈景片高度 4. 佈景片依景深精密相接 5. 貨車進倉庫 6. 起重機出動
7. 堆疊的佈景片 8. 清點數量 9. 四十呎貨櫃內部（1-3雲門提供 4攝影／劉振祥 5-9攝影／陳敏佳）

荷花池、八百座燭台的計時考驗

裝台工作主要包括：卸貨進景，調整沿幕、翼幕，組裝佈景的景片，設置荷花池，掛燈、調燈。各組分工、依序進行。

舞台技術人員先一片片鋪設 Marley（舞蹈塑膠地板），目的是增加地板的彈性保護舞者不易受傷。接著燈光組吊掛燈具、架設迴路、檢查迴路，同時為晚上的調燈做準備。《九歌》用了超過三百顆燈，至少要六個小時才能完成準備工作。舞台組同時進行佈景的組裝。《九歌》的整個舞台設計用了三十二片繪景板片和七塊橫幅軟景，才拼成了一幅荷花圖，這些板片在舞蹈進行中開闔升降全靠吊桿上組裝的軌道來運作。

到了晚上，《九歌》最重要的意象「荷花池」開始組裝。荷花池需要灌入四噸的水，視劇場提供的設備條件，通常要花四到六個小時才能完成。第二天，燈光抓緊時間調整角度；架設投影設備，調校投影畫面，試投影的角度和亮度。音響技術人員利用午餐時間，遊走觀眾席測試，定下每段音樂的音量。

晚上，燈光組在舞台上修整每組燈光設計的畫面。舞台組利用舞台側邊，對付最後一幕燈河使用的八百多顆碗狀的燭台，檢查每一盞的燭心、添足蠟油後，再整齊地擺設到演出時的預備位置。荷葉荷花容易枯萎，開演前兩小時，舞台組才到舞台前的荷花池，像花道似地，佈起新鮮的荷葉和荷花，還在觀眾席從每個角度檢視一番。這時，燈光組把每個燈光畫面循序一個個檢查一遍。舞台組再把地板抹乾淨。化好妝的舞者對台上的人聲恍若無聞，專心暖身。

演出前七十分鐘，舞台監督一聲「觀眾要進場了！」舞台組對荷花池再看一眼，再調整一兩朵荷花角度，收起工具。大幕落下，整個戲院陷入教堂似的沉靜，醞釀幕起時的奇蹟。

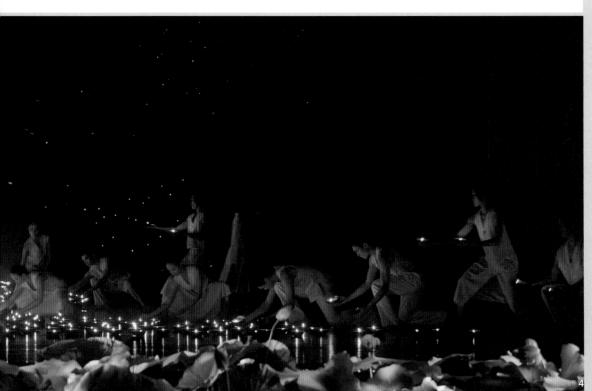

4

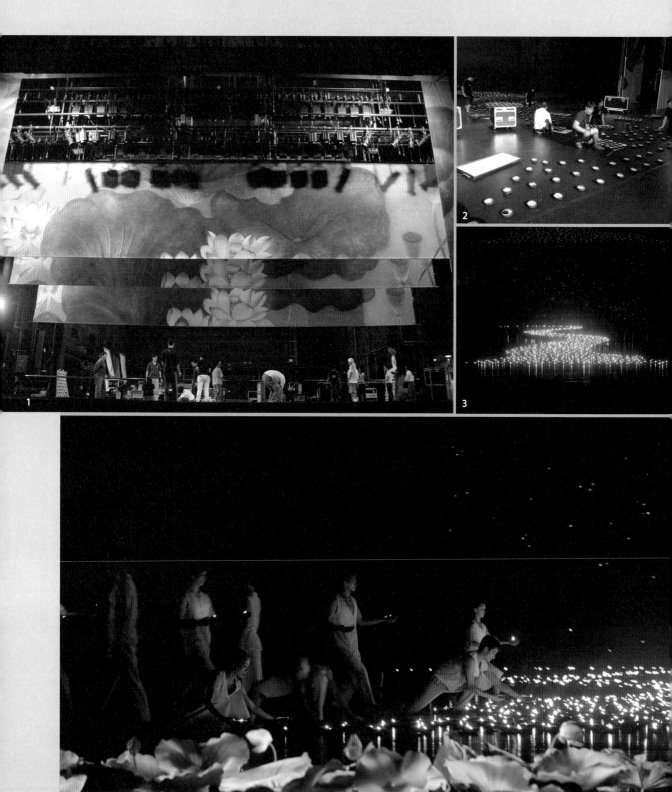

1. 組裝佈景，鋪設舞台地板 2. 排列燭台 3. 瞬間燃亮的燈河 4. 荷花、燈河、蒼穹下的生命之河（1-2 雲門提供 3-4 攝影／劉振祥）

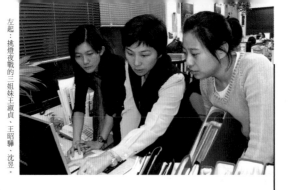

左起：挑燈夜戰的三姐妹王淑貞、王昭驊、沈昱。

環遊世界63天

雲門二○○三年秋季海外巡演日誌

採訪整理／陳品秀　照片提供／雲門舞集

氣溫 27 度　衣服黏在皮膚上

9/20
11:00pm

雲門辦公室　│挑燈夜戰三姐妹│

「雲門您好。」

台北市雲門巷——復興北路二三一巷內的一棟老舊的公寓樓上，半夜還有人接電話。國際演出組經理王昭驊，正盯著二○○四年二月東京新宿文化中心的演出預算表作最後審查。國際演出組專員王淑貞，電腦螢幕上掛的是剛做好，半個月後，十月五日出發的「墨爾本藝術節」行程表，桌子上攤著待結案的支出單據；另一位專員沈昱，正在跟雲門十一月第三個禮拜演出的紐約「下一波藝術節」寫 e-mail，為了讓提出專訪邀約的媒體都能排進林懷民有限的時間，正在大傷腦筋。

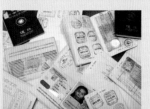

團員蓋滿各國海關印章的護照。

這是二○○三年的第三趟海外巡演。舞團將赴澳洲、美國、巴西三個國家，七個城市，展開為期八週的巡演。墨爾本演《松煙》，舊金山、洛杉磯、紐約演《水月》，愛荷華、明尼阿波里斯演出《行草》。巴西聖保羅則演出《流浪者之歌》。距離出發只有兩個禮拜，不加把勁不行了。

每當基金會暨舞團執行總監葉芠芠，與國外一日數返的伊媚兒所敲下來的一紙演出合同，交到國際演出組經理，美國哥倫比亞大學藝術行政管理碩士的王昭驊 ※，和國際演出組專員，英國倫敦城市大學藝術管理碩士的王淑貞手裡，就開啟了凡人無法擋的「超級旅行團」業務。光是安排三、四十人的工作簽證、飛機行程、當地交通就是一個偉大的工程。除了繁複的行程，昭驊和淑貞還得負責一行人的食衣住行、醫療資訊，分別和每家劇院敲定所有行政、宣傳、票務等等。兩人經常挑燈夜戰，成了每晚為辦公室熄燈的守夜人。

※ 王昭驊現職國際演出經理，王淑貞現職資深演出專案經理。

→	**墨爾本** 10/20	→ 1 小時 20 分 →	（雪梨轉機 2 小時） →	14 小時 25 分 →	**洛杉磯** 10/26	→ 1 小時 17 分 →	**舊金山** 11/5 →

→ 巴士 5 小時 30 分 → **明尼阿波里斯** 11/16 → 1 小時 17 分 → （芝加哥轉機 40 分） → 2 小時 10 分 → **紐約** 11/24

（法蘭克福轉機 7 小時 20 分） → 10 小時 10 分 →（曼谷轉機 2 小時 20 分） → 2 小時 30 分 → （香港轉機 1 小時 5 分） → 1 小時 40 分 → **台北** 12/6

9/22

2:00pm

八里排練場　鐵皮倉庫　|台南牛揮汗盤點|

　　高溫三十度，沒有冷氣。長得粗壯，綽號叫做「台南牛」的舞台技術指導洪韡茗，正在鐵皮屋倉庫盤點，雖然只穿著一條短褲，拖鞋，還是汗流浹背。舞台貨櫃的裝卸跟行程，都由他掌控。二十日結束國內巡迴演出的《松煙》舞台貨櫃，才剛回來，又得打點重新裝進前往墨爾本的空運貨櫃。

　　就在這一天，雲門還有幾組舞台貨櫃散在世界各地：《行草》六月在北卡羅萊納州「美國舞蹈節」演完之後，住進芝加哥倉庫備用，等十一月運往愛荷華；五月在德國巴登巴登演出的《水月》，在法蘭克福倉庫「休假」四個月後，正在前往洛杉磯的公海航線上。十二月才要演出的《流浪者之歌》三噸半的稻米，前一天剛由八里倉庫出門，航向巴西聖保羅。而五月從里昂「雙年國際舞蹈節」回來的《竹夢》，在家休養，等待二〇〇四年三月在台北登場。

9/22

4:00pm

八里排練場　辦公室　|跳電，沒有冷氣|

　　台南牛也負責繪製舞台圖，他畫好之後就交給「平妹」，國立藝術學院戲劇系畢業的燈光技術指導張玉如，讓她畫燈光圖。此刻平妹正在修改紐約布魯克林音樂學院歌劇院「下一波藝術節」要演出的《水月》燈光配置圖，幾百顆不同型號的燈具，在她的腦海中交錯閃爍。台南牛與平妹做好的技術圖，已交給 Richard，製作經理李永昌，他正一面檢查圖表，一面在電腦前，滴滴答答輕敲著鍵盤，跟澳洲人溝通技術流程。

　　每支舞作的舞台大小、佈景尺寸、燈具數量與位置，都有一套標準配備。但各個劇院的舞台不同、設備不一，雲門必須針對每個劇院加以調適，重新繪製舞台圖和燈光圖。平均一個劇院的技術圖要一個半月才能完成，但二〇〇三年有二十個劇院場地的圖要畫。二〇〇三年，國內外演出總計高達六十七場，每個禮拜都有貨櫃裝車、裝台、調燈、彩排、演出、拆台、裝車卸貨。雲門的技術人員，白天奔波於演出現場和排練場之間，在體育場「平地起高樓」架起大型戶外舞台，晚上則加班趕製海外劇院的圖版。唯一可以喘口氣的，恐怕是躲在樹蔭下，望著惡毒烈日灌下一口冰涼礦泉水的那一刻。

墨爾本

氣溫 4—19 度　晝夜溫差大，刮風，微雨

君悅飯店　|五星級旅館|

　　墨爾本藝術節以世界超級舞團的規格禮遇雲門，安排雲門下榻五星級的君悅飯店。第一次出門的新團員喜出望外，以為海外巡演的旅館都是如此舒適。老鳥說：「做夢！」這是雲門有史以來住過最豪華、最高級的一家飯店。

10/6

4:00pm

10/5
台北　→　3 小時 45 分　→　（曼谷轉機 1 小時 20 分）　→　7 小時 30 分

2 小時 25 分　→　（丹佛轉機 1 小時）　→　1 小時 55 分　→　愛荷華
11/13

→　9 小時 30 分　→　巴西聖保羅　→　11 小時 40 分 ────
12/4

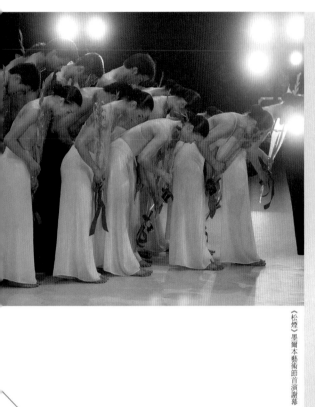

《松煙》墨爾本藝術節首演謝幕。攝影／王孟超

維多利亞藝術中心國立劇院

8:00pm

| 《松煙》海外首演 |

　　墨爾本藝術節總監蘿賓‧亞契，早於二〇〇一年觀賞《行草》演出後，便下單邀演《松煙》（行草 貳）。當時林懷民還警告她，舞都還沒開始編，或許會不好看。蘿賓卻信心滿滿表示，對林懷民，對雲門有絕對信心。到了二〇〇三年，《松煙》編舞過程中，蘿賓‧亞契得知這齣表現書法氣韻的舞作使用美國前衛音樂家約翰‧凱吉的音樂時，她緊張了。因為約翰‧凱吉的作品即使到二十一世紀仍屬於前衛的作品，以學術性著稱，對一般觀眾不具「娛樂」的效果。

　　雲門將為藝術節揭幕，首演夜重要贊助人都會出席，而這些人是「不前衛」的。她致電林懷民，客氣探問：「凱吉真的行得通嗎？」等舞團到了墨爾本，蘿賓在劇院觀賞了《松煙》的彩排之後，才鬆了一口氣，大喜過望地表示，這支舞「奇巧寧靜，美麗極至，舉世無雙」，她對林懷民以舞蹈與凱吉對話的本事，和舞者神乎其技的表現，感到由衷的佩服。《松煙》首演觀眾冠蓋雲集，墨爾本重要的政經人士與藝術界名人都出席了這場盛會。雲門在雪梨奧林匹克藝術節的《九歌》、《水月》，在阿德雷得藝術節的《流浪者之歌》，都曾讓人驚豔，已得到最高的評價。對澳洲人而言，雲門是超級重量級的舞團。澳洲重要舞評家由各地飛到，為《松煙》齊聚一堂。

瑪蒂娜公寓式旅館　| SARS! SARS! |

　　墨爾本之後，原本要去杭州的行程取消了，因為 SARS。

　　SARS 從二〇〇二年底爆發，風聲鶴唳的防疫如作戰，打亂了千千萬萬人的生活。雲門春季的法德挪威之旅，每個劇院都關心團員的健康情形，都曾經嚴重考慮取消演出。王昭驊且戰且走，聲明雲門是在和平醫院事發前就已出國，才一路過關，順利完成演出。

　　鎮守台北的葉芠芠，怕秋冬 SARS 反撲，五月裡取消了十月去杭州的演出。不去杭州，也不敢回台北，寧可自掏腰包，在墨爾本多待幾天。花錢買平安。因為一點風吹草動，美國、巴西的邀演勢必取消，演出費跟著泡湯，雲門會馬上陷入週轉困難的泥沼。

　　藝術節演出後，舞團像個落難的貴族，從豪華的君悅飯店，搬進三、四個人同住一間的公寓旅館，自己做飯。又租了一個離住處約一個鐘頭車程，但租金較市區便宜的舞蹈教室，排練、上課。出國前常工作到半夜的 Richard，終於付出代價，生病了，待在公寓哪裡也不能去，而且把感冒傳給同房室友的舞台監督郭遠仙。

團員住在公寓式旅館，到市場買菜，合力做出一頓豐盛的晚餐。

旅館 藥房 醫院 ｜週末醫院不開門｜

雲門在灣區的朋友徐大麟、沈悅夫婦，十月廿六日要為舞團在灣區紅木城辦一場募款餐會。林懷民、雲門基金會執行副總黃玉蘭、沈昱、技術組，先行赴美準備。

歷經十六小時的飛行，由墨爾本飛抵舊金山。

郭遠仙一到就發高燒，碰上週末沒門診，只好掛急診。Richard 在墨爾本已經得了支氣管炎，藥吃完了還沒好，澳洲藥單上的藥美國沒有，不知如何是好。黃姐不忍心看沈昱急得如熱鍋上的螞蟻，就請她先生，何大哥，幫忙開車，載著沈昱四處去找熟人，去找藥房、找醫生，整個灣區繞來繞去開了幾個小時的車。最後靠林懷民的醫生朋友安排才解決兩個病號的問題。

一行人在灣區轉來轉去時，林懷民被關在旅館接受一連串的訪問，為七天後的柏克萊演出宣傳。林懷民希望病號們趕快好起來，不只希望他們少受苦，更怕傳染開來，成為全團的一場災難。

加州大學洛杉磯分校羅伊斯劇場
｜在澳洲得獎了！｜

10/24
7:00pm

觀眾已經進場，劇場哄哄一片。大幕後，舞者在舞台上暖身，打坐，安安靜靜準備《水月》在美國的首演。

昭驊在後台辦公室收 e-mail，一封來自墨爾本藝術節的祝賀郵件在電腦螢幕上閃現：《松煙》從墨爾本藝術節來自全球的四十多個表演團隊中脫穎而出，同時榮獲全澳洲舞評家、劇評家圈選的「時代評論獎」與「觀眾票選最佳節目」兩大獎項。得獎喜訊傳開，大家一陣歡呼，互相擁抱打氣！

演出結束。水流聲中，燈光熄去，像所有《水月》的終結，觀眾愣了一下，然後掌聲叫囂燒熱了整個劇場。這天大家都很快樂。一切都很棒。更好的是旅館雖小而老，卻有一個溫水游泳池。在加大另一個劇場演《第十二夜》的英國莎翁環球劇團也住那裡。大家在水裡碰頭，聊聊跑江湖的事，算是練習 conversation。

《松煙》在墨爾本藝術節獲「時代評論獎」與「觀眾票選最佳節目」的獎牌與報導。

10/25
10:00pm

羅伊斯劇場後台　｜拆台到凌晨兩點｜

為了製造舞台流水的效果，「水月」必須在劇院舞台加工鋪出一道傾斜的台子。

這天一演完，馬上拆台。「水月」的平台得搬上卡車，運往下一站。這套平台由五十二片，長八·二英尺、寬四英尺、厚六英吋的木板組成，每一片都得要四名美國大漢才抬得起來。超大的重量，再加上板片跟卡車貨櫃的寬度僅差〇·一公分，裝車的過程十分困難，雲門和劇院技術人員一直耗到凌晨2點多，才將平台全部上車。

舊金山灣區
氣溫 17 度　清冷

10/26
6:00pm

募款餐會　｜在庭院中演出｜

參加募款餐會的舞者皆屬多次訪演洛杉磯的老鳥。中午，從洛杉磯飛抵舊金山，一放下行李就趕往募款餐會會場，與甲骨文公司總部隔湖對望的索菲特酒店，跟沈昱等人會合。

餐會前，身穿《水月》服裝的舞者在中庭，在游泳池邊，在樹叢旁起舞，露天下，火把水光閃爍，與舞者的身影相照映，形成一幅動人的景像。整個募款餐會一直到晚上十一點才結束。

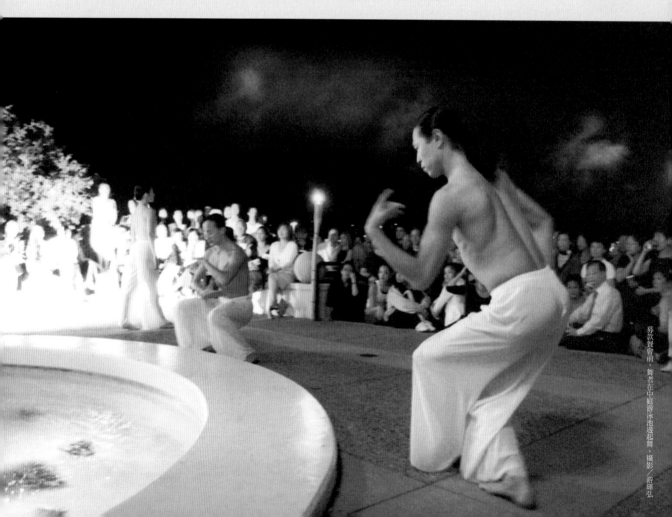

募款餐會前，舞者在中庭游泳池邊起舞。攝影／游輝弘

柏克萊 氣溫 10—22 度 剛到時穿短袖，兩天後穿大衣睡覺

老舊的夏塔克旅館
| 天花板掉下來了 |

舞團落腳在一家走路就能到劇場的夏塔克旅館，是一家由巴斯基坦人經營的百年老旅館。

柏克萊有初冬的味道，白天溫暖，夜間卻驟降到五度。老旅館的暖氣壞了，一時之間修不好，有的窗子還關不緊，有些人只好穿著大衣睡覺。舞者周偉萍住的那間房的熱水水龍頭壞了，換了一間房間，天花板還掉了一塊下來。

10/28

愛荷華市 氣溫 0 到負 10 度 比舊金山整整低了 10 度

喜萊登飯店

在愛荷華市住到四星級的飯店！室外零下十度的氣溫，寒風刺骨，落葉飛舞，隨時要下雪，所幸旅館暖氣很棒，而且每個床都有五個枕頭！大家心情愉快。

愛荷華市漢秋大劇院，是出資委託製作《行草》的劇院之一。劇場又大又冷，林懷民最擔心的事終於發生了：經過一個多月的跨洲旅行，氣溫變化無常，加上工作、旅途的勞頓，很多人都感冒了！

喜萊登飯店，每張床都有五個枕頭。

11/5

愛荷華市國內機場
| 遠仙的父親往生了 |

舞台監督郭遠仙接到父親驟逝的惡耗，卻還顧慮著演出，躊躇著該不該回去，林懷民和葉芠芠一定要他回家。

華崗藝校畢業的郭遠仙，入團十三年，是演出現場發號施令的大頭目。一聽到遠仙要回家，最緊張的人是他的「副手」，執行舞監張佳雯。

佳雯畢業於波士頓艾默森藝術學院劇場管理系，進入雲門之後，她已經獨力「監督」過《烟》和《松煙》的演出。但是《行草》、《水月》都是她不曾正式上陣，而下一場《水月》正是這趟巡演最重要的場合，紐約布魯克林音樂學院的「下一波藝術節」——那是一個參加工會的劇院，規矩特多，人也難搞……

11/11

氣溫零下 4—5 度 冷死了，但是暖氣很棒！

11/15

8:00pm

諾斯若浦劇院後台 ｜我不信你會編出更好的｜

　　明尼阿波里斯是美國中西部著名的「雪國」。沒下雪，還有陽光，但天氣涼得刺骨。大家都在「急行軍」，到了劇場，幾乎是被冷風推進去的。

　　這個劇場很老，很大，是明尼蘇達大學創校時蓋來辦畢業典禮的禮堂，三千座位。雲門賣了滿座。演出前，林懷民為觀眾講《行草》，觀眾塞得滿滿的，很多人都沒辦法進入。一路過來，每個劇場都要林懷民在開演前或演出後跟觀眾聊聊。有時一個城要講四次。林懷民總是打起精神，把觀眾逗得又哭又笑。此外，還有沒完沒了的媒體訪問⋯⋯

　　演出結束，一位美國老太太來到後台，跟林懷民說：「幾年前我曾經看過《流浪者之歌》，原本我不相信有人還能編出比那更好的作品，然而你真是太讓人驚喜了。」

氣溫 4—11 度 風很大

11/18

紐約布魯克林音樂學院歌劇院 ｜下一波藝術節首演｜

　　紐約「下一波藝術節」是世界藝壇矚目的焦點。繼一九九五年的《九歌》，兩千年的《流浪者之歌》之後，這是雲門第三度應邀參加「下一波」，演出《水月》。《紐約時報》說，雲門已經加入碧娜‧鮑許、馬克‧莫里斯的行列，成為「下一波」的班底。《水月》的首演，幾近滿場的觀眾，起立歡呼。

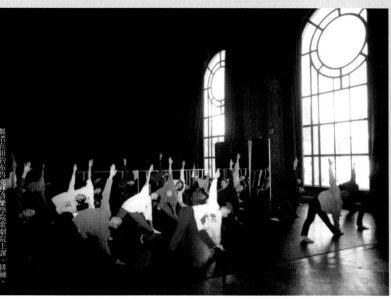
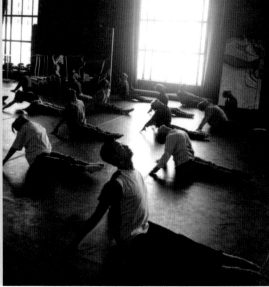

舞者在紐約布魯克林音樂學院歌劇院上課、排練。

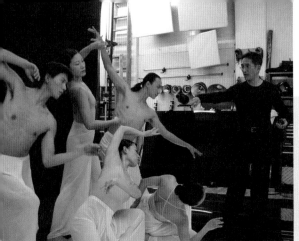

右：林懷民與梅芮迪斯・蒙克在「下一波」主辦的講座對談。攝影／黃曉薇。中：世界頂尖舞蹈攝影師若伊絲・葛琳費爾德。左：舞者們在若伊絲狹小的工作室拍照。攝影／王孟超

11/19
若伊絲・葛琳費爾德攝影工作室

今天不演出。不少團員到大都會博物館看畫，但有八個舞者還得工作。雲門舞者應世界頂尖的舞蹈攝影師若伊絲・葛琳費爾德（Lois Greenfield）之邀，赴她在雀兒喜區的工作室拍照。

「下一波」總監說：「若伊絲的邀約，你們再累也得去。照片會刊登在全世界主要刊物，那是錢也買不到的大宣傳。」

上午出發，雨下得很大，雨傘根本擋不了。舞者在窄小的工作室暖身，化妝，攝影，耗了六個鐘頭。攝影結束，林懷民跟著舞者一起趕到上東城的「亞洲協會」做示範講座。為了讓舞者早點回旅館休息泡澡，林懷民讓舞者先示範，自己留下來繼續講了一個小時，然後又和「下一波」與「亞洲協會」兩個主辦單位的總監宵夜。十一點半，上了地鐵就睡著了，一覺醒來才發現坐過了站。

布魯克林音樂學院歌劇院
｜多少錢都可以，給我一張票！｜

林懷民一早被電話吵醒，紐約的朋友們紛紛打電話賀喜。《紐約時報》以超過半版的篇幅刊載兩張《水月》照片，以及該報首席舞評家安娜・吉辛珂芙（Anna Kisselgoff）的絕讚舞評。《紐約太陽報》則開門見山宣稱，《水月》不但是「下一波藝術節」的最佳舞蹈演出，也是今年度紐約最優異的舞蹈作品。

口碑一出，雲門剩下三場演出的票，馬上賣光光。劇場票務經理高興得臉紅紅：「一小時就賣出六萬元！」開演前，售票員向大排長龍要買票的觀眾說：「一張票都沒有了，別排隊了，去看電影吧。」卻沒有人要動，依然排著隊看有沒有人要退票。一個觀眾掏出一大疊鈔票高喊：「多少錢都可以，我要一張。」但真的一張也沒有了。直到開演了，觀眾才死心離開。

11/20
6:00pm

11/23
萬豪飯店 447 號房
2:00am
｜完全躺平的佳雯｜

郭遠仙的父親日前在竹北舉行公祭。

臨危受命的執行舞監張佳雯，順利完成《水月》舞監的工作。沒有一位觀眾察覺有異。其實，只要一有空，佳雯總抓著 Cue 表躲到一旁，嘴上唸唸有詞，恨不得把它刻在腦子裡。夜裡大家都睡了，佳雯還坐在床上默背 Cue 表。紐約拆台後，打發了《水月》貨櫃朝法蘭克福前進，佳雯才酣睡在床上。這可能是佳雯自愛荷華市以來，睡得最香甜的一晚。

<div align="right">

12/1
4:38pm

</div>

Dear Kathy & Fred,※

（前略）

附檔為巴西《流浪者之歌》首演摘要報告

雲門舞集《流浪者之歌》

11 月 29 日在巴西聖保羅艾爾法劇院首演

滿座觀眾起立鼓掌

謝幕後觀眾靜靜坐下無人離席

觀賞起始與終結（耙米）

整整十五分鐘後再度起立鼓掌歡呼

　　駐聖保羅代表處何處長夫人及贊助單位張勝凱先生與僑界社團朋友，演出後至後台向舞者致意，表示雲門的演出「精采無比」，深受觀眾歡迎。為此地華人爭光，令他們感到與有榮焉。我駐巴西代表周國瑞先生，今晚也特地從首都巴西利亞飛到聖保羅來觀賞雲門的演出。

　　昨天首演後，劇院特地在後台安排一個小型的慶功酒會。劇院總監 Ms. Elizabeth Machado 及技術總監 Mr. Fernando Augusto Fleury Guimarães 和經紀人、贊助單位和僑界朋友代表都出席酒會。劇院總監 Elizabeth 去年到倫敦看雲門的《水月》演出，非常喜歡；所以，經紀人 João Carlos Couto 說要邀請我們來演出時，她馬上就答應了。她說原本即預期票房會不錯，但沒想到這麼好——座無虛席（約 1200 seats）。她還說巴西觀眾本就熱情，但像今晚這樣熱烈的反應，是非常難得一見的場面。

　　技術總監 Fernando 說：雲門舞集的演出，是他期待已久的節目，看到今晚的演出，他非常感動，希望明年雲門能夠回來演出《水月》。他還說雲門受歡迎程度更勝碧娜・鮑許舞團，票房也比較好。當天聖保羅有六十二個演出，他非常驚喜雲門的節目滿座，大受歡迎。星期二抵達聖保羅時，聽說只有星期六、星期日的賣座還好，星期一、二兩天票房堪虞。前兩天記者會之後，新聞見報，首演前第一、二場已經售罄。昨日首演後，今天售票處一早即有人大排長龍買票，最後兩場的票也正在快速售出，劇場的行銷人員說只剩下少數座位，相信很快就會賣完。

<div align="right">

※Kathy 是 2003 年雲門行銷企劃主任洪家琪，Fred 是行銷企劃專員莊增榮。

</div>

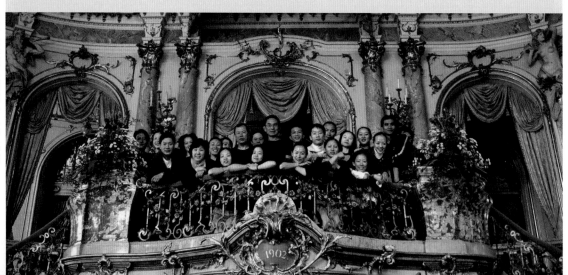

二〇〇三年於威斯巴登劇院合影。攝影／王孟超。

12/4

機場 機場 機場 ｜要回家了！！！｜

此次巡演從十月五日出發至今，總計六十三天。旅館大廳公用電話前站滿了一排雲門舞者，緊抓著話筒，急切地和台北通話。出門兩個月了，有些原先想留在巴西旅遊的人，紛紛打消念頭，更改行程，提早回台北。

在《流浪者之歌》中擔任僧人的王榮裕，和只參加巴西演出的舞者黃旭徽、伍錦濤，買的是來回票，便與大家告別，飛往美國轉機回台北。

其他團員因為行程橫跨澳洲及南、北美洲，必須買較便宜的環球票，便一路飛飛飛，在法蘭克福轉機七個半小時，曼谷兩個半小時，折騰了三十四小時，六日下午才踏上台灣的土地。行政三姐妹，還不能回家。由聖保羅飛往倫敦「國際表演藝術協會」會議，十七日才回到台北。

有幾個團員覺得六十三天還不過癮，留在巴西繼續旅行。兩週後，舞者溫璟靜，在里約熱內盧被扒走一張信用卡。

尾聲

十二月廿八日，《紐約時報》回顧二〇〇三年的舞蹈節目，首席舞評家安娜‧吉辛珂芙將《水月》選為「年度最佳舞作」的榜首。

編按：全文原載於雲門舞集二〇〇四年春季公演節目單，此為選摘。

12/2
9:33pm

寄件人：淑貞
標題：與巴西的小朋友共舞 照片 3 張
日期：2003 年 12 月 02 日上午 09 時 33 分
收件人：Kathy, Fred

Dear Kathy & Fred,

再寄上幾張今天下午的活動照片。劇場教育部門，特地規劃了一系列活動，提供給當地一些貧窮的小孩。他們沒有什麼機會進劇場看演出。這一群6 歲到 14-15 歲的小孩，共有 36 位。之前看過雲門的錄影帶，特地編了一支舞要跳給雲門舞者看。為了今天下午的演出，已經準備了兩個星期，從編舞、舞台道具到燈光，全部都是他們自己來。演出完，他們邀舞者一起上台共舞。之後，也紛紛請舞者簽名和舞者拍照留念。

雲門舞者與巴西小朋友共舞。巴西小朋友請舞者簽名。

蒲公英的隊伍

雲門2與編舞家們

文／鄒欣寧　攝影／劉振祥

這是一支藝術的遊牧民族，南征北討，

走遍鄉鎮、社區、學校，在戶外、在水泥地、在操場，

深入鄉里，為民眾演出。

他們，是藝術的蒲公英。

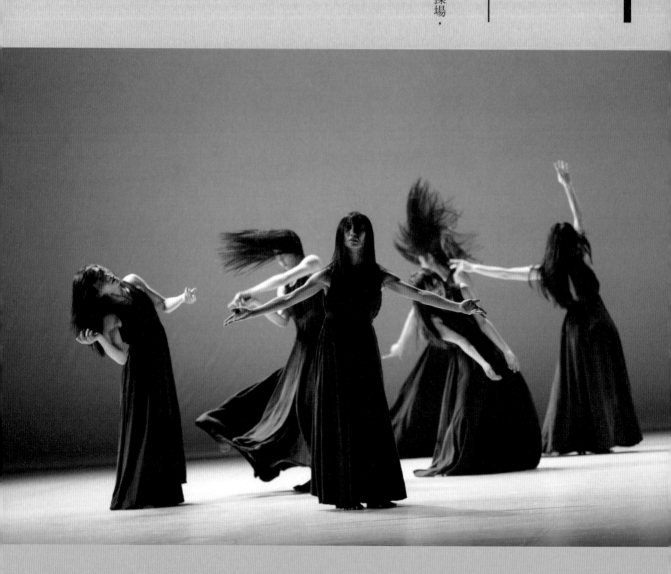

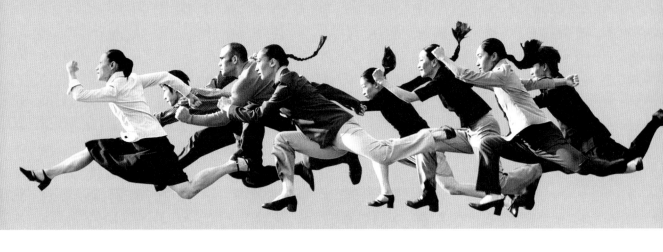

成團即將滿十五年的雲門2，是一個難被定義的特殊表演團體。

它不像同掛「雲門」旗幟的雲門舞集，不叫舞團，而僅僅是「雲門2」。

它也不像世間多數舞團，由一位明星編舞家掛帥，如從前的季里安之於荷蘭舞蹈劇場，以及許多直接掛編舞家之名的舞團。雲門2沒有帕塔舞蹈劇場，如從前的季里安之於荷蘭舞蹈劇場，他們有的是幾位在國內外得獎的年輕編舞家。它也跟一般二團不同，不為母團儲領銜的明星編舞家，他們有的是幾位在國內外得獎的年輕編舞家。它也跟一般二團不同，不為母團儲蓄人才，如荷蘭舞蹈劇場二團；它是雲門兄弟團。

和「雲門舞集」相較，雲門2沒有固定的舞蹈美學：它隨編舞家揮灑，風格多元；它沒有單獨可辨的明星，每位團員能跳能說，是親和力強烈的年輕人。他們不是你印象中光鮮亮麗，在劇院台上舉手投足熠熠生輝的舞者。

雲門2的舞者，一開始就上山下海，在最偏僻的鄉鎮、最不起眼的角落跳舞。創團首演在馬祖，跳的是林懷民編作，呼喚祖先拓荒歷史的《薪傳》。一九九九年九月二十八日，九二一震災後一週。

或許是這嵌進血液的印記太鮮明，在台灣各地跳舞的雲門2舞者，也具備拓荒者般的彈性和靈活。他們甚至不只跳舞，還會教舞、說舞，把台下原本看舞的男女老少牽上舞台，在款擺中察覺，讓身體跳舞原來一點也不難，就像所謂表演，所謂藝術，一點都不難。

創作，在真實條件的限制之下

過去十多年，雲門2默默執行著雲門大家長林懷民和第一任藝術總監羅曼菲定下的規矩：走出台北，到全台「下鄉」跳舞，把舞蹈的種子盡可能播下。雲門2就像整個雲門家族的前鋒，直接面對台灣這片土地的人群，雲門2的舞者與他們觀眾的關係，是沒有距離的近身相搏相親。

為了承擔這任務，編舞家為雲門2編的作品，必須接受種種限制。除了早年為兒童編作的「波波歷險記」系列，舞作沒有佈景，舞台技術、燈光精簡，作品也要讓大眾容易進入狀況，畢竟，跳給全台灣看，便要能擔負各地觀眾對舞蹈的不同認知和理解。同時，舞者也在詮釋不同編舞家作品的過程，以及在禮堂、籃球場、水泥地等不同舞台的表演經驗中，練就靈活，適應性強的多元身體能力。

右圖：鄭宗龍作品《一個藍色的地方》。左圖：伍國柱作品 *Tantalus*。

年輕編舞家的創作平台

雲門２的第二任務「成為年輕編舞家創作平台」，也在創團第二年便發動。卓庭竹、布拉瑞揚首度在雲門２發表的《天使在嗎？》、《出遊》，都是從「青春編舞營」發掘的佳作。布拉瑞揚自此接連在雲門２發表 *Una*、《百合》、《波波歷險記》系列、《預見》等作，成為備受矚目的編舞新秀。創作能力已獲國際矚目的旅德編舞家伍國柱，也成為雲門２的編舞大將，陸續返台為舞團編創 *Tantalus*、《西風的話》、《斷章》等作，卻在外界一致看好的時刻，二〇〇六年，因癌早逝。兩個月後，在同一家醫院，藝術總監羅曼菲也因癌症往生。

此後，由林懷民兼任藝術總監的雲門2，客席編舞逐漸集中於二〇〇〇年後被羅曼菲發掘的布拉瑞揚、鄭宗龍、黃翊等台灣年輕世代編舞家。這三位編舞家透過與雲門2的經常性合作，作品的質與量都有穩定提升，創作風格也漸為觀眾所識。

二〇一二年，雲門2首度赴美國、香港、中國巡演，獲得肯定的熱烈好評。紐約時報說：「雲門2的卓越應與世界分享。」紐約喬伊斯劇院，北京國家大劇院，香港文化中心都邀請了舞團在二〇一三年再度前往演出。

林懷民說，雲門2一夕成名天下知，他毫不意外。這是十三年穩扎穩打，嚴謹醞釀的必然。

新品種，新姿態，新動力

但，海外返台，休息兩三天，雲門2立刻回到生活現場，下鄉、駐校、駐縣。二〇一二年底，林懷民宣佈由長期與雲門2合作的鄭宗龍出任舞團助理藝術總監一職。同時，雲門2的舞者達到二十人滿編，持續既有的下鄉與台灣觀眾零距離互動，並且兼顧逐漸增加的國外邀演行程。

林懷民說，未來的雲門2將會持續扮演年輕編舞家的發表平台，一旦編舞家希望有更大的舞台發揮，「歡迎到雲門舞集創作」。在這個定位之下，雲門2歡迎所有藝高人膽大的年輕編舞家來創作。

二〇一四年，雲門2二十五歲。我們不妨瞻望、想像這個在雲門的羽翼下成長，不肯把風格固定下來的特異舞團，將繼續成為年輕藝術家競逐的擂台，以異色的作品重新界定台灣的舞蹈。

同時，繼續像蒲公英，把舞蹈的快樂帶給沒有機會進大劇院的觀眾。

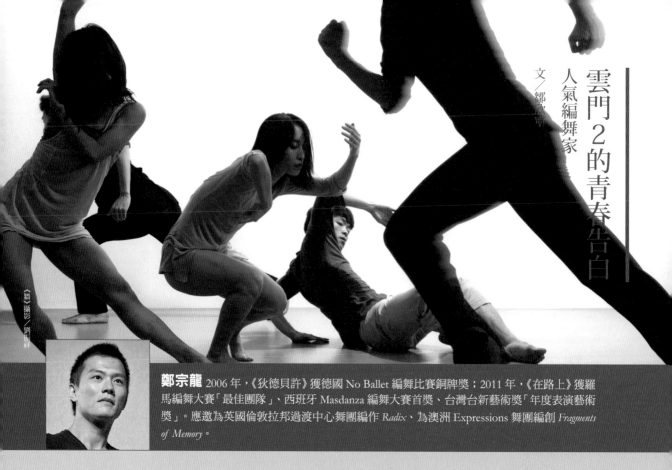

雲門2的青春告白

人氣編舞家

文／鄒欣寧

《騎》攝影／劉振祥

鄭宗龍 2006年，《狄德貝許》獲德國 No Ballet 編舞比賽銅牌獎；2011年，《在路上》獲羅馬編舞大賽「最佳團隊」、西班牙 Masdanza 編舞大賽首獎、台灣台新藝術獎「年度表演藝術獎」。應邀為英國倫敦拉邦過渡中心舞團編作 *Radix*、為澳洲 Expressions 舞團編創 *Fragments of Memory*。

鄭宗龍的編舞作品幾乎都在雲門2發表，可以說是在雲門2踩穩腳步、茁壯成長的台灣青壯編舞家。

從《莊嚴的笑話》開始，一路歷經《變》、《牆》、《樂》、《裂》、《狄德貝許》、《在路上》、《一個藍色的地方》，他的作品多半呈現出一種嚴密的、邏輯謹嚴的結構，林懷民曾經形容他是「蓋房子的人」，他近乎建築師的思考模式，恰恰反映在運用音樂與肢體動作「疊床架屋」的編舞技法上。

有趣的是，他透過舞蹈賦予邏輯、形象的，多是個人內在不可見的、混亂失序的情緒經驗。除了《莊嚴的笑話》取材自《壹周刊》的醜聞外，其他作品多屬這類「心象」舞蹈：《一個藍色的地方》以六個黑衣長髮女子演繹日夜交接之際，人類本能的騷狂心緒；《在路上》則是人在旅途中上演的一長串自我對話與心境轉折；《牆》更是直接運用舞者與音樂，在舞台上構築而後拆毀原本隱密不可見的心牆。鄭宗龍的作品因而常予人一種「重臨情緒現場」的觀賞經驗，看他如何梳理焦慮、騷亂、癲狂，將之化為結構嚴密、充滿張力的舞蹈場面，竟也有種澄淨自己的儀式感。

回顧歷來作品，鄭宗龍說，「這過程像在練習怎麼好好說一句話、一件事。」近作也證明他這類練習已臻至成熟；與此同時，他接下雲門2助理藝術總監的大任，在編舞之外嘗試經營舞團的新練習。和雲門2長期合作，對舞團與舞者相知甚深，他眼中的雲門2特質總有兩面性：「雲門2的舞者很辛苦，要跟不同的編舞家工作，要到處去作普及性的演出，還得在國內外大劇院表演。要做這麼多不一樣的事，反過來說也是幸運——可以做這麼多不一樣的事。」「每個人的自我要求非常高、非常精準，但有時難免過於執著、把事情招得比較死。」

總地來說，耐心、執著不是壞事，特別是出現在年輕舞者身上，於是乎「把他們身上糾結的、膏的、稠的東西帶走，讓每個人可以清清明明、舒服工作，這是我想做的事情。」

「他們對這件事有熱情」鄭宗龍說自己也是有耐心的人，

194

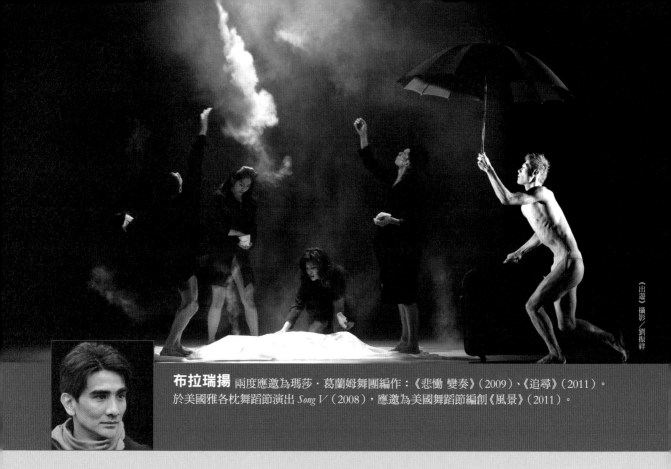

《出遊》 攝影／劉振祥

布拉瑞揚 兩度應邀為瑪莎・葛蘭姆舞團編作：《悲慟 變奏》（2009）、《追尋》（2011）。
於美國雅各枕舞蹈節演出 *Song V*（2008），應邀為美國舞蹈節編創《風景》（2011）。

「回頭看我以前作品，有個共通點：很悶、很沉重！」布拉瑞揚笑著調侃自己。

確實，回顧布拉在雲門2發表的舊作，《出遊》、*Uma*、《百合》、《預見》、《將盡》等舞作，多半充滿詩意的感傷——打造兒童舞蹈劇場的「波波歷險記」系列則是特殊例外——不過，若僅以這種詩意的感傷定義其作品風格，就忽視了他身上所獨具、其他台灣編舞家少有的兩個特長。

其一，排灣族的他是位「非典型原住民編舞家」。不像一般原住民舞者以部落傳統文化作為創作特色，至少在編舞之初，布拉瑞揚使用的是舉世皆然的現代舞語彙。因此，近年來布拉瑞揚嘗試回頭認識自己的傳統文化，對原住民身分有更強烈的認同時，他能靈活地將原住民題材、舞蹈動作語彙與過去累積的編舞技藝結合，而不為傳統所侷限。

其次是他將自己身上的「原民式幽默」與「希望舞者被看見」的創作初衷，交融出近年作品風格的巨大轉折。這個轉向在2011年雲門2重演詩意的少作——《出遊》、二〇一三年演出的《搞不定》兩支作品的相互對照下最是鮮明。《出遊》強化了劇場的「當下」，此一當下由台上舞者、台下觀眾與「只聞其聲」的編舞家共構，編舞家發號施令，舞者聽令即興，在觀眾注視的參與下，完成了一個充滿不確定性的現場演出。作品或許沒有精緻的肢體和結構，卻在編舞家對舞者的了解和對演出節奏的掌控下，宛如眾人一同搭乘雲霄飛車的冒險旅程，也讓雲門2舞者跳脫過去予人的印象，展現各自肢體與表演的獨特性。布拉說，「這支舞不是一個想法」，而是呈現舞者，分享舞者的美麗。

同樣歷經雲門舞集舞者、雲門2特約編舞家，至今成為廣受世界各地邀約的獨立編舞家，布拉與雲門2持續保持親密而自由的關係。「進雲門都會以雲門為家，因為它栽培你，滋養你，給你很好的環境學習。雖然為了尋求自我，我曾選擇離開，卻不會因此斷了關係。在外面走了一圈，又回雲門2編舞，希望可以帶些新東西，分享給年輕舞者。」

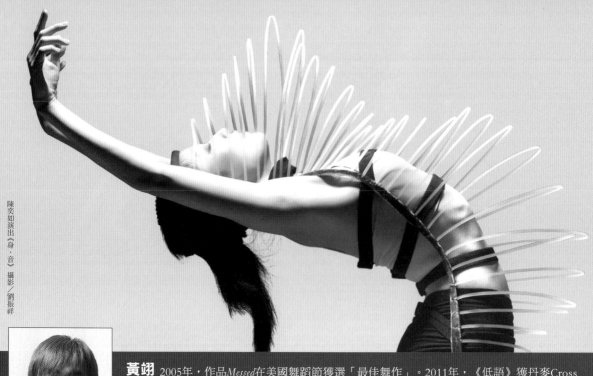

陳奕如演出《身‧音》攝影／劉振祥

黃翊 2005年，作品*Messed*在美國舞蹈節獲選「最佳舞作」。2011年，《低語》獲丹麥Cross Connection國際編舞大賽第二名，2011年《機械提琴》、2012年《黃翊與庫卡》，連續獲得台北數位藝術節數位藝術表演獎首獎。

提到黃翊，幾乎人人耳熟能詳林懷民對他的定義：「可怕的孩子」。孩子的可怕，特別展現在每次出手新作都予人一新耳目的創意，以及龐沛驚人、宛如網路資訊流通頻率的創作量。

黃翊是國內少見在創作初期便展開科技裝置、跨媒材與舞蹈結合的編舞家，或許與他作為創作七年級世代、早已習慣數位科技與生活緊密聯繫有關，更與他「不從人性出發」的思維模式大有關係：「我國小第一次看到WINDOWS31出現，就知道自己以後要幹嘛了——我以後要當WIN31系統，我要當OS系統，我不是一個程式，而是一個平台。」對於為什麼將自己投射為科技物件，而非將物件擬人，他的答案是：「我們本來就有人性，我們不需要投射人性，我們要學的是沒有人性的東西。反而因為這樣一想，就可以解析很多人性的東西，還可以看到人性辦不到的事情。」

這樣的思考特質，自然反映在他的編舞作品中，例如他為雲門2編製的第一支作品《身‧音》，由服裝設計師楊妤德為舞者設計了「魚骨裝」這類特殊造型的服飾，一反過去「服裝必須滿足舞者動的需求」，而是在服裝限制下尋找動的方法與質地；或如《機械提琴——交響樂計畫之一》，自動演奏的提琴和舞者的身體彼此激盪，有時是音樂掌控舞者動作，有時是舞者動作「撥動」琴弦、產生旋律，人／舞與物的主客關係，以人為本的創作觀，在黃翊的作品中，屢有顛覆性的展現。他在雲門2之外的獨立創作，*Spin*系列以手臂攝影機現場取投影，營造奇幻的視覺效果；《黃翊與庫卡》是機器人與舞者的對話，都引發注目和討論。

如今，「可怕的小孩」屆滿三十，不是孩子了。黃翊對於自己的創作前景益發清晰，也認為這些年與雲門2工作，最大的收穫是認識舞團行政與製作的「標準」：「我在雲門學習這整個流程，這是台灣最高標準。所以在製作我自己的作品時，也會用一樣的標準要求自己。」

雲門2下鄉記

文／夏楠　攝影／馬嶺

人人都微若大海中的一滴水，
而若人人心有所應，
其共振的力量卻是無法想像，無窮無限。
這是有所期待的生活。

校園示範演出

校園裡的舞台

晨曦初露，乘坐的巴士開了很久終於抵達了山邊某所中學，彷彿比建校五十多年的「神岡國中」還要簡陋、位置偏遠，但同樣有著莊嚴的禮堂，禮堂最前方也有一個舞台，正中同樣懸掛孫中山像，兩側用織錦書寫對聯：希聖希賢倫育英才復興民族文化，允文允武同光禹甸重振華夏聲威。

舞台下，整齊擠坐著二、三百名全校的師生——他們的眼睛和好奇心都不在這舞台，而全然地專注於另一個新鮮架設的舞台。那個舞台卻說不上是舞台。只是用抹布和水清潔了地板，在中間規劃好一個正方形的圈，圈內的區域就算作舞台了——即將在此表演的是雲門2的五位舞者。頭頂沒有大燈，上午的陽光正好；為節省能源剛剛關閉禮堂的門窗，打開了僅有的一台冷氣機。冷氣機上還有一行小字，寫著「本冷氣機由鄉民代表某某某爭取經費補助」。窗外依稀能聽見一些聲響，也許只是來自山林的風。因雲門的到來，這所學校的空氣都起了變化，十二、三歲的少年們的臉上一律流露著興奮和期盼。

「大家好！我們是雲門2！雲門2是林懷民老師特別為年輕的創作者們建立的一個舞台，是由羅曼菲老師在一九九九年創立。因為雲門不僅在世界級的大舞台演出，雲門也要在台灣的鄉村、學校演出，所以我們從這個月開始，雲門2就來到台中進行駐市和駐校的活動……」

正式開場了。其中一位舞者擔任主持，站在方形圈的中間娓娓而談，好讓學生們瞭解雲門2是什麼。其實在確定去某所學校之前，經過了一些溝通，師生們聞說，興奮之餘都會去做些功課，即使從沒有看過雲門演出，也都聽說過雲門，網路時代要瞭解雲門2是一件極簡單的事，但如此格式化的暖場卻不可少，主持人說話的中間或許因為某個學生即興的提問而導致感受上的更親近。三女二男，在距離近到幾乎為零、伸手可觸學生的臉的「舞台」，他們伴隨音樂起舞，是雲門更為年輕風格的現代舞——因為這批舞者的平均年齡只有二十五歲左右。學生們正仰頭專心觀賞，忽然，舞者一邊起舞一邊就伸出手，「來，我們一起來跳舞。」不論這位學生真的站起來或者因為害羞而退怯，滿室都會響起掌聲，為他加油或者打氣。一個學生剛剛跟隨舞者的節拍一起跳，一位老師也被邀請，又一位學生上台……舞者們帶領大家邊唱邊跳，還將其中一位學生抬起轉圈，全場師生的情緒在此刻集合一處，臉上

都只有歡笑，暫且忘記了所有。在那一刻我被觸動。配合舞蹈的音樂恰到好處，是美濃客家民謠歌手林生祥創作的《媽媽，我們來跳舞》，歌詞大意是：

太陽還沒起床／你就田頭地尾趕上起下……
媽媽你從來／操煩他人冷暖打算未來
媽媽試試看／設想自己享受當下
現下我回來／不是代表失敗代表運衰
我也是拼命做／人講直樹爛根斜樹難倒
莫念好不好莫愁好不好／媽媽你一念我就暈頭暈腦
時到時當沒米就煮蕃薯湯／我們來跳舞 媽媽好嗎……

事後我聽到雲門2的好幾位舞者說過同樣的話──「真正站在大舞台上之後，你就會覺得什麼才是最真實的呢？可能就是跟人的親近。」這大概最能說明我為何而觸動。真實的舞台不在別處。而這麼多時日過去，我一次又一次地想起為了準備這個「舞台」，雲門2舞團隨同的行政與技術人員每次都大同小異，重複而又瑣碎地提前工作。有人需要負責與校務主任溝通，同時有人拿出準備好的拖把和水桶，清理地板並劃定區域，儘快調試音箱；舞者則一早就在旁拉筋伸展，以使身體徹底打開，他們要在正式開演之前，保證能夠有序而完整地彩排兩次，因為新的舞台產生了新的站位、新的道具（其中黃翊編創的舞作 *Ta-Ta for Now* 是以椅子為道具，為親近校園而採用每所學

右圖：舞者侯怡伶。左圖：舞者林宜萱。

校特製的校椅）、新的觀者（駐校的對象涉及小學生、中學生及大學生）……所以每一次的彩排也都是為了對新的情況的適應。

這裡不是城市的劇院，不是台北不是上海不是紐約，只是一所鄉村中學的禮堂。但卻沒有任何一位舞者或行政因為來到鄉下而懈怠、取巧，他們所投入的程度在身體的表現上跟在劇院完全相同，他們的行為給我的感受也是如此的一致。在給予鄉村中學的表演與世界性舞台的表演並無二致。

為了把快樂帶給他人

四月七日是週六，晚上我在台中屯區藝文中心的後台正跟雲門2的排練指導陳秋吟聊天。屯區藝文中心是台中市新建的一個劇場，設備良好，而這天晚上是雲門2「藝術駐市」進駐台中的第一場公演。即是免費開放給市民的演出，據說入場券在開放的第一天，兩個小時內就被搶光。

雲門2駐市（縣）的活動是從二○○七年起正式推廣，深入台灣各地區的鄉鎮、中小學，駐市時間兩、三個禮拜不等。就在這時，我聽到一個聲音問：「你們真的是雲門舞集哦？謝謝你們！」來自送外賣的老闆。因雲門要求所到處都行事低調，後台也無任何指示，外賣老闆聽說今晚的演出單位是雲門，親自送來加菜加量的盒飯，走前還微低了身鞠躬示意感謝。演出非常精采。雲門2的十數位舞者在持續一個半小時裡帶來了四支舞作。臨結束前，歡樂的客家音樂「媽媽，我們來跳舞」剛起，舞者們紛紛舞下台邀請台中市民上台跳舞，而最主動熱情的觀眾就是那些孩子，他們跟隨舞者們一路蹦跳著自己的小舞步。

坐在我身旁的秋吟開心地笑了。我注意到她一直面對著壓力，當幕啟後，舞者們在台上表演，她在台下觀看卻始終未鬆懈，黑暗中我聽見她寫筆記的沙沙聲不斷。「回頭要跟他們講一講，哪些地方還需要注意。」我問這廳黑怎麼看得清，她又笑笑，「習慣了，所以筆跡潦草，也只有自己看得懂。」雲門人幾乎都有記筆記的習慣。而秋吟的這一習慣是隨時隨地，因此留心的同仁會在駐市活動開啟前購買當地的筆記本送給秋吟，加上她自己買的，已經存了厚厚一摞。

四月十一日是我們跟隨雲門2腳步的最後一天。當天上午十點要在台中市郊，位處山腰的「石岡國中」表演。全體舞者加上行政技術人員約十位，早上七點都準時在旅館大廳集合，再次得到檢驗：沒有人遲到。在開啟的車上，我不禁聯想起這段旅程的很多細節。無論在劇場後台還是在鄉村中學的舞台，每一位舞者都極其注意減免垃圾產生，而用餐後產生的垃圾都自行分類，帶回定點集中處理。我曾驚訝於有一天在台中女中，當時一場關於雲門《九歌》的講座，名為「文學與舞蹈的燦爛交鋒」三個小時的講座結束後，桌面都乾淨如初，沒有一片紙屑，所有的座椅都由每個人在離位前收攏復位。來聽講座的是來自台中各所學校的語文老師，他們在認真收聽、整理後，這些筆記將轉述給學生們。

主講者之一是《九歌》中「湘夫人」的扮演者周章佞，她的講座親和而生動，通過那場講座我也才知道《九歌》最後一幕的燭光，是源自林懷民在峇厘島的生活記憶（因為島上旅館沒有燈，為體貼客人就點上蠟燭，觀看燭光的經驗啟發了他）。另一位主講者是來自北一女即將退休的國文老師陳美桂，她自稱是「雲門的小義工」，從雲門成立起即隨同成長，攢錢買票看每一場雲門演出，在她成為國文老師後，更不遺餘力地在課堂上向學生們推介雲門作品。她顯然是為講座翻找了自己的歷年收藏，以PPT分享了早年的雲門海報。剛剛下車，同行的工作人員Amy告訴我，石岡國中經歷了一九九九年的九二一地震，所以整所學校是遷址重建。校園建築採用統一的灰色調，錯落有致地佈局在山坡上，映襯著四月的美好景致，舞者們心情也大為放鬆。來前他們已被告知將要來到的這所學校，重建時間與雲門2創建的時間相同。雲門2在創團不久即發生了九二一地震，舞者們因此來到災區學校在組合屋前跳舞，他們的舞台無形而有用，從一開始的意義就是為了把快樂帶給他人。

201

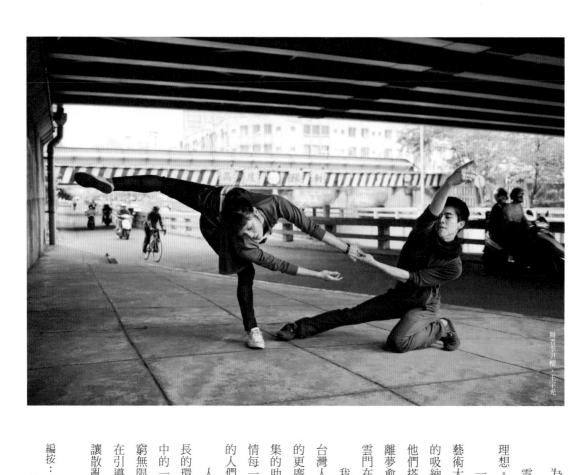

舞者梁升櫻，十字光

為全民而舞，人人心有所應

雲門2駐校及駐市（縣）的想法，是基於「雲門為全民舞蹈」的理想。

一九九九年由林懷民特約海歸派舞蹈家羅曼菲創立，那時台北藝術大學舞蹈系正有一批優秀的舞者及編舞家待解決就業，而雲門的吸納能力有限，林懷民又不想這一批人才流失海外，於是有了為他們搭建平台的想法。但必然也不想重複雲門舞集巡演世界的夢，離夢愈近的人需要擔心的是離根愈遠，而將根鬚深深駐紮台灣，是雲門在步入二十五年之後重大的自省。

我想起一位朋友的提示：「有一種說法是，台灣分成台北人和台灣人。」雲門舞集生根發芽都在台北，四十年來巡演世界，而台灣的更廣闊土地上的人們，並沒有很多機會看到雲門的演出。雲門舞集的助理藝術總監李靜君曾向我表達過：「林懷民所做的每一件事情每一個思考點，不但跟這塊土地有關係，而且是要幫助這塊土地的人們共心，讓心凝結起來。」

人與土地有著亙古不變的關係。每個人都有家鄉，都有賴以生長的環境。這次在台中的四天行程使我受到震撼，人人都微若大海中的一滴水，而若人人心有所應，其共振的力量卻是無法想像，無窮無限。這是有所期待的生活。雲門彷如持燈的使者，一直不斷地在引導這片土地的人思索，我們從哪裡來，又往何處去，永遠試圖讓散亂的心歸於一處。

編按：二○一二年四月，中國《生活》月刊來台，隨行採訪雲門一週。訪問內容刊載於六月號的《雲門別冊》，這是其中一篇文章的摘錄。

202

─雲門─

穀實

雲門 小行星

受訪人／林懷民 葉芠芠 雲門行政同仁

採訪整理／周伶芝 吳佩芬 蔣慧仙

攝影／林敬原

雲門是當代台灣劇場界橫跨四個十年、
營運體制最完整、國內外演出經驗最豐富的舞團，
本文希望透過解析雲門的營運與財務運作，
了解藝術團體如何在理想與營運間取得平衡。

「雲門人創造的價值是，你真的可以做一件你喜歡而且跟這個社會連結的事情。

表演藝術是給活生生的人看的，它是一個進行式，絕對不是一個過去式。

我們利用表演藝術這個平台，以舞蹈這個形式，不斷跟社會做溝通。」——雲門舞集文教基金會暨舞團執行總監葉芠芠

行政團隊：支持創作核心

雲門的團隊組織分為藝術、行政、技術三大區塊，目前總計有一○五位專職人員。兩團藝術群占46％，接近一半；技術群為12％；行政部門占42％。分工完整，分別專責演出、募款及公關、行銷、財務、文獻、資訊、人事、總務。所有人均支領固定薪資，一年十三個月。

七○年代開創期，林懷民與舞者直接工作，專職的技術及行政團隊人數不多；一九八八年暫停之前，大約維持以舞者為核心的三十人團隊。

一九九一年復出後，雲門的團隊在制度建立與專業人才培育上花了較多心力，團隊人力增加至五十八人左右。一九九九年起國際演出業務增加，加上雲門2創團，總聘僱人數突破八十人，之後陸續成長，介於八十至一百人上下，進入穩定的階段。這期間，增加專職的技術及行政團隊，成為堅實的組織後盾，全力支援兩團的創意產出。

Q1 雲門舞集文教基金會的任務是什麼？

雲門舞集文教基金會是民間的非營利組織，負責統籌規劃雲門舞集、雲門2兩團每年近一百六十場演出活動，規劃執行獎助計畫，並推動各項有助台灣藝術發展、文化提升的活動。

基金會成立於一九八八年，董事為無給職，每年舉行兩次董事會，指導會務。基金會年度經費若有結餘，不得分配，累積為下年度營運費用。目前約有一○五位專職人員。

「雲門基金會與團隊創造了工作機會。我們用『創造』這兩個字，不只提供，而是真正無中生有，創造出社會以前沒有的表演藝術專業職位。」林懷民說。

保守估計，台灣每年約有兩百名舞蹈科系的畢業生。大多畢業

200025 Cloud Gate

火星　地球　木星

```
Epoch = 2455400.5 (2010-jul-23.0)
e = 0.0706315
node = 65.72835 deg
q = 2.927850 AU
period = 5.59
i = 5.77072 deg
M = 170.75768 deg
a = 3.1497571 Au
TP = 2007-Nov-27.51751180 (2454432.0175118 JED)
peri = 290.80166 deg
n = 0.1763168 deg/d
Q = 3.3722292 AU
```

```
(200025) Dloud gate=2007 OK10
Discovered 2007 July 25
by C.-S. Lin and Q. -z. Ye at Lulin.
Cloud Gate Dance theatre of Taiwan,
directed by choreographer Lin Hwai-min,
is acclaimed as one of the finest contemporary
ance companies in the world for
its innovative works inspired
by Asian cultrres. (M.P.C.69495)
```

二○一○年，中央大學鹿林天文台，將新發現的小行星命名為「雲門」，表彰雲門在藝術上的付出和成就。雲門的行政、技術團隊亦如小行星一般，以扎實、穩定的專業力量，圍繞「創作」核心而運作。

生轉職教舞，光靠演出費大多無法維生，以至許多優秀舞者選擇離開台灣，轉往歐美發展。根據二〇一三年文化部台灣品牌團隊及扶植團隊的資料顯示，全國專職的舞者總共只有九十四名，其中雲門兩團舞者共有四十二位，占了快一半。

林懷民指出，由於國外的劇場主要負責行銷、觀眾培養與市場開發，表演藝術團隊只負責演出與提供宣傳資料；然而台灣公家劇場只扮演場地租借者的角色，行銷、宣傳、票務的負擔，全都回到團隊身上，因此產生了行政人員比例增加的現象。至於技術部門，基金會暨舞團執行總監葉芠芠表示，雲門作品的技術是跟創作同步發展的，形成一支連結性很強、工作密度很高的團隊，因此較難以專案外包方式工作。葉芠芠認為，目前經營、管理最大的挑戰在於整合。「雲門一年有非常多演出，每一個演出都是一個專案。以二〇一三年為例，雲門舞集有十五個國內專案、五個國外專案，雲門2有十四個專案，每一個專案可能都是不同的負責人，也都有不同的挑戰。」

專案增多以後，「中間之網」、互相重疊的工作也跟著變多，「因此常常要檢查網子有沒有走交叉路線，有沒有走錯或漏失，內部網路

行政部門：（左起）陳怡伶、林玉菁、林芯羽、莊博全（前）、鄭棋美、黃瀞儀、蔡洪玥（前）李宛諭、葉芠芠；未入鏡：曹瓊敏

的整合變得非常重要。」百人團隊的運作沒有祕訣，仰賴的是事先縝密的規劃，與精確到位的執行力：

年度計畫表：兩團平均二·六天一場的國內外演出、戶外公演、駐縣駐市校巡等相關工作，乃至於各項獎助計畫的執行，都必須提早在一年前，在雲門人暱稱為「天書」的時程表上，落定工作進度。

專案進度表：從專案的起始、規劃、執行、監控到結案，中間包括了所有的時程安排、成本控制、品質管理、人力資源（組織與分工）、溝通管理、風險管理、採購管理等各項流程，以此連動各部門的分工與溝通。

一週工作表：每週五發出下週工作行程，包括林老師及舞團排練，所有同仁同步每一週的每一天、每一個時段的工作進度。

今年是雲門四十週年，對葉芠芠和雲門人來說，「四十年和今天、或是每一天都一樣，這大概是所有雲門人，包括林老師，都是這樣想。尤其是從二〇〇八年大火後，我們看事情，就是認真過好每一天。」四十年如一日的高度自我要求，林懷民這樣描述並期許自己的團隊：「雲門的每個人，都對自己負責的工作有高度的承諾與承擔，而且非常完美主義，事情做到非常細膩，這是強項。」

Q2 雲門舞集和雲門2，有多少演出？

兩團從創團起至二〇一二年為止，走訪三十四國家一百八十七城市，演出二千八百九十三場；雲門舞集國內演出一千兩百七十五場，國外七百四十六場，總計二千零二十一場；雲門2的國內演出八百二十九場，國外四十三場，合計八百七十二場。

以近四年來的演出數字來看，雲門舞集及雲門2合計，平均每年演

出一百四十場，每二・六天演一場。

每年國外巡演，占總演出場次近四成。國際牌打得漂亮，是舞團存續非常重要的面向及收入來源。雲門受邀演出紀錄亮眼：五度於紐約下一波藝術節演出，七度造訪倫敦，於沙德勒之井劇院及巴比肯藝術中心演出，五度於莫斯科契可夫國際劇場藝術節登台。

國內演出，無論售票與否，每一場演出背後都是一場支出。雲門追求文化平權的藝術下鄉行動，若沒有來自公私部門的經費把注，沒有社會的認同和參與，很難落實。至於一團常常不在家的缺憾，就由雲門2加把勁，落實雲門「為全民舞蹈」的理想。

演出執行：鉅細靡遺

雲門演出業務有三個區塊：國內、國際和雲門2。近年，負責演出業務的同仁時常「混編」，相互支援、學習，藉由不同專案，訓練出各種能力。從創作發想的前置作業、邀約洽談、場地合作、寫企劃、編預算、簽合約，到旅運住宿交通的安排、協助技術、人力規劃、前台等等，樣樣都得鉅細靡遺。

常看雲門演出的觀眾，對於時常穿梭

雲門2演出組：（左起）葉家卉、廖詠葳、張舜雅，未入鏡：陳子豪

演出組：（左起）劉常慧、王淑貞、陳若蘭、陳秀娟、劉佩貞、劉怡伶、王昭驊，未入鏡：林怡宣、張薫尹

在劇院大廳的陳秀娟，一定感到面熟：一頭俐落短髮、爽朗親切的笑聲，演出的大小事務，從沒難倒過她。陳秀娟進雲門工作，是舞團二十五週年之際，「我是雲門復出時的第一批志工，那時候除了前台，還幫忙打電話，一通一通地催票。」十五年來，一路從演出助理做到資深演出專案經理。

各式演出中，最具挑戰的是數萬觀眾的戶外演出。雲門每年的戶外演出，向來是台灣表演藝術界的一項盛事。在廣場上搭起舞台、打亮燈光，舞者悠靜起舞，逾萬觀眾屏氣凝神，就地打造文化公民的藝文奇蹟。行政與技術的前置作業，從一年前便展開。確認場地檔期、尋求當地政府協助資源後，逐步整合場地與舞台技術等需求，與合作廠商、當地相關單位開大大小小協調會議。

至演出前一週，各項技術設備陸續進場、搭台、測試。演出前一天，另一個重頭戲上場：前台需要一百五十位義工，協助維護動輒數萬人參與的戶外演出，可以在安全、有序的情況下，順利完成。

演出組同仁會製作「Step by Step」（按步就班）的教戰手冊，詳列工作內容和話術，並將歷年現場突發狀況、應變方法逐條列入；甚至運用影像

說明。陳秀娟表示，「雲門的作品不只呈現在舞台上，還包含整個過程的點滴，和觀眾交流的情感。」由雲門同仁擔任區長直接帶領義工，在短時間內認識環境和演出流程，彷彿前台的速成班。

雲門的戶外演出經驗，也成功對外輸出：二〇一〇年杭州西湖戶外公演，觀眾全程席地而坐，演後沒有一片紙屑，令大陸媒體也嘖嘖稱奇，稱譽「觀賞雲門演出就像一次文化公民的養成」。

Q3 正式售票演出之外，雲門為何堅持下鄉？

雲門成立的初心，本來就不是以賺錢為目的，因此四十年來，從未間斷免費戶外演出和教育推廣的工作。專業演出外，雲門致力於藝術推廣，每年舉辦大型免費戶外演出、藝術駐縣/市、校園巡演、藝術駐校及生活律動課程。觸角遍及城鄉、學校、社區，透過藝術活動與社會做廣泛的連結。

Q4 雲門的收入與支出情況如何？

走精緻藝術的非營利性表演團體收入比例，怎樣才算「正常」，各地有不同標準。在美國，政府補助表演團隊大約占三分之一，歐洲更高，占二分之一。台灣跟美國比較接近，業界約定俗成的衡量公式是：自己業務收入、民間贊助、政府補助各占三分之一，是較為健全的標準。

業務收入（包含直接演出收入、行政收入）的多寡，跟兩個舞團的演出收入息息相關。近年雲門的業務收入占比大致在58%以上；換句話說，雲門自己努力賺到收入總額的一半。民間捐助平均占比達24%。政府補助比例大約在18%，不到雲門收入的五分之一。在支出部分，演出及相關業務支出，約占60%；另外40%是人事及日常營運費用。其中，人事費占最大宗，超過30%，反映表演藝術講究努力密集的產業特殊性。

雲門的收支結構，期待維持損益兩平。若從目前的收支結構來看，業務收入固然堪可應付業務支出，但若少了補助或捐款任一部分的挹注，很明顯地，雲門的營運將陷入虧損困境，遑論從政府的補助機制「畢業」。

Q5 雲門這樣的財務結構合理嗎？

合不合理難有定論，或許對照其他地區當代舞團的收支占比，有助於釐清。以二〇一〇年香港城市當代舞蹈團的財務結構對比雲門舞集，前者來自公部門的補助，幾乎占整體收入的五成，演出收入比則不到五分之一，跟雲門的情形恰恰相反。來自民間贊助的比例，雲門大約是香港的五倍。至於人事費部分，雖然雲門聘僱人數多了35%，但兩者薪資支出占總支出比例差距不大，都在40%左右。

會計部門：（左起）林姿妙、李麗英、陳健榛

當代舞團財務結構比較（以二〇一〇年為例）

	香港 城市當代舞蹈團		台灣 雲門舞集	
	項目	百分比	項目	百分比
收入	政府補助	48%	政府補助	22%
	捐款與贊助	4%	捐款與贊助	22%
	其他收入	17%	其他收入	11%
	演出收入	31%	演出收入	45%
	合計	100%	合計	100%
支出	製作費用	48%	製作費用	35%
	薪金	43%	薪資	37%
	日常開支	9%	行政費用	28%
	合計	100%	合計	100%

・城市當代舞團僅一團；團員四十四人；另有舞蹈中心，工作人員二十二人。
・雲門有舞團兩團，技術及行政人員合計一〇一人。

「海外巡演可以增加收入。更重要的，海外巡演成績若不亮麗，政府的補助與民間贊助會更加難上加難。

我會擔心，一個新作差一點，兩三年後，國際邀演可能開始萎縮，政府補助與民間的支持也跟著往下掉。

表演藝術主要市場在歐美。他們的節目以其文化關係密切的歐美團隊為主軸，亞洲、中東、非洲節目總合也許不到1%；

我們不只要打進去，還要站住腳，去了還要繼續去。

全球經濟不景氣，歐美國家削減文化預算，團隊競爭更加激烈，

我們只能更拼命。」──林懷民

行銷票務：真誠溝通，有效管理

雲門營業收入主要來自票房收入及邀演出費，每年上半年雲門2的「春鬥」，以及下半年以林懷民作品為主的雲門舞集秋季公演，是最重要的兩波售票演出。然而，即便「雲門舞集」在台灣已經是家喻戶曉的舞團，但知名度並不等同於票房，每一張票券的背後，都是一大群工作人員，日夜努力絞盡腦汁的結果。

林懷民說，「現在雲門在國家劇院經常滿座，它不是報紙登了，票就賣光。雖然雲門有25至30%的購票者是忠實粉絲，但粉絲會持續買票，也需要經常經營。其他，完全是工作出來的。今天，訊息這麼繁複，影視、演唱會、

行銷部門：（左起）黃毅峯、李冠儀、黃如娟、林書聿、劉家渝（前）沈欣穎、江映潔、張完珠、林巧若；未入鏡：宋瑋菱、郭珮妮、謝鑫佑

國外團體競爭激烈，即使觀眾有意願來看雲門，也要七次告知才有行動。」

行銷學上的「七次」只是一個簡單的統計數字，但對完全沒有經費做廣告的雲門舞集而言，卻是相當艱辛的任務。行銷經理劉家渝表示，雲門行銷部門的工作，主要可分為：票務、品牌營造、觀眾溝通、媒體溝通四大方向。每一大項之下，再因不同的節目內容與特色，做出細密的規劃。

雲門行銷人員，每天都在想盡辦法使出渾身解數，透過各種方式與管道，把雲門舞蹈的精采內容，創作者的理想，舞者與技術人員幕

後揮汗努力的故事，想辦法與更多人分享。劉家渝說：「每當看見林老師，幾近自殺式的每天燃燒二十小時拼命工作；看見舞者們奮不顧身，卯上自己的肢體與全部青春，只為換取舞台上最完美的那一刹那時，你只會想，我一定要讓他們的付出值得。所以，當看見台下還有空位時，你真的會心痛掉淚。在雲門工作真的很累，而且壓力超大，但是，這每一分的付出，你都不會後悔。」

雲門行銷副理張完珠，總是在每個演出之前一馬當先，背起簡單的旅行袋，沿著台灣地圖，展開一個個鄉鎮、學校、中小企業、大小社團的拜訪，鍥而不捨地舉辦各式推廣講座。透過她的努力，許多可能一輩子都不會想到要買票來看舞蹈的朋友，開啟了人生中第一次接觸表演藝術的探險。

總是笑容可掬的她，從不說推票辛苦，夏天跑到中暑、冬天不斷感冒是常有的事，在她的心目中，雲門的行銷已經不只是份工作，「更多的是和觀眾之間誠懇真摯的交心。這份工作帶我認識了這些喜歡分享、堅持理想的朋友。雲門努力幾十年的故事感動了他們，而他們的熱情也感動了雲門。」放棄大企業高薪的主管工作，張完珠來到雲門，只為了要讓自己的人生做些「真正應該做的事」。

林懷民說，「台灣文化中心的活動大半不售票，當地觀眾無購票習慣，表演團隊售票很吃力。離開台北的巡演往往是增加開銷，壓低票價，入不敷出。以雲門來講，如果看經濟的算盤、只關心財務狀況，應該只去四個城市就好…台北、台中、高雄，也許台南，也許嘉義，去其他地方演出就是虧。但是雲門還是要做。我認為，經濟上的平權自古以來都不可能發生，但文化的平權，因為地方小，教育的普及，台灣有希望做到，不能輕言放棄。不能放棄大城以外的居民，特別是孩子與年輕人。你說我們是在作夢？的確，四十年了，夢仍未醒。」

「雲門沒有『特異功能』。
在沉重的負擔下，要堅持理想，生存是無止境的掙扎。
由於政府補助有限，爭取民間贊助成為必須經營的業務。
這項工作，我只能說是一年三百六十五天的操心。
企業界贊助你時，並不希望從中獲利。
但他要看你蒸蒸日上，品質更進步，對社會做出更多貢獻。
企業家都是經營的人，是看數字的。他願意花錢贊助，但絕不亂灑錢。
得到民間的協助，一定要面對贊助背後的期待，更加努力。」——林懷民

募款贊助：主動開創財源，以務實完成夢想

基金會除了負責兩團的演出製作與國內外巡演，同時積極連結與社會脈動、深耕文化。每年除了定期舉辦的大型免費戶外演出之外，還有舞者、藝術家前進台灣各地駐校、用藝術的力量陪伴弱勢族群的孩子們；流浪者計畫和羅曼菲舞蹈獎助金，則首度開創了國內由編舞家領頭捐款，資助青年創作者放眼世界、發揮才能與影響力。

一場又一場推廣活動的背後，有賴於社會大眾與企業的贊助支持。此項任務由基金會的募款高手執行副總裁黃玉蘭，撐起半邊天。

早年，尋找企業贊助是件登天難事，沒有人知道募款該如何做。

「我會從企業的角度出發，了解他們的需求和想做的事，檢視我所提供的方向是否相符，或思索如何改變提案。當然，事先做好功課，找到適合的對象很重要。」

早期開疆拓土難度很高；雖然現在願意支持藝文的企業增多，回饋社會的方式也更多元，但各個團體尋求贊助的競爭卻也更加激烈，做來同樣困難。為了能夠勝任這份高難度的任務，黃玉蘭總是想辦法為雲門創造活動和機會，增加基金會財源。她在尋求贊助前，一定會做足功課，憑著為對方「量身打造」利他利我的方案，為企業、雲門

雲門基金會執行副總裁黃玉蘭（中）、公關發展專員（右）張玉玲、藝術總監助理劉福英。

和台灣的藝術環境共創三贏的局面。她為對方著想的誠意與創意，經常贏得贊助者的認同，不只獲得捐款，更和他們成為朋友。

募款的過程「往往敲了十扇門，可能只有一扇門會打開，而開的這扇門，也不知道能不能成功。」就算對方冷言冷語當面拒絕，也沒關係，她依然會以熱誠、專業的態度，讓彼此留下良好的印象。她曾經向某企業遞案，當時沒有談成，幾年後，對方找出她的名片，主動打電話來問：「雲門最近有什麼活動可以合作的嗎？」又重新啟動雙方合作的契機。黃玉蘭說募款能夠有些成績，「這都來自於林老師四十年對藝術的執著和努力，對社會的關懷，因而使得捐助者認同雲門的精神，才會願意支持雲門。」在黃玉蘭的努力下，募款佔了雲門每年收入的四分之一，不但讓雲門這個大家族可以安心創作，更有氣力著眼於未來的永續和公益。

Q6 雲門獲得政府哪些補助？

政府補助主要來源為中央單位，包含文化部演藝團隊分級獎助計畫（前身為文建會演藝團隊發展扶植計畫）的經常性補助，以及國家文化藝術基金會、文化部及外交部演出專案補助，通常用來支付國內外演出的旅運費。其中只有扶植團隊的補助，可以用來維持日常的營運開銷。

雲門直到一九九二年，也就

資訊室：林志明（右）、莊凱鈞

是創團第十九年才開始得到政府定期補助。前面十九年經常貼錢，借錢維繫，很辛苦，但得到很多經驗，也培養了韌性。一九九二至二○一二年，雲門從扶植團隊／分級獎助計畫拿到的補助平均佔全年收入的7％。錢雖不多，但給雲門後盾和勇氣。九二年開始得到這項補助，第二年雲門就放膽製作了《九歌》。這個作品讓雲門闖進國際頂尖藝術節，開展了這二十年的國際市場。

即使二○一二年文建會給了一千六百萬的分級獎助補助款，也只能維持不到兩個月的營運。不過，對不曾停止為錢煩惱的雲門來說，這一個多月的安心，仍是一劑舒緩良方。二○一三年，雲門獲得「台灣品牌團隊計畫」四千萬補助，佔全年收入的18％，能幫助雲門更從容地為社會貢獻更大的力量。

雲門規模之龐大，運作之緊密流暢，立足舞蹈全球市場之品牌化，台灣一般民間表演團體很難望其項背。當我們看到雲門高達上億的總收入時，別忘了它正耗費上億支出努力推進一艘舞蹈航空母艦。

「雲門真的需要這麼多錢，這麼多人嗎？這要看你要做多少事情。

在我們頭腦裡面，雲門的版圖有台東、埔里、苗栗、紐約、倫敦、莫斯科……有這麼大面積，要看你要不要切掉哪個，比如說不賺錢的，賠錢的，就是到社區演出。

把這項削掉，人也可以少，錢也可以少。但是雲門還是要做。創辦的初心就是希望到全台灣各地，為大家演出。

四十年過去，在社會各界的扶持下，我們竟然還能持續做這項工作。非常感恩，也非常珍惜！」──林懷民

雲門文獻室：為時代存真，為舞作寫史

雲門有個特別的組室「文獻室」。「雲門四十年來，累積超過二百部作品、至少二十齣常演作品，加上每年上百場的頻繁演出，為達到像Google一樣快速查找、回答問題的功能，首要工作就是建立文獻資料庫。」文獻室主任陳品秀表示。雲門「文獻」的工作就像作戰的「後勤部隊」，隨時為行銷、演出各個部門提供可用的資訊和素材，包括作品基本資訊、藝術家簡介、新聞剪報、演出統計數字、照片、影像等等，並回答來自世界各地學術與研究的問題。

「文獻工作的必要條件是：耐心、細心、具邏輯性、熱愛舞蹈、熟稔舞團的歷史。安於埋首文獻，發掘它們應有的價值。」陳品秀表示，「林老師在一開始，便要我先去研究國外舞蹈史料收藏機構的知識和技術，才能知道雲門文獻的收藏架構該如何做。」多年來，陳品秀依文獻的格式進行分類儲藏，建立目錄方便快速檢索。同時，因應文獻連年產出、儲藏空間有限，二○○六年開始進行數位典藏，已完成數千筆資料的數位化。雲門也透過出版DVD、書籍、策展等方式推廣文獻，以不一樣的「說故事的方式」，提煉出藝術創作的核心價值。

文獻室暨獎助金專案：（左起）顏怡寧、王祥樺、陳品秀、葉家伶……未入鏡：李怡佩

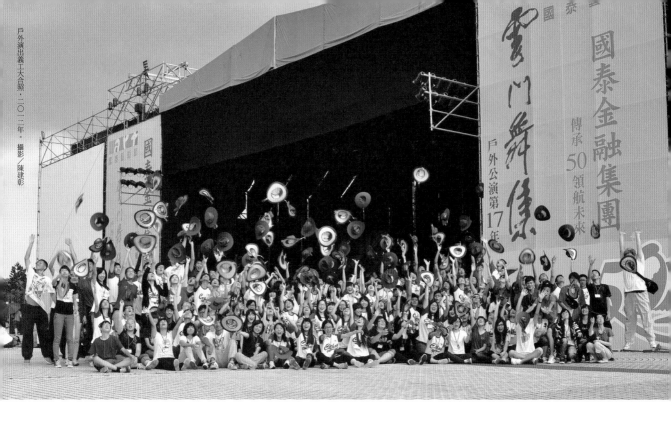

戶外演出義工大合照．二〇一二年。攝影／陳建彰

「從第一天開始，
雲門就是想到社區，到學校演出。

九〇年代，
舞團海外演出增加，分身乏術，
就成立雲門2，到社區、校園演出；
雲門則在國泰集團的贊助下，
推出免費的大型戶外公演。
每場幾萬人的觀眾，
說明了社會的需要，必須堅持的必要。
即使有贊助，戶外演出事務龐雜，雲門全體出動。
活動進行的秩序，人群的安全都必須嚴謹面對；
擔心下雨，看到烏雲出現，就神經質地擔心起來。
但同仁們都體認到活動的意義，全力以赴；
演出順利結束，是大家最高興的時刻。

經營舞團是非常辛苦的事。
如果雲門像歐美舞團，
只服務大城市一小部分的人，
不能讓城鄉共享社會資源培植出來的演出，
我想我不會繼續做下去。」——林懷民

雲門40，更深重的鼓勵，託付和期待

採訪整理／蔣慧仙 鄒欣寧

雲門舞集文教基金會的董事們由社會各界賢達組成，長期對雲門的創作、營運提供精神與實質上的支持，使舞團在復出後，能夠繼續實踐「為全民而舞」的理想，深化各項藝術文化的推廣。

二〇〇八年八里排練場大火，董事們齊心協力幫助雲門度過難關，重建淡水園區新家，並期許雲門積極作為藝術分享的平台。

本文也專訪了施振榮、蔡宏圖、柯文昌三位雲門董事，分享他們對雲門的建議和期許。

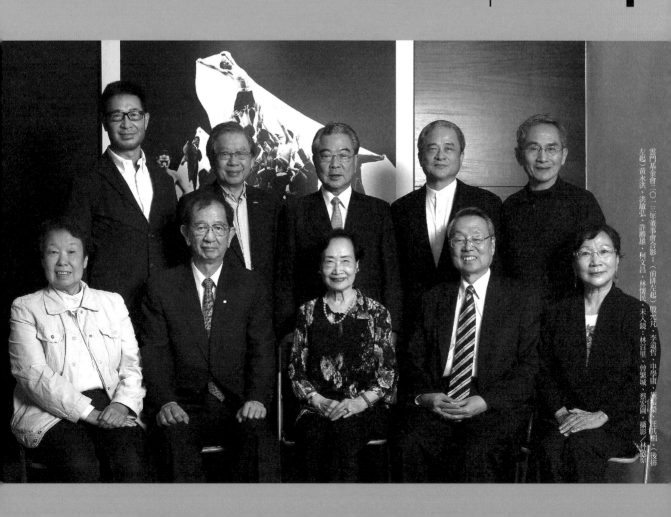

一九七五年，雲門兩歲，向內政部申請成立「中華民國雲門舞集研究會」，在沒有任何表演藝術團體法規的情況下，以全國性人民團體的身分進行各項活動，每次開會，人數動輒百人。一九八八年，為了靈活營運，雲門註銷研究會，成立了「雲門舞集文教基金會」由申學庸、汪其楣、徐佳士、鄭淑敏、殷允芃、黃永洪等幾位藝術、教育、新聞等社會賢達出任首屆董事。其中，申學庸、鄭淑敏先後因出任文建會主委而離職。申學庸女士卸下公職後，再返雲門。這位從雲門第一天起就關心舞團，關愛舞者，看著舞團起落，艱辛成長的長輩，目前是基金會的董事長，每次開會都讓大家如沐春風。

全力支持雲門「為全民而舞」的夢想

雲門復出後，李遠哲院長到劇院看雲門。董事會提議邀請李先生參加董事會。林懷民銜命前往南港中研院，對幾乎是陌生的李院長，簡單地提出邀請。李遠哲定睛沉思三分鐘，然後冒出這句話：「好，我來幫你募款。」李遠哲帶著林懷民一頓飯，一頓飯地跟企業界朋友餐敘。張忠謀先生讓台積電分三年捐給雲門四千五百萬，用以充實雲門基金會的母金。這是雲門最早收到的鉅額贈與。

柯文昌、洪敏弘、施振榮、蔡宏圖、張忠謀、林百里、許勝雄、曾繁城等企業家陸續加入雲門董事會，大家推舉李遠哲擔任榮譽董事長。這是有史以來，重量級社會精英和企業家首度集結護持一個表演團體，也帶動了台灣企業界支持藝術活動的風氣。

九〇年代，董事們開始給予雲門長期支持。他們也發現，雲門並不伸手要錢，而是盡心盡力的執行年度計畫，努力演出，努力賣

票，也努力募款。真正出了問題，董事會才伸手救援。這種執著讓董事們感動。雲門人最渴望的是得到董事們的指點。這些企業之神總是體貼營運，每次開會才伸手救援。這種執著神總是對數字極端敏感，卻又覺得同仁太辛苦，演出太多，跟企業界比，薪資太低。雲門則覺得，舞團財務來自社會，應該審慎運用。董事的美意，只有在沒有赤字的年底，才落實在年終獎金。董事們熱心參與雲門，不只是開會或開支票，他們認養自己關心的活動。

一九九六年，蔡宏圖主動向林懷民建議，讓國泰支持雲門戶外公演，迄今已然十八年。

二〇〇一年起跑的「國泰雲門2校園巡迴」，遇上風災水災，便更動計畫，作廣告。國泰人的答覆十分簡單：「蔡董事長說不可以。」長達十八年的贊助，已經不是企業形象的經營，而是對社會文化生活的承諾。同樣的活動近年也移植大陸。雲門2多次進入名校表演，國泰也贊助雲門在大城大劇院巡演。二〇一〇年的西湖戶外演出，雲門運用多年經驗使現場秩序井然，散場時綠草如茵，無片紙落地。前往鼓勵的董事高興的程度也許比杭州主辦單位有過之而無不及。

柯文昌也兼任雲門舞集舞蹈教室董事。開會時會提醒、節制，或用力推一把，對策略提出建議。他也長年支持教室的「藍天教室計畫」，每年讓上千個偏鄉學童與中輟生，有機會接觸舞蹈和拳術課程。出身屏東的柯文昌關心這些孩子，對農村，大地，更有說不盡的情感；他的「台灣好基金會」長期駐紮台東，經營台東市鐵花村，讓原住民孩子在地作曲演歌，輔導莫拉克颱風受創的都蘭村重建傳統部落，同時，協助池上居民充實，提昇米文化，每年在秋收後的田野舉

辦音樂會，是東台灣的大事。一聽說雲門四十週年新作是《稻禾》，柯文昌立刻出資委託創作。「這是台灣的根本！」

擔任宏碁董事長期間，施振榮贊助雲門的國際巡演，也曾支持雲門2的大陸校園巡迴。近年來他和夫人葉紫華的焦點專注在「流浪者計畫」。捐款協助年輕人出國貧窮旅行外，他們出席流浪者的歸國報告，同時再捐款讓流浪者遠赴偏鄉學校與學生分享旅行心得，讓他們看到電玩以外的大世界。到二○一三年，聽到流浪者說故事的學生高達二十二萬人。董事會的專業化，使雲門在復出後，心情不再漂泊。倒不是說，錢多到讓人放心，而是全團上下在這穩定的基礎上，力圖久遠，不再短線。有了長遠的觀照，有些事可以豁出去幹。

更重要的，做事可以從容。柯文昌說，藝術不能急功近利，要穩定發展，盡心盡力在台灣大小城鄉演出，國際檔次穩定往上翻騰。

新，時候到時，自有收穫。董事們欣喜地看著雲門每年舞作翻陳出

大火後，齊心協力打造淡水園區新家

二○○八年，大年初五凌晨一把無名火燒掉八里烏山頭雲門排練場，終結了這個穩定美好的時期，也把雲門推向面對大海，契機無限，挑戰無窮的新紀元。那是開年上班的日子，雲門決定不清晨驚擾董事們。天亮後，從媒體或友人得到消息的董事，不斷來電關心，連續問起可以幫忙的地方。董事們互相串連，討論。災後第三天，緊急召開臨時董事會，決定募款，建造雲門自己的家，不再租鐵皮屋工廠，以圖永續。全國最忙碌的一群人，屏除家事、公事，兩週內全員到齊地開了三次會，分配募款對象。募款參半到位，秋天，爆出雷曼

兄弟案，振幅波及全球，國內企業也廣受牽連。雲門董事暗叫驚險：火災如果晚幾個月，可真無計可施了。

聘定黃聲遠設計淡水雲門新家後，董事會推舉施振榮、柯文昌和黃永洪擔任園區建造委員。勘地，看圖，一道道過程，一次次修改，調整。這幾位董事都是興建許多大建築的大老闆，雲門的案子把他們帶進時時頭痛的「美麗新世界」，因為園區包括一棟紀念性建築，和一座專業劇場。黃永洪設計過許多房子，也蓋過戲院，劇場設計林克華是他合作多次的舊友。這時，他站在雲門的立場鉅細靡遺地全盤掌握，提出建議，做出指正。有時會六親不認地問設計團隊，這是雲門的精神嗎？開工後，他監督施工團隊，從鋼筋綁紮、灌漿、機電配管到綠屋頂植栽，時刻關注每一個執行細節。

為什麼大家如此慎重其事？因為錢是募來的，不只這樣，柯文昌說，「這幾十年來，雲門透過不斷的創作詮釋台灣，滿足了大家對文化藝術的渴求，也在關鍵的時候，讓我們的心靈得到一個方向。」柯先生說，「雲門有很清楚的願景和使命，它把台灣凝聚起來，產生一個安定的力量。每次去雲門開董事會，看完雲門的演出，都讓我充滿了期待。其實，我自己是受益者，從雲門得到很多力量。」雲門的種種特質一定要延伸發揚，淡水的房子就是雲門繼續服務社會的場域。

董事們對如何運用淡水新家都有想像。但，蔡宏圖先生淡淡的話語也許道盡雲門董事會，以及社會許多人的託付與期待。

「雲門在過去為台灣文化的提昇作出很大的貢獻。未來，我希望它把台灣人變得更好。」

林懷民和雲門的朋友說：收到！

施振榮：持續為社會創造無形的價值

您是怎麼跟雲門結緣的？

我第一次和林老師接觸，是一九八三年。我們都是第一屆世界十大傑出青年。當時沒有太多實際的交流，但我知道他的藝術成就很高。日後有機會看雲門舞作，我印象最深刻的是《薪傳》。舞作內涵很豐富，許多情境，比如拿香拜拜，那是我小時候每天做的事情，但當它變成舞台上的藝術表現，成為我的觀賞體驗，那樣的美，令我印象非常深刻。最震撼的當然是〈渡海〉，那一幕表達從大陸移民到台灣所經歷的航海過程，生死交關，大家團結一致……我很感動。很奇怪，我後來也看過澳洲舞者演出這段舞，動作相同，但感動就沒那麼多。

雲門走過四十年，無論創作風格或是舞團經營模式，經過了不同階段的轉型，從一個企業經營者的角度，您認為雲門成功創造表演藝術品牌的原因是什麼？

第一，品牌最重要就是不斷創新。雲門有東方元素，又有現代化、國際化的表達模式，創新之餘還能夠傳達出作品之間的差異性。在不斷創新的過程中，核心可能類似，但每個作品都要給予觀眾新的體驗，雲門的《流浪者之歌》、「行草三部曲」都具備這個特色。

第二，要把這有特色、有內涵的作品落實為觀眾的體驗，需要很多運作，這方面雲門做得很有效。林老師面對媒體現身說法，需演出前的宣傳視覺、海報圖片，這些精心設計，可以看出雲門在演出前...

communication（溝通）上具有國際水準。更重要的是他們有國際化的管理團隊，能經營和觀眾的關係，台灣之外，也與國外的欣賞者保持密切連繫。這些友人有時也成為捐款者。我不十分明白他們如何做到，只能說很佩服。

另外，每一場表演，林老師都在現場看。因為演出是活的，每天都在變，為了確保舞者詮釋能抓住要點，他會不斷給予舞者意見，這很不簡單。林老師做的幾件事情都很有特色，比如在北京、開演時有觀眾拍照，他就落幕重演。在杭州西湖戶外公演，幾萬名觀眾可以「垃圾不落地」。這些都引起熱烈討論，對中國大陸的觀眾文化都已經有非常正面的影響。這也是品牌管理的一部分。可以說，雲門經營品牌是時時刻刻、無所不在的全方位思維。

林老師曾多次提到台灣企業家對雲門的支持。身為雲門董事，您認為為什麼這麼多台灣企業家願意支持雲門？

這是大家的使命感。難得台灣有出色的品牌，我們就要愛惜，全力支持。比如八里排練場燒掉時，我跟幾個企業家發起捐助，很快就得到幾百、幾千萬的支持，是因為他們的努力和成就大家有目共睹，因此義不容辭。

未來雲門將有更大的挑戰，也就是經營淡水園區。您曾對園區營運方向提供了不少具體建議，能否談談未來雲門如何面對這個更大的社會責任？

蔡宏圖：因為認同而關心雲門，愛護雲門

國泰企業長期贊助雲門的戶外公演、校園巡迴以及大陸的演出。請您談談當時的因緣，與您對雲門的期待？

大概在一九九六年，我看了一篇講雲門的報導，那時我不認識雲門，也不認識林懷民，所以請我們公關安排見面。我問他現在主要對外的活動是甚麼，他說有戶外公演。我問可不可以sponsor（贊助）戶外演出的部分？他說好。我們就講定贊助五年，一年兩場。結果，到今年已經十八年了。

一開始，我就說，我們只是贊助，不可因此拿雲門做廣告。有些公司同仁不習慣。但是，雲門去過的地方，口碑很好，當地分公司要求再去。現在每年爭取，競爭激烈。

後來，雲門2成立，說要進校園。我對這個新團毫無認識，可是我知道他們一定會做得很好，就在董事會裡答應支持。近年雲門2進中國大陸做校園巡迴，我們也延續贊助。

二○一○年，林老師說有人邀雲門去杭州做戶外公演。西湖邊有一塊草皮，如果在那場地戶外公演，一定很棒。聽起來很棒，我們也贊助了。結果雲門就真的在那邊公演！而且迴響也非常非常好！到今天大陸的朋友還在談。我們感到非常驕傲。

事情都是雲門做的，我們做的不多。可是讓幾百萬人，特別是沒進過劇場的朋友看到這個國際一流舞團，我們非常快樂。

雲門的董事都真正關心雲門、愛護雲門。像柯文昌先生就跟我說，去當雲門的董事是很值得、很棒的一件事。他自己非常的投入，從開始到現在一直都非常關心、非常投入。

一開始我覺得既然投資這麼大，把園區作成永續的商業經營模式是有必要的，也就是說，除了舞團排練外，要有更多主動的業務擴張思維，所以我請國際顧問公司麥肯錫幫忙，做了一個淡水園區的營業計畫（business plan）。但在董事會、雲門人員、麥肯錫多次討論，針對市場、營運成本模式分析研究後，發現積極進行業務擴張將使雲門負擔過重，所以後來退而求其次，以較不花錢、不積極投資作為未來淡水園區的策略。

林老師和我應該都是戰後台灣的第一批創業者、經營者，他比我還早，一九七三年就創雲門了，這是了不起的成就。當然最大課題還是傳承的問題，雲門的傳承應該沒問題，因為已有一定基礎，也建立了董事會等機制；挑戰最大的，是有沒有機會將雲門的品牌和文化發揚光大。人會不見，但無形的智慧財產權、品牌、文化，能持續為社會不斷創造無形的價值。（採訪／鄒欣寧）

國泰和雲門的合作持續這麼多年，最大的理由是什麼？

認同，不然你不可能合作這麼多年。雖然雲門不像企業去講它經營的理念、核心價值等等，但其實大家很多的價值觀是很類似的。就因為這樣，才有這麼多的企業與雲門維繫長期的關係，最重要的是價值觀都很像。

您長期參與〔董事會〕，請問您與董事們對於雲門的長期營運，曾提出哪些比較關鍵性的建議？

我覺得董事會最讓我印象深刻的就是八里排練場火災後，馬上開會。董事們覺得有些現實面的問題我們要趕快去解決。過去雲門從沒有遇到這麼大的一個打擊，那次董事會大家都覺得我們該做的事情要趕快去做，不能讓雲門繼續這樣耗下去。大家的心態非常的

積極、很快形成共識，然後就分配工作。我覺得這就是大家長期對雲門的認同，在雲門有需要的時候，沒有一個人有其他的想法，立刻動員起來。

我自己也變感動的。

您與〔林老師〕長期互動中，有沒有特別讓您印象深刻的事情？

我覺得他一直是一個非常有活力的人，他面對甚麼困難總是好像一下子就可以game over（解決）。所以跟他談事情，每次都是「我最近怎麼樣怎麼樣糟糕」，可是馬上又活力百倍。因為他有這樣的personality（性格），才可以去帶動其他人。比如說像八里大火事件他也是難過一陣子但幾乎馬上又開始積極起來。雲門因為林老師的關係所以有這個特性，跟雲門接觸的人都會感受到。（採訪／蔣慧仙）

〔董事訪問〕 普訊創業投資股份有限公司 董事長

柯文昌：雲門帶給台灣凝聚的力量

您從九〇年代開始，長期支持雲門的創作、營運和各項藝術推廣的專案。請談談您對雲門的情感和觀察？

林老師具有很獨特的能力，就是他能夠把台灣這個地方的社會需求給表現出來。雲門這幾十年來，在台灣關鍵的時候，都能為我們帶來穩定人心的好作品。

雲門為台灣贏得國際間的尊敬與認同。國際上，很多人知道台灣是因為透過雲門舞集。我覺得雲門更重要的意義，是它真的為台灣帶來一股凝聚的力量。台灣在政治力的操作下，一下這樣一下那樣，大家很亂，似乎看不到未來。可是雲門陸陸續續用作品帶給大家安慰，讓大家的心靈得到一個方向，在關鍵的時候得到一個認同感。

你看，我們歷經了《薪傳》，歷經了《流浪者之歌》、《水月》，「行草三部曲」，在社會最苦悶的今天，四十週年紀念作《稻禾》，回

到大地，回到大自然，萬物生長的法則。我相信這個作品一定會帶給大家感動和鼓舞。

林老師以新作《稻禾》向大地致敬，您透過「委託製作」全力支持。請談談您的初心以及您對土地的情感？

大家天天都在抱怨。抱怨，正是因為大家都不開心。什麼都鬱卒，可能是你忘了去珍惜你手上所擁有的共同記憶的力量。

其實台灣這樣的一個社會，你要創造出一些新的動力來是很簡單的。因為台灣的經濟規模不是很大，經濟上要成長5％、10％其實比其他大國容易多了，不要自己嚇自己。關於政府無效種種，那是一定的，民主政治的病就是這樣子，很難期待一個有效率的政府。但只要民間每一個企業、每一個家庭、每一個個人、每一個學生、每一個農夫、每一個專業人員，都能夠在他的本份上把自己的工作做好，把自己的家庭帶好，把自己的親人照顧好，這個社會就很有力了。這個民間力量是很重要的。在這裡頭，雲門是很重要的一個力量。

在董事會中，您與林老師、雲門同仁之間，有沒有一些令您印象特別深刻的互動？

我在HP十三年，那時候它是全世界品質最好的儀器跟電腦產品公司，它的企業文化，就是要追求最好的品質。因為HP的訓練，已經讓我變成一個不會去懷疑「為什麼要追求最好品質」的人。我覺得雲門就是這樣的精神。懷民在七〇年代的環境，竟然去成立舞團，還

雲門戶外公演觀眾。攝影／劉振祥　2000年

要追求最好的作品，去影響他的觀眾。這兩年，雲門還去大陸做戶外演出！困難重重，結果演出順利，充分發揮文化感染的力量。這是一個叫董事們感到驕傲的團隊。

企業界對雲門的挹注跟支持非常重要，不論是實質的支持或精神上的鼓勵。從您經營企業的經驗，您覺得雲門面臨過什麼比較困難的挑戰？如何突破？有什麼可以更好的地方？

雖然資源都很緊，一直都不太足夠，可是雲門有它的生命力。懷民帶來強悍的力量，大家全心投入。我覺得，雲門一直是一種象徵的力量，從來不覺得它有特別的危機。

這是很少見的，因為很少有藝術家有才華，又有領袖的秉賦。一個leader（領導者）一定要把組織的mission（使命）清清楚楚的拿出來，我想這不容易。所有雲門人都知道自己的mission是什麼，又很清楚mission的內容。在這種情況之下，有多少的辛苦大概就都能夠撐過去。

每次看雲門的舞者還有同仁的薪酬，與企業界比較，真的是很低。所以我常常提醒懷民說不要這麼省錢，可是懷民覺得這錢是社會募來的，他要特別的節省。因為雲門的mission很清楚，大家都為了台灣做事，為了把台灣的力量凝聚起來，給台灣一個安定的力量，透過不斷的創作來詮釋台灣。這是very exciting（非常振奮）的事情，我每次去雲門開董事會或去看表演的時候都充滿了期待，very exciting。

其實我自己是受益者，碰到挫折的時候，我都從雲門得到力量。（採訪／蔣慧仙）

火

我們的雲門，我們的時代

「從這裡出發，我們希望走得很遠。
即使不能走得很遠，至少我們是走了。」

一九七三年二月九日，
林懷民在台北美新處進行現代舞演講及動作示範，
如此義無反顧地說。

同年九月，雲門舞集首演，
跳出屬於自己的舞蹈。自此展開雲門四十年的傳奇。

雲門的舞，用沸騰的熱力擁抱歷史的深沉，
也用內省的身心分享寧靜的芬芳。

走向國際，卻從不忘回到鄉鎮社區校園，
和台灣的土地與人民在一起。

半世紀以來，雲門始終扛著時代與家國在工作。

這是一段用舞蹈做社會運動的旅程。

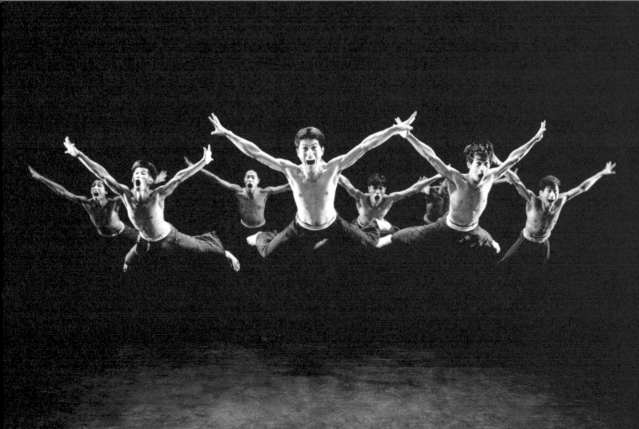

薪傳中的〈拓荒〉 攝影／劉振祥

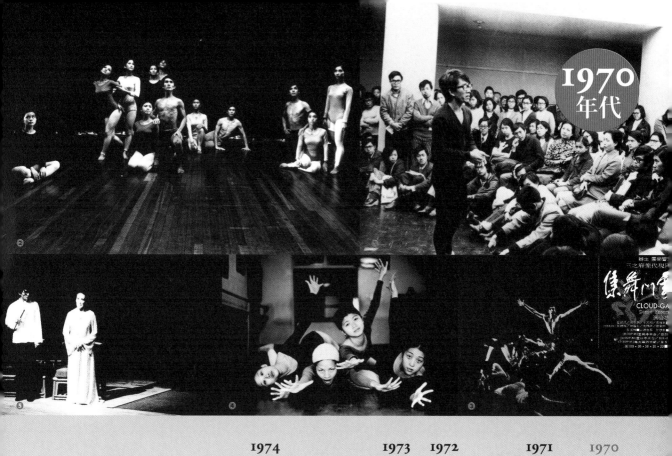

1970年代

集舞門雲
CLOUD-GA
Dance Ensem
演公

1974　　　　1973　1972　　　1971　　1970

●首檔電視布袋戲《雲州大儒俠——史豔文》播出，風靡全台。三年後政府以影響工商活動為由禁播。

●美國台灣留學生海外保釣運動。
●中華民國少棒代表隊二度贏得世界少棒大賽冠軍，在一九七○年代總共七次奪冠。
●中華民國退出聯合國，失去「中國代表權」。

●台日斷交。

●第四次以阿戰爭爆發，引發第一次石油危機，國際經濟成長大幅萎縮。
●行政院長蔣經國提出「十大建設」，進行大規模公共投資以因應時局。
四月，林懷民與創團舞者展開定期排練工作。
五月，選定「雲門舞集」作為團名，請董陽孜題字。
九月二十九日，雲門舞集在台中中興堂創團首演。
十月二日，雲門舉行台北首演，全場爆滿，場外黃牛出沒。

●美國發生「水門事件」政治醜聞，總統尼克森被迫下台。
●邀請曹崚麟先生教授京劇基本動作。
瑪莎‧葛蘭姆赴雲門排練場觀賞舞作，對媒體盛讚雲門舞者「十分出色」。林懷民作品「風格獨特，堅實有力。」

❶林懷民在美新處講演（雲門提供，1973）❷雲門首演季的舞者（右起）吳秀蓮、何惠慎、葉百竹、沈仁智、潘芳芳、林懷民、劉紹爐、王雲劭、鄭淑姬、吳素君、杜碧桃（攝影／郭英聲，1973）❸雲門舞集首演海報（雲門提供，1973）❹雲門第一代舞者（左起）李淑惠、吳素君、鄭淑姬、何惠楨（雲門提供，1973）❺美國現代舞宗師瑪莎‧葛蘭姆訪台。林懷民在國父紀念館為她即席翻譯。（攝影／郭英聲，1974）

—— 整理／吳佩芬‧李英勝　資料提供／雲門舞集

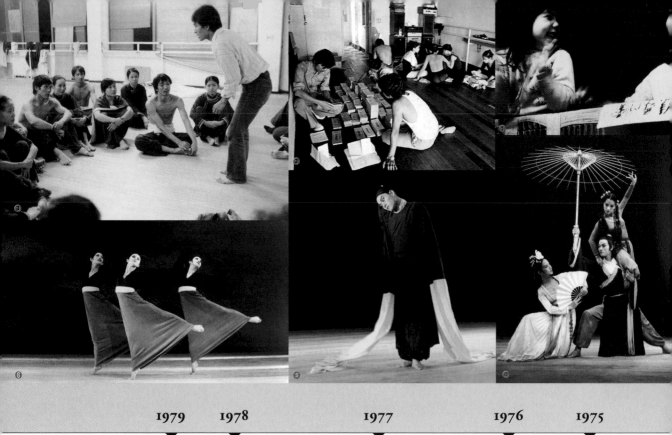

● 蔣中正總統於任內逝世，行政院宣布全國進入國喪期，彩色電視畫面一律改為黑白，全台禁止娛樂。

●《白蛇傳》首演。首度出國公演，赴新加坡、香港演出。香港舞評連續月餘，讚賞雲門是「二十多年來最重要的文化輸出。」

● 洪通畫展於台北市美新處展出；朱銘首次個展於國立歷史博物館展出。為當時美術鄉土運動重要代表性展覽。

● 中國文化大革命結束十年浩劫。

● 李雙澤在淡江大學一場西洋民謠演唱會提出「唱自己的歌」主張，揭開「校園民歌運動」的濫觴。

● 首度赴日公演。日本《產經新聞》表示：雲門「以人性的觀點，重述中國古典。」

● 葉公超先生為雲門募款，舞者開始定期支薪。

● 鄉土文學論戰白熱化，對於反帝國主義、民族主義、社會改革、台灣認同意識的覺醒，擴大影響到文化各領域。

● 春季公演，節目首度全數由舞者創作演出。

● 華視攝製「雲門舞集」專輯影片，收錄《奇冤報》、《白蛇傳》、《寒食》等舞作。這是台灣首度為外銷而製作的電視專輯，也是雲門第一支舞蹈影片。歷年來，雲門已有《流浪者之歌》、《水月》、《竹夢》等十多齣舞作發行DVD，於歐美電視台播出。

● 六月，《小鼓手》於台北新公園免費演出。這是雲門第一場戶外公演。

● 美國政府宣布台美斷交。

● 中國大陸開始實施經濟改革開放。

● 高雄「美麗島事件」爆發，對往後台灣邁向民主、自由、人權，產生深遠影響。

● 十二月十六日，台美斷交日，《薪傳》於嘉義體育館首演。《薪傳》演遍全球，舞譜為紐約舞譜局收藏。

● 雲門首度赴美，巡演八週四十一場。《紐約時報》熱烈推薦：「林懷民輝煌成功地融合東西舞蹈技巧與劇場觀念。」

❶ 國立藝術館《小鼓手》的小觀眾。（攝影／王信．1975）❷ 舞者在排練場協助處理票務。（攝影／王信．1975）❸《薪傳》排練（攝影／王信．1978）❹（左起）吳素君、吳興國、林秀偉演出《白蛇傳》（攝影／王信．1975）❺ 吳興國演出《奇冤報》（攝影／林柏樑．1979）❻（左起）吳秀蓮、杜碧桃、吳素君演出《風景》（攝影／王信．1975）

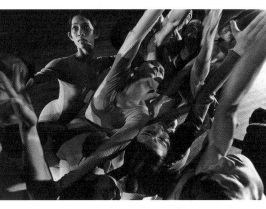

一九七〇年代。

這是經濟起飛的年代，加工出口區擴展完成，台灣從農業社會逐步走向工業，客廳即工廠。國民所得一千兩百三十元。

這也是方言節目一天只准播一個鐘頭、很多東西都禁的現代文化，卻跟在國際外交受挫的台灣一樣，都在摸索自身的位置。那些繼承的中國傳統文化價值呢？台灣的社會文化處境呢？知識分子的反思，推著第一波本土文化運動思潮，從閉鎖的政治氛圍竄出。

在這個大家都想用自己的力量「做點什麼」的年代，林懷民挺身說：「中國人作曲，中國人編舞，中國人跳舞給中國人看。」雲門舞集開創了孕育自腳下土地的現代舞藝術形式，帶來了一些光，在時代的抑鬱裡，激勵自信，撫慰人心。

「林懷民寫小說，始終反叛傳統，創作現代舞，卻能融匯中西，光大傳統，賦古典以現代的精神，這是『雲門舞集』最值得我們支持的一點。」

——余光中，〈雲門大開〉，記一九七五年九月雲門首次於香港利舞台戲院演出。

一九七三年首次公演：跳自己的舞

一九七三年二月九日，二十六歲的林懷民，帶著他在文化學院舞蹈科的女學生，在美新處進行一場現代舞的示範講座。

林懷民在講座中談論源於西方的現代舞，並鄭重賦予跳舞的職業一個名稱：「舞者」，為台灣播下現代舞的種子。四月，一群人開始跟著林懷民在租來的廿五坪公寓練舞。他們稱自己的團「雲門舞集」。同年九月廿九日，台中中興堂，雲門第一次公演。林懷民與舞者跳出屬於台灣人自己的

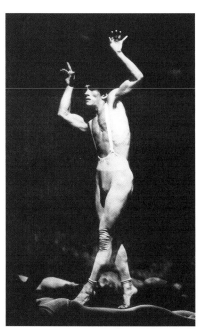

站在傳統的基礎上創新：京劇元素的運用

雲門的精神導師俞大綱先生，是將京劇世界帶給雲門的引路人。林懷民常常陪著「剛好多一張票」的俞先生夫婦看戲。聽他分析結構，旁徵博引，講典故講唱腔動作。曹峻麟老師也因為俞先生的關係，因緣際會為林懷民示範說明起霸的動作組合。一九七四年應邀成為雲門第一位京劇基本動作老師。雲門首演時發表的作品，已經援用京劇的故事與身段。京劇誇張服裝的象徵性概念，進而有了現代新詮，出現在舞作《寒食》（1974）。介子推身後的長幅白布，隱喻角色的高潔情操，化為動作發展與舞台視覺的一部分。

一九七五年於新加坡首演的《白蛇傳》，是中國傳統元素集大成的純熟代表作。舞作將其熟能詳的民間故事角色，披上現代小說人物的立體性格與糾纏。運用許多京劇元素的基本動作與走步，如「雲手」、「筋斗」、「跪步」等，形雖在，力量和質地卻不同，又融入葛蘭姆技巧收縮──延展的身體張力。

京劇舞台上道具兼佈景的象徵性與多樣性運用，在《白蛇傳》也有傑出的發揮。由雕塑家楊英風設計道具佈景，舞台右方似蛇身扭曲纏繞的藤條為「蛇窩」，舞台中央的竹簾、白蛇手中的竹扇、許仙所持的竹傘，都成為動作的延伸、情節的隱喻、心理的傳達。現代作曲家賴德和以傳統樂器為之譜寫新曲。《白蛇傳》成功自傳統汲取靈感，迄今仍是雲門經常演出的作品之一。

舞蹈，自此開啟了雲門四十年的歷程。

雲門創團首演演出林懷民的八支舞作，裡頭有大家熟悉的民間故事與人物，並且把京劇元素融進舞蹈。配樂一律採用國內當代作曲家的創作：許常惠《盲》、周文中《風景》、史惟亮《夏夜》、沈錦堂《秋思》、李泰祥《運行》、許博允《烏龍院》、溫隆信《眠》、賴德和《閒情》。十月二日、三日，雲門來到台北中山堂演出，爆滿，門口還有人賣黃牛票，是以往國內表演團體前所未有的盛況。媒體及評論對於雲門追求的中國現代舞表現，幾乎都是正面的評價與鼓勵。

雲門也讓台灣民眾經歷一場劇場禮儀的震撼教育。首開先例，堅持遲到觀眾必須於中場休息時間才能入場，而且節目進行中不得拍照，甚至不惜「落幕重來」。一九七三年，台灣實施戒嚴已經廿四年，所有東西都審查得厲害。此時的台灣在思想禁錮下更渴望學習新知，追求進步，擺脫貧窮。在這樣的年代，雲門舞集交融東方與西方的魅力，成為文化藝術的突破點，其所展現出來的自信、創新、鬥志，對互尊互重的要求，為台灣社會凝聚一道美好前景的憧憬。

右頁：林懷民演出《寒食》（攝影／郭英聲．1973）．右二：《薪傳》首演季，林懷民與團員在台北國父紀念館謝幕（攝影／陳炳勳．1978年）．左一：陳達（攝影／張照堂．1978）．左二：美國巡演《紐約時報》佳評。（雲門提供．1979）

流著先祖血脈：《薪傳》

一九七八年《薪傳》首演，講述先民拓荒的故事。為了讓團員體會先民蓽路藍縷、胼手胝足的勞動、意志與力量，林懷民把舞者帶出排練場，到新店溪畔搬石頭，做身體訓練，感受勞動時力量的下沉與強度。颱風天，在佳洛水頂著強勁著海風，體會渡海的艱辛、生命與自然的抗爭。

十二月十六日，美國政府宣布與台灣斷交。長期倚賴美國甚深的台灣朝野，宛如失依的孤鳥，憤怒驚惶。原訂當天在嘉義體育館首演的《薪傳》，照常演出。當晚湧進近六千位觀眾，和舞者從《唐山》出發，跟著舞台白布掀起的巨浪，《渡海》、《拓荒》到《耕種》、《豐收》、《節慶》，九十多分鐘一氣呵成，台上台下汗水淚水齊發。壓在胸口的翻騰情緒，找到了出口。

《薪傳》是台灣第一齣以身體建構族群記憶的史詩舞劇，展現先人開創自己命運的團結奮鬥，那種信心與血汗，無形中激勵了人們，肯定我們自己也有力量。拿開「時代意義」的光環，這一份普世的精神強度與氣魄，使得《薪傳》從七〇年代到今天，從國內跳到國外，都能引起共鳴。為了《薪傳》的配樂，林懷民特別邀請民歌手陳達從恒春來到台北錄音。請他用〈思想起〉的曲調，敘述「唐山到台灣」的故事。七十三歲的老先生點點頭，喝了幾杯米酒助興，然後滔滔即興唱了三小時。一段先民開發歷程的史詩，從他乾癟的口中吟唱出來，歌聲滄桑，韻腳有致，一句緊跟一句，毫無猶豫。三百年前的台灣移民，彷彿通過他的月琴與獨吟，現身訴說一路的艱險困頓。林懷民從陳達的錄音整理出三個段落，作為舞蹈的幕間曲，除了提示劇情，也成為《薪傳》裡最動人的演出。二〇〇二年，澳洲舞譜家雷‧庫克耗費四年時間完成的《薪傳》舞譜問世，由「紐約舞譜局」典藏。

一九七九年首度赴美巡演：《紐約時報》讚譽「輝煌成功」

一九七九年秋天，雲門舞集第一次巡迴美國演出，八週演四十一場，是對一個職業舞團嚴酷的磨練。常常坐了一整天巴士，到旅館行李一放，就進劇場準備演出。

台灣因為在國際政治受挫，因此任何文化輸出，都背負著期待，進行另一種「外交」。雲門來到現代舞發源地，夾帶另一種使命感：要「告訴外面的人我們做了些什麼」。他們自信的亮眼表現，使得幾乎80％的演出，都是在全體觀眾起立鼓掌的盛況下落幕。美國舞評家的好評陸續刊出。

以觀眾挑剔出名的紐約，《紐約時報》罕見以大幅版面刊登林懷民的專訪，說雲門「改變了中國舞蹈的命運」。該報權威舞評家安娜‧吉辛珂芙盛讚：「林懷民輝煌成功地融合東西舞蹈技巧與劇場觀念。」認為雲門的基本舞蹈語言來自瑪莎‧葛蘭姆，卻能大膽融合芭蕾、中國古典舞、民族舞與京劇動作，另創一番新局。雲門在美國演出成功的信心與興奮，也在台灣散播開來，媒體紛紛報導，譽為文化外交一次成功的出擊。

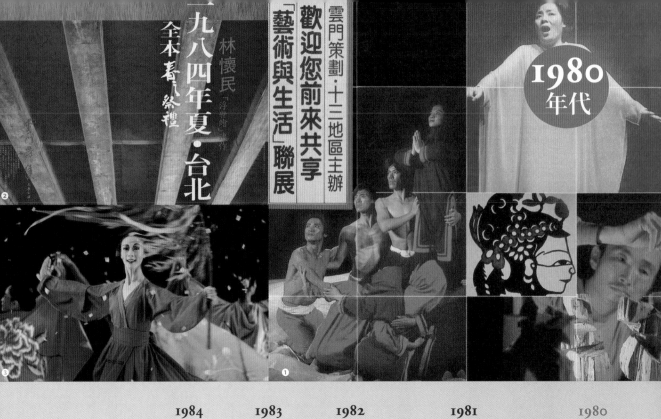

雲門策劃·十三地區主辦

「歡迎您前來共享
藝術與生活」聯展

林懷民（浮世繪）詩

一九八四年夏·台北

全本春八終禮

●蘭陵劇坊成立，開啟台灣小劇場運動。

●兩伊戰爭爆發，石油危機持續，造成西方工業國經濟衰退。戰爭於一九八八年結束。

●雲門入選《中國時報》人間副刊「七〇年代」「文化十事」。

●美濃國中義演，為當地農業圖書館募款。

●成立雲門實驗劇場，培訓舞台技術人員，成為台灣技術劇場培育人才的搖籃。

●主辦首屆「藝術與生活」聯展，至一九八二年共舉辦三屆，逾兩百場免費活動。

●文建會成立。

●通報全球首宗愛滋病毒感染案例。

●為蘭嶼醫療基金會募款演出。

●首度赴歐，九十天在七十一城演出七十三場，奠定雲門在歐陸的聲譽。《國際舞蹈》雜誌表示：「以西方最苛刻的眼光來看，雲門諸多奇蹟中，最令人驚訝的是它技術的水平……與荷蘭芭蕾舞團或美國現代舞團相較，雲門絕不遜色。」

●港劇《楚留香》掀起一九八〇年代台灣電視戲劇史的哈港風潮。

●羅大佑發行第一張個人專輯《之乎者也》，對華語流行樂壇帶來革命性影響。

●英國與阿根廷爆發福克蘭群島戰爭，為二戰後最大規模海洋武力衝突。

●赴巴黎國際藝術節，首次演出《涅槃》、《街景》。

●台灣新電影崛起，侯孝賢、楊德昌、萬仁、曾壯祥、柯一正、陳坤厚等導演奠定新的影像美學。

●雲門十週年紀念作《紅樓夢》首演。首次邀請美國舞台設計名家李名覺設計舞台，為台灣劇場設計及技術帶來新視野。

●台灣煤礦場接連發生重大礦災：六月土城海山煤礦，七月瑞芳煤山煤礦，十二月三峽海山一坑煤礦。

●大家樂民間簽賭開始風行。

●發表全本《春之祭禮·台北一九八四》《流雲》，以及香港編舞家黎海寧的《冬之旅》等舞作。首演夜捐出二十萬元，濟助海山礦災罹難者的家屬。

27. November 1981 · Heft 91

Frankfurter Allgemeine Magazin

⑤

⑥

⑦

④

第六版
國際藝術節

雲門舞集與許博允的音樂

夢土

74年3月13日、15、18日台北國父紀念館
74年3月23、26日台中中興堂
74年3月26、27日台南市立文化中心
74年3月29、30日高雄市立文化中心

售價：一，〇〇〇・五〇〇・四〇〇・三〇〇・二五〇・二〇〇・一五〇元

1989	1988	1987	1986	1985

● 柏林圍牆倒塌。

● 鄭南榕為爭取言論自由自焚。

股市突破萬點，全民瘋炒股。「無殼蝸牛運動」夜宿忠孝東路，抗議房價狂飆。

六四天安門事件。

● 蔣經國總統於任內逝世，由李登輝繼任總統。

五二〇事件，戰後台灣最大規模農民請願行動。

台灣報禁正式解除。

八月初，由於表演藝術大環境未見改善，雲門經十五年積累，仍無力解決財務壓力，決定無限期暫停。「雲門宣布暫停」入選當年度「十大文化事件」。

九月十七日，澳洲史波雷特國際藝術節演出《薪傳》，為雲門十五週年歷史劃下句點。

● 台灣解除戒嚴令，是朝向自由化發展的重要一步，人民意識隨之益發高漲。

開放台灣人民赴中國大陸探親。

台灣解除黨禁。

國家音樂廳、國家戲劇院啟用。

林懷民率團回故鄉嘉義縣新港鄉演出《白蛇傳》、《渡海》，捐出演出費，催生了「新港文教基金會」，開啟台灣各鄉鎮成立民間文教基金會的風氣。

● 英國首度證實狂牛症出現。

蘇聯烏克蘭爆發車諾比核災事件。

民主進步黨成立，為二戰後台灣第一個本土政黨。

●《我的鄉愁，我的歌》在板橋文化中心首演。

● 龍應台《野火集》出版，席捲台灣社會，廿一天內重刷廿四次。

陳映真創辦《人間》雜誌傳遞人道主義關懷，培養出許多傑出紀實攝影、報導文學人才。一九八九年停刊。

●《夢土》於台北國父紀念館首演。

●「藝術與生活」聯展海報（雲門提供，1980）❷《春之祭禮》首演海報（雲門提供，1984）❸《夢土》首演海報（雲門提供，1985）❹《夢土》（法蘭克福匯報）專刊介紹雲門（雲門提供，1981）❻〈街景〉（攝影／郭英聲，1982）❼原文秀演出《女媧》（攝影／林柏樑，1980）

❶「藝術與生活」聯展海報（雲門提供，1980）❷《春之祭禮》首演海報（雲門提供，1984）❹《夢土》（攝影／游輝弘，1983）❹《夢土》首演海報（雲門提供，1985）❺《夢土》（法蘭克福匯報）專刊介紹雲門（雲門提供，1981）❻〈街景〉（攝影／郭英聲，1982）❼原文秀演出《女媧》（攝影／林柏樑，1980）

戒嚴，解嚴。壓抑，狂飆。

台灣的一九八○年代，變化急遽，風起雲湧。

在舊秩序崩解之際，人民意識覺醒，要求更全面的自由開放與權益。農民上街請願，無殼蝸牛躺在忠孝東路抗議，黨禁報禁解除，文化人用創作針砭亂象。國民所得六千四百四十八元。雲門在八○年代初始，率先號召一群人開啟了「藝術下鄉」的傳統。然後繼續創作演出，繼續載譽歸國，繼續為錢傷神。

解嚴後，物質生活富了，大環境卻一片亂，貪、躁、爭。大家樂簽賭風行，炒股是全民運動，立委跳上議事台打架。純樸勤勞安定的台灣社會，精神漸漸走樣，「大家的雲門」，虛脫了門志。

一九八八年九月十八日，陪伴台灣社會十五年的雲門舞集，宣布無限期暫停活動。

「(雲門舞集)影響所及，它提高了表演藝術的尊嚴，它擴大了觀眾的層面。
更重要的該是，
它的理想徵兆著我們文化的良知，
它的成功證明了我們社會的期待與關懷。」

——胡耀恆，《雲門舞集的崛起為中國舞蹈注入新的活力》，
《中國時報》人間副刊，一九七○年代「文化十事」之四，一九八○年二月二十一日。

藝術下鄉：為全民而舞 用舞蹈做社會改造運動

一九八○年四月十八日，雲門想演給「父老兄弟姊妹們」看的心願，在美濃小鎮實現。那一天，鎮上全國第一座民眾自籌自建的農業圖書館落成。晚上正式演出猶如全鎮辦喜事，可容納兩千人的體育館擠得水洩不通。演出後，雲門將收入捐作圖書館營運基金的一部分。

這僅是一個開端。五月，雲門募了款，進到社區和校園免費跳給大家看，其中包括低收入戶社區。十六場巡演下來，觀眾超過四萬人次。下雨天，居民仍舊攜老扶幼到場，證明只要給機會，基層百姓對精緻文化藝術同樣具有包容及熱忱。

願景再放大。一九八○年起，雲門舉辦「藝術與生活」聯展，號召一群藝術家與熱血青年，把展覽、演出、教學研習帶到台灣鄉鎮。首屆參與藝術家包括朱陸豪、胡鄭惠京劇演出，奚淞畫展、朱銘雕刻展、樊曼儂演唱

右圖：《時報》周刊報導（雲門提供‧1980）。左一：《我的鄉愁‧我的歌》在南京東路屋頂拍宣傳照（攝影／劉振祥‧1991）。左二：林懷民與蔡振南在錄音室（攝影／張照堂‧1986）

會、簡上仁獨唱會、梁正居攝影等人。至八二年為止，「藝術與生活」聯展共舉辦了三屆，活動總計超過兩百場。

雲門本著教育推廣初心，集合眾人之力培養環境，於民間生根發展，曾激勵了如新港文教基金會這樣的在地文化組織出現。

林懷民說：「經濟上的平權自古以來都不可能發生，但文化的平權，台灣的希望非常高。」這個藝術下鄉的傳統，雲門一直延續到今天。

雲門實驗劇場：奠基台灣劇場技術專業

一九八○年十月，雲門辦公室籌措了一百廿萬元的開辦費，由吳靜吉領導，林克華、詹惠登規劃推動的「雲門實驗劇場」落腳大稻埕，開始培育舞台幕後人員。

學員學技術，學設計，聽藝術講座，然後跟團實習，參與演出過程累積實作能力，細緻到連道具器材如何堆整出最理想裝車規格都在要求範圍。當今台灣表演藝術界幕後要角，以及台灣劇場技術與設備的專業形塑，幾乎百分之八十從雲門實驗劇場直接或間接打下基礎。

實驗劇場專業的舞台設備及人力，後來也對外開放資源，發展成「雲門劇展」，免費提供年輕創作者發表作品的園地，甚至補貼一些服裝、道具、佈景的開銷，唯獨一個要求—認真做。國際名導蔡明亮學生時期的第一部戲《速食酢醬麵》就是在這裡發表。劇展堅持不收門票，只在演出後擺個箱子供人自由捐獻。這份鼓勵年輕人的苦心和浪漫理想色彩，到了廿一世紀有雲門「流浪者計畫」應和。

雲門實驗劇場的財務跟行政都獨立運作，靠著接其他表演藝術團體的設計及技術案自力更生。一九八五年遷居八德路，一九八八年雲門宣告暫停之後，仍繼續營運一段時日才光榮退場。

以舞蹈貼近時代的脈動

一九八六年十二月，《我的鄉愁，我的歌》在板橋文化中心首演，天天爆滿。報章媒體斗大標題寫著：「把心事跳出來」、「林懷民把內心投射給觀眾」。那些曾經撫慰無數台灣市井小民的台語歌在劇場響起，〈心事誰人知〉的創作者蔡振南，用滄桑沙啞的嗓音清唱〈煙酒歌〉、〈一隻鳥仔哮啾啾〉。舞台的巨幅天幕，是奚淞的木刻版畫《冬日海濱》，原始影像來自攝

影師張照堂從朱銘那裡找來的一張老照片，六個男子在海邊樸拙瀟灑的身影，俯瞰台上俗艷頹廢男女。一群出外人，睥睨人生悲喜，不知從何來，往何處去。

在《春之祭禮》（1984）和《夢土》（1985）。雲門已經透過舞蹈，對八〇年代社會現象提出反省與諍言，但《我的鄉愁，我的歌》卻是台味最深濃的一支舞。《中時晚報》用「台灣的圖貌，台灣的歌聲，台灣的情緒，台灣的動作語言」來形容。

只是大家沒有料到，這竟是雲門暫停前最後一部大型舞蹈創作。五年後，一九九一年八月卅一日，雲門在國家劇院復出首演，從結束的斷句出發，重演《我的鄉愁，我的歌》，並邀請舞作所用台語歌曲的創作者陳達儒、葉俊麟、文夏、蔡振南、呂泉生、陳冠華等本土音樂家謝幕。

那些美好的怵目的台灣的鄉愁，昇華為時代印記的力量。

雲門，無限期暫停

一九七〇年代的台灣，民風純樸勤勞篤實，雲門和大家一起打拼，追求文化內涵與精神上的提昇，雖苦雖累，心是在一起的。到了八〇年代，台灣政治和社會變化急遽，公安災害、人為亂象接二連三出現，而人民對金錢遊戲的追逐，不分城市鄉村，野火般蔓延開來。

此時的雲門，在國際舞壇的聲譽逐漸攀高。但回到自己的土地，面對整個大環境的奢華浮躁之氣，一向勤勤懇懇與社會、人民站在一起的雲門，無力感越來越深，「不知道這麼拼拼做什麼。」社會是富了，可雲門從創團以來一直存在的財務問題，絲毫未見改善。

林懷民不能不設想舞團存續的意義與雲門人的未來。一九八六年，他開始行動，詢問舞者和工作人員的意向後，逐一為之安排出國進修或其他工作機會。一九八七年三月，雲門於台北社教館推出「林懷民舞蹈工作十五年回顧展」，總結意味濃厚，也是林懷民最後一次以舞者的身分上台演出。

八八年八月，雲門正式宣布「無限期暫停活動」。九月，林懷民履行已承諾的國外演出邀約，率團前往澳洲，在史波雷特國際舞蹈節演出《新傳》。當地舞評說：「本屆藝術節──或是歷年來的藝術節──最佳舞團是來自台北的雲門舞集。」

崇高的讚譽，是雲門十五年演出的謝幕。

右一：奚淞的木刻版畫《冬日海濱》（雲門提供，1986）。右二：雲門暫停入選《民生報》年度焦點新聞（雲門提供，1988）

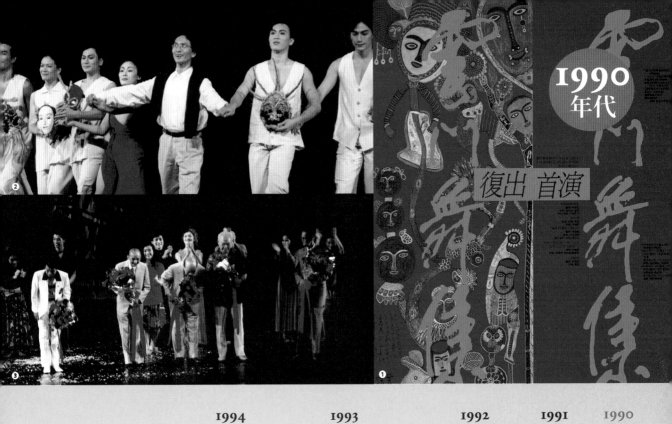

1990年代

復出 首演

雲門舞集

1994　1993　1992　1991　1990

1990
- 東西德統一。
- 波灣戰爭引爆石油危機，衝擊全世界經濟，台灣股市一路狂跌。
- 野百合學運，來自全台學生於中正紀念堂靜坐抗議，要求老國代下台。
- 伊拉克入侵科威特。

1991
- 開放台商間接對中國大陸投資。
- 廢止「動員戡亂時期臨時條款」。
- 蘇聯解體。
- 雲門復出，八月三十一日於台北國家戲劇院復出首演《我的鄉愁，我的歌》。

1992
- 台灣國會立委全面改選，萬年國會終止。
- 台灣修正刑法第一百條，思想、學術與言論之自由獲得具體保障。
- 里約「地球高峰會」與會國正式簽署一份有關氣候改變的國際公約。
- 台灣開放民間引進外籍勞工。
- 復出後首度重返歐洲舞台，為瑞士巴塞爾舞蹈節作壓軸閉幕演出，並巡迴德國法蘭克福等城市演出《薪傳》，受到歐洲觀眾及舞評家熱烈讚賞。
- 出版《鄒族之歌》，捐出所得，成為阿里山「鄒族文教基金會」第一筆母金。

1993
- 第一次辜汪會談。
- 央行公布台灣外匯存底世界第一。
- 尹清楓命案牽扯出海軍軍購弊案。
- 雲門二十週年紀念作《九歌》於台北國家劇院演出。
- 首度赴中國大陸，於北京、上海、深圳演出《薪傳》，觀眾起立致敬。北京《舞蹈》雙月刊評雲門：「震撼舞界，轟動神州。」

1994
- 文建會提出「社區總體營造政策」。
- 第一種基因改造食品「佳味蕃茄」獲准在美國上市，基改作物數量快速成長。
- 《流浪者之歌》於台北國家戲劇院首演。

❶雲門復出首演海報，以洪通遺作為主視覺（雲門提供，1991）❷甘乃迪中心謝幕（攝影／劉振祥，1991）❸雲門復出首演夜，邀請陳達儒、文夏等本土音樂家上台謝幕（攝影／劉振祥，1995）

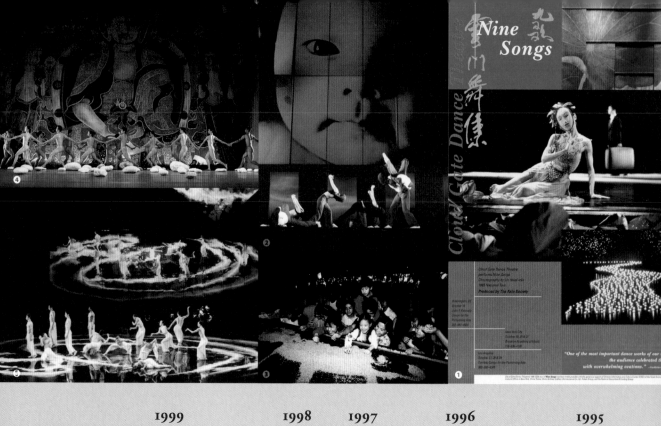

Nine Songs
九歌
雲門舞集
Cloud Gate Dance Theatre

Cloud Gate Dance Theatre
performs Nine Songs
Choreography by Lin Hwai-min
1993 National Tour
Produced by The Reio Society

"One of the most important dance works of our ti
the audience celebrated the
with overwhelming ovations."

1999　　1998　1997　　1996　　1995

❶甘乃迪中心，紐約下一波藝術節演出《九歌》海報（雲門提供‧1995）❷《家族合唱》（攝影／游輝弘‧1997）❸台北戶外演出後，觀眾湧至舞台前把玩《流浪者之歌》的稻穀（攝影／劉振祥‧1998）❹千禧跨年演出《焚松》（攝影／劉振祥‧1999）❺《水月》（攝影／林敬原‧1998）

● 東帝汶獨立暴動。科索沃戰爭爆發。

● 台灣九二一大地震。

● 雲門2成立，為新銳編舞家與年輕舞者拓建舞台。

● 九二一大地震隔天，林懷民與舞者前往東勢加入救災工作。十二月赴民雄、東勢等災區舉行戶外公演。隔年雲門2前往十五個災區巡迴演出。

● 印尼排華暴動。

● 台灣省虛級化。

● 行政院蕭萬長院長、中央研究院李遠哲院長，於「雲門舞集二十五週年慶生會」中，呼籲企業界以實際行動支持雲門。台積電率先響應捐款，豐富雲門基金會母金。

● 雲門舞集舞蹈教室創立。研發「生活律動」等課程。

● 《水月》於台北國家戲劇院首演。

● 亞洲金融風暴席捲東南亞。

● 香港主權回歸中國。

● 《家族合唱》於台北國家戲劇院首演。

● 國家文化藝術基金會成立。

● 首次總統、副總統公民直選，由李登輝、連戰分別當選正、副總統。

● 全球第一隻複製哺乳類動物桃莉羊出生。

● 國泰金融集團首度贊助雲門大型免費戶外演出。

● 邀請熊衛先生指導雲門舞者太極導引。

● 網際網路普及，電子商務快速通行。

● 台北二二八紀念碑落成，李登輝代表政府正式向二二八事件受難者致歉。

● 全民健保開辦。

● 李登輝總統以私人名義赴美國康乃爾大學參加校友活動，爆發第一次台海飛彈危機。

● 於華盛頓甘迺迪中心、紐約下一波藝術節演出《九歌》。雲門是二十年來第一個踏上甘迺迪中心的台灣團隊，也是下一波藝術節第一個應邀的華人團體。

一九九一年開春，雲門舞集宣布復出，在廿世紀末的最後九年，邁入重要轉折點。

此時的台灣社會，正是民主漸次落實的階段。民生富裕，兩岸關係牽動區域政經和全球安定，世界冷戰局面瓦解，通訊、電子、生物科技等新興產業展現榮景。國民所得一萬七千零九十二元。

雲門重新找回與社會對話的力量，但這次不疾不徐，強調人才專業分工，永續經營。行政團隊有計畫地引進社會資源，募集企業團體及個人長期贊助，開放義工參與，營運體質更強健。舞團積極開拓海外表演藝術市場，逐步發展出獨樹一格的身體美學。

雲門舞集舞蹈教室、雲門2相繼成立，承接以舞蹈介入社會的精神，三管齊下：身體美學教育，藝術下鄉推廣，培育舞蹈新人。

復出後的雲門，茁壯為一個大家族，一個文化品牌。

「在九〇年代的最後，林懷民似乎回到自己，放下了背負很久的『使命感』，以更自由的方式為人的動作找到美的可能。」
——蔣勳，〈搭此身外，別無他想——敬致水月的演出〉，《聯合報》副刊，一九九八年十二月四日

非做不可：雲門復出後的戶外公演

「如果現在把戶外公演抽掉的話，我就會立刻生病進醫院，就不做下去了。」林懷民一番話，顯示野台傳統之於雲門的情深意重。雲門的存在來自台灣社會的支持，現代舞創作走出劇場到戶外表演，使雲門得以與普羅大眾維繫連結與分享，更是「文化平權」願景的實踐。自一九七七年在台北新公園音樂台為民眾做第一場戶外免費演出開始，雲門戶外演出的傳統就這麼一路堅持下來。

一九九一年雲門復出後，戶外公演規模變得更大。一九九二年，在寶琨建設公司贊助下，於台中市經國大道曲棍球場為三萬民眾露天演出，寫下雲門第一場大型戶外免費公演的開端。

雖是野台，但舞台規格和表演不打折扣，演出執行複雜度比在室內劇場高出許多。戶外搭台及技術準備得用上五到八天，單是搭一次台，搞定舞台結構、燈光、音響、銀幕及轉播，至少就要花掉兩百萬元。每場演出需動員約一百五十位義工協助。一九九六年，雲門獲得國泰金融集團贊助承諾，從此每年在數個城市舉辦戶外公演，會見中南部、東部甚至外島金門的廣大鄉親。每場觀眾逾萬，被外國媒體譽為「世界最大型舞蹈活動」。大型戶外公演創下的紀錄不僅是數字，還有結束後現場不留一片紙屑的奇蹟。因為藝

雲門舞集舞蹈教室

由林懷民創辦的「雲門舞集舞蹈教室」並非雲門基金會的分部，它是由資深雲門人溫慧玟領軍，營運及財務獨立的公司。以「生活律動」教學系統發展身體教育，透過動身體，期待讓三歲到八十八歲的大小朋友健康，快樂，成長。

舞蹈，從舞台走下來，回到生活、回到每個人身上。林懷民深切期盼，雲門教室用舞動，解放孩子的身體，最終也能解放爸爸媽媽的身體。執行長溫慧玟表示，希望在不久的將來，每個人都能「以更自在開放的心來看待自己的身體，並以更寬闊的眼光來發掘生命」。

身體教育，不僅存在有形的教室裡，每個孩子，都該擁有一片蔚藍的天空。

一九九九年九二一大地震隔天，林懷民與雲門舞者放下排練，南下加入東勢的救援行動。雲門教室隨即加入災區關懷行動，展開「藍天教室」計畫，免費且長期穩定，派出雲門老師每週陪伴孩子動身體，紓解躁亂的情緒。至二〇〇四年，累計上課學生將近三十五萬人次。

二〇〇六年，為了幫助社會上較弱勢的青少年，「藍天教室」延伸至山上部落孩子。二〇〇九年，雲門老師走進莫拉克風災重建區和孩子一起動身體，又遠赴香港展開「敢動！」計畫，為低收入家庭上課。

林懷民一再表示，雲門教室是雲門累積多年的經驗，以有系統的教案與經營，將舞蹈直接注入社會的層面。專業性營運是為了永續的擴散影響，終極目標不是謀利，而是回饋與服務。始終以謹慎態度面對社會的信託，期望透過動身體，提供更多人、更多家庭的快樂。

身體學會的，誰也拿不走，更多家庭的快樂。現在高中了，仍然非常喜愛讓身體自在律動！當大家埋首於書本，沉浸於線上遊戲，我可以參加律動，比別人更了解自己的身體，我覺得很幸運！」

二〇一三年，雲門教室十五歲。十五年來，超過五百萬人次，快樂動身體。有每個家庭的用心堅持，讓身體的影響力，點滴形塑著台灣不同世代的身體文化。

身體溯源：靜坐、太極、拳術、書法

舞者的身體，是舞蹈的材料。除了西方舞蹈技巧，早期雲門從京劇出發，也向台灣民間傳統祭儀尋找力

量，希望做出自己的東西。九○年代中期以後，雲門舞者改造身體訓練，舞作風格不再敘事，轉而追求更純粹的藝術元素。一九九四年，林懷民從印度歸來，開始要求舞者日日打坐。那一年發表的《流浪者之歌》，舞蹈沉緩流動，一支安安靜靜的作品。寫下林懷民創作分水嶺，越來越關注於動作和身體本身。舞者們說這支舞「對我們很多人都影響很大，在心靈上和肢體上都有很大的開發。」《流浪者之歌》至今始終是雲門海外巡演場次最頻繁的舞碼。九六年，林懷民邀請熊衛先生指導雲門舞者太極導引。太極的「無為」，打破原本技巧訓練的「有為」的身體格局。蹲下，鬆胯，意走丹田，上半身得到前所未有的自由。兩年後，雲門發表《水月》，由吐納呼導引舞蹈動作，散發內在連綿不絕的力量，流水般的身體音樂。林懷民作品從此進入純動作舞風，不再講故事。

《紐約時報》形容《水月》「本身就是冥想的表現……林懷民將太極導引的動作延伸轉化為意義豐富的舞蹈語彙，是一項絕頂傑出的成就。」

接下來，雲門的身體直探京劇動作的根源：武術。二○○○年，邀請徐紀先生教授舞者內家拳，鬆腰坐跨，透過站樁打拳，體會關節的節節貫穿，處處是纏絲的內醞外動；更進一步「打通關節」，體會身體因為重力加速度所產生的勁道。同一年，黃緯中老師開始指導舞者寫書法，體會虛實氣韻。靜坐、太極導引、拳術、書法，一路下來，舞者十多年的苦功，迸發為「行草三部曲」舞台上的動力與美感，被歐洲舞評人評選為「年度最佳舞作」。

雲門2：培育新世代創作者的平台

雲門復出後，海外邀演不斷，可以留在台灣的時間變少了。為全民而舞的理想陷入兩難。於是，一九九九年雲門2正式成立，目標放在深入鄉鎮社區和學校推廣舞蹈，以及發掘、培育年輕舞者和編舞家。

定位與功能不同的雲門2，一起步就是不一樣的舞台。尚未在台北推出創團首演，就跟一團前進九二一災區，在臨時屋前表演，又到馬祖南竿體育館演出《薪傳》。二○○○年春天，雲門2正式在台北新舞台發表創團演出，之後每年「春鬥」公演推出新作。藝術駐校加上「國泰藝術節──雲門2校園巡迴」示範演出，以及藝術駐縣／市，是雲門2接觸全民的兩大主軸。藝術駐校早在二○○一年就被中正大學列為正式通識學分，進而擴大到其他大學。藝術駐縣／市則跟地方文化局合作，深入山地、漁村、鄉鎮、社區、校園。有時來回開了八、九小時的車，只為上山教一小時課。講座、教學、教師研習、社區舞蹈、示範演出，都在推廣清單上。面對多樣化的活動類型、場域及對象，雲門2工作人員和舞者，練就一身變形蟲能耐。研發教案、兵分數路，跑遍台灣，哪裡都能跳，麥克風一抓氣氛掌控自如，從小朋友到阿公阿嬤都開心動起來。

右一、二：雲門舞集舞蹈教室研發「身體律動」課程（雲門舞集舞蹈教室提供）。左一：舞者合宮寫書法（雲門提供，2001）。左二：布拉瑞揚作品《預見》（攝影／林敬原，2005）。

2003	2002	2001	2000

2000

民進黨陳水扁、呂秀蓮當選正副總統。

八掌溪事件。

於澳洲雪梨奧林匹克藝術節,演出《九歌》、《水月》。雲門是唯一推出兩套節目、演出兩週的團隊。《水月》被雪梨《晨鋒報》選為「最佳節目」。

於法國里昂雙年舞蹈節,壓軸演出《流浪者之歌》及《水月》。《水月》獲「最佳編導」獎。

2001

邀請徐紀先生教授舞者內家拳,黃緯中先生指導書法。

雲門2與中正大學簽訂「藝術駐校活動」合約,隔年成為該校正式通識課程。其後,雲門2陸續應邀各地大學舉辦藝術駐校活動。

二○○○年開始,林懷民擔任「新舞風」藝術總監,邀請阿喀朗·汗、救使川原三郎等國際傑出的當代舞蹈家到台北演出,帶來與國際同步的舞蹈視野。

港媒來台創辦《壹週刊》,兩年後發行《蘋果日報》,狗仔文化擴散台灣傳播界。

美國九一一事件。

教改正式實施「國民教育九年一貫課程」。

阿富汗戰爭爆發,是以美國為首之聯軍對九一一事件的報復。

2002

《竹夢》於台北國家劇院首演。

在國泰金融集團支持下,首屆「國泰藝術節——雲門2校園巡迴」,於大學校園進行「舞蹈宅急便」示範演出。其後成為每年常態活動。

《行草》首演,由國家劇院、美國芝加哥大劇院與愛荷華漢秋劇院共同製作。

台灣正式成為世界貿易組織(WTO)會員。

歐元正式啟用。

長達月餘的歐洲之旅,在德國、倫敦、布拉格演出《水月》。《歐洲舞蹈》雜誌表示:「雲門之舞舉世無雙。它呈現獨特、成熟的中國編舞語言,絕不亞於威廉·佛塞的法蘭克福芭蕾舞團對歐洲古典芭蕾的影響。」

2003

《烟》於台北國家劇院首演。

三月台灣爆發SARS疫情,同年七月台灣自SARS感染區除名。

伊拉克戰爭爆發。

白米炸彈客楊儒門,以激進手段要求政府重視加入WTO後台灣農民生計問題。

2005　　**2004**

●八月二十一日，雲門卅週年特別公演，雲門及雲門2兩團舞者同台演出《薪傳》，並發表新作《松煙》。台北市政府將這一天訂定為「雲門日」，並將雲門辦公室所在地訂名「雲門巷」，肯定並感謝雲門舞集三十年來為台北帶來的感動與榮耀。

●《松煙》為澳洲墨爾本藝術節揭幕，獲「時代評論獎」與「觀眾票選最佳節目」。

●《水月》赴美國洛杉磯演出，這是雲門第五度至洛杉磯演出。

●林懷民獲「行政院文化獎」，捐出獎金，發起「流浪者計畫」，獎助年輕人進行亞洲貧窮之旅。

●《烟》授權瑞士蘇黎世芭蕾舞團演出。這是林懷民的作品第一次由西方芭蕾舞團搬演，也是該團第一次邀請亞洲編舞家編排長篇舞作。

●南亞海嘯。

●樂生療養院因為台北捷運新莊機廠用地面臨拆除。青年樂生聯盟成立，要求重啟環評並為院民爭取人權。

●雲門復出後首度赴日本東京，演出《行草》、《水月》雙舞作，《朝日新聞》讚譽林懷民的作品「足以將其成就放在當代編舞家的最前列」。

●赴紐約下一波藝術節演出《水月》，獲《紐約時報》評選為「年度最佳舞作」；該報首席舞評家安娜·吉辛珂芙將《水月》列名第一。

●以色列撤離巴勒斯坦領土加薩走廊，結束三十八年來的占領。

●「行草三部曲」終結篇《狂草》，於國家戲劇院首演。

●首度赴希臘，於雅典藝術節五十週年，在古蹟哈洛·阿迪庫斯露天劇場演出《流浪者之歌》。

●首度參加莫斯科契可夫國際劇場藝術節演出《水月》。

●Discovery 探索頻道製作《台灣人物誌——林懷民》紀錄片，在全球二十三個國家的頻道播出。

❶雪梨奧林匹克藝術節《水月》海報（雲門提供·2000）❷德國威瑪國立劇院《行草》海報（雲門提供·2003）❸瑞士蘇黎世芭蕾舞團演出林懷民舞作《烟》的海報（雲門提供·2004）❹捷克布拉格當代舞蹈節《流浪者之歌》海報（雲門提供·2005）❺黃珮華、汪志浩演出《松煙》（攝影／劉振祥·2003）❻《紅樓夢》封箱演出謝幕（攝影／劉振祥·2005）❼邱怡文演出《狂草》（攝影／劉振祥·2005）

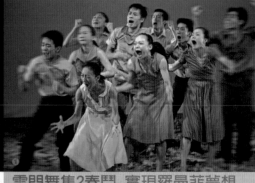

台灣的國寶

雲門舞集2春鬥 實現羅曼菲夢想

陳成良／台北報導

「紀念一個人最好的方法，就是完成他的夢想，活出他的生命」，雲門2藝術總監羅曼菲病逝。雲門2接棒舞者羅曼菲逝世一周年的三位雲門舞者，在他逝世411日的今天，春季2006將由她生前培植過的三位雲門舞者，推出三支全新舞作記念她，今晚「羅浮舞群」演過過後，將橡接曼菲時代的代表作《晚霞》舞蹈身影，對這段時代留下懷念的註腳。無論從編舞選、人，呈現舞作概念的《晚霞》，向羅曼菲致敬。

春門2006三支風格迥異的作品，分別是竺澤生的最後作品《尋夢》。稻團編舞家陳如玲結合「行草」以及小結的郭的「郭池懷」的《狂想曲》《琴》。《尋夢》寧靜之作，力守太飄逸的妙好，龍與波的水袖，一度舞的舒緩，一曲舞的之間的《遊夢》《繁夢》中，用直覺舞出如嗇為何如的《得夢》。

許序立的作《尋夢》，也在布的《晓》中蘊繼性事情愫的力：連結舞台浪漫、氛圍達方的芳。呈現出《晓》溥身消逝也在人眾思的寬，在風藍色調完了、整齊的作品如緩汁域

2006

● 雪山隧道通車。
● 紅衫軍百萬人民反貪腐倒扁運動。
● 雲門合作編舞家伍國柱病逝。
● 雲門2創團藝術總監羅曼菲病逝。家人親友捐贈母金成立「羅曼菲舞蹈獎助金」，委託雲門基金會執行，鼓勵有才華的年輕舞者及創作者。
● 第四次赴柏林，於穿越藝術節演出「行草三部曲」，為德國《國際舞蹈》與《今日劇場》雜誌廣邀的歐陸舞評家票選為「年度最佳舞作」。《南德日報》表示：「林懷民是個胸懷廣闊的藝術家。他的舞蹈語言根植於東方，卻打破文化藩籬，而為各國人士欣賞。雲門揭示了傳統與現代可以誠懇完美地融合，可以交互生輝，令人讚嘆。」
● 第四次赴澳洲墨爾本，於墨爾本藝術中心演出《流浪者之歌》。
● 與蔡國強合作的《風．影》於台北國家戲劇院首演。

2007

● 美國爆發次貸危機。
● 台灣高鐵通車。
● 雲門2首度推動「藝術駐縣／市」活動。兩週內在高雄縣鳥松、湖內、甲仙等十三個鄉鎮的社區、校園，舉行二十五場舞蹈藝文活動，受到年輕學子及社區民眾的熱列歡迎。
● 赴大陸演出，吸引當地重要藝文人士與會參與。《水月》首演夜，因觀眾拍照此起彼落，落幕重演。北京文化界人士表示：「謝謝林懷民的『震撼教育』！」

2008

● 《海角七號》掀起台灣電影復興熱潮。
● 汶川大地震。
● 全球金融風暴衝擊全世界經濟。
● 卸任總統陳水扁因涉及貪污案被收押禁見，判刑定讞後於二〇一〇年底入獄。
● 歐巴馬成為美國第一位非裔總統。
● 二月十一日，雲門棲身十六年的八里排練場失火，多年心血付之一炬；各界湧入捐款協助重建。雲門與雲門2如期完成當年度一百六十場海內外公演。
● 「流浪者計畫」首辦「流浪者校園講座」。邀請流浪者們進入校園，與學子分享旅行經驗和心路歷程。
● 舉辦「醫院裡的春天」，雲門及雲門2赴全台大小醫院演出，讓無法前往劇院的病友和家屬能就近欣賞。

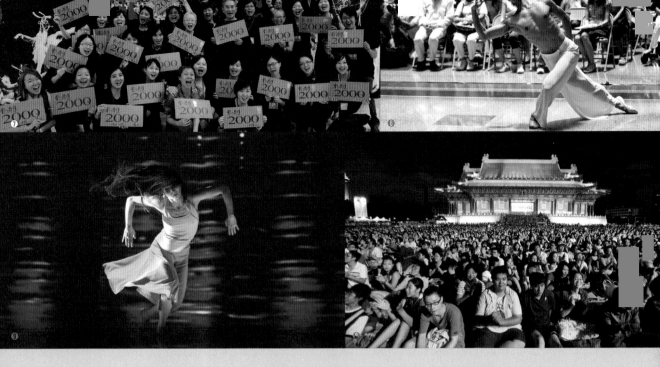

● 紐約古根漢美術館舉辦「蔡國強回顧展」，史無前例地邀請雲門參加，在法蘭克．萊特經典建築的螺旋形走道與圓型大廳，演出蔡國強與林懷民合作的《風．影意象》，成為紐約備受囑目的年度藝文盛事。

● 赴倫敦沙德勒之井劇院，二度上演《水月》，並首度做英國巡演，前往伯明罕、曼徹斯特，以及威爾斯首都卡蒂夫、蘇格蘭的愛丁堡等地巡演。

● 雲門卅五週年紀念作《花語》，在嘉義表演藝術中心首演。

●《聯合報》選出年度「文化大紀事」，雲門大火引發的文化效應名列第一。

● 泰國紅衫軍反政府示威運動白熱化。

● 莫拉克八八風災，造成小林村滅村悲劇。

● 希臘爆發主權債信危機，引起歐債風暴，全球金融市場再度面臨威脅。

● 第四度赴東京，於東京東急文化中心演出《白》三部曲。日本多位文化界重量級人士皆到場欣賞，獲得熱烈迴響。東急文化村總裁田中珍彥說：「東急成立二十週年，能夠請到雲門舞集來演出，對東急而言是是向『前跨越』一大步。」充分顯現雲門的藝術成就在日本已受到極高度的尊重與推崇。

● 雲門以促參法獲政府許可用地，籌建「淡水雲門園區」，預計二〇一五年完工。

● 首次大陸長程巡演，於北京、上海等六個城市演出《行草》。

● 「兩岸經濟合作架構協議」（ECFA）生效實施。

● 美國單方面宣布伊拉克戰爭結束，翌年年底最後一批美軍撤出伊拉克。

● 緬甸民主領袖翁山蘇姬獲得釋放。

● 苗栗大埔怪手毀田引發農地徵收爭議。全台農民發起「台灣人民挺農村七一七凱道守夜行動」。

● 於加拿大冬季奧運藝術節演出《水月》，獲選為「藝術節十大最令人難忘活動」。

● 中央大學鹿林天文台將新發現的小行星命名為「雲門」，表彰雲門在藝術上的成就。

● 赴杭州西湖演出《白蛇傳》，為雲門在中國大陸的第一次戶外公演。

●《屋漏痕》在台北國家戲劇院首演。

❶伍國柱作品《斷章》（攝影／劉振祥，2007）❷台北故事館舉辦雲門「面向大海」展覽，參觀民眾開心體驗《花語》（攝影／吳世平，2009）❸雲門火災後《壺》周刊的報導（《中國時報》報導雲門2，「雲門提供，2006）❹《中國時報》報導雲門2「春鬥」演出羅曼菲遺作《雲門提供，2007）❺雲門2在中正大學駐校，學生呈現官蘭阿美傳統舞蹈（雲門提供，2008）❻春門「醫院裡的春天」在台大醫院為病友演出．雲門同仁與資深義工合影（攝影／劉振祥，2008）❼雲門舞集第2000場演出，雲門同仁與資深義工合「醫院裡的春天」在台大醫院為病友演出（攝影／陳建彰，2012）❽台北戶外演出擠滿熱情的觀眾（攝影／黃國書，2009）❾蘇依屏演出《聽河》（攝影／劉振祥，2010）

2013　2012　2011

2011

●北非、中東地區掀起「阿拉伯之春」民主運動。

●日本東北三一一地震引發海嘯，造成福島核災事故。

●九一一恐怖攻擊主謀賓拉登遭美軍擊斃。美國宣布阿富汗美軍縮編行動。

●台灣爆發塑化劑食品安全事件。

●《流浪者之歌》赴中國大陸六城巡演。

●《流浪者之歌》首演十七年後，首次與喬治亞魯斯塔維合唱團合體，於德國德勒斯登國際音樂節同台演出。

●第七度赴紐約，第五次參加下一波藝術節演出《屋漏痕》，滿座的千餘觀眾起立擊掌喝采。

●第六度赴芝加哥，於哈斯樂舞劇院演出《屋漏痕》。

●於倫敦沙德勒之井劇院演出《白》。這是十二年來雲門第七度赴倫敦，被英倫舞評家及觀眾視為英國首都固定的文化風景。

●《如果沒有你》於台北國家戲劇院首演。

2012

●文建會升格為文化部。

●士林文林苑強制拆除，引發都市更新爭議。

●雲門2首次美國巡演，演出布拉瑞揚、黃翊、鄭宗龍等新銳編舞家作品。《紐約時報》讚譽：「才華洋溢，技藝超群，雲門2的卓越應與全世界分享。」

●第七次赴新加坡，演出《屋漏痕》。

●首度赴馬來西亞演出《流浪者之歌》。為邀請雲門到當地演出，大馬文化界發起「文化推手」募款，並以結餘成立「雲手基金」，持續推動當地文化藝術。

●雲門2赴中國大陸，於北京、天津、上海、杭州、蘭州五城巡演。

2013

●釣魚台主權之爭升溫。

●全台反核大遊行。

●花蓮美麗灣事件引發全台「守護東台灣」行動，抗議土地不當開發。

●雲門獲文化部選為「台灣品牌團隊」。

●第五次赴北京。《九歌》在北京、上海、杭州、廣州、重慶五城巡演。

●第五度赴莫斯科，於契可夫國際劇場藝術節演出《九歌》。

●林懷民發表雲門四十週年紀念作《稻禾》，向台灣大地致敬。於兩廳院藝文廣場及台灣七個縣市文化中心，同步進行實況轉播。

●雲門應台灣好基金會之邀赴池上稻田間演出，票券收入捐作地方藝文基金。

●聯合國科教文組織邀請林懷民赴巴黎，代表全球舞蹈人士為國際舞蹈日獻詞。

●林懷民獲美國舞蹈節終身成就獎。

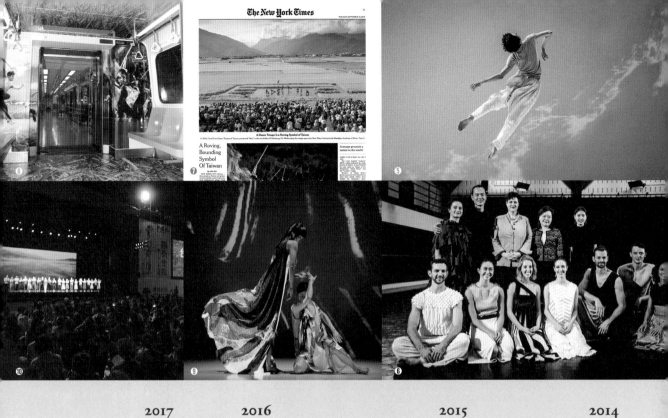

2017　　2016　　2015　　2014

●歐洲難民危機引發全球關注。

●國家表演藝術中心成立。

施行十二年國教。

●歐美巡演。第六度赴加拿大。於倫敦沙德勒之井劇院演出《九歌》、《稻禾》雙舞作。

《德勒斯登新聞報》讚譽：「熾熱的台灣節奏，感官的視覺盛宴。」

鄭宗龍擔任雲門2藝術總監。

雲門2創團十五週年，演出鄭宗龍《杜連魁》、布拉瑞揚《Yaangad·椏幹》、黃翊《浮動的房間》；重演伍國柱《斷章》，為新舞台熄燈前做最後一檔演出。

●巴黎氣候峰會達成歷史性協議。

●台中國家歌劇院啟用。

●第六度赴紐約下一波藝術節，演出《稻禾》。

《紐約時報》讚譽：「雲門舞集：一個流動跳躍的台灣象徵。」德國德勒斯登藝術節總監迪特·耶尼克讚譽：「雲門不只是今日台灣文化的核心，也是世界最好的舞團之一。」

●林懷民獲「蔡萬才台灣貢獻獎」，獎金捐給雲門成立「創計畫」，協助表演藝術創作者發揮才華，實現夢想。

●四月十九日，經過七年籌備營建，台灣第一個由民間捐款建造的劇院「雲門劇場」開幕。雲門兩支舞團在此創作演出，也提供年輕藝術家、表演團隊創作排練與演出機會。

●川普贏得美國總統大選。

●故宮南院啟用。

●勞動基準法生效，明定工時上限單週四十小時。

●歐美亞巡迴五國十八城，演出四十九場。

●雲門2首演鄭宗龍作品《十三聲》。

●歐美頻發恐怖攻擊。

●朝鮮半島危機。

❶《如果沒有你》（攝影／劉振祥，2011）❷蔡銘元演出《如果沒有你》（攝影／劉振祥，2011）❸喬治亞魯斯塔維合唱團與雲門舞者在台北國家戲劇院合影（攝影／劉振祥，2013）❹舞者赴池上體驗收割（攝影／劉振祥，2012）❺《白水》（攝影，2014）❻後左2起 雲門2藝術總監鄭宗龍、SDC執行總監 Anne Dunn，駐雪梨台北經濟文化辦事處處長合影（2014）❼《紐約時報》讚譽雲門演出（2015）❽捷運車廂（雲門基金會提供，2015）❾《十三聲》（攝影／陳建彰，2016）❿台東戶外演出《十三聲》（攝影／李佳曄，2016）

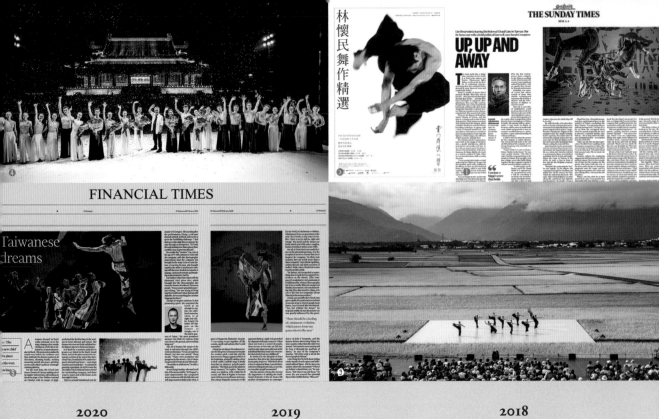

FINANCIAL TIMES

Taiwanese Dreams

林懷民舞作精選

THE SUNDAY TIMES

UP, UP AND AWAY

●台灣戲曲中心啟用。

●歐洲巡迴演出《白水》、《微塵》、《稻禾》。這是渴望和平的無聲哭泣，關於人類尊嚴的經典之作。《德國布倫威克日報》讚譽：「《微塵》那情感的威力令人心碎。

●林懷民《關於島嶼》首演。

●法國黃背心運動蔓延歐洲。

●衛武營國家藝術文化中心開幕。

●推動「台灣AI行動計畫」，發展「數位國家、智慧島嶼」。

●第七度赴中南美洲。巡演歐洲七國。第四度赴義大利。第二十三度赴德國。

●雲門獲選「英國國家舞蹈獎」最傑出舞團。

●《關於島嶼》獲選歐洲舞蹈雜誌《芝加哥論壇報》年度最佳舞作，英國《衛報》21世紀頂尖20舞作。《倫敦泰晤士報》讚譽：「毫無疑問，這是大師的作品！」

●林懷民獲頒英國三一拉邦音樂舞蹈學院榮譽院士。

●雲門四十五週年。《林懷民舞作精選》巡演，精選回顧九支經典舞作。

●雲門2「國泰藝術節校園社區巡迴」，七年來，已在全台高中、大專院校舉辦一百八十三場，觀眾近二十萬人次。

●拉美抗議不斷政局巨變。承認同性婚姻合法

●通過反同議題案。第十九度赴香港。

●第十一度赴新加坡。第七度赴莫斯科演出。

●雲門2首演鄭宗龍作品《毛月亮》

●八月，雲門兩團進行重組，雲門2暫停。

●二十年間，雲門2演出七百九十五場、二十七位編舞家的七十二支作品。

●「雲門×陶身体劇場」兩團合演，巡迴台灣與中國大陸。

●第三十度赴中國大陸，於京滬杭、濟南、成都、廈門、南京等巡演兩個月。

●十二月，林懷民退休，由鄭宗龍接任雲門舞集藝術總監。

●雲門劇場邀請日本舞踏家尾竹永子，演出《身在福島》。邀請建築學者李乾朗策展，舉辦淡水素人畫家「李永沱畫作展」。

●《十三聲》巡迴歐洲六十三天、十一城、二十七場。

●新冠肺炎疫情全球延燒。受疫情衝擊，文化部推出藝文紓困方案、藝FUN券。

●英國脫離歐盟。

2023　　　　2022　　　　2021

- 《經濟學人》評論，俄烏戰爭攸關能源價格、通膨、利率、經濟成長及糧食短缺。
- 雲門舞集成立五十週年。
- 《雲門50林懷民・薪傳》巡演。

- 俄羅斯入侵烏克蘭引發全面戰爭。
- 伊朗引發「頭巾革命」。
- 台北表演藝術中心啟用。
- 鄭宗龍《霞》首演。
- 第二十度赴美，巡演《十三聲》。《華盛頓郵報》讚譽：「《十三聲》既現代又復古……這部作品的波西米亞氛圍如觸電般令人為之一震。」
- 雲門「舞蹈蒲公英」造訪特殊偏遠與極度偏遠小學。四年來，共舉辦一百一十五場。二百二十四所學校，逾一萬一千名學生參與。
- 自一九七三年創團以來，雲門已在台灣及世界三十八國、二百四十城，演出四千零五十三場。

- 美國九一一事件二十週年。日本三一一大地震十週年。
- 《蘋果日報》停刊。
- 臉書更名 Meta，開始元宇宙風潮。
- 二○二○至二○二一年間，受新冠疫情影響，雲門取消國內國外二十五場演出活動，延期三十一場。雲門劇場取消二十二場演出活動，延期十三場。
- 流浪者計畫暫停。十五年來，在智榮文教基金會及各界支持下，獎助一百四十七位傑出的創作者及社會工作者。
- 羅曼菲舞蹈獎助金暫停。十四年來，獎助金支持六十九位舞蹈人追尋夢想，激發台灣的舞蹈創意與生命力。
- 受限新冠肺炎疫情。戶外公演改線上播映，《台北時報》讚譽：「雕琢精緻的作品，值得一看再看。」《星島日報副刊》讚譽：「怪、亂、狂、野的感覺，《毛月亮》吸引全球近十五萬人觀看。」
- 鄭宗龍《定光》首演。
- 第十二度造訪英國、第九度赴法國。《泰晤士報》讚譽：「《十三聲》高能量的動作，加上細膩的靜止美感，充滿舞台。」

❶《倫敦泰晤士報週日特刊》讚譽《關於島嶼》（2018）❷雲門舞集45週年《林懷民舞作精選》海報（2018）❸台東池上秋收演出《松煙》（攝影／劉振祥2018）❹《金融時報》讚譽《十三聲》演出（2020）❺雲門於英國倫敦沙德勒之井演出（微塵）與《十三聲》全團合影（攝影／李佳曄2021）❻雲門舞集戶外公演，林懷民與舞者深情謝幕（攝影／劉振祥2019）❼阿里山達邦國小、十字國小師生與舞蹈蒲公英計畫示範舞者合影（2020）❽與雲門共舞・花蓮火車站（攝影／sourwhat 2022）❾《雲門50林懷民・薪傳》（攝影／劉振祥2023）

二〇〇〇年，全球籠罩在跨世紀的喜悅和期待中，聯合國亦推動多項千禧年的發展目標。國民所得三萬四千六百一十一元。

進入廿一世紀，雲門繼續回應時代與社會的命題。

在台灣本土，雲門以舞蹈實現更深廣的文化扎根。在海外，雲門於全球化的舞蹈藝術市場站穩利基，熬過國際金融風暴帶來的不景氣影響。

二〇〇八年，一把無名火燒毀達建的八里排練場，燒出台灣民間和企業界對雲門的關懷行動：災後湧進四千多筆捐款。雲門決定統合多年的演出、管理、製作、教學經驗，於淡水建立一個舞蹈永續基地，以「專業．教育．生活」為目標。

「以東方的視野定義了舞蹈永恆的美和詩意……這是當今世界舞台上所見最好的舞蹈。」

——約翰・史密特，《完美的身體書法》，德國《世界報》舞評，二〇〇四年五月二十五日

流浪者計畫：鼓勵年輕人出走、分享旅行體驗

二〇〇四年，林懷民獲「行政院文化獎」，捐出獎金，發起「流浪者計畫」，得到企業與熱心人士捐款響應，獎助年輕人到亞洲從事自助式的貧窮旅行。期待年輕人離開台灣，再回來，看世界、看自己更清明。至二〇一三年，已獎助八十四位藝術創作及社會服務工作者，他們返台後持續在各領域耕耘：

流浪者謝旺霖，將西藏高原單車行，寫成兩岸暢銷書《轉山》。屋希耶澤去印度學習西塔琴，創辦西尤樂團，致力於古印度西塔琴的融合音樂創作。楊蕙慈去廣西學蠟染，返台後發起募款為當地瑤族部落蓋小學。崔愫欣流浪去日本福島，地震後再赴災區，致力於反核運動。瞿筱葳的旅行紀錄《留味行》獲二〇一二年金鼎獎。鍾權以台灣業餘拳手為題材，拍攝的紀錄片《正面迎擊》獲選為二〇一三新北市電影節開幕片。

二〇〇八年起，回到台灣的流浪者進入各級學校，與學子分享他們出走異地的渴望、挑戰和激勵。截至二〇一二年，演講總共累計六百五十場，聽講學生超過二十二萬人。

羅曼菲舞蹈獎助金：鼓勵新生代創作者

羅曼菲，雲門2創團藝術總監，知名舞者，編舞家，舞蹈教育工作者。一九五五年生，二〇〇六年因肺癌

雲門排練場大火 損失難計

林懷民：老天給雲門新磨練

評審盧健英（左起）、雲門舞集基金會行政總監葉芠芠、獲獎助者簡逸程、黃琡珺與伊芳嵐依蕾共同見證盧健英羅曼菲舞蹈獎助金得主。（雲門舞集／提供）

羅曼菲遺愛人間
首屆獎助金公布得主

記者趙靜瑜／台北報導

在已逝舞蹈家羅曼菲九月十六日冥誕前夕，首屆羅曼菲舞蹈獎助金主正式公布，獲獎的兩位獲獎助者分別是簡逸程以及黃琡，兩位都是台北藝術大學舞蹈系學生。今年收件十四件，經過盧中煖、盧健英、陳雅萍以及林懷民四位評審的書面審核以及面試後，選出兩位獲獎助者。

今年二十七歲的簡逸程是台北藝術大學舞蹈研究所學生，今年獲得2006年維也納舞蹈獎學金，成為台灣第一位獲得的，藉由羅曼菲獎助金的機票資助，七月已經隻身前往維也納參加為期一個月的舞蹈研習營。二十三歲的黃琡，也是北藝大舞蹈創作研究所學生，他嘗試將骨科材料融入舞蹈創作中，在謀獎助的計畫中，藉由手臂型機械獎裝置，利用機械手臂的斗轉演出，操控各種線團上舞者身引律動的⋯

右一：流浪者鍾權的電影《正面迎擊》（鍾權提供，2013）。右二：流浪中國大陸的的廖博弘（廖博弘提供，2007）。右三：羅曼菲舞蹈獎助金得主孫尚綺的作品《4、48》（孫尚綺提供，2012）。左一：《自由時報》報導羅曼菲舞蹈獎助金（雲門提供，2008）。左二：宜蘭的公園裡的羅曼菲舞姿銅像（雲門提供，2012）。左三：《聯合報》的雲門火災報導（雲門提供，2008）。

右二：流浪中國大陸的的廖博弘（廖博弘提供，2007）。右三：羅曼菲舞蹈獎助金得主孫尚綺的作品《4、48》（孫尚綺提供，2012）。左一：《自由時報》報導羅曼菲舞蹈獎助金（雲門提供，2008）。左二：宜蘭的公園裡的羅曼菲舞姿銅像（雲門提供，2012）。左三：《聯合報》的雲門火災報導（雲門提供，2008）。

新舞台「新舞風」，林懷民引入當代舞蹈的全球脈動

新舞台館長辜懷群，對於這個位於台北商業精華區的表演空間，應該端出怎樣的舞蹈節目，有一番美好願景：「在台北東區提出一系列『有感情、有思想、有美學主張』的現代舞作，由世界級菁英編創，為台北市菁英分子演出，是娛樂，也是見識。」

二〇〇〇年，林懷民應邀擔任新舞台「新舞風」藝術總監，從此讓願景變成了真實。「新舞風」邀請傑出的國際當代舞蹈家到台北演出，包括傑宏・貝爾、阿喀朗・汗、敕使川原三郎等。以一個民間劇場的力量，發揮標竿功能，帶來與國際同步的舞蹈視野。

林懷民擔任「新舞風」藝術總監，也帶動新舞台各企劃、公關、舞台等各部門的成長。他像呵護一個新生兒，事必躬親，不吝分享創意，給予指導，讓團隊藉由參與高品質製作的機會，有所學習、發揮、累積，無形中幫助台灣的藝術行政與舞台技術人才，在專業上持續提昇。

「新舞風」是民間企業資源整合的果實，透過林懷民的引薦，為台灣舞蹈界製造國際交流與觀摩的機會，愛舞人得以在台北東區的劇院裡，貼近當代舞蹈的全球脈動。

辭世。她的生平和美麗的舞蹈身影已成為傳說。一九八九年演出林懷民編作的獨舞《輓歌》，原地旋轉十分鐘的舞姿與意志，凝為永恆身影。

羅曼菲個性開放率真大氣，對學生鼓勵寬容，亦師亦友。一九八五年起執教於國立台北藝術大學舞蹈系，任教二十年間，為台灣培育許多新生代表演與創作人才。她愛才惜才，慷慨提攜舞蹈後進，伍國柱、布拉瑞揚、何曉玫、許芳宜、周書毅、黃翊、鄭宗龍等人，都因她的出力嶄露鋒芒。

過世後，家人親友捐贈母金成立「羅曼菲舞蹈獎助金」，委託雲門基金會執行，資助有才華的年輕舞蹈工作者，進行舞蹈演出、創作、進修研習、海外舞者甄選及比賽、急難救助等計畫。七年來獎助三十二位舞蹈新銳，海內外發光。羅曼菲的舞姿銅像，如今旋舞在她的故鄉宜蘭的公園裡，常年吸引許多她的仰慕者，成為新生代舞者永恆的啟發。

新舞台「新舞風」，林懷民引入當代舞蹈的全球脈動

雲門基地：過去與未來

一九七三年，雲門舞集成立。租用台北市信義路四段巷弄裡，一家麵店二樓廿五坪的小公寓，作為排練場。後頭一個三坪小房間，是舞者睡覺、吃飯、開會的多功能空間。一九七五年，排練場遷居台北市承德路廿八坪公寓，天花板還是一樣低。代表作《白蛇傳》就在這裡完成。一九七八年，搬到南京東路四段巷子裡，公寓有六十坪大。雲門在這裡排了十一年的舞，完成代表作《薪傳》、《紅樓夢》、《春之祭禮》、《我的鄉愁，我的歌》。一九八八年，雲門宣布無限期暫停。只留兩位工作人員在八德路監理處對面舊房子的二樓辦公，留守倉庫。一九九一年，雲門復出。在八里山上的鐵皮屋排練，夏熱冬寒。但這裡是舞團的天堂，廠房兩百二十坪，挑高七米，有小佛堂和小圖書室。第四個家，終於可以排練高舉舞者的動作，不用怕撞頭撞腦。十六年間，雲門在此完成《九歌》、《流浪者之歌》、《水月》、「行草三部曲」等十多部揚名國際代表作。八里居民來看彩排，國際媒體、藝術節總監、經紀人是排練場常客。一九九九年，大排練場後加蓋小排練室，是新創的雲門2的家。

二〇〇八年二月十一日，大年初五，凌晨，八里大排練場失火，多年心血付之一炬。舞團先後租借台北藝術大學、景美人權藝術園區排練。雲門與雲門2如期完成當年度一百六十場海內外公演。

一把火燒出雲門尋找永續基地的契機。二〇〇九年，雲門向新北市政府申請「淡水藝術教育中心」使用權，依「促進民間參與公共建設法」取得「雲門淡水園區」四十年經營權，於二〇一五年完工：這裡成為雲門創作、營運的基地，與國內外藝術家和團隊交流的平台，地方藝文教育推廣的熱點。

台灣文化品牌：雲門國際演出傳奇

雲門復出後，調整舞團營運策略，開拓海外表演藝術市場。經過十年經驗累積，懂得如何流暢串連檔期與行程，精算貨櫃調度時間。二〇〇〇年以後，每年國際巡演十分頻繁，有時甚至超過國內表演的場次。

一次演出成功，很棒，但聲譽不是煙火，必須靠長期累積。一個城市要去個幾次，每次要帶好作品，票房也要賣座。媒體評論要支持，時間久了才會有影響力。雲門在國際舞壇的品牌聲望，是這樣老老實實工作出來的。

歐洲柏林、澳洲墨爾本、北美芝加哥、洛杉磯、南美聖保羅、亞洲東京、香港、新加坡……都有雲門多次造訪的紀錄。碧娜·鮑許生平只辦過三次藝術節，每次都邀雲門演出。奧林匹克藝術節，世界三大藝術節之一，去了五次。倫敦，七次，在重要的沙德勒之井劇院、巴比肯藝術中心演出。莫斯科契可夫國際劇場藝術節，兩年舉辦一回，二〇〇五年起每屆都邀請雲門，去了五次。雪梨奧運（2000）和溫哥華冬奧運（2010）紐約下一波藝術節，去了五次。

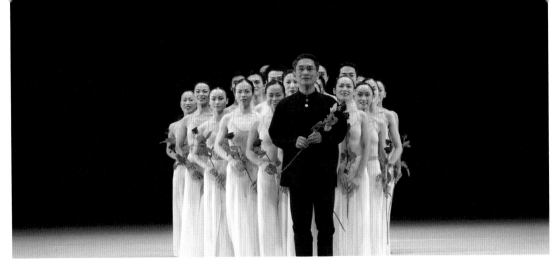

二〇〇一年起，《行草》首開國外劇院出資共同製作先例，其後《松煙》、《狂草》、《屋漏痕》，舞作尚未開始編創，僅憑一紙創作概念，便獲多家劇院搶訂。二〇一三年，《稻禾》舞未編成，已獲得英國倫敦沙德勒之井劇院、德國德勒斯登歐盟藝術中心、新加坡濱海藝術中心、台灣國立中正文化中心，以及香港新視野藝術節等來自歐美亞洲劇院投資製作，約定訪演的檔期。

二〇〇九年，林懷民獲德國伍爾斯堡舞動藝術節頒贈「終身成就獎」，評審團讚譽他是「創新舞蹈的先驅，與喬治‧巴蘭欽、威廉‧佛塞、莫里斯‧貝嘉等二十世紀獨創性的編舞大師同層級的藝術家。」二〇一三年四月，國際劇場組織邀請林懷民，在巴黎舉辦的「國際舞蹈日」慶祝活動中，代表全球舞蹈人士發表舞蹈日獻詞。

同年七月，林懷民繼瑪莎‧葛蘭姆‧模斯‧康寧漢‧碧娜‧鮑許之後，獲頒美國舞蹈節「終身成就獎」，表揚他因「對舞蹈無懼無畏的熱忱，使他成為當代最富活力與創意的編舞家之一。他輝煌的作品不斷突破藩籬，重新界定舞蹈藝術。」這是該獎項創立卅二年來，首次頒獎給歐美地區以外的舞蹈家。

雲門，從容自信站上全球一流表演舞台，讓世界看到台灣。

記事引用資料

盧健英《做自己—溫慧智雲門》
徐開塵《藝術的蒲公英》

記事參考資料

雲門舞集文教基金會網站 www.cloudgate.org.tw
台灣大百科全書網站 taiwanpedia.culture.tw
維基百科網站 zh.wikipedia.org
林亞婷《林懷民演示現代舞》
俞大綱《從動物在中國的地位談雲門舞集的新舞碼》
黃翠蘭輯譯《雲門舞集在美國：一次藝術的遠征》
陳欣《走得更穩更遠：雲門在美國演出成功》
洪震宇《羅曼菲的開心派對》
遠見雜誌編輯群《舞動當代台灣—從雲門二十年大事記》
吳忻怡《舞動台灣—從雲門，歷史探看台灣社會變遷》
賽吉‧高德里耶主編《全球新趨勢：了解國際新局的80個關鍵概念》
史玉琪《我在藍天下，跳舞》
林懷民《跟雲門去流浪》
楊孟瑜《飆舞—林懷民與雲門傳奇》
林懷民《高處眼亮—林懷民舞蹈歲月告白》
陳若蘭《台灣表演藝術團體以非營利組織型態經營其發展進程之研究—以現代舞團雲門舞集為例》
《雲門30—踊舞‧踏歌》DVD

右一：德國巴登巴登歌劇院的《水月》看板（攝影／王孟超‧2003）。右二：法國里昂之家劇院觀眾，起身為雲門鼓掌致意（雲門提供‧2003）。左一：德國伍爾斯堡舞動藝術節《松煙》謝幕（雲門提供‧2004）。

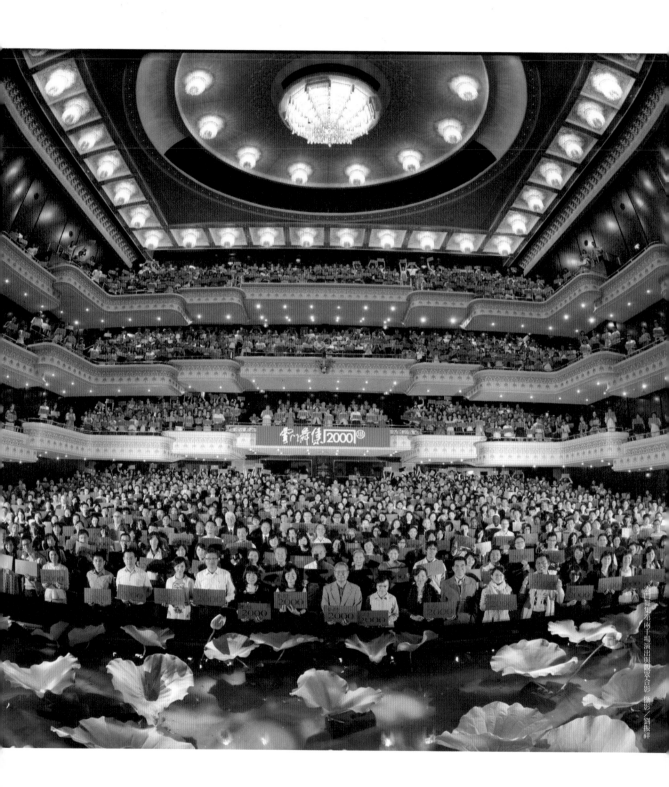

雲門舞集第兩千場演出與觀眾合影 攝影／劉振祥

雲門

水

雲門淡水園區

未來五十年的大學習

受訪／林懷民 黃聲遠

整理／蔣慧仙

二○○八年，雲門八里烏山頭排練場大火，災後湧入四千多筆民間捐款，協助雲門重建新家。

二○○九年，雲門依「促進民間參與公共建設法」，與新北市政府簽訂合約，取得雲門淡水園區四十年經營權，如果營運良好，可以再延十年。

淡水園區占地一點五公頃，於二○一五年完工。

未來硬體包含四百五十人座劇場、排練場、戶外展演空間、佈景工廠和行政辦公室。

新家將是雲門創作、訓練、製作、營運的基地，與國內外藝術家和團隊交流的平台，地方藝文教育推廣的熱點。

攝影／溫明書

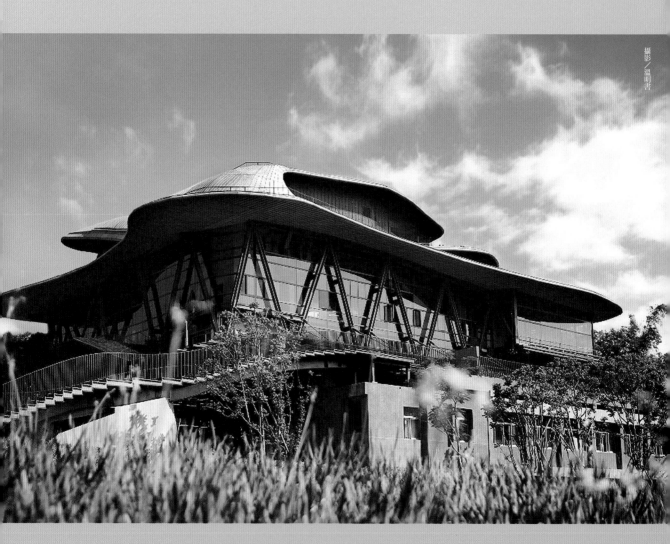

「真誠地回應雲門以及台灣社會的需要，呈現真實的，有自信的台灣。」──黃聲遠

雲門的新家，位於淡水中央廣播電台舊址、滬尾砲台構成的歷史地景之上，倚著一片緩緩山坡而建──它結合了演出劇場、舞團排練場、工作空間，並有著可以遠眺河景的大看台、與可作戶外演出的大片草地。戶外空間是完全對外開放的。

依傍原屬軍方的中央廣播電台，以混凝土建築的雲門新家樸實英挺；面向九十年歷史的淡水高爾夫球場，背倚一八八六年劉銘傳興建的滬尾砲台。天氣晴朗的日子，在高點可以看到觀音山和淡水河出海口，視野壯闊。兩者構成了一個非常獨特的歷史空間。

設計雲門淡水園區的黃聲遠建築師，認為此案最重要的精神，是它的歷史意義，與環境相融的綠色地景，以及開放分享的精神。

黃聲遠以 L 型動線，增加了人跟地景之間的互動。邀請人們緩步進入園區，移動之間，迎來自由開闊的地景。

新舊建築之間，每個建築體都保有個別而有尊嚴的存在。劇場前的戶外大看台，形成一個新的地平線，以水平連結的方式，串起不同的建築群落，創造「合院」的精神，賦予這個歷史空間新的生命。

它呼應了雲門重建資源來自民間和企業，以及林懷民對園區「公共性」的心願與期待。

它是一個大地工程，為了降低對環境的衝擊性，土方進出不多，並設有沉沙滯洪池。

它以綠樹、草地、植被，將當年因軍方所需而鏟掉的山頭，復育成一個碧草如茵的環境。

它是一幢會呼吸的、有生命的、柔軟的綠建築，在其中能感受日光微風、四季變化。

它有著台灣工法的手感與溫潤，而非系統化的冰冷構造。

它是一個有機成長的村子，既是雲門工作的家，也有開放的空間，歡迎人們來作客。

「雲門好像註定要跌倒再重新來，
每次重來以後就要承擔更大的事情。
雲門是社會一點一點餵養長大的，我們希望它能永續。
我們也夢想有自己的地方，不再租屋，遷徙。
但沒有大火後的民間捐款，
我們實在不敢在且戰且走的緊湊行程中，還去張羅一個園區的籌建。
可以這麼說，火災把我們推向原本就渴望，卻不敢動手進行的事情。」——林懷民

林懷民：雲門希望對社會提供更寬廣的精神空間，產生正面的能量

我們花了很多年的時間籌備園區的建造，從整體規劃到層層法規的申請，每一步都是大學習。這個過程，把所有參與的雲門人磨得比較好，有這樣的折衝和磨練，對園區的營運來說，是金錢都買不到的幫助。我希望，雲門本身要運作得更好，因為這是第一次「全家」一百個人一起在一個屋頂下工作，要有更好的溝通。如何從一個表演團隊變成一個也要經營龐大空間的團隊，我們都在學習，團隊溝通、培訓計畫都在在職訓練之中。

在站穩腳步之後，我們想要做幾樣事情。我希望這地方能夠集合不同領域的年輕藝術家來做跨界「創藝」活動。大家來一個月，看搞出什麼來，做得不錯，雲門協助他們繼續延伸。好的作品在這裡首演，走向台北，走向全台灣，全世界。雲門出國巡演時，劇場和排練空間可以騰出來，讓成熟團隊在那裡做 try out，就是首演前的整合。這裡的劇場舞台尺寸，和國家劇院一樣大，高度也跟國家劇院一樣，佈景可以全部升起，是一個專業劇場。因為現在台灣的劇團演出都是從小型場地直接跳到大劇院，進劇場才第一次看到佈景和燈光的組合，只有兩三天時間調整，所以沒有辦法精緻。做 try out 這件事情本身可以改善台灣演出的品質。

再來，是希望這裡變成淡水地區的社區文化中心。可以請學校合唱團來戶外唱歌，唐美雲如果能來唱歌仔戲，淡水歐吉桑歐巴桑會很人來看電影，邀其他團隊、藝術家來演出，唐美雲如果能來唱歌仔戲，淡水歐吉桑歐巴桑會很人來看電影，邀其他團隊、藝術家來演出，唐美雲如果能來唱歌仔戲，淡水歐吉桑歐巴桑會很人來看電影，邀其他團隊、藝術家來演出，唐美雲如果能來唱歌仔戲，淡水歐吉桑歐巴桑會很

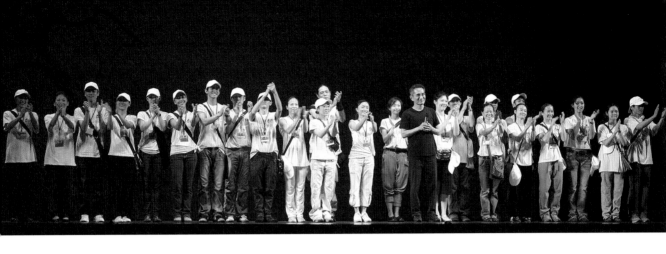

開心。看社區的人需要什麼，我們一起來創造。

當我們穩定成熟，且照應雲門兩團創作、國內外演出行有餘力時，可以辦藝術節，一台大戲，兩個 studio 小戲，還有戶外演出，旁邊的滬尾砲台也能一起進來，熱鬧一夏天。必要時，我們也很樂意分享雲門的經驗。舉辦藝術行政人員講習班，做個案分析，探討表演藝術團隊如何溝通，規劃財務等等。我們的夢想包括種樹。草木成長後，大家進來園區，會有小冊子講園區的植栽，媽媽可以跟孩子解說這些是什麼樹，什麼花。

我還有一個夢想是，每年年底做一個年輕建築師的設計比賽，徵選作品。春天在戶外草皮搭起裝置，讓訪客跟作品互動。展覽結束後在網站上拍賣，移到其他地方，成為當地永久性的設施。做得好，會是三贏的 project。就空間來講，有非常多的可能性，我們先把這些種子埋進去。所有這些，都必須從實戰中學習，檢討改進，才能做得順手有效。許多年來，雲門本身的生存都是必須奮鬥；將來要做這麼多事情，必須找到更多資源才能推動，不是厝起好就可以發動，做一百件事。雲門存在的理由，是希望對社會提供更寬廣的精神空間，產生正面的能量。

我們不冒進，事情會慢慢做。既然是五十年的願景，就是要牢靠地把基礎打好，把每一件事情做好。過去幾十年我們努力這樣走過來，未來五十年當然要這樣經營。

不要期待我們快而大，放煙火的事情我們絕對不做。夢想的實踐，每一步都要耐心而踏實。最終，希望「從容」可以成為雲門文化的核心。但是，不管時代怎樣改變，我想社會對於藝術的渴求永遠在那裡。台灣人追求精神生活，已經越來越講究，社會對藝術的需求只會增加，不會減少。台雲門應該面對這個挑戰來提供服務。我相信只要我們做的事有品質、有效果，就能在社會變成一個能量的中心。

右圖：園區建築工務所的牆面。攝影／陳敏佳。左圖：林懷民與舞者火災後的戶外演出，向捐款人致謝。攝影／劉振祥。

打開雲門【50週年・限量書衣海報珍藏版】（全新增訂）
解密雲門的技藝、美學與堅持 The Making of Cloud Gate

共 同 作 者　古碧玲 李維菁 紀慧玲 林生祥 林芳宜 林亞婷 林懷民 吳清友 吳明益 吳佩芬 周伶芝 徐開塵 夏楠 陳品秀 陳盈帆 陳雅萍 許雁婷 黃哲斌 曹誠淵 焦元溥 張小虹 鄒欣寧 蔣勳 蔣慧仙 黎煥雄 劉思敏 樊香君 駱以軍 歐佩佩 魏瑛娟 盧健英 謝培 蘇瑜棻 永子 艾力斯德・史柏汀 艾索拉 瓦烈里・沙德林 伯恩德・考夫曼 喬瑟夫・梅里諾（按中文與中譯姓氏筆畫序）

編　　　　者　果力文化
協 力 製 作　雲門舞集
書 衣 攝 影　吳依純
美 術 設 計　呂德芬
特 約 攝 影　陳敏佳
行 銷 企 劃　陳慧敏 蕭浩仰
行 銷 統 籌　駱漢琦
業 務 發 行　邱紹溢
營 運 顧 問　郭其彬
果力總編輯　蔣慧仙
漫遊者總編輯　李亞南

出　　　　版　果力文化／漫遊者文化事業股份有限公司
地　　　　址　台北市松山區復興北路三三一號四樓
電　　　　話　886-2-27152022
傳　　　　真　886-2-27152021
讀者服務信箱　service@azothbooks.com
果 力 臉 書　http://www.facebook.com/revealbooks
漫遊者臉書　http://www.facebook.com/azothbooks.read
漫遊者官網　http://www.azothbooks.com
劃 撥 帳 號　50022001
戶　　　　名　漫遊者文化事業股份有限公司
發　　　　行　大雁文化事業股份有限公司
地　　　　址　台北市松山區復興北路三三三號十一樓之四
二 版 一 刷　2023年2月
定　　　　價　1000 元
ISBN 978-626-96380-8-6 （精裝）
ALL RIGHTS RESERVED
版權所有・翻印必究（Printed in Taiwan）
本書如有缺頁、破損、裝訂錯誤，請寄回本公司更換。

國家圖書館出版品預行編目(CIP)資料

打開雲門：解密雲門的技藝、美學與堅持
= The Making of Cloud Gate【50週年・
限量書衣海報珍藏版】（全新增訂）/果力
文化主編，林懷民、古碧玲、鄒欣寧等著，
雲門舞集協力製作-- 二版. -- 臺北市：果力
文化, 漫遊者文化事業股份有限公司出版：
大雁文化事業股份有限公司發行, 2023.02
328面； 19x24.5公分
ISBN 978-626-96380-8-6(精裝)
1.CST: 雲門舞集 2.CST: 舞蹈
976.92　　111021664

漫遊，一種新的路上觀察學
www.azothbooks.com
漫遊者文化

大人的素養課，通往自由學習之路
www.ontheroad.today
遍路文化・線上課程

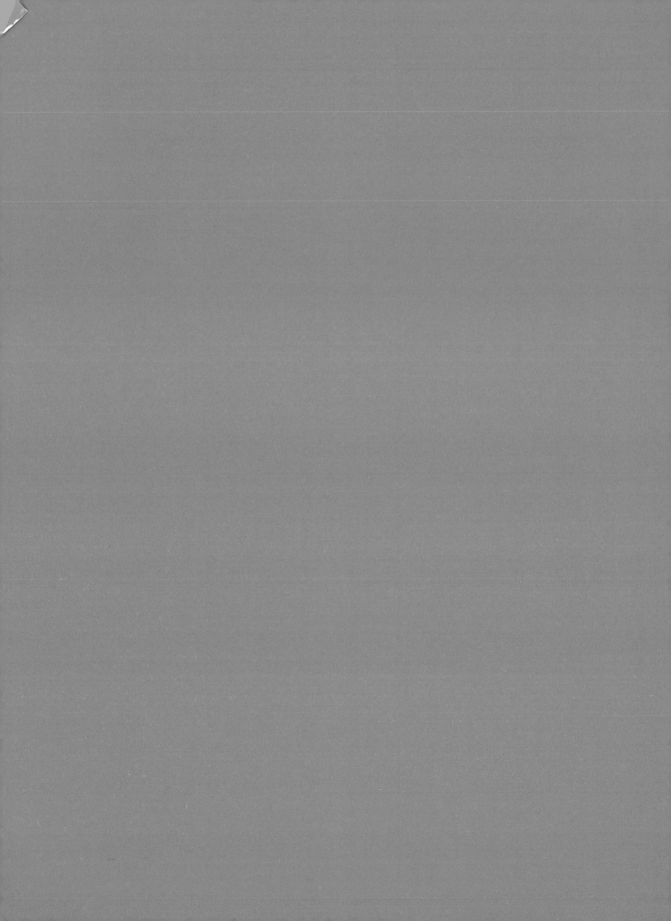